The Renaissance Gaze at Death

秋鹭子

凝视死亡

另一个
文艺复兴

生活·讀書·新知 三联书店

Copyright © 2022 by SDX Joint Publishing Company.
All Rights Reserved.

本作品版权由生活·读书·新知三联书店所有。
未经许可，不得翻印。

图书在版编目（CIP）数据

凝视死亡：另一个文艺复兴/秋鹭子著. —北京：
生活·读书·新知三联书店，2022.10
ISBN 978 - 7 - 108 - 06933 - 7

Ⅰ.①凝…　Ⅱ.①秋…　Ⅲ.①艺术史 - 西方国家　Ⅳ.①J110.9

中国版本图书馆CIP数据核字（2022）第079734号

责任编辑	宋林鞠	
装帧设计	康　健	
责任校对	张　睿	
责任印制	宋　家	
出版发行	生活·讀書·新知 三联书店	
	（北京市东城区美术馆东街22号 100010）	
网　　址	www.sdxjpc.com	
经　　销	新华书店	
制　　作	北京金舵手世纪图文设计有限公司	
印　　刷	天津图文方嘉印刷有限公司	
版　　次	2022年10月北京第1版	
	2022年10月北京第1次印刷	
开　　本	635毫米×965毫米 1/16 印张25.5	
字　　数	220千字　图168幅	
印　　数	0,001 - 6,000册	
定　　价	138.00元	

（印装查询：01064002715；邮购查询：01084010542）

目录

前　言　｜　活生生的死亡 1
引　子 .. 1
　与骷髅共舞　2
　"切记汝终有一死"　15

第一部

第一章　｜　美人 .. 31
　两个狄多　32
　烈女与革命　45
　乐园中的克利奥帕特拉　59

第二章　｜　英雄 .. 71
　好英雄与坏英雄　72
　英雄与女妖　82

第三章　｜　猎人 .. 93
　如花的阿多尼斯　94
　雅克托安之死　101

第四章　｜　豪强 .. 111
　巨人的首级　112
　将军的首级　129

第五章 | 圣人 ……………………………… 147
银盘里的人头　148

第二部

第六章 | 儿子 ……………………………… 167
圣殇　168
"不要摸我"　175
天堂的钥匙　191

第七章 | 母亲 ……………………………… 205
神秘之死　206

第八章 | 婴孩 ……………………………… 221
冬天的童话　222

第九章 | 烈士 ……………………………… 239
塞巴斯蒂安　240

第三部

第十章 | 众生 ……………………………… 265
拉撒路：最后的奇迹　266

第十一章 | 万物 ……………………………… 281
虚空不空　282

第十二章 | 阿卡狄亚 ……………………………… 301
在阿卡狄亚中死去　302

附录 | **文艺复兴人物小传** 319

彼得拉克 323　　　　　查理五世 342
马萨乔 325　　　　　　切里尼 344
曼特尼亚 327　　　　　托马斯·怀亚特爵士 346
桑那扎罗 329　　　　　老勃鲁盖尔 348
乔尔乔涅 331　　　　　格列柯 350
塞巴斯蒂亚诺 334　　　卡拉瓦乔 353
柯雷乔 336　　　　　　阿特米西亚 356
"红佛罗伦萨人"罗索 337　普桑 359
小荷尔拜因 340　　　　潘诺夫斯基 362

母题 / 文本 / 作品 / 风格流派（本书所述） 366
文艺复兴文献举要 381
后记 389

前言
活生生的死亡

希腊—罗马古文明死去，留下废墟。越千年，新文化在废墟上重生，史称"文艺复兴"。说文艺复兴当然绕不过意大利。阿尔卑斯山脉自西向东绵延，将亚平宁半岛与欧洲北部隔开；由拉丁词 Alpinus（"阿尔卑斯的"）衍生出法语名词 alpiniste，意为"登山家"，尤指攀登大雪山的勇者。文艺复兴早期学者和诗人彼得拉克（Francesco Petrarca）就当得起这个称号。

1336 年 4 月 26 日，彼得拉克登上一座山，极目远眺，思绪万千。他拂晓出发，深夜归来，迫不及待地给他的朋友和告解神父写了封长信，记下一天的游历和感受。五个多世纪后，瑞士历史学家布克哈特写出一部《意大利文艺复兴时期的文化》（*Die Cultur der Renaissance in Italien*），全书分六篇，第四篇特为文艺复兴讲了一个"发现"的故事——"世界的发现与人的发现"，其中第三章"自然美的发现"特别追述了彼得拉克登山。布克哈特先从但丁说起：没人会怀疑，自然对人类精神具有深刻影响；而准确证明这一点，却是从但丁开始的，他也爱登山，并且或许是古代以来第一个纯为看风景而登高峰的人。随后，薄伽丘被一笔带过，彼得拉克隆重登场——是他，作者强调，充分而清晰地展示了自然之于一个善于感受的人的重要意义。在布克哈特眼里，彼得拉克是"一个最早的真正现代人"。

我们现代人很难理解爬个山有什么好大做文章的，更没法一下子明白"登山"跟"现代"之间到底有何关联。然而在但丁和彼得拉克的年代，还极少有人把登山当成一项娱乐活动。了解这一点十分重

要。再者，彼得拉克爬的那座山也极不寻常。此山名"旺图"（Mont Ventoux），位于法国南部普罗旺斯地区，海拔一千九百余米，是这一带最高峰，地理上属于阿尔卑斯山脉，但周围山体很低，使它更像一座独立的大山。当地人视其为神兽、巨人。法语 Ventoux 近似 venteux（"多风"），山如其名，顶上无植被，经常狂风呼啸，冬季风速可达每小时三百公里。干冷的强风把山吹得更秃，故又称"秃山"。峰顶尽是石灰岩，远望如终年积雪，而实际积雪时段只在 12 月至次年 4 月之间。

爬这么一座冷飕飕、孤零零、光秃秃的山，必是为了获得某种独特的体验。彼得拉克其实不算第一个——史前时代可能就有人爬过此山，但最早的攀登记录是 14 世纪的法国经院哲学家布里丹（Jean Buridan）留下的，他对逻辑学和自然哲学兴趣甚浓，登旺图山为的是做一些气象观察，不是为消遣。而彼得拉克像但丁一样，就想看风景。他从小望着这座山长大，早有登临之念。他先挑好时日：4 月末，冰消雪融，白昼渐长；接着挑趣味相投的同伴，这却难得多。最终，他叫上自己的亲兄弟和两个乡人，从山脚下一个小村出发了。

登山前，彼得拉克读李维《罗马史》，正好读到马其顿国王腓力二世登巴尔干之巅眺望亚得里亚海，心随之飞扬浩荡。对这次旺图山之旅，他充满期待。可才进山不久，就遇到一位老牧人，他竭力劝他们折返，说五十年前自己健旺时爬到山顶，穿越荆棘和巉岩，得到的只有疲惫与遗憾，还说那之前和之后都不曾有人来过。（讽喻就此开始。）这番警告反倒让大家的愿望更强烈，他们继续前行。山越来越陡，同伴仍沿山脊攀登，彼得拉克却总找容易的道，哪怕绕远，甚至下坡。折腾大半日，终于爬到顶，登上"少年峰"。云从脚下流过，眩晕中，他往意大利的方向望去，怀念起朋友和故土，思绪随之转向时间。此时彼得拉克三十二岁，他反思自己过去十年在无望之爱中蹉跎的岁月，又想到十年后，年岁渐老，是否能坦然面对死亡？思潮翻滚，他忘了自己身在何处；放下焦虑，纵目远眺罗纳河谷和塞文山脉，忽想起随身携带的奥古斯丁《忏悔录》，翻开，一下子看到这句："人们赞赏山

岳崇高，海水汹涌，河流浩荡，星辰运行，却把自身置于脑后。"

下山路上，诗人陷入沉默。人，究竟是怎么回事呢？他思索着，人的欲念何其虚妄，而人的真纯思想又何其崇高。半夜，他们返回村庄，此时皓月当空，乡人准备晚餐，彼得拉克奋笔疾书。

这封著名书信收录于彼得拉克《书信集》(Epistolae familiares) 第四卷。它是一篇优美的散文和生动的游记，同时也是一段真挚的内心独白，我们仿佛跟随诗人一路登山，不知不觉中参与了他的心灵建设。可是，彼得拉克真的亲自登上过旺图山吗？不少现代学者对此表示怀疑。在一场持续十八小时的登山运动之后，诗人饿着肚子一口气写下洋洋六千言的书信，不但用词考究，且能引经据典，这事似乎不合常理。于是有学者推断，这篇书信体"登山记"很有可能是彼得拉克虚构的，实际写作时间在1351年。这个日期颇有说服力：登旺图山那年（若确有此事），彼得拉克还是个名不见经传的书生；此后十五年中，他不但将自己对劳拉的爱尽情挥洒于一部俗语《歌集》(Il Canzoniere)，还创作了以古罗马统帅西庇阿 (Publius Cornelius Scipio) 为主角的拉丁文史诗《阿非利加》(Africa)，成了名副其实的"桂冠诗人"。提笔写"登山记"的时候，彼得拉克刚好登上个人声望的巅峰。当然，这段岁月中他也经历了刻骨铭心的创痛：1348年，劳拉去世，同年，"黑死病"侵袭欧洲。在与死亡的对视中，诗人渐渐老去。

更多的学者在布克哈特的"发现"说里找到了共同的起点，进而从彼得拉克登山的故事中辨出了"现代"的肇端。只是由于出发后所选路径的差异，学者们最终抵达了不同的认知。比如美国荣格派心理学家、"原型心理学"创建者希尔曼在《重新想象心理学》(James Hillman, Re-Visioning Psychology) 一书中曾借这个故事阐明：外部自然世界会映射在一个同样广阔的心灵图景中，两个世界均远离人类；外部世界或许是彼得拉克登山的动机，而内在世界才是他攀至山顶并展卷阅读《忏悔录》时发现的东西。这一观点不乏史料支持。中世纪文献

里也有对自然风景之美学经验的描述,常被引用的如13世纪多明我会修士布尔夏德攀登西西里火山岛;与这类记载相比,彼得拉克能将他的登山经历艺术地再现为一种自主的主观经验,这一点是全新的。

说得更简单些:爬完旺图山,彼得拉克悟了,心灵起了永恒的变化。仔细想,他悟得又很奇,跟我们惯常印象中游历名山大川的感受不同:在壮阔的自然景观中,我们都会骤然感到人之渺小——"把自身置于脑后",而这位诗人却在先贤的棒喝下将目光重新投向了自身。险峰之上,他看见绝代风光,看见往昔和来日,也看见了自己。他将"我"和"世界"连在了一起。

再举一例。德国哲学家和思想史家布鲁门伯格也倾向于将彼得拉克这封书信视为一篇比喻性的虚构文学。在《现代的合法性》(Hans Blumenberg, *Die Legitimät der Neuzeit*)一书中,他把彼得拉克登山定义为一个"在纪元之间摇摆不定的伟大时刻",即中世纪与现代之间;继而说:"彼得拉克所描述的就像一种仪式,赋予其意义的观念和正当理由早已消失,而作为一个固定的行动序列,这种仪式可以通过新的、自由赋予的合法意义再次展开。"后面内容更深奥,此不赘述。值得注意的是这段讨论发生的语境。《现代的合法性》实为一部别出心裁的哲学史著作,共四篇,第三篇托出全书意旨,从苏格拉底、伊壁鸠鲁说到伏尔泰、康德,再到费尔巴哈与弗洛伊德,通篇都在"审判"人类对学问的好奇心。(表面上审判,骨子里是在为这种好奇心辩护。)第六章,也就是全篇叙事的中点,布鲁门伯格将目光聚焦在了彼得拉克身上。这一章里,作者谈到一个至为关键的问题:"自然"状态下人的求知欲在学术体系中面临的困境。(对彼得拉克来说,这个学术体系便是经院哲学。)

这恰是我自接触文艺复兴以来一直关注的问题。人类天生有好奇心和求知欲,认识到这一点的深刻意义,本身就是早期人文主义思想的重要标志。但丁在《筵席》首篇已阐明这种思想,又在《神曲·地狱篇》第二十六歌借尤利西斯之口道出了自己的心声。尤利西斯提醒

一路同行的伙伴："你们经历千种危险到达西方，现在我们残余的生命已如此短促，你们不要不肯利用它去认识太阳背后的无人世界。细想一想你们的来源吧：你们生来不是为的像兽类一般活着，而是为追求美德和知识。"此时，尤利西斯和伙伴们已年迈迟钝，让人联想到彼得拉克登山途中遇见的那位老牧人。有意思的是，牧人劝退，尤利西斯劝行，两者态度相反，效果却一致：受劝者踏上征程继续探索。可是，人一边追求、创造着知识，在享用知识的同时也承受其负累。这一点，无论在地狱受罚的尤利西斯还是踌躇满志的彼得拉克，应该都晓得。早先，《旧约·传道书》的作者就已告诫世人："著书多，没有穷尽；读书多，身体疲倦。"但这都未能阻挡文艺复兴人探求知识的雄心。

说到这里，想起最近读的一部怪诞小说——波兰作家波托茨基的《萨拉戈萨手稿》（Jean Potocki, *Manuscrit trouvé à Saragosse*）。此书成于19世纪初，书中大部分故事发生在18世纪的西班牙。作者出身贵族，是旅行家、人种学家、埃及古物学家、语言学家，堪称那个时代的"文艺复兴人"，犹似文艺复兴早期的"全才"阿尔贝蒂。书中有个无所不知的大学者埃瓦斯，身上就有作者本人的影子。埃瓦斯天资聪颖，闭门阅读各学科大师著作，暗怀抱负写一部巨著。他先将几位数学家的发现融于一体，写成《通过对无限的全方位认识来揭示分析的奥秘》，不料书名惹怒当局，引来牢狱之灾。牢中，为消磨时光，他逐一回忆所学知识，认为自己完全可以像文艺复兴贵族哲学家米兰多拉那样写一部涵盖人类所有知识的大作。他制出作息时间表，严格遵守，十五年如一日，果然写就一套百科全书。每科一卷，从学科历史写起，卷末展望该科前景。首卷写万国语法，末卷写分析学——研究科学的科学，埃瓦斯认为这是人类思想的最后一块界碑。全书除自然、社会领域的正统科目外，亦不乏释梦占卜、巫术秘法等古怪知识。书成，埃瓦斯出门云游，归来却发现书稿被老鼠啃碎，大病一场。病愈，领退休金，闭关重写。八年完工，增补各科新知又耗时四年。这十二年中，他丧妻，得了肾病、痛风、膀胱结石。他请书商来过目，被告知要想出版，须将全书缩减为二十五卷。此乃奇耻大辱，埃瓦斯愤然拒绝。搁下笔，他开始思考

人世苦难。他将一生献给学问，却始终不受人理解，被命运辜负。暮年之际，他意识到自己浩如烟海的著作将一无所存，生命无法留下任何痕迹。他感到彻底的虚无，在暮色中饮下了一杯毒酒。

这个故事令人唏嘘。埃瓦斯的岳父跟自己外孙说："你父亲是个满腹经纶的学者，但他要是没这么多学问该多好啊！……对于人类的智慧，你千万要当心！"言外之意，人类永远不可能比上帝知道得多。但文艺复兴时期的人追求起知识来，就像埃瓦斯一样，是不怎么记得履行宗教义务的。

由此我想到，知识的增长是一个极限过程，有如登山。有志登顶的人，都抱着一种"对无限的全方位认识"的愿望。客观地说，这种认识不可企及，但登山的意义就在于逼近它。彼得拉克或许从未真正登上旺图山，但重要的是他敢于，且能够想象巅峰上的全景，并准确地描述它，包括可见与不可见之物。他特别提到，三百公里之外的比利牛斯山是望不见的；这便是他在旺图山顶所能企及的认知的极限。

彼得拉克登山的确是个比喻，比成什么因人而异。在我看来，这座旺图山就是学问之山，具体说，是关于文艺复兴的学问。文艺复兴时期的人渴求知识、创造学问；那个时期既成历史，被纳入历史书写，本身就成了学问。这座学问的"旺图山"在不断生长——高度、形状、构造、肌理都在发生变化，攀登难度也随之增加。波托茨基虚构的人物埃瓦斯也是一位"登山家"，在他生活的18世纪，以一己之力攀至学问的巅峰，写出一部包罗万象的百科全书仍是可能的，至少可以设想。布克哈特是19世纪的人，这个世纪仍有百科全书式人物，但他们的目光已从"大百科"移开，投向了更专门的领域。《意大利文艺复兴时期的文化》于1860年问世，那之前一年，达尔文《物种起源》出版；1867年，马克思《资本论》第一卷问世——这不仅仅是巧合，在那个年代的欧洲，追问现代世界的起源可以说是一种共同意识。带着这份追问，三位作者都试图在各自领域内获得全方位的认知。布克哈

特当然不是第一个书写文艺复兴的学者,但却是以"百科全书"式眼光考量文艺复兴的第一人。他在其所处时代能够抵达的关于文艺复兴的认知极限,与彼得拉克(想象中)站在旺图山顶拥有的视野可有一比。遗憾的是,布克哈特看到的图景,我们今天已看不到了。

事实上,自布克哈特著作问世以来,文艺复兴的知识一直在增长。这也是一个极限过程,其标志性事件是文艺复兴研究逐渐从史学框架中分离出来,拥有了独立自主的学术体系。以该领域最大的国际组织美国文艺复兴协会(Renaissance Society of America;成立于1954年)为例:它的官方网站上清楚地写着其使命是"对1300—1700年的世界及其在今日的重要意义进行批判性研究"。(这大约是在时间和地理概念上给"文艺复兴"下的最笼统的一种定义了。)作为一个经典的现代学术共同体,它也拥有自己的同行评议型期刊——《文艺复兴季刊》(*Renaissance Quarterly*),借以创造和传播知识。若想了解国际文艺复兴学界最新动态,这份刊物必不可少。20世纪90年代之前,为其撰文的作者大都来自北美和欧洲,而过去三十年里,作者的背景和视角越来越多元,研究方法也更趋向"跨学科"。这原是好事——文艺复兴本不限于一地一隅。但随之而来的一个不可避免的现象就是知识的迅猛增长。我手边刚好翻开该刊2017年第4期,有如下几篇深度文章:16世纪德国信奉新教的银行家收藏的希伯来典籍(文艺复兴的图书文化)、西班牙的摩尔人童奴(文艺复兴的阴暗面)、法王亨利三世治下淫秽作品的审查(文艺复兴的色情文化)、英国戏剧家查普曼声讨斯图亚特王朝的檄文(文艺复兴的君臣关系)。可见主题之丰富。这些仅占整期三分之一版面,而后面两百多页都是书评文章,所评之著作有一百二十余部,以多种语言写成。其他各期规模与此相当。也就是说,每隔数月就有百种关于文艺复兴的著作问世。对于一门相对"小众"的学问来说,这实在是一个令人惊愕的数目。可巧这期封面印了一幅"虚空派"讽喻画:一个手不释卷的骷髅人。当真是生有涯,知无涯。

文艺复兴领域声望最高的学术机构要数哈佛大学意大利文艺复兴

研究中心（Villa I Tatti）。它坐落在秀美的托斯卡纳乡村，本身就是智识世界的"旺图山"。这座庄园颇似中世纪自给自足的修道院，种植橄榄树，自酿葡萄酒，同时与芝加哥大学出版社合办学术期刊，"生产"高深而精奥的知识。它每年从全世界邀请十六名学者来庄园雅集，切磋学问。我在那里结识了性格迥异的朋友，他们的课题涉及历史、哲学、政治、经济、科学、文学、音乐和艺术诸领域，新颖有趣，却也过于专门和离散。对文艺复兴怀着"自然"的求知欲的人是"消费"不起这类知识的。其他各种与文艺复兴或早期现代相关的研究机构，如中世纪与文艺复兴哲学协会（Society for Medieval and Renaissance Philosophy）、福尔杰莎士比亚图书馆（Folger Shakespeare Library）、文艺复兴与宗教改革研究中心（Centre for Renaissance and Reformation Studies）、十六世纪协会（Sixteenth Century Society & Conference），都在通过各自的学刊、会议和展览积极参与文艺复兴知识的建构与传播。而像《艺术通讯》（*Art Bulletin*）、《伯灵顿杂志》（*Burlington Magazine*）、《牛津艺术杂志》（*Oxford Art Journal*）、《视角》（*Prospettiva*）这类艺术史重头期刊对文艺复兴也颇为关注。层出不穷的著述填补着各种"空白"（lacuna），从中又生出更微细的空白，继续被放大和填充（如同一个趋近极限的"分形"结构），最终将文艺复兴研究砌成一座厚实峻拔的旺图山。远看是晶莹的雪山，走近才感到它的坚硬；"外行人"意识不到其存在，而"内行人"却断不可无视其威容。像那位壮年时的牧人一样，我和趣味相投的同伴们也曾入山攀援，穿越荆棘和巉岩，感到疲惫和遗憾。有时我不禁想，或许文艺复兴真的已死——它的文化、那个时代的人、见过其亮面和暗面的人，都不在了；今天的研究即便仍能维持活力，大多数知识也仅在学术体系内部循环流通，真正的传播远未实现。

危乎高哉，文艺复兴之"旺图山"终难登顶，"对无限的全方位认知"已成天方夜谭。这时我们开始怀念"自然"状态下的求知欲，企望借之"激活"一个死去的文艺复兴。毕竟，当初是这种求知欲激励彼得拉克登山，诱发布克哈特以百科全书式的胆识书写了文艺复兴。

怎么办？彼得拉克再次给了我启示。我意识到，登山原无统一的起点和路径，最终目的是形成认知。攀登旺图山或许是彼得拉克的虚构，但这个想象的过程及其抵达的认知却无比真实。并且，因为他是一个"善于感受"的人，他所获得的那种"自主的主观经验"就尤为可贵。更令人欣悦的是，他可以用自己的方式表达这番经验，并激起我们情感和心智的共鸣。

认识文艺复兴亦如此。我们终究要找到自己的起点和路径。我正式进入文艺复兴的学术体系已有十五年，在追求新知的过程中，也曾陷入"填补空白"的迷思，但潜意识里一直知道，真正的起点其实在学术体系之外。幸运的是，疫情以来，我反而能像困在牢中的埃瓦斯那样追溯自己所学知识，回到少年时代那种"自然"的求知欲——对文艺复兴的朦胧兴趣，对时间和死亡的追问。这重新觅得的起点如此朴素，又如此珍贵。但与埃瓦斯不同的是，我无意写一部巨著。我想做且能做的，是透过我所熟悉的艺术——具体说，是以死亡为主题的艺术——去认识文艺复兴。在那个"重生"的时代，艺术家从未停止对死亡的凝视和沉思；形形色色的人，乃至一切众生，都在他们的画笔和刻刀下死过了。一切艺术皆是虚构，也是建构，借这虚构的死亡，文艺复兴艺术家建构了古代与现代、自身与世界的联系，以及各自的真实的生命体验。有感于斯，我尝试了一种有别于学术常规的写法，为的是更自如地将我对这类作品的切身经验表达出来，并传递给那些仍保存着"自然"状态的好奇心和求知欲的读者。当然，必要时我也会借用艺术史及相关领域的知识，而前提是这些知识我已领会。

写作的过程也如爬山。感谢彼得拉克，是他启发和激励我登上学术"旺图山"之外的另一座山，看见了活生生的死亡，认识了文艺复兴的另类风景。

<div align="right">二〇二一年秋分</div>

Introduction

引
子

与骷髅共舞

> "我今天遇见了死神。我们在下棋。"
> 伯格曼：《第七封印》

　　曾经有一个美丽富饶的佛罗伦萨，它的鼎盛期恰好跟但丁的人生重合。与但丁同时代的编年史家维拉尼（Giovanni Villani）用一串醒目的数字记录了这座城市的繁华与文明：参差数千户人家，十万人口，一万个爱读书的儿童，一千个钻研数学的学生，五百位精通文法和修辞的才子，六百名律师，两百间羊毛作坊，八十家银行，五十七个教区，三十家种类不同的医院……当然，那里也有天灾人祸。阿诺河泛滥，冲毁两岸的房舍。城邦总是起内讧，黑党白党争战不休，诗人遭流放。可每到黄昏，落日返照在青山上，从圣米尼亚托教堂的晚祷声中走出来，眺望那一片浸在玫瑰霞光里的城池，人们仍会情不自禁地感叹，再也没有比这儿更好的故乡。那时候波提切利和米开朗琪罗尚未出世，洗礼堂还在等待它的"天堂之门"，城市天际线也不见大教堂穹顶的轮廓。那是14世纪早期的佛罗伦萨。在薄伽丘眼中，它是意大利最美的城市。所有关于文艺复兴的故事，都至少得从这里讲起。

　　但14世纪是寒冷的。《神曲》中惊心动魄的地狱之旅，就始于这个世纪的转折点。魔王卢奇菲罗（即撒旦）统治着第九层地狱的冰湖，那里是极寒之地，也是但丁从托勒密天文体系中推想出的宇宙中心【图1】。14世纪孕育了第一代意大利人文主义

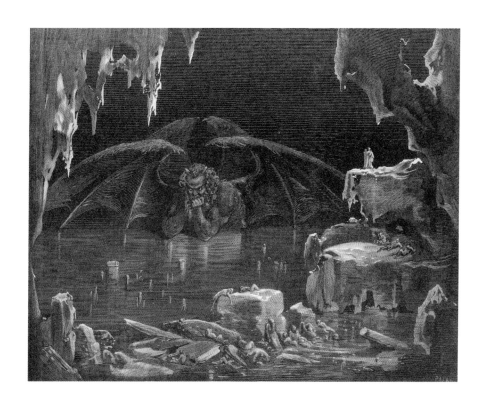

学者,也见证了欧洲自中世纪以来最沉重的灾难。且不说教会分裂,农民起义,战乱频仍,我们今天再熟悉不过的气候变化和大流行病,也早已在那时登场。10世纪中叶起,北大西洋区域曾出现"中世纪温暖期",但那种温煦的气候很不正常。物极必反,从1315年春天开始,大半个欧洲都浸在了冷雨中。洪水将低地国家变成一片汪洋;庄稼颗粒无收,粮食价格暴涨,农民吃不起面包。大饥荒为持续了两百多年的人口增长画上一个彻底的句号。最致命的是14世纪中叶爆发的那场瘟疫,也就是后人所说的"黑死病"。它夺去了整个意大利至少一半人的生命。在佛罗伦萨,疫情从1348年3月一直持续到7月。维拉尼说,每五人中就有三人死去;当地的大主教估算死亡人数达六万。那之后很久,人们提起这场大流行病,仍叫它"佛罗伦萨的瘟疫"。

魔王卢奇菲罗(即撒旦)统治着第九层地狱的冰湖,那里是极寒之地。

图1 古斯塔夫·杜雷为但丁《神曲》绘制的版画(《地狱篇》第34歌,第20—21行:"你看这就是狄斯,你看这就是你须用大无畏精神武装自己的地方。"),1892年

薄伽丘记录了佛罗伦萨的至暗时刻。他哀叹，瘟疫之前，谁都不会想到城中有这么多居民，一座座漂亮的宅子人丁兴旺，如今十室九空，连用人都死绝了。对于生活在 14 世纪中叶的佛罗伦萨人来说，死神成了最亲密的陪伴，末日近在咫尺。人与死亡朝夕相处，才想明白活着的事情。在精神方面，对上帝的信仰仍然有效，但如何安顿苟存的肉身，却是逼到眼前的具体问题。善于自我管理的人选择避世隐居，假装将死亡关在门外，守着寂寞的光阴自娱自乐；胆子大的纵欲狂欢，胡作非为。乡下人跟城里人一样过一日算一日，田园荒芜，牲畜到处乱跑。苍天无情，人也变得狠心，夫妻彼此嫌弃，就连父母都不愿照顾儿女。这时出现一个叫"瘟疫医生"的职业，他们多半是江湖郎中，很少能把病人治好，主要职责是记录每天的新增病例。尽管如此，瘟疫医生千金难求，善终的就更少，要么染病而死，要么下落不明。能照顾病人的只剩下不怕死的男仆。薄伽丘在《十日谈》的楔子里提到一个前所未闻的现象：佛罗伦萨的淑女不论出身多么高贵，一旦得病，都顾不上体面和禁忌，想方设法、不惜重金雇一名男仆，也不管他是丑是俊，是老是少，就让他像贴身丫鬟一样伺候自己。痊愈的女子经过这场瘟疫，都不再像从前那样贞洁。这算幸运的。毕竟用人稀缺，更多的病人还是死了。

《十日谈》有寓言、传奇、野史和逸闻共百篇。如薄伽丘所言，这个故事集本来是写给深锁春闺的太太小姐们消愁解闷的。可他偏要在好故事之前"喋喋不休"地讲瘟疫肆虐、哀鸿遍野的惨状，说得他自己也觉得厌烦，就是为了让读这些故事的人明白，欢乐必以哀愁为前路。他称读者为旅行者，将这悲惨的开头比作旅途中荒凉险峻的大山，翻过山才是鸟语花香的平原。这是一个绝妙的比喻。荒山与平原可以是两重天，但它们属于同一场旅行。就像晚期中世纪与文艺复兴。正是薄伽丘所经历的那个至暗时刻，将这两个看似迥然不同的时代紧紧地

系在了一起。如果用两个关键词概括 14 世纪,就是"危机"和"死亡"。当然,任何时代都会留下两者的踪迹,但对薄伽丘的世纪而言,它们是无所不在的现实。

黑死病的阴影下,意大利人的世界观发生了重大改变。对死亡的熟悉让思想者更关注人在现世的生活,而不是将所有的希望都寄托于来世。与此同时,灾难也催生了一股新的宗教热忱,为意大利的宗教艺术赋予了强大的能量。死亡还给艺术家提供了新的灵感,从托斯卡纳到西西里都出现了以"死神胜利"为主题的壁画。最有名的一件在西西里的巴勒莫(绘于 15 世纪中叶,作者不详),有六米见方,构图考究,笔触微妙,像放大几十倍而不失精确的细密画。画中人物仿佛从《十日谈》里走出来的,齐聚在一个阴翳的花园里,一匹瘦骨嶙峋的马飞跨正中,马背上的死神拉弓放箭,刚射中一名青年,其他如君侯、骑士、诗人和少女纷纷中箭躺下,死相各异,有一脸痛苦的,也有平静安详的,还有的身首异处;右边几个锦帽貂裘的贵族还在拨弄琴弦,左边一队穷人战战兢兢,徒然地哀求死神手下留情,当中一位却忽然转过头来,与你四目相对【图 2】。

进入 15 世纪,另一种诡异的骷髅画又从法国向欧洲东北一带蔓延开来。它有一个阴森的名字:死亡之舞(法语:Danse macabre;德语:Totentanz),经常出现在罗曼和哥特教堂的墙壁上。"死亡之舞"比天使报喜和耶稣降生的图像还要"生动":有时骷髅们自己开派对,张牙舞爪,凌空起舞【图 3】。有时它们扮成上帝的信使,把亡者一个个从坟墓中掏出来,等候末日审判。更多的时候,它们牵着活人的手,排成一溜跳集体舞【图 4】。活人一律艳妆华服,头上顶着中世纪特有的造型奇异的帽子,跟白森森的骷髅们间隔开,节奏分明,步伐一致,滑稽而又怪诞,倒不觉得恐怖。队伍中有教皇和帝王,妇女和小孩,也有三教九流,大家不分贵贱,情同一家,像过节一样。那份优雅

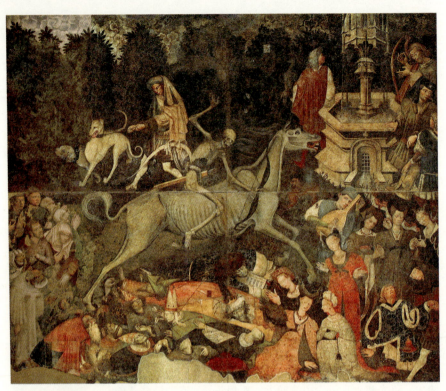

左边一队穷人战战兢兢,徒然地哀求死神手下留情,当中一位却忽然转过头来,与你四目相对。

图2 作者不详,《死神胜利》,壁画,600×642厘米,约1446年,巴勒莫,西西里大区美术馆

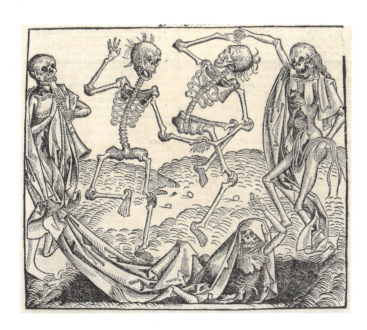

图3 沃格穆特,《死亡之舞》,舍德尔《纽伦堡编年史》中的木版插图,1493年

和从容令人想起马术中的盛装舞步,只是欣赏这表演的人心里得明白,舞到尽头,必然会出现一座敞开的坟墓。基督徒们看到小耶稣在母亲膝上玩耍的样子,自然要感动;看到圣母哀悼基督,也会面露戚容;但只有当他们看到跳舞的骷髅时才会想起,世间一切终归尘土。

"死亡之舞"本质上是个寓言。16世纪20年代,宗教改革运动正如火如荼的时候,德国画家小荷尔拜因(Hans Holbein the Younger)设计了一套图画,以讽刺笔法重新演绎了这个寓言。一位木版雕刻大师把其中的四十一幅做成了木版画。用"精美"来形容这种主题的艺术,也许有些错位,但它们的确是鬼斧神工之作。1538年,法国里昂的一家出版社把这套作品印刷成书(原名:*Les simulachres et histories faces de la mort*),发行后大受欢迎,到16世纪结束时,正版和盗版加起来已有一百来个版本。每幅画下面都配有拉丁语的《圣经》经文。天主教徒和新教徒皆视其为参悟死亡的宝书,而俗人也可以把它当成好看的连环画收藏。小荷尔

图4　伯恩特·诺克,《死亡之舞》,约1463年,吕贝克圣马利亚教堂"亡者小礼拜堂"壁画(已毁)的设计图稿

引　子

拜因笔下，象征死亡的骷髅就像专搞恶作剧的顽童，装扮成各种形象骚扰全人类，不分高低贵贱、男女老少，就连最虔诚的信徒也不放过。它往往在你最享受生活和最专注于工作的时候出现，效果有如当头棒喝。比如其中一幅画里，有个老实巴交的农民正在犁他的田，这骷髅忽然跑过来，举着鞭子赶起了牲口，牲口受惊狂奔，眼看要把农民拖死，可怜他"锄禾日当午，汗滴禾下土"，连口面包还没吃上！再看底下赫然写着上帝将亚当逐出伊甸园时说的话："你必汗流满面才得糊口，直到你归了土，因为你是从土而出的；你本是尘土，仍要归于尘土。"（《旧约·创世纪》第三章：19）1549 年的意大利版本还加上一句骷髅的黑色幽默："你想休息吗？那就高高兴兴跟我来啊。"还有比这更让人一边脊背发冷一边捧腹的连环画吗【图 5】？

又过了一代，大约 1562 年，老勃鲁盖尔（Peter Bruegel the Elder）融汇北方木刻和意大利壁画两种传统，创作了木板油画《死神胜利》(*Triumph of Death*)。画中，一队骷髅大军横穿旷野，再次上演死亡的狂欢。这是一个至为魔幻的世界，藏着数不清的秘密，像磁铁一样把人吸进去。它可以无限放大，每一次放大都会照见匪夷所思的细节，每一个细节都能单拿出来讲一个故事，而每一个故事的主角无一例外由骷髅扮演，活人无论多么古怪有趣，在它们跟前都相形见绌。且看左下角：一个国王马上就要咽气了，还念着荣华富贵，使出最后一丝力气伸手去够他那两大桶金子，这时一个骷髅人赶紧从背后抱住他，并将一只空空的沙漏举到他眼前，好像说：你怎么死到临头还不醒悟？——又是一声当头棒喝。道理谁都明白，可没有哪种修辞比骷髅的形象来得触目惊心【图 6】。

这些亡灵从中世纪出发，穿过文艺复兴，至今不散。它们不光在画里跳舞，还潜入音乐、文学和电影，人类所发明的任何一种艺术和娱乐里都有它们的影子。19 世纪上半叶，浪漫主义运动

图5 小汉斯·荷尔拜因，《农夫》，木版插图，约1549年

极盛时，艺术家们凭着直觉重新打开了中世纪的记忆。柏辽兹在《幻想交响曲》最后一个乐章引用格列高利圣咏"末日经"（Dies irae），旋律有种不可思议的现代感。李斯特来到意大利比萨，看见画在大教堂墓园墙上的《死神胜利》，久久不能忘怀，十年后创作了钢琴曲《死亡之舞》。1874年，法国作曲家圣桑给好友写了一首雅俗共赏的交响诗，也叫《死亡之舞》，它让人想起万圣节的传说：死神拉着小提琴召唤骷髅们给他跳舞，一直跳到黎明鸡叫才躺回坟墓，等下一年再聚。到了20世纪，骷髅舞仍在勋伯格和肖斯塔科维奇的乐曲伴奏中继续。就在两年前，瑞典摇滚乐队"幽灵"还推出一首极富争议的新歌《死亡之舞》，重金属的嘶吼中，几个世纪前被黑死病夺去生命的亡灵再次复活，彻夜狂欢。

未知死，焉知生。人对死亡的恐惧、反抗、接受和迷恋，大概是晚期中世纪和近代早期留下的最神秘和最深刻的话题。

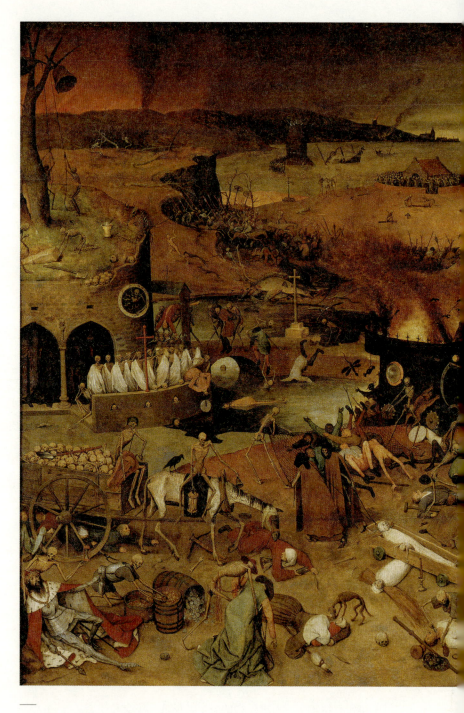

图6 老勃鲁盖尔,《死神胜利》,木板油画,117×162厘米,约1562年,马德里,普拉多美术馆

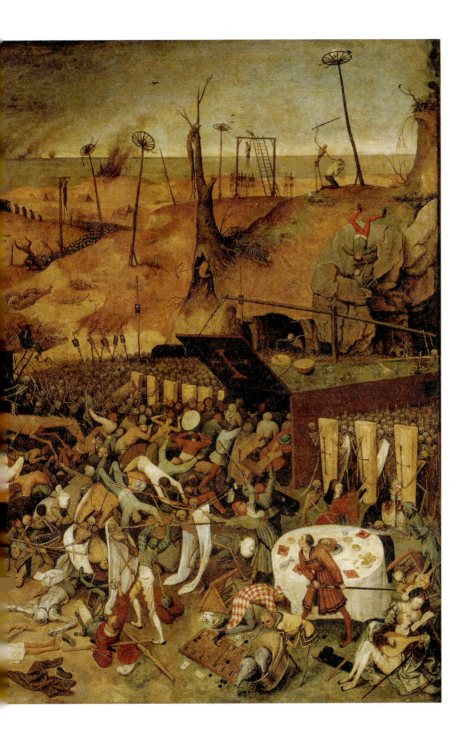

七百多年来，艺术家们把它演绎成无数种怪诞和绮丽，惊悚和反讽。伯格曼电影《第七封印》里，黑衣骑士经过一个教堂，看到正在创作中的"死亡之舞"壁画，陷入沉思；可他没能唤醒"沉默的上帝"，那盘棋还是输给了死神，暴雨后的阴云下，他和同伴也跳起了死亡之舞。

事实上，人类从未停止与骷髅共舞……

"切记汝终有一死"

> "'其实啊,西姆米阿斯,'苏格拉底说,
> '真正热爱着智慧的人关切练习的就是去死……'"
> 柏拉图:《斐多》,第 67e 节

眼前似乎是一幅不太正常的肖像。笔触豪放,不拘小节,隐约有印象主义端倪。画中男子说不上好看,但非常年轻,有点不修边幅,一件生了铁锈般的大氅围在胸前,像个刚比完武回来的骑士,飘洒着一头棕发,红帽、红翎、红唇、红脸蛋,此外别无颜色;右手五指叉开,直戳出来,脸对着你,眼睛却看向别处,嘴张着要说话,又或许是话没说完,左手托一个头骨,呲着四颗白牙,像要冷笑,却突然被什么噎住。背景空空如也【图7】。

这幅画挂在伦敦的英国国家美术馆第二十五号展厅,与荷兰"黄金时代"的风景、肖像和静物同居一室,很有些格格不入。作者弗兰斯·哈尔斯(Frans Hals)是17世纪荷兰杰出的肖像画家,画过形形色色的人,也画他自己。但这个头戴红帽的少年最神秘,好像不在芸芸众生之列;他和手中的头骨仿佛彼此梦见,刚辩论了一番,还没分出胜负。不由得想起《庄子·至乐》里的寓言:庄周游楚国,跟路边一个髑髅聊天,这髑髅给庄周托梦,说死者没有生人之累,死比生快乐;庄周不信,拿骨肉肌肤诱惑它,但是髑髅"深矉蹙頞",拒不复生。还

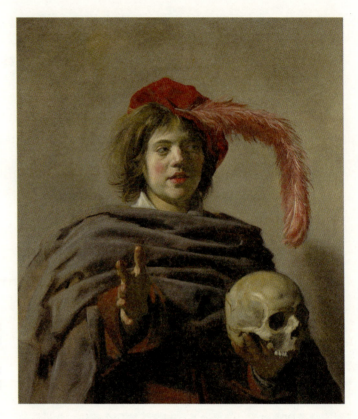

图7 弗兰斯·哈尔斯,《手托髑髅的青年》,布面油画,92.2×80.8厘米,约1626年,伦敦,英国国家美术馆

有哈姆雷特,跟亡灵也颇有缘分:莎士比亚剧本第五幕第一场,哈姆雷特夜游墓园,认出父亲生前宠爱的宫廷小丑的头骨,便跟它说话,如同小丑还活着。再深一步研究,会发现画中少年的穿着不像17世纪的人,尤其是那顶猩红的贝雷帽和别在帽檐上那根长长的鸵鸟毛,倒更像16世纪伶人的装扮。因此有人说,哈尔斯画的就是《哈姆雷特》剧中的场景。但这种说法经不起推敲,因为没有证据显示莎士比亚的戏剧曾在哈尔斯生活的年代登上荷兰的舞台。

哈尔斯当然不是第一个把头骨放在肖像里的画家。文艺复兴时期,有头有脸的人请画家来绘肖像,往往拿死人头骨当道

具，这不是什么特殊癖好，而是那时的传统。有幅叫《大使》（*The Ambassadors*）的木板油画，可算英国国家美术馆的镇馆之宝，作者是小荷尔拜因。他不但擅长做版画，还是16世纪欧洲首屈一指的肖像画家。完成"死亡之舞"系列版画后，小荷尔拜因在大儒伊拉斯谟的推荐下来到英国，几年后成为亨利八世的御用画师。那时亨利八世与西班牙国王查理五世（也是神圣罗马皇帝）、法国国王弗朗西斯一世三足鼎立，欧洲形势变幻莫测。《大使》创作于1533年，这一年亨利无视罗马教皇权威，孤注一掷迎娶安妮·博林，在天主教欧洲激起轩然大波。弗朗西斯在法国深感不安，派大使丹特维尔赴伦敦参加亨利与安妮的大婚，并观察局势。丹特维尔等到伊丽莎白一世出生才获准回国。他在阴冷的英格兰过得很不开心，形容自己是"最忧郁和愁苦的大使"，但好友乔治的造访给他带来了短暂的欢乐。为了纪念他乡遇故知，丹特维尔请小荷尔拜因画了这幅真人大小的全身肖像【图8】。

画中的两位大使都还不到三十岁，相貌堂堂，气度雍容。仅从穿戴打扮就能看出，他们是品位极高的贵人。小荷尔拜因不遗余力突出这一点，丹特维尔那件皮草大袄上的毛都是一根根描出来的，袄底下露出亮闪闪的粉红绸袖子——切莫以男人穿粉为怪，文艺复兴时代的粉色可是一种很"爷们"的颜色（法国历史学家米歇尔·帕斯图罗在《色彩列传·红色》[Michel Pastoureau, *Histoire d'une couleur: Rouge*]中告诉我们，直到18世纪，粉色还可以是阳刚的）。乔治是位主教，不能太招摇，可他的褐色袍子也是上好的织锦花缎，拿细滑的貂皮做衬里，让人看了忍不住要摸上一摸。但奢华的穿着还不足以显露画中人的身份。他俩之间有个铺着土耳其毯的架子，上下两层摆满各种精致器物，摆法很讲究：上层是各种计时装置和天文仪器，其中一个叫"多面日晷"，是亨利八世的御用天文学家亲手制作的，非常珍贵。下层放着一把鲁特琴，几只笛子，

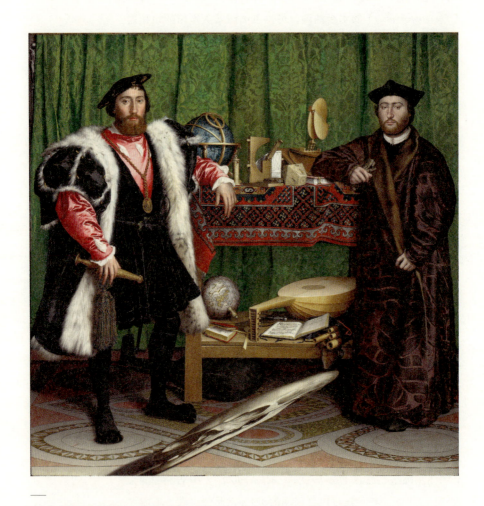

在小荷尔拜因和他的画中人所生活的年代,没有什么是表面看上去的那样。如果你特别较真,会发现上层那几个名贵的计时装置各有各的逻辑,放在一起很矛盾。如果你明察秋毫,还会看出鲁特琴的蹊跷:它有一根弦已经绷断,像卷起的发丝——这把琴根本奏不出和谐的旋律。总之,两位大使所经验的是一个失序的、行将崩塌的世界,不管它是从英伦绵延至欧陆,还是仅在方寸毫发之间。

图8 小荷尔拜因,《大使》,木板油画,207×209.5厘米,1533年,伦敦,英国国家美术馆

敞开的圣歌乐谱，还有一本算数书和一只地球仪。看来两位大使都很有学问，应是上晓天文，下知地理，且精通音律。完美吗？当然不会这么简单。在小荷尔拜因和他的画中人所生活的年代，没有什么是表面看上去的那样。如果你特别较真，会发现上层那几个名贵的计时装置各有各的逻辑，放在一起很矛盾。（这个细节颇有意思，艺术史家会说它在影射16世纪中叶欧洲的宗教与政治动乱；但物理学家看了一定会联想到时间本身的问题：每个钟表都有它的"固有时"，有它自己的节奏，不存在单一的"时间"，而是有无数的时间，恰如爱因斯坦的广义相对论所描绘的时间的样子。）如果你明察秋毫，还会看出鲁特琴的蹊跷：它有一根弦已经绷断，像卷起的发丝——这把琴根本奏不出和谐的旋律。总之，两位大使所经验的是一个失序的、行将崩塌的世界，不管它是从英伦绵延至欧陆，还是仅在方寸毫发之间。

最不和谐的当然是地上那个倾斜的物体。它其实不在地上，而是很诡异地飘起来，支棱着，不属于画面内外的任何空间。几乎没有一个毫无背景知识的人能一眼把它看明白。怎么挂这幅画是关键。曾有一段时间，《大使》挂在一个楼梯平台的侧墙上（该画现位于第二号展厅），从下面一段台阶贴着墙慢慢走上来的人会看到一件不可思议的事：画里那东西越来越立体，直到一个浑圆的头骨赫然耸现，就像观看一场毫无破绽的近景魔术。知道了这个秘密，再站在画的正前方重新看，除了拉伸变形的头骨，我们眼中不可能再有别的事物和幻觉。画家的目的达到了，他用的是莱奥纳多·达·芬奇反复研究过的"歪像"透视（anamorphosis）。当然，这不全是炫技。《大使》真正想传达的意思，是文艺复兴时代所有人都明白的警世通言，"切记汝终有一死"（Memento mori）。它就像从头骨的牙缝里钻出来的。不管是莎士比亚虚构的哈姆雷特还是哈尔斯画中身份不明的红帽少年，都认得这个会说话的头骨。而小荷尔拜因的厉害之处

图9 小荷尔拜因，《大使》中恢复正常尺寸的髑髅

在于，他用近乎魔法的艺术演绎了一个朴素的真相——先是扭曲它，随后又让它变得逼真，最后成为唯一的真【图9】。

"切记汝终有一死"的概念由来甚久。公元3世纪的传记作家第欧根尼·拉尔修在《名哲言行录》(Diogenes Laërtius, *Lives and Opinions of Eminent Philosophers*)里提到许多希腊先贤参悟生死的故事。最特别的是德谟克利特，为了训练和测试自己的感知能力，他一有机会就独处，或者到墓园去。后一种活动很有画面感：一个哲人在清泠的月光下穿过荒烟蔓草，对着亡灵沉思默想。也许他就是这么感知到了灵魂的物理存在，和亡者的消散的灵魂原子。这位渊博而长寿的哲人在近代早期很受欢迎，好多艺术家都画他，把他装扮成自己家乡的人；年轻的伦勃朗索性按自己的模样画了他。但无论在谁的画里，德谟克利特总是仰天大笑。死都不怕的人还有什么忧愁呢？

另一个不怕死的当然是苏格拉底。柏拉图整篇《斐多》对话讲的就是苏格拉底之死。临死前，他道出了哲学——"热爱智慧"——的真正秘密："那些碰巧正确地把握热爱智慧之

人,他们所践行的不过就是去死和在死。"对于像他那样的人来说,死不但没什么好怕,反而是值得期盼的。当然,"去死和在死"最终是为了让灵魂摆脱肉体的束缚。而这显然需要坚持不懈的修炼。同样视死如归的还有斯多葛派哲学家塞涅卡(Lucius Annaeus Seneca the Younger),他的《书信集》(*Epistulae Morales ad Lucilium*)好比一部关于死亡的随想笔记。他明白,人每天都在死去,活着就是修行。虽然塞涅卡并不总是能够身体力行他那一套道德伦理,但当皇帝尼禄命令他自尽时,他还是泰然地接受了自己的命运。马可·奥勒留(Marcus Aurelius)则是"内圣外王"的典范,历史上很少有像他那样胸襟宽广、恪尽职守的君王。他思考死亡的习惯来自军旅生涯的漫漫长夜。在用希腊语写成的《沉思录》(*Meditations*)里,他把死亡看成大自然的"秘密智慧",就像一切生命繁衍,无非是元素的组合与消解,人没有理由为之懊恼。

斯多葛派的禁欲思想与普世情怀跟基督教不谋而合,在中世纪很受推崇(塞涅卡还被视为最早的基督徒),并在宗教改革与人文主义运动的双重背景下得到了复兴。而随着基督教的兴起,关于死亡的思考又有了新的含义。"切记汝终有一死",人们碰到这句话时,总会联想到灵魂在来世的去处,天堂还是地狱?古代不存在这个问题。关于宇宙的成因和灵魂的本质,德谟克利特跟苏格拉底可能有很大分歧,但在《神曲·地狱篇》里,他们都去了第一层地狱"林波"(limbo),那里风景不同别处,有高贵的城堡和美丽的小河,还有许多闪光的灵魂:荷马、奥维德、柏拉图、亚里士多德……他们不像地狱里的其他亡灵那样受罚,唯一的痛苦是无法升入天国,因为在但丁眼里,他们是"信奉异教"的伟人。灵魂之归宿的问题,也许是古代与中世纪之间最深的沟壑。同样是终有一死,基督教艺术要更多考虑怎么安放灵魂。

既然终有一死,如何死得体面就成了关键。15世纪后半叶,

大天使跟他说:"要坚强!"底下那三个作乱的小鬼抱头鼠窜,一边说着:"我们完了,白忙活了,赶紧逃吧!"

图10　作者不详,《善终术》木版插图,约1450年

德国出了一种关于死亡的图画书:《善终术》(Ars moriendi)。它跟《古滕堡圣经》同属于欧洲第一批用活字印刷术印制的书籍,流传极广,1500年前后已印行了五万册,几乎每种欧洲语言都有译本。这是一本名副其实的死亡学习手册,从"死亦何惧"到"临终关怀",手把手教给基督徒如何于将死之时战胜各种诱惑,在祷告中送灵魂升天。《善终术》里的木版画很受欢迎,经常单独印制,便于挂在墙上端详。每张画都配有拉丁文对白,用条幅框着,特别像现代漫画。其中一幅鞭策临终者坚定信仰。

他躺在床上奄奄一息，表情复杂，大天使跟他说："要坚强！"底下那三个作乱的小鬼抱头鼠窜，一边说着："我们完了，白忙活了，赶紧逃吧！"旁边则有一众圣徒围观。就算不识字，基督徒看见这生动的画面也心领神会【图10】。

如果说图文并茂的《善终术》是给普通信徒预备的手册，全篇拉丁文的《论死亡之准备》(De praeparatione ad mortem)就是写给有文化的人看的，字里行间透着清澈而强韧的思想。它的作者正是那位举荐小荷尔拜因的大儒——鹿特丹的伊拉斯谟。北方文艺复兴里，伊拉斯谟是德高望重的人文主义思想家，像丢勒与小荷尔拜因这样出色的艺术家都怀着友爱和敬意描画他。小荷尔拜因1523年画的《伊拉斯谟》，可以说是全英格兰最重要的一幅肖像，它开启了肖像绘画艺术的现实主义传统，而伊拉斯谟又是将英格兰与古代希腊和罗马世界联系起来的重要学者。用"栩栩如生"形容这幅画再恰当不过，它比最好的人像摄影还要逼真【图11】。《伊拉斯谟》跟《大使》挂在同一个展厅里，像一场永无止境的对话。《论死亡之准备》与《大使》同年问世，书中，伊拉斯谟超越一切教堂礼仪，将永生放在了人对基督赎罪信念的深处。

"切记汝终有一死"还催生了中世纪与文艺复兴时期的墓葬艺术和建筑。中世纪晚期流行"尸像纪念碑"(cadaver monument)，惯用超现实的手法将亡者雕刻成一具枯朽的尸体，触目惊心，活着的人见了不能不联想到浮生之虚妄和信仰之必要。这种纪念碑也可以画出来，比如意大利画家马萨乔(Masaccio)留在佛罗伦萨新圣母教堂的《三位一体》(Holy Trinity)壁画。这座教堂紧挨着火车站，人们来到佛罗伦萨，先得进去看几件早期文艺复兴艺术的经典作品，尤其要"瞻仰"（因为真的要仰视）《三位一体》【图12】。马萨乔用几乎乱真的几何透视构建起一个历史般的场景，就像在墙上凿开一个大洞，

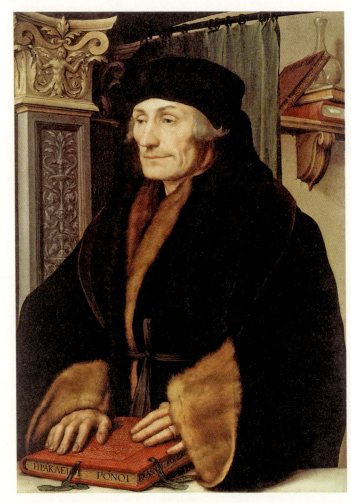

《伊拉斯谟》跟《大使》挂在同一个展厅里,像一场永无止境的对话。

图11 小荷尔拜因,《伊拉斯谟》,木板油画,73.6×51.4厘米,1523年,伦敦,英国国家美术馆

做成壁龛,摆好了祭坛和棺木,圣父高高在上,托起圣子受难的十字架,圣母与圣约翰分立两侧,龛外两边各有一名捐助人,形成完美的金字塔构图。空间向里剧烈收拢,透视灭点恰好在十字架下端。空间深浅关系自有玄妙:正在祈祷的捐助人联系画面内外的世界,圣母是祈祷者与"三位一体"之间的中介,最深处则是以牺牲自我换取人类救赎的基督。所有这些都

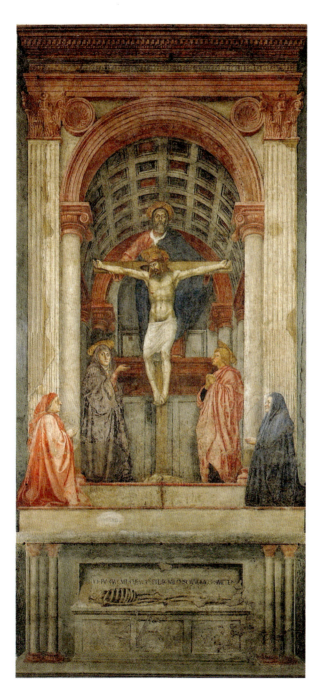

图12 马萨乔,《三位一体》,667×317厘米,约1426—1428年,佛罗伦萨,新圣母教堂

已为人熟知，但最厉害的一幕还在十字架底下：你瞻仰"三位一体"久了，势必会垂下脖颈，这时你就必然看到，一具骷髅静静地躺着，嘴里吐出一句拉丁铭文：IO FUI GIA QUEL CHE VOI SIETE E QUEL CH' IO SONO VOI ANCOR SARETE（英译：I once was what you are and what I am you also will be），意思是"今朝吾躯归故土，他日君体也相同"。真是醍醐灌顶。马萨乔死于1428年，那年他刚画完《三位一体》，还不到二十七岁。

"切记汝终有一死"，于是要向死而生。整个欧洲中世纪和近代早期，死亡是那么司空见惯的一件事，几乎都不用在意。法国历史学家菲利普·阿里耶斯在其名著《面对死亡的人》（Philippe Ariès, *L'Homme devant la mort*）中将这种习以为常的死亡称作"被驯服的死亡"，仔细一想颇有道理。那种对死亡顺其自然的态度很有道家风范，就像庄周与髑髅推心置腹，生者将自己世界的一部分让给了亡灵，彼此驯服，相安无事。这跟我们今天的死亡观如此不同。然而早先的人又那么在意死亡，不惜拿最好的艺术和修辞来赋予它至为丰满的形象。或许没有哪个时代像文艺复兴那样深沉而兴味盎然地凝视过死亡。那时的艺术家从更早的古代世界获得了关于死亡的知识和传奇，没有他们的演绎，我们怎么可能知道，死亡原来是这么生动而迷人的事。

第一部

美人不光是诗人和艺术家的缪斯，也是历史学家的缪斯。狄多、卢柯蕾齐亚、克利奥帕特拉，这三个性情迥异的美人，因不同的遭遇，最终都选择了自戕。在她们看来，还有比生命更值得捍卫的东西，比如情义、名誉、尊严、自由。基督教伦理视自戕为一罪，所以但丁把她们都置于地狱，就连贞烈的卢柯蕾齐亚也要在地狱边境守望，不得升入天堂。但丁之后，文艺复兴艺术家对三位美人的态度就复杂而暧昧得多。当她们一个个死去，古罗马也从无到有，经历革命，终成霸主。没有她们的罗马史是黯淡的，尽管这历史时而裹在虚构的迷雾中。而罗马终非永恒。在帝国由盛而衰的历程中，仍有美人值得描画，只是文艺复兴艺术家们似乎更愿铭记罗马的荣耀。

"英雄"的概念是矛盾的。特洛伊英雄埃涅阿斯并不完美，他这个英雄当得很累，不由自主，满怀遗憾。他到冥府一游，展望了未来，也阅尽生命之荒诞。这荒诞的存在中就有西西弗斯。维吉尔让埃涅阿斯回到阳世，续演庄严史诗；西西弗斯留在阴间，把永恒诅咒锤炼成现代哲学。加缪想象西西弗斯是幸福的，我不敢苟同；但已能看出，死亡不是终结，而是另一种存在的开始。这一点，威尼斯画家提香比他同时代的艺术家领悟得更透彻。他不是从古代众神或一个上帝那里悟来的，而是从自己这漫长的一生里。他得到的多，失去的也多；成就越大，幻灭越深，从幻灭里他又发明了新的神话，创造了另类英雄。我记得那回走进马德里普拉多美术馆，迎面冲着西西弗斯的庞然之躯，瞬间觉得提香画的就是他自己。

"珀尔修斯与美杜莎"是个彼此成全的故事。人皆知美杜莎之头不可直视，却无论如何不会想到这颗致命的头颅里还孕育着一个绝美的诗魂。珀耳修斯砍下她的头，诗魂从血泊中飞出。这转瞬即逝的奇幻变形，雕塑家切里尼是不会错过的，他给英雄和女妖塑的青铜像本身就是一场气韵生动的魔术。

"猎人"与"猎物"是相对的，彼此之间有种宿命联系，神秘而残酷。提香把奥维德《变形记》中两个猎人的故事改编成了"诗画"。先画爱情：像是有意的，他把两个最美的身体——女神维纳斯与猎人阿多尼斯画成了一个销魂的迷梦，一种香艳的错觉；撕下这层纱，原

来是爱欲引起的一串连环悲剧，是因缘的逻辑；把这层纱也撕掉，才看清变形与无常。再往后，画到雅克托安之死，提香丢弃修辞的面纱，直抵坚硬的内核：猎人变成猎物，命运再次逆转。而死亡仍然不是终结。就在这未完成的死亡——也是未完成的作品中，提香画出了"变形"的真味。

"强"与"弱"也是相对的。大卫打死歌利亚，以弱胜强；犹滴斩杀荷罗孚尼，以柔克刚。同样是灭除侵略者，大卫之举完全正当，犹滴却引发歧义；同样是犹太民族英雄，大卫得以载入希伯来正典，犹滴只留名"经外书"。个中缘由，殊难评判。不管怎样，他们砍下的两颗人头早已渡越死亡之河，游进文艺家的梦魇。头虽割下，联系却斩不断，文艺复兴艺术家反复描绘的正是这弱与强、生与死的联系。有意思的是，他们大都只呈现单向的逻辑：原先强的必死，原先弱的必强，似乎这一强就是永昌。连米开朗琪罗也不曾打破这个思路。只有卡拉瓦乔揭示了完整的逻辑：大卫向歌利亚投去的一瞥旋即反照回自身，死之坚强映着生之柔弱，强与弱的角色又颠倒过来。

另一颗人头引出一个图像的谜语：美艳的女子捧着男人的首级，有时还转过秋波，望着你。她是谁？——这个问题，艺术史家是一定要探究的。要么是犹滴端着荷罗孚尼的头，要么是莎乐美端着施洗约翰的头。潘诺夫斯基不放过任何蛛丝马迹，经过周详的案例比较和严密推理，做出了精准的鉴别。掌握了他的方法，再赏析这类图画，果然如拨云见日。可我仍觉得，"她是谁"或许并不重要。她与死亡之间复杂而微妙的联系才是最大的秘密。艺术家替我们掀开了秘密的一角，却不让人窥破，仿佛这是天机。

Beauty

[第一章]

美人

两个狄多

> "就是在这样的夜晚,狄多摇着柳枝
> 站在茫茫大海的岸上招她的情人回到迦太基来。"
> 莎士比亚:《威尼斯商人》,第五幕第一场

有这样一个数学问题:在周长相同的所有封闭平面曲线中,哪一种围的面积最大?答案自然是圆。这就是"等周问题"。平面上的等周问题是微分几何的基本问题之一,答案看上去再合理不过,但要严格地证明起来却不容易。这个古老的问题还有个别称:狄多问题(Dido's problem)。传说中,狄多是古代腓尼基城邦迦太基(Carthage,位于今突尼斯境内)的创建者和女王。这是一名奇女子,她的故事令人唏嘘,她的死留下了千古难题。

腓尼基人擅航海,重贸易,曾在北非地中海沿岸建立辉煌的文明。狄多原是腓尼基城邦推罗(Tyre,今黎巴嫩第四大城市)的公主,嫁给了腓尼基首富希凯斯。老国王驾崩,狄多之兄匹格玛利翁继位,这个暴君贪图希凯斯的秘密财宝,竟将其置于死地。希凯斯的亡灵给狄多托梦,告诉她藏宝之处,劝她远走高飞。狄多召集一伙人,夺下一批船只,装上亡夫的财宝出了海。他们来到北非的一个部落,狄多请求酋长给他们一块容身之地,酋长问要多大,她说能用一张牛皮围住就行。酋长痛快地答应了,但他实在小看了这个女人。狄多将那张牛皮切

成无数细条，连接起来，圈出了面积最大的土地。就在这片土地上，狄多和她的追随者建起一座壮丽的城池——迦太基。

狄多是个了不起的领袖。在她治理下，城邦昌盛，百姓安居。但古迦太基真有个叫狄多的女王吗？历代史学家捕捉各种蛛丝马迹，试图将传说中的狄多还原为历史人物，可每当她从尘埃中聚起魂魄，呼之欲出，又像一缕烟一样化了。时至今日，狄多是否确有其人，仍无定论。但这并不重要。古罗马大诗人维吉尔打算为罗马写一部史诗，主角是特洛伊英雄埃涅阿斯——爱神维纳斯的儿子，他肩负着神圣使命，必须克服重重困难，一路向西航行，到意大利去，在拉丁姆平原上建一座更壮丽的城池——罗马。这艰难险阻不亚于尤利西斯的旅行，女人的羁绊是少不了的。于是诗人想到了狄多。

维吉尔花十余年创作了《埃涅阿斯纪》(*Aeneid*)。这是一部风格高华的拉丁文史诗，共十二卷，英雄美人的故事发生在前四卷。维吉尔承继荷马的传统，从中间开始叙事。诗篇开端，特洛伊人已在海上漂泊七年，正绕过西西里向北航行；但神后朱诺偏让风神吹南风，把他们刮到了迦太基。女王热情款待英雄，筵席上，埃涅阿斯讲起特洛伊往事，战争、离别、流浪和一颗倦怠的心。狄多听得入迷，却不知丘比特就坐在她膝上，正在"用新生的爱情占据她长期死寂的思想和荒芜了的心田"。埃涅阿斯在迦太基留下，与女王朝夕相伴，乐不思蜀。这时候神使墨丘利又来警告他莫忘使命，催他速离迦太基。埃涅阿斯吓醒，开始暗中行动。狄多觉察，方寸大乱，带着绝望和悲痛再三挽留，而他去意已定。狄多决心了此一生。她佯称要烧毁埃涅阿斯的物品，叫妹妹准备柴堆。望着船队渐行渐远，狄多立下毒誓，迦太基与特洛伊两族从此不共戴天。然后她登上柴堆，用埃涅阿斯赠她的那把剑刺进自己胸膛。朱诺可怜她受折磨，派彩虹女神超度了她的亡魂。

狄多以为她跟埃涅阿斯之间是山盟海誓的爱情。但埃涅阿斯有多爱她呢？维吉尔用足笔墨描写狄多，讲她那不凡的来历，刻画她丰富的性格和心理。甚至可以从《埃涅阿斯纪》中把这部分笔墨提炼出来，另作一部完整的《狄多纪》，看这位美丽活泼、智勇双全、善良而又慷慨的女王究竟是如何坠入不由自主的命运，最后被爱情彻底毁灭。维吉尔在她身上用了各种精彩的比喻：狄多刚出场时，"就像狄安娜女神率领着一班仙女在河边或山脊上舞蹈"；当她为爱火侵蚀，满城徘徊，又像一头被羽箭射中的麋鹿在山间奔逃；听说埃涅阿斯要走，她激愤之下失去理智，就像个酒神的女信徒听到召唤，挥舞着神器，兴奋如狂。诗人花去一整卷篇幅叙说这个恋爱中的女人的种种精神错乱，爱情破灭后的梦魇，临死前百转千回的思绪，还有死都不能得到的解脱："三次倒在床上，用迷惘的目光寻索高天的光明，她找到了，长长地叹了一口气。"

从来没有哪部史诗如此细腻而深邃地潜入一个女人的内心世界。维吉尔的狄多是一尊丰满的圆雕，相比之下，埃涅阿斯的形象成了浅浮雕。面对她的申诉，他的辩驳毫无破绽——"我必须热爱意大利"，但又那么苍白。维吉尔是那种"万事皆堪落泪"的诗人，他对狄多充满同情，但仅此而已。事实上，全诗没有一处表明，埃涅阿斯也同样爱狄多。她的死成全不了自己，却能成全英雄的壮志。这是神意，是那些饱食终日、无所用心的神拿她开的玩笑。所有这一切，诗人从最开始就明白。他该怀着多么怜惜而不舍的心情，把狄多刻画成了一个"被遗弃的恋人"。

* * *

事情就从这里开始变复杂了。维吉尔之后不久，罗马诗人奥维德编了一套《女杰书简》（*Heroides*），里面有十五篇书信体

诗歌，都是神话中的女子写给薄情寡恩的恋人，篇篇哀感顽艳。实际上这些书信全部出自奥维德之手（好比中国古代诗人拟女子口吻抒写闺怨）。《女杰书简》算不上奥维德最好的作品，却是拉丁文学史上首个男性作者模仿女性语气写作的例子（戏剧除外）。其中第七封信就是狄多写给即将离去的埃涅阿斯的，这是她的临终遗言，足足二百行。还是被遗弃的恋人，这个狄多却并不怨恨埃涅阿斯，反而更爱恋他，并在信末留下墓志铭，坦言她虽因埃涅阿斯而死，但确实是死在自己手中。整首诗如天鹅之绝唱。这当然是奥维德编出来的，他很能体察女人，似乎想从那颗盘根错节的心里挖出她的真实情感，让她死得稍微平静点。是不是比维吉尔的狄多更可信，还不好下结论。至少，在那个年代，她的悲剧有内在逻辑，她的自戕也有其合理性，人们都对她生出恻隐之心。

到了中世纪，基督教文化最强势的时候，麻烦来了。自戕意味着悖逆自然规律、辜负神（只有这一个神！）赐的生命，这是一种罪，不值得同情；自戕者无论生前多么有德，死后都去不了天国。中世纪晚期，随着人文主义思想显露曙光，对狄多之死的看法又变得微妙起来。最早的三位人文主义学者都演绎出了各自的狄多，她们跟维吉尔塑造的形象时而重叠，时而又判若两人。但丁对维吉尔最忠诚，称他是"智慧的海洋"，《埃涅阿斯纪》是"神圣火焰"。《神曲》中，维吉尔带但丁游地狱，行至第二层，告诉他这里惩罚的是犯淫邪罪者，他们生前为情欲所控，不能自制，亡魂就被地狱里的狂飙刮来刮去，永远不得安息。狄多就在这层地狱，她经常撞上别的亡魂——"淫荡的"克利奥帕特拉、海伦、帕里斯、"伟大的"阿喀琉斯，还有中世纪骑士特里斯丹……维吉尔把翻滚的亡魂一一指给但丁看，唯独没有对狄多直呼其名，只说她是"因为爱情自杀的、对希凯斯的骨灰背信失节的女性"。这个细节很关键，但丁其实借维吉尔之口表明了自己对狄多的道德审判。

与但丁恰好相反，彼得拉克和薄伽丘竭力为狄多辩护。两位挚友经常在书信中讨论怎么给她"平反"，他们从维吉尔之外的古文献出发，试图重构一个历史的，而非虚构的狄多。薄伽丘有一部拉丁文著作叫《丽人传》（De Mulieribus Claris），记载了百余位历史和神话中的女子，是西方文学史上首部专为女性书写的列传。狄多也在其中。迦太基的建立是个重要节点，那之前，薄伽丘和维吉尔的叙事大致相同；那之后，两个故事分道扬镳。薄伽丘的狄多拥有"闻所未闻之贞德"，美名远扬，邻邦君主起了淫心，逼她成婚，否则就要兵临城下。狄多既不想生灵涂炭，又不愿背弃亡夫，于是决定以死全志。她登上柴堆，祭奠亡夫，祝祷臣民，然后伏剑自尽。这一死化了干戈，救了百姓，也保住了她的节操。薄伽丘盛赞狄多，说她有男儿气概，是名副其实的英雄——腓尼基语"狄多"的意思就是"英勇"。

彼得拉克比薄伽丘抢先一步。他称自己是同辈中"第一个撼动谎言的人"。"谎言"的矛头直指维吉尔：他是最博学的诗人，明明可以从古代女子中任选一名，或另发明一个，让她为埃涅阿斯而死，为何非要把好端端的狄多写成情欲的奴隶？这一点彼得拉克实在不懂。为了还狄多清白，他作诗赞美她。有一首出自寓言诗集《凯旋》（Trionfi），诗中，彼得拉克将狄多视为纯贞的化身；"安静吧，无知的人们"，他正色说，狄多结束自己的生命乃出于对夫君的爱恋和忠诚，与埃涅阿斯何干。这一点彼得拉克强调了两次。同样，薄伽丘的狄多也不是为埃涅阿斯而死。

两位大学者的演绎有根有据。奥古斯都时代的史学家特罗古斯写过一部四十四卷本的世界史（Pompeius Trogus, Historiae Philippicae），其中第十八卷详细记载了迦太基早年之事。这部皇皇巨著几乎跟维吉尔的《埃涅阿斯纪》同时问世，甚至更早，可惜原书已逸。公元 2 世纪有位叫查士丁的作者写了个《概要》（M. J. Justinus, Epitome），保存了特罗古斯著作的基本信息。《凯

[第一章] 美人

图1-1 《狄多女王自尽》，中世纪泥金彩绘抄本插图，42×29.6厘米，约1413—1415年，洛杉矶，盖蒂中心

图1-2 达·维罗纳，《狄多自尽》，木板油画，42.5×123.2厘米，16世纪早期，伦敦，英国国家美术馆

旋》与《丽人传》中的狄多，即衍生自《概要》。据查士丁说，狄多生活的年代比埃涅阿斯早得多。彼得拉克和薄伽丘认为这就是历史。但历史也会因人而异，比如在4世纪初的君士坦丁时代，基督教史学家尤西比乌斯就曾在《编年史》（Eusebius, Chronica）中指出，迦太基创建的时间不会早于公元前1039年，而埃涅阿斯的罗马则在公元前1181年就已奠基。也就是说，埃涅阿斯的年纪要比狄多大一百四十多岁。总之，不管在哪一种历史里，狄多与埃涅阿斯本来都毫无瓜葛。

* * *

《凯旋》和《丽人传》在人文主义学者当中广为流传，而《埃涅阿斯纪》和《神曲》也备受推崇。于是就有了两个狄多：一

个是贞洁烈妇,另一个则是被遗弃的恋人,虽然都寻了短见,但境界迥然不同。这给艺术家的创作带来了挑战,也给艺术史家出了难题【图 1-1】。中世纪泥金彩绘抄本的插图中常有狄多自戕的画面,但在文艺复兴时期,这类画作往往不带语境,仅凭眼力判断不出是哪个狄多。比如画家维罗纳曾描绘这样一幕:古雅的建筑围成一个方场,当中,狄多站在高高的柴堆上,正要自戕,四周柱廊下,迦太基臣民默然望着她,左边露出一角寂静的海面。没有任何迹象表明埃涅阿斯曾经来过。浑身缟素的狄多不像女王,倒像守寡之人。但这些视觉线索还不够有说服力。只有当我们知道此画原是绘在文艺复兴时期女子的嫁妆箱上时,才能确定画中人是薄伽丘笔下那个贞洁的狄多。嫁妆箱装饰画的目的就是提醒淑女们恪守妇道,维吉尔的狄多可不是她们的榜样【图 1-2】。

当画中人连背景也没有的时候，身份就更难判断。拉斐尔有张素描，画一个女子张开两臂，抬眸凝视远方，面容沉静，姿态优雅，仿佛迎着晨风起舞的希腊女神，可右手却紧攥一柄短剑，剑尖对着自己的胸口。那即将为死亡吞噬的美丽与高贵令人心折。她是狄多吗？哪个狄多？或者，如许多人猜测的那样，是古罗马烈女卢柯蕾齐亚？——拉斐尔没有留下答案。她在虚空中站成了一尊无名雕像【图 1-3】。这个神秘而抽象的女子给了艺术家自由发挥的空间。意大利版画家雷蒙第（Marcantonio Raimondi）拿她当模特，略作改动，刻了两幅铜版画，分别配上背景，一幅叫《卢柯蕾齐亚》，另一幅叫《狄多》。二女表情对比鲜明：卢柯蕾齐亚闭起双眼，面无惧色，狄多则紧张而扭曲，恰是《埃涅阿斯纪》中那个被弃的恋人——"浑身战栗，想到她要去做的可怕的事，简直要发疯，一双充血的眼珠不住转动，双颊抖颤……"。雷蒙第突出了这个形象，却有些用力过猛，不但让史诗中的迦太基女王尽失风采，还给拉斐尔的古典原型蒙上一层暗影【图 1-4、图 1-5】。

最难懂的狄多出自意大利北方画家曼特尼亚（Andrea Mantegna）之手。曼特尼亚是文艺复兴时期的艺术怪才，他把绘画当雕塑，擅用单色作画，效果如古典浮雕。《狄多》就是这样一幅作品。画面狭长，空间逼仄，黑暗的背景中竖起一座柴堆，狄多头戴王冠，披着斗篷，明亮而庄严，仿佛一尊金色霞光中的大理石像。这个狄多也要赴死，但远没有别的艺术家表现的那种戏剧性。长剑倒立在地上，她只用两个手指轻轻捏着剑刃，左手则将亡夫希凯斯的骨灰瓮搂在胸前。从她脸上看不出任何表情，她究竟在想什么【图 1-6】？

关于这幅画，现代学者有正、反两种截然不同的看法。正方认为她是贞妇狄多，并给出一条颇有吸引力的证据：《狄多》原是跟另一幅画《犹滴》配对的。犹滴也是个寡妇，靠智谋和胆量砍下亚述将军荷罗孚尼的头，解救了以色列乡民。曼特尼

[第一章] 美人

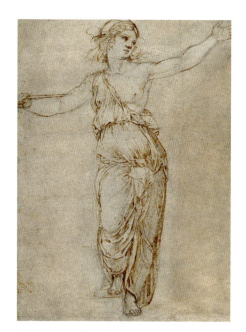

图1-3 拉斐尔,《卢柯蕾齐亚》,素描,39.7×29.2厘米,1508—1510年,纽约,大都会艺术博物馆

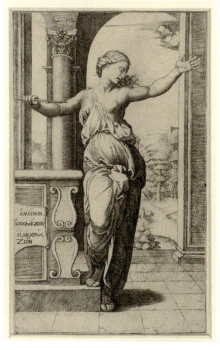

图1-4 雷蒙第,《卢柯蕾齐亚》,铜版画,21.2×13厘米,1509—1514年,阿姆斯特丹,荷兰国家博物馆

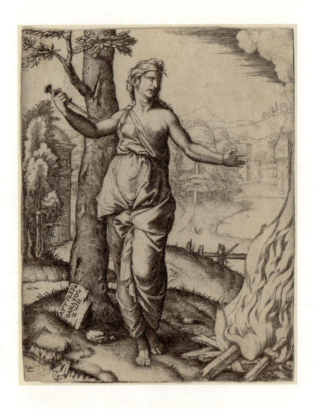

图1-5 雷蒙第,《狄多》,铜版画,15.9×12.5厘米,1508—1512年,华盛顿,美国国家美术馆

亚画中的犹滴一手提剑,正跟侍女将那颗人头放入囊中,看上去非常镇静【图1-7】。两件作品尺幅和格调完全相同。结论是:曼特尼亚塑造了两位女豪杰;狄多自寻短见是因为她将贞德看得比生命重要,一旦做出选择,便不再畏惧死亡,反而将命运握在自己手中。听起来非常感人。但反方很快指出,正方漏掉一个关键细节:曼特尼亚画中,狄多穿的斗篷的长方形别针上还有一幅小画,画里端坐一名头戴王冠的女子,四个男人正给她献上礼物。反方说,这就是维吉尔描写的美人英雄相聚的一幕:狄多热情款待特洛伊来客,埃涅阿斯也派人到船上取来礼物;但这也是危险的一刻,她马上就要对他产生爱情,不幸和毁灭就此开始。如此看来,曼特尼亚画的狄多只能是那个"因为爱情自杀的、对希凯斯的骨灰背信失节的女性"。

[第一章] 美人

曼特尼亚是文艺复兴时期的艺术怪才,他把绘画当雕塑,擅用单色作画,效果如古典浮雕。

图1-6 曼特尼亚,《狄多》,布面蛋彩画,65.3×31.4厘米,约1500年,蒙特利尔美术馆

图1-7 曼特尼亚,《犹滴》,布面蛋彩画,65×31厘米,约1500年,蒙特利尔美术馆

两种解读都有道理,辩论还会继续下去。曼特尼亚的《狄多》像个谜语,谜面和谜底的关系模棱两可,答案自相矛盾。而无论是哪个狄多,为何而死,曼特尼亚都替这位迦太基女王留住了最后的尊严。这份用心实属难得。16世纪中叶以后,艺术家们似乎不再为狄多之死费心。所谓"矫饰派"的艺术家更乐于表现她与埃涅阿斯的欢会,画得那么风流旖旎,即使墨丘利从天而降,惊了他俩的春宵好梦,也看不出一丝离别的哀愁。

但只要有埃涅阿斯,狄多终是被遗弃的恋人。维吉尔的史诗不但在意大利流传,还给英国伊丽莎白时代的戏剧带来了深刻影响。青年剧作家马洛(Christopher Marlowe)从《埃涅阿斯纪》汲取素材,创作了悲剧《迦太基女王狄多》。莎士比亚在自己的

剧本中也多次提到狄多，即使在《威尼斯商人》这样的喜剧里，狄多也会勾起热恋情人的幽怨。文艺复兴之后，狄多与埃涅阿斯的故事成了歌剧的流行题材，这些歌剧大都有一个共同的名字：《被遗弃的狄多》。似乎人们已经忘记，除了维吉尔虚构的悲剧角色，还有另一个"非虚构"的狄多。更不幸的是，维吉尔的狄多成了罗马的宿敌。在法西斯时代的意大利，她的形象、她的族裔和她代表的北非文明皆被彻底妖魔化。墨索里尼执政期间规划罗马新区，街名都取自《埃涅阿斯纪》中的人物，却唯独没有"狄多街"。

再往后，狄多成了一个符号。突尼斯的女人们骄傲地说自己是"狄多的女儿"；突尼斯的纸币上印着她年轻娟秀的面容，尽管谁也不知道她到底什么样子。科学家用她的芳名称呼那些遥远而寒冷的事物——南极的冰山，没有生命的小行星。历史学家还在孜孜不倦地考证那些古老的传说。也许从来没有一个"真实"的狄多女王，但在策略游戏《文明》的虚拟现实中，她却说着带有现代以色列口音的腓尼基语，指点江山，继续她未竟的光荣事业。

城邦，大海，文明。维吉尔早已告诉我们，狄多临死前回顾一生成就，知道自己曾经很幸福。遗憾的是，艺术家从来不画这个幸福的、有独立人格的狄多，这个会用她良好的数学直觉圈地建城的女王。或者，文艺复兴时期的某个艺术家曾经画过，用他的好奇和想象，只是没有流传下来。

烈女与革命

"凭着她不昧的精魂,这横遭玷辱的血渍,
凭着这血染的尖刀,我们在此宣誓:
要为这忠贞的妻子,洗雪这强加的羞耻。"
莎士比亚:《鲁克丽丝受辱记》

"您有多想要波提切利的画呢?"贝伦森在给伊莎贝拉的信中写道,语气里有三分试探,七分撺掇。"阿什伯纳姆勋爵有一幅极好的,我能想象他很不情愿卖掉,但开个好价也不会让他丢面子,我觉得可能得花三千英镑。"这是1894年,三千英镑在美国买三套漂亮房子还绰绰有余。说勋爵"不情愿"是假的,事实上这位年轻贵族巴不得把祖传的艺术品都卖出去。贝伦森使了个激将法,他想知道伊莎贝拉到底有多爱文艺复兴艺术。在当时的欧洲,波提切利是个让收藏家两眼放光的名字,好比投资人眼中的"蓝筹股",可整个美国还没有一件他的作品。仅这一点就足令新大陆的藏家心痒,况且勋爵手里那幅是波提切利画作的精品,尺幅大,品相好,有故事。贝伦森很聪明,他摸透了伊莎贝拉的喜好和心气。伊莎贝拉也非常信任贝伦森的"眼学"。最终,画作以三千二百英镑成交,贝伦森拿了两百英镑中介费,勋爵确实没丢面子,伊莎贝拉得了宝贝,皆大欢喜。她实在是乐开了花,又把一幅毕沙罗的水彩风景当圣诞礼物送给了贝伦森。

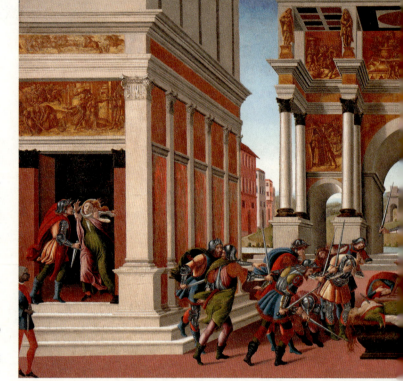

"我只求一死。奸淫我的罪人是暴君的儿子塔昆,如果你们是男人,就替我雪耻。从现在起,不贞的女子再不敢拿我的例子替自己辩护。"

图1-8 波提切利,《卢柯蕾齐亚的故事》,木板蛋彩画,83.8×176.8厘米,约1500年,波士顿,伊莎贝拉·斯图尔特·加德纳美术馆

就这样,在著名艺术史家伯纳德·贝伦森(Bernard Berenson)的鼓动下,美国收藏家、慈善家伊莎贝拉·斯图尔特·加德纳(Isabella Stewart Gardner)为新大陆买下了第一幅波提切利。她在波士顿的灯塔街上有栋房子,里面的"红客厅"专放艺术品,她把波提切利挂在墙上显眼的位置,刚好对着伦勃朗的二十三岁自画像,向访客炫耀。来了个翘胡子的纽约客,带着不屑的口气问此地可有赶得上大都会的藏品,伊莎贝拉和她的朋友们漫不经心地说:"可不,我们有美国最好的波提切利,你想看吗?"纽约客看完,垂头丧气地溜掉了。

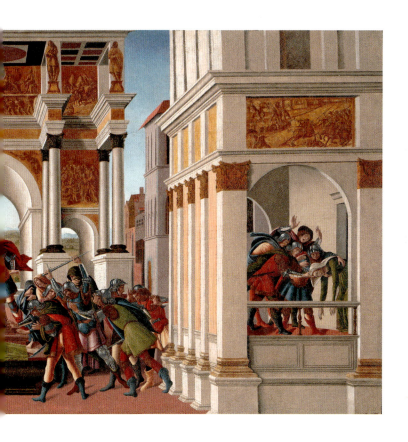

"美国最好的波提切利",不是花神爱神,不是圣母圣婴,也不是金发仕女和红唇少年。这幅画看不出"波提切利之妩媚"。妩媚和忧伤凝成了坚硬锋利的东西,光是冷的,色是艳的,人静默着,腾起一股子杀气,有什么马上要爆发。它讲了一个悲怆的故事——卢柯蕾齐亚之死(Lucretia,莎士比亚写成"Lucrece",译"鲁克丽丝")【图 1-8】。

几个罗马贵族子弟外出打仗,闲来无事,争论谁的老婆最贤惠。柯拉蒂努斯说:我妻卢柯蕾齐亚远胜别的女人,不信咱们现在就回家看看太太们在做啥。——男人们借着酒劲,跨

上马直奔城中。天色已暗,他们挨家逛,发现媳妇们都在开派对,比军营里还热闹,只有卢柯蕾齐亚默不作声地摇纺。她得了"一品夫人"的荣誉。大家尽欢而散。王子塔昆动了淫欲,几日后悄悄返回,卢柯蕾齐亚拿他当丈夫的朋友款待。夜深人静,塔昆持剑潜入她卧室,按住她的胸,软硬兼施,可她竟不怕死,他继续威胁:再不从,就把她和家中男奴一起杀了,说他俩通奸。就这么着,塔昆得了手,扬长而去。卢柯蕾齐亚派人给父亲和丈夫送信,丈夫带上朋友布鲁图斯赶到家,只见卢柯蕾齐亚以泪洗面。"我身虽受辱,而灵魂无瑕,"她说,"我只求一死。奸淫我的罪人是暴君的儿子塔昆,如果你们是男人,就替我雪耻。从现在起,不贞的女子再不敢拿我的例子替自己辩护。"说完她就拔出藏在衣袖里的尖刀自尽了。男人们履行了誓言。他们将她的遗体抬到城市广场,对着淋漓的鲜血,布鲁图斯代表贵族发表长篇演说:"平民们,是时候除灭暴君了!请你们帮助国家实现自由……"随后他率众起义,推翻王政,将塔昆家族逐出罗马。世袭君主的时代告终,继之而起的是贵族共和国。

这就是新秩序取代旧秩序的代价。一个被强奸的女子为名誉而死,换来一场大革命。时间是公元前 510 年。没有留下同时代的记载。几百年后,历史学家狄奥尼西奥斯(Dionysius of Halicarnassus)、李维(Titus Livius)和卡西乌斯·狄奥(Cassius Dio)在各自的《罗马史》中写下了这段事迹,细节略有不同,但都讲得荡气回肠。现代学者认为,卢柯蕾齐亚的故事是编进早期历史的民间传说,未必属实,好比脍炙人口的"劫夺萨宾女子"(Rape of the Sabine Women),为的是给古罗马的风云大事提供一种富有感染力的阐释,让人永志不忘。女子反抗性侵,跟男人争夺天下一样,成了历史编纂不可或缺的素材。围绕这些女子的命运,又发展出丰富的文化演绎。

中世纪晚期，卢柯蕾齐亚就已成为女性的道德楷模。《神曲·地狱篇》里，她与古代圣贤和豪杰同在林波之境漫游。文艺复兴以来，以卢柯蕾齐亚为题的艺术创作层出不穷。大致不外乎两种场景：遭强暴，或者自尽。多数时候，她都是全裸或半裸，困在幽暗的深闺，无处可逃，更没有英雄来救她。巴洛克艺术家阿特米西亚·真蒂莱斯基（Artemisia Gentileschi）有过遭强暴的惨痛经历，直接把自己画成了卢柯蕾齐亚【图 1-9】。伦勃朗则拿他娴静的侄女当模特【图 1-10】。威尼斯画家韦罗内塞更想留住她的青春，用最爱的绿色衬映她的雪肤花貌【图 1-11】。另一个威尼斯画家洛托（Lorenzo Lotto）画了位穿着大泡泡袖裙装的威尼斯贵妇，右手指给你看她左手里一张卢柯蕾齐亚自杀的素描像，告诉你这是她的榜样【图 1-12】。丢勒却不知哪里不对，把卢柯蕾齐亚画得奇丑。北方画家老卢卡斯·克拉纳赫（Lucas Cranach the Elder）画她画得几乎走火入魔，在他笔下，这位古罗马贞洁烈女一次又一次死去，好比天真而用功的女演员，一

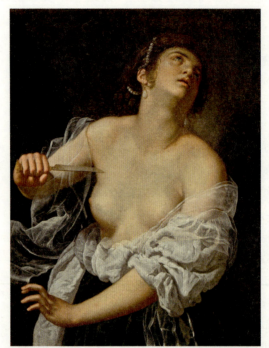

图1-9 阿特米西亚·真蒂莱斯基,《卢柯蕾齐亚》,布面油画,92.9×72.7厘米,约1627年,洛杉矶,盖蒂中心

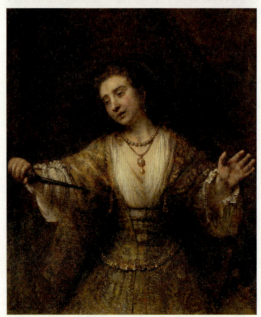

图1-10 伦勃朗,《卢柯蕾齐亚》,布面油画,120×101厘米,1664年,华盛顿,美国国家美术馆

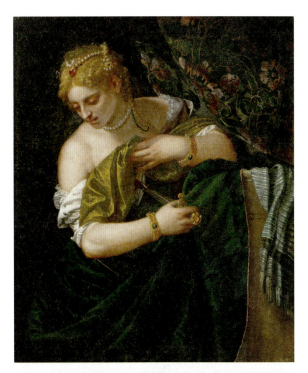

图1-11 韦罗内塞,《卢柯蕾齐亚》,布面油画,109×90.5厘米,约1580年,维也纳艺术史博物馆

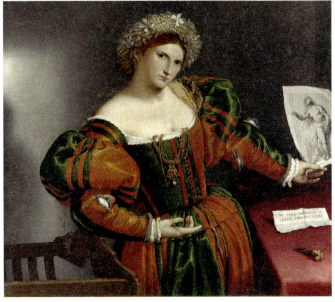

图1-12 洛托,《女子肖像》,布面油画,96.5×110.6厘米,1530—1533年,伦敦,英国国家美术馆

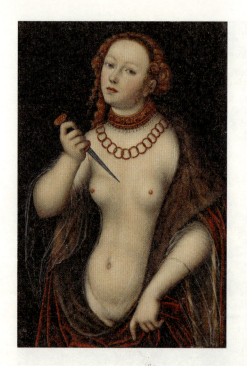

图1-13 老卢卡斯·克拉纳赫,《卢柯蕾齐亚》,木板油画,87.6×58.3厘米,1525—1550年,班贝格州立美术馆

遍遍重拍着最关键的一幕,不停地更换姿势,拿捏表情,却永远不能让苛刻的导演满意。她是死得不够壮烈,还是太完美呢【图1-13】?

只有波提切利画出了完整的故事。这是一幅长卷,布景是连贯的,中心透视,似是而非的古罗马凯旋门和宫殿搭出一个奇幻舞台,生死存亡全在这里;凯旋门后面延宕着15世纪佛罗伦萨的建筑和风景,寂寥、冷清,不见人烟。如此构图会给不明就里的观众造成错觉,以为看到的只是一幕、一景、一刻。实际上却有三个场景同时展开:左边,一个凶狠的男人持剑威逼,卢柯蕾齐亚徒然挣扎;右边,她就要瘫倒,四个男人将她扶住;当中,她仰面躺着,刀插在胸口,更多的男人围聚过来。所有人都穿着衣服。男的全副武装,布鲁图斯挥舞长剑,红袍飞扬,卢柯蕾齐亚一袭翠绿长裙,映着萋萋芳草。宽银幕,蒙

太奇。这便是早期文艺复兴艺术常用的"连续叙事"手法,以同一个场所串起一系列事件,有点像现代的连环画,但是只分镜头,不换背景。就是说,不但在二维表面上再现三维空间,还拓开一个时间维度。马萨乔用"连续叙事"画过耶稣纳税银的典故,多那太罗则在青铜浮雕《希律的盛筵》中刻出了层层递进的深邃场景。想读懂这类图像,观众先要被"剧透",然后或水平,或纵深地捋出一场戏的发生、发展、高潮和结局。

波提切利的"连续叙事"别具一格。他从卢柯蕾齐亚的故事中选出三个关键事件,按时序排列依次是:强奸、自杀、起义,但在画面上却不按左、中、右的线性逻辑铺陈这三个场景,而是把"起义"置于中央,在空间布局上放大了整个故事的因果逻辑。这一幕在凯旋门广场上完全打开,将戏剧冲突推向高潮。(古画修复家用红外反射复制法照出了藏在画里的"幽灵"——本来有更多起义军,波提切利定稿时改了主意,涂掉一些人,露出广场建筑,让舞台更真实可信。)"强奸"和"自杀"被挤到边缘,成就了构图平衡和叙事对偶。波提切利无意描画色情和暴力的细节,他选择了塔昆将要施暴而尚未得逞、卢柯蕾齐亚将要自杀却还在与家人诀别的时刻。布鲁图斯揭竿而起时,她已经死了。整幅画里没有一滴血,就连插在她胸口的刀都不见血迹。而悲剧近在咫尺,情绪触手可摸。贝伦森赏鉴文艺复兴绘画,常提到"触觉特质"(tactile value),多指物理上的触觉,但拿到这里同样适用于气氛和情感。

波提切利向来是讲故事的高手。这一次讲得不动声色,却尤其撼人。《卢柯蕾齐亚的故事》绘于1500年前后,此时波提切利已过天命之年,光辉岁月一去不返;此时的佛罗伦萨也刚经历了一场文化革命,余波未平。1497年,多明我修会的苦行僧萨沃纳罗拉(Girolamo Savonarola)以匡正世风为名,在领主广场大纵"虚荣之火"(bonfires of the vanities),烧毁了

成堆的书籍、服饰、乐器和艺术品。凡是他认为有伤风化的东西都要付之一炬,连薄伽丘的著作也难逃厄运。萨氏早先与美第奇家族交好,后来反目,美第奇被逐出佛罗伦萨,他借机煽动民众建立共和,宣称佛罗伦萨将是"新耶路撒冷"——基督教世界的中心,"比以往更富有,更强大,更辉煌"。萨氏振臂一呼,应者云集,许多艺术家都成了他的忠实拥趸。波提切利曾受美第奇的恩遇,如今也换了立场,坚定地投在萨氏麾下。据说,他还把自己许多神话题材的画作投到"虚荣之火"中。萨氏的激进之举惹恼了教皇,他被逐出教会,关在老宫漆黑的塔楼里受酷刑折磨。1498年5月,他在领主广场接受最后审判,被当成异端分裂者处以绞刑。多明我修士们将他尊为圣徒,继续兴风作浪,宣传神秘信仰。直到1512年,美第奇家族东山再起,回到佛罗伦萨重掌大权,才给萨氏的"共和"画上句号。波提切利已于两年前辞世,如果他还活着,不知会如何面对现实。

经历了一场"思想改造",波提切利画风大变。如萨氏的众多追随者那样,他自称"恸哭之人"(意大利语:piagnoni)。这本是萨氏的反对者造的词,用来嘲笑他那声泪俱下的狂热说教,反而成了他的信徒引以为荣的称号。波提切利使足力气,将这份凄怆挥洒在《卢柯蕾齐亚的故事》中——掩面长泣的,放声哀嚎的,强忍悲痛的,咬牙切齿的,……没有重样的表情。而画面的整体气氛竟哀而不伤。剔除了"妩媚"的表层视觉信息,更透出骨子里的高贵气质。是悲剧,但要升华,要有一个崇高的目的。这是痛定思痛的革命。哭有什么用?——你仿佛听见布鲁图斯说,拿起武器来,争取自由!当迟暮的波提切利从领主广场经过,被呐喊的巨浪淹没,熊熊火光映得面颊通红,他的脑海中一定有过一刹那,萨沃纳罗拉与布鲁图斯的形象合二为一,他从那个黑袍修士鹰隼般的目光中看到了"美丽新世界"的影子。波提切利的内心也许从未像现在这样涨满爱国激

情，不要专制，要民主，要佛罗伦萨成为"上帝之城"，就像萨氏许诺的那样。当波提切利提笔作画的时候，隔着两千年岁月的古罗马与当代佛罗伦萨也重叠起来，在同一个剧场中上演了一出革命大戏。为了把革命进行到底，他让古代的英雄们都加入进来：凯旋门前矗立着一根深色爱奥尼柱，柱顶立着大卫的雕像，他脚边是巨人歌利亚的头；左边，就在施暴一幕发生的那栋宫楼外墙的金色浮雕画里，女英雄犹滴刚砍下"侵略者"荷罗孚尼的首级，正在回乡路上。大剧场嵌着小剧场，故事套着故事，历史就在当下。卢柯蕾齐亚不再孤单，有人在"平行世界"里替她伸张正义。大卫，犹滴，还有胸口插着尖刀的卢柯蕾齐亚，都是自由的象征。波提切利用这幅画给佛罗伦萨的精英市民树立了榜样：你们要为自由而战。

* * *

《卢柯蕾齐亚的故事》最初挂在佛罗伦萨一位贵族的私宅里。这类装饰画有个别称，叫"肩画"（意大利语：spalliere），因挂的位置与人的肩部齐平，便于端详。波提切利还创作了一幅跟卢柯蕾齐亚配对的"肩画"，主题仍是革命和自由，为之付出代价的也是个女子，叫弗吉尼亚（Virginia）。她的故事更黑暗。据李维《罗马史》第三卷记载，平民出身的美丽姑娘弗吉尼亚已许配人家，十人委员会执政官克劳狄想霸占她，使人将她掳走，认作奴隶。民众义愤填膺，要求在城市广场上公审此案。弗吉尼亚之父视名誉甚过一切，在一座小神庙前，当着众人的面，拔刀捅死了亲生闺女。他觉得这是最好的辩护，是捍卫她的自由和美德的唯一方式。可怜的姑娘没有白白送命。随后，罗马人民推翻十人委员会专制，恢复了共和。《弗吉尼亚的故事》也用了连续叙事，波提切利在同一个舞台上放置了七个场景，跌宕起伏的戏剧一气呵成【图 1-14】。

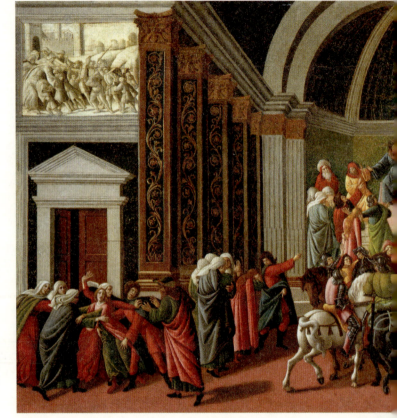

革命和烈女都是古董，只能凭吊，无法重来。惟有美人之死，如奇绝而缥缈的风景，还会在我们对历史的想象中一遍又一遍"复兴"。

图1-14 波提切利，《弗吉尼亚的故事》，木板蛋彩画，83.3×165.5厘米，1500—1510年，贝加莫，卡拉拉学院

那之后，波提切利很少作画。莱奥纳多·达·芬奇的时代已经到来。波提切利悄悄地死了，很快被人遗忘。19世纪的文艺家又把他挖了出来，当神祇一样供着。《卢柯蕾齐亚的故事》与《弗吉尼亚的故事》自16世纪30年代便分道扬镳，各有一段不凡的流传史。1903年，伊莎贝拉·斯图尔特·加德纳美术馆落成，走进去，仿佛回到了15世纪的威尼斯宫殿。伊莎贝拉把"美国最好的波提切利"挂在"拉斐尔厅"里，成就了20世纪美国文艺复兴艺术收藏的传奇。2019年春，这座美术馆举办波提切利特展，卢柯蕾齐亚和弗吉尼亚越过重洋，再度聚首。

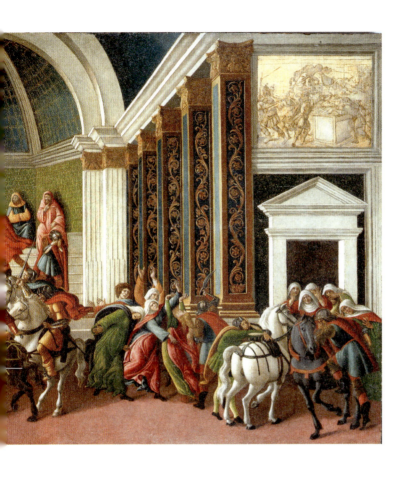

经过修复的画更鲜艳夺目,红、绿、金、白、蓝,颇似用彩色印片法制作的宽银幕电影。情绪像刚出窖的陈年酒一样醇烈。遥想当年,这两幅"肩画"挂在佛罗伦萨深巷的一间卧室里,那对贵族夫妻吹灭灯烛,不知会做什么梦。如今在美术馆无可挑剔的柔光下,21世纪的看客围观着画中的古人围观含冤而死的女子,脸上尽是不可思议的表情。革命和烈女都是古董,只能凭吊,无法重来。惟有美人之死,如奇绝而缥缈的风景,还会在我们对历史的想象中一遍又一遍"复兴"。

波提切利会画画，会讲故事，如果他愿意，还能当一流的建筑师、戏剧编剧，或舞美总监。也许这些对他来说都无所谓。画卢柯蕾齐亚和弗吉尼亚那阵子，他相信自己是个历史学家，用的是春秋笔法。感时抚事，借古喻今。可他其实并不真懂政治，倒很有些英雄主义。偏巧 2019 年特展的标题，就叫"波提切利的英雄"（*Botticelli: Heroines + Heroes*）。

乐园中的克利奥帕特拉

> "但她像睡着了似的，好像是要用她的
> 美貌的网罟再捉一个安东尼。"
> 莎士比亚：《安东尼与克利奥帕特拉》，第五幕第二场

在意大利语里，"历史"和"故事"是同一个词：storia。有时候，这两件事很不一样，故事可以虚构，历史不行；另一些时候，它们之间并无区别。

15世纪末，罗马还是一片废墟，有位旅行家东游归来，说起他在多瑙河畔的一次奇遇。那天午后他迷了路，走进荒无人迹的林中，忽闻潺潺水声，循声过去，只见乱花丛里冒出一座喷泉，水帘后有个雕像，是美人在酣睡，姿态销魂。拨开蔓草，石上露出几行隽语："我乃洞仙，守此圣泉，淙淙一梦，不觉经年；君既来之，濯饮随缘，蹑足过之，切莫多言。"她好像要睡到地老天荒，但知道迟早会有人来，于是留了话：你悄悄的，别扰了我的好梦。这旅行家口才好，懂修辞，把雕像说得活灵活现；传出去，"多瑙河睡仙女"成了罗马的头号新闻，给敏感的诗人们一渲染，跟真有这么回事似的。意大利人不会辜负世间尤物。虽不得见，也能想象着造出来。在花园里做个喷泉，摆上睡美人，再刻几句古风铭文，实在是桩摩登的雅事。

可巧这期间，大批古代雕塑开始重见天日。一个丰富而又

陌生的世界扑到眼前。这些雕塑叫什么名字？讲的什么故事？刻在凯旋门上的浮雕有场景，好辨认；独立的雕像就难了，查遍当时的古文献也得不出结论，张冠李戴的例子经常有。比如罗马卡比托利欧广场中心那座君临天下的青铜骑像，人们一直以为是君士坦丁大帝，过了好几个世纪才弄明白，原来是写《沉思录》的皇帝马可·奥勒留。广场旁边的博物馆里有件古罗马的青铜像，一个赤条条的小男孩坐在树桩上，把脚掌掰过来拔刺，样子惹人怜爱，但刁钻的学者觉得意思太直白，非要把他附会成希腊神话中的生殖男神。别的雕像还有更奇怪的故事。至于那些残缺不全的，连性别都会弄错。一座大理石像曾被认作某女神，到18世纪才被鉴定为阿波罗。就算相对完整的也不省事，比如梵蒂冈观景楼的大理石阿波罗像（*Apollo Belvedere*），似乎不可能再有比它更完美的雕塑，可阿波罗残缺的右臂和左手还是让人费尽猜疑，他在做什么呢？

这些雕塑是具象的艺术，但最初的叙事早已在漫长的历史中弥散，只留下一个耐人寻味的时刻。它们带着各自的秘密，闯入文艺复兴的图像世界，两相映衬，往往造就新的奇观。怎么解读古代雕塑，就成了那时重要的文化事件。而解读本身也是一种叙事。好比看图说话，图和话未必一致，越不一致越有趣，这才是艺术品和观赏者之间最好的互动。当然，话不能随便说，要掌握修辞的技巧，解决历史的困难，重新发现或发明古代的叙事，还要讲出自己的审美经验。这实际上是人文主义学者的一项基本功。文艺复兴时期教皇尤利乌斯二世（Julius II）的身边，就有许多博古通今的高人，帮他编着艺术的故事。

1512年，尤利乌斯从一位罗马收藏家那里获得一件古代大理石像。雕的是个女子，品相完好，也不复杂，但身份颇有些可疑。她斜倚在岩石上，左手支颊，右臂弯过头顶，右腿搭着左腿，华丽的衣褶裹出丰满之躯，只露出左胸，闭着眼，表

[第一章] 美人

图1-15 佚名罗马雕塑家,《沉睡的阿里阿德涅》(摹自公元前2世纪的希腊雕像),白大理石,梵蒂冈博物馆

情深不可测。直觉告诉人们,她很可能就是旅行家描述的那个"多瑙河睡仙女"。可这浪漫的名字没有多少故事可讲。凑近了看,她左臂上缠着一条小蛇,头微微翘起,身子是扁的,在阴影里若隐若现。就是这个局部的、微观的、几乎没有三维实体的细节,攫住了大家的神经。他们说,美人不是在睡觉,而是刚被毒蛇咬了,昏过去,就要死了。于是她就成了埃及末代女王克利奥帕特拉七世【图 1-15】。

那时候的人不是不知道,古代贵族女子喜欢佩戴蛇形臂镯。雕像上的小蛇很可能只是一件首饰。但它是唯一指向克利奥帕特拉的线索。这个故事尽人皆知:天下已归罗马,埃及女王穷途末路,想出了用毒蛇自尽的办法。据说是一种叫埃及角蝰(asp)的北非小毒蛇,比常见的爬行类动物扁平。可文艺复兴时期的博物学知识还没精致到这种程度,若从当时的常识出发,恐怕没人敢说那小蛇就是咬死克利奥帕特拉的毒蛇。明知是个经不起推敲的细节,人们还是用它编造了一个身份,因为这个身份太有吸引力。尤利乌斯·恺撒与教皇尤利乌斯二世相

隔一千五百年，一个克利奥帕特拉将他们重新联系起来。从前活着的时候，她跟恺撒之间不光有情欲，还有江山；如今她是个大理石的文物，在尤利乌斯二世眼里，这文物也不光有美学价值，还有政治宣传的潜能。克利奥帕特拉的"重生"，能为罗马的延续做见证。还是帝国，只不过换了种叙事逻辑。

这些价值和意义，单一个仙女是承担不了的。可仙女也有女王不能比拟之魅力。旅行家的奇遇暗合了一个传统主题——乐园（locus amoenus）。那里有绿树、芳草、溪流，天不荒，地不老，神人共居，生活是田园牧歌。好比世外桃源"阿卡狄亚"。非常遥远，谁也不曾去过，但是想逃避时间和死亡的人都在心里见过。古代文学中，它总以悲剧和毁灭收场。乐园其实是"失乐园"，是个悖论。"多瑙河睡仙女"就像一个在时间和地理的迷雾中消失的神秘花园，直到被旅人"重新发现"。这样的启示不可多得。尤利乌斯把他的新雕像放在观景楼，做成了喷泉。她倚着水帘洞，就像旅人描述的那样。于是，女王和仙女在同一座雕像中重合了。乐园失而复得。睡仙女有了不同寻常的故事，克利奥帕特拉也似乎可以无限延迟她的死亡，她们彼此附体，成了乐园的最新模型。

* * *

乐园中的克利奥帕特拉，只能是文艺复兴的发明。可此事发生在教皇的居所，在那些恪守基督教伦理的人看来，实在不成体统。有一天，一位哲学家来谒见教皇，被告知在观景楼等候。花园里十分幽静，他漫步在古代雕像中间，觉得恍如隔世；欣赏了阿波罗的健美，感喟着拉奥孔的悲怆，最后停在喷泉跟前。他看到了什么呢？克利奥帕特拉刚被毒蛇咬了一口，而一缕泉水正沿着她裸露的酥胸涓涓淌下，然后落进大理石棺，那上面还雕绘着图拉真皇帝的事迹。这位哲学家骨子里是个原

教旨主义者，对着眼前的情景，已无法琢磨公务，不由自主地出离了尘世，就好像被一股无形之力拽着，皈依异教，过起了冥想的生活。他清醒后反思这段经历，才意识到，花园里的克利奥帕特拉喷泉藏着一个巨大的鸿沟——古罗马的恢宏事业已经湮灭，重建的罗马却在悠闲度日。他写了首道德讽刺诗，形容这个让他差点走火入魔的雕像：她原是帝国的一个战利品，而今成了带有情色意味的喷泉。

如此一来，克利奥帕特拉雕像的政治潜能受到了挑战。它与它所指代的事物之间的联系变得岌岌可危，人们可以随心所欲地破解这个深藏不露的图像，读出或远或近的历史，编出或喜或悲的故事。毕竟，它只是一块不会说话的石头。16 世纪初的文艺复兴文化刚开始发现一个石像的世界，它们既不是诗人发明的，也不是基督教传统里的雕塑家创造的。但这些石像已有面孔、眼睛和嘴巴，只差一个声音，呼之欲出。为了"激活"它们，擅长辞令的观赏者拿出了看家本领：拟声修辞法（prosopopoeia，也叫"活现法"）——与其用自己的语气描述艺术品，不如直接摹拟它所表现的人物的声音说话。这声音当然是虚构的，是作家而非石匠的创造，却有一种反客为主的力量。明知是语言的圈套，我们也乐意跟想象中的，甚至已经死去的人展开一场跨越历史的对话。

尤利乌斯的一位御用文人给雕像写了许多诗，全都用了拟声修辞。其中一首构思很巧，借多瑙河睡仙女的铭文，引出了历史叙事。大意如下："来复去，饮复濯，且安静；我，可怜的克利奥帕特拉，享受睡眠。尤利乌斯二世置我于泉上，而我无力阻挡它；逝者如流水，一去不复返。"这么看，女王倒不像中了蛇毒，而是在睡觉。她是那么思睡，只有这样，才能把"故国不堪回首"的痛苦挨过去。如此，你怎么忍心吵醒她？但仔细一想，这句不让人讲话的话其实暗藏着一个语言的迷宫：没

有生命的石像说话,只是证实它处在一种不能说话(睡眠)的状态;它让观者保持安静,可观者却是醒的、活的,随时会说话。雕像确认自己有意识,却不让人靠近它的秘密。拟声修辞把它变成了一件知道自己被看的作品,怎么看,全由它定。它可以是花园中的仙女,独立于历史,并批判历史,也可以是克利奥帕特拉,让你进入一个既是历史也是故事的世界。总之,这是它的圣地,你是闯入者,被告知快喝、快洗、闭嘴、走人。乐园的定义本来就依存于永恒秘境与外界威胁之间的对比。

这种修辞特别适合"睡眠"主题的雕塑。米开朗琪罗为美第奇小礼拜堂做的大理石像《夜》是极好的例子。瓦萨里在《米开朗琪罗传》里讲了段有趣的故事,有个诗人为《夜》写了四行诗,大致说:"你看,夜睡得多么香甜,她是一位大天使[指米开朗琪罗]从石头里雕出来的,虽然睡着,却有生命,如果你不信,就唤醒她吧,她会跟你说话。"米开朗琪罗也会写诗,赶紧回了一首:"美妙啊,睡眠;我既是石头,更愿长睡不醒;罪恶与痛苦常在,不闻不见亦不知,实乃万幸;小声点吧,别叫醒我!"显然,两人都谙熟多瑙河睡仙女的铭文。而那位诗人就是不得要领,非要证明"夜"是真的。米开朗琪罗想说的却是,沉睡的雕像愈显艺术之完美——它是活的,但动不了,有心理活动,却不透露,是一种自足的状态,独立于满目疮痍的现实世界。因为睡着,便活着,醒了,就死了。睡与醒之间的屏障,有如艺术与人生之间的屏障。

屏障既是阻碍,也是诱惑。归结起来,无论是多瑙河睡仙女还是克利奥帕特拉,都在跟闯入者说同一句话:别碰我。她知道自己的姿态很撩人。这种姿态由来已久,被宙斯劫走的少女欧罗巴有过,云雨欢会的维纳斯和马尔斯有过,迷恋自己水中倒影的那喀索斯也有过,当然还有"夜"。他们完全沉浸在自我的世界中。她越是警告你不许近前,你就越想打破这种自足。

[第一章] 美人

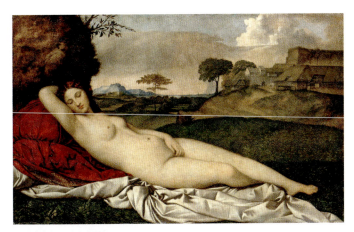

古代神话里,"睡眠"本是"死亡"的同宗姐妹。她在世界尽头的冷酷仙境里睡着,或早已死去。不甘的是我们这些"偷窥者"。

图1-16 乔尔乔涅、提香,《沉睡的维纳斯》,布面油画,108.5×175厘米,约1508—1510年,德累斯顿,历代大师画廊

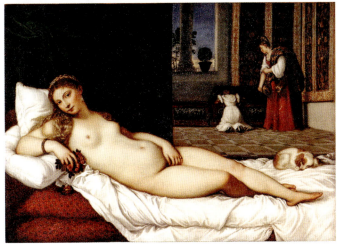

图1-17 提香,《乌尔比诺的维纳斯》,布面油画,119×165厘米,1538年,佛罗伦萨,乌菲奇美术馆

你已被预设为"偷窥者",除了跟她谈一场充满挑逗意味的恋爱,别无选择。这就是文艺复兴风格的视觉叙事,将异教仙女的私密空间暴露给基督教观众,挑战极限,释放潜能。它始于乔尔乔涅的《沉睡的维纳斯》(*Sleeping Venus*)——女神全身赤裸,躺在谜一般的风景中,闭着眼,而你知道她知道你在看她,不禁会心一笑【图1-16】。提香把维纳斯挪进了看得见风景的房间,并让她睁开眼,完全参与你的偷窥,你跟她成了最佳搭档,在彼此注视中编出一部意味深长的图像志【图1-17】。

* * *

当然,"偷窥者"在风景中发现的不只是美人,还是一件优美的艺术品。它自身的历史包含在它的图像志里。它为什么存在?起先人们拿它做什么?对于克利奥帕特拉雕像来说,要想为它建立一种权威性叙事,这些问题不可避免。埃及末代女王在文艺复兴文化里拥有极高的知名度,她为自己设计的死法意象丰富,古今无双。威尼斯的美少妇心血来潮,还会装扮成她的样子,让画家描肖像;蛇的道具必不可少——成为克利奥帕特拉不光要有美貌与智慧,更要有七分胆量和三分淫邪。公元前31年,屋大维在阿克提姆海战(Battle of Actium)中击败马克·安东尼与克利奥帕特拉,最后关头,她用毒蛇计智胜屋大维,免除了被活捉和游街示众的耻辱。但她的成功是打了折扣的。卡西乌斯·狄奥在《罗马史》(Cassius Dio, *Roman History*)中记载了罗马的凯旋仪式:"第三天庆祝征服埃及,场面是所有庆典中最豪华的。好戏不断,抬过一个克利奥帕特拉的雕像,从某种意义上说,她也跟自己的儿女和其他俘虏一样,成了游行队伍中的战利品。"类似的报道还出现在普鲁塔克的《安东尼传》(Plutarch, *Life of Antony*)里,说凯旋庆典中有个"身上缠着小毒蛇的克利奥帕特拉像"。

尤利乌斯放在观景楼花园中的雕像,会不会就是古罗马凯旋仪式上抬的那个呢?许多人这么想过,并写诗暗示过,用的仍是拟声修辞。文艺复兴时期的教皇们举行罗马凯旋仪式,也要抬着新发现的古代雕像游行,再过一次当皇帝的瘾。但悖论又来了。本来,克利奥帕特拉宁可死在埃及,也绝不去罗马活着受辱,这是她最后时刻的伟大斗争。可是她死后又有了雕像,做得如此逼真,罗马观众都觉得是她本人在场;并且这雕像经历了时间的考验,在尤利乌斯的时代仍然栩栩如生,那么多诗人赞美它,让它说话。毒蛇计的关键在于,死了才能赢,而她

活在雕像中，还是输了。艺术与历史直接并置，总会制造歧义。

这些诗人中，似乎只有卡斯蒂廖内（Baldassare Castiglione）真正触到了埃及女王的灵魂。他用拟声法写了一长篇内心独白，说话的正是凯旋庆典中的克利奥帕特拉雕像："得知我在埃及死去，我那位奸诈的敌人受了刺激，气得发疯，因为当他乘着凯旋的战车登上卡比托利欧山，在众多活着的战俘中，他只看到一个死去的我的幻象经过。多么不幸啊，他那么渴望荣耀，竟不得不做这种空虚的表演。但是将来的时代不会忘掉我的事迹，我的后裔也将记住我的遭遇。他让人从会呼吸的大理石里敲打出来的这个雕像，就是我悲惨命运的见证。"还是个悖论——"空虚的表演"否认了她在罗马受辱，而说出这番话又证明她的确在场。但卡斯蒂廖内版本的克利奥帕特拉已经掌握了这一点，她作为雕像的说话方式显然是俘虏之身无法实现的。她跳出自己，也跳出了大历史。在她看来，"死者的幻象"不过是罗马帝国苍白的宣传工具，"会呼吸的大理石"却是独立的艺术品，纪念着她个人的历史。观者的目光重新回到这件作品和这个人身上，似乎听见她说：看我，别的都是假的。

意大利人的观看方式启发了莎士比亚。他也为这个埃及女王虽败犹胜的悖论着迷。用戏剧的手段，让神秘的古人说当下的语言，本身就是一种庞大的拟声—活现修辞。莎士比亚的克利奥帕特拉性格更多维，不但拒绝历史，还要抵制戏剧。《安东尼与克利奥帕特拉》第五幕第二场，她有段台词编得极妙："粗暴无礼的警宪将要把我们像娼妓一般的抓捕，卑劣的诗人将要诌出一些不合辙的歪词来歌咏我们；脑筋动得快的喜剧演员将要临时拼凑出一台戏表演我们在亚历山大城的欢宴作乐。安东尼将要以醉鬼的姿态登场，我将要看到一个尖嗓音的男孩用一个娼妇的神情扮演克利奥帕特拉的角色。"如此恐怖的前景，难怪她要寻死了！这段话有种布莱希特式的间离效应，把你从古

代的幻觉中拖出来，告诉你：这是表演，是再现，是"将要"发生却不会发生之事——她用一种魔幻现实的心理经验逃离了未来的时间。当历史叙事变得模糊多义，不可转述，或者被"卑劣的诗人"玩过了头，就只剩下观赏者与艺术品之间的亲密关系可以依赖，如同与风景中的裸体维纳斯对视，可以是美学的，冥想的，也可以是色情的，但都是真实的关系。由此生成另类叙事，一边建构历史，一边瓦解它。

尤利乌斯二世与尤利乌斯·恺撒相隔一千五百年，与我们相隔只有五百年。但我们已失去了文艺复兴式观看与叙事的乐趣，转而关注一些破碎的细节。克利奥帕特拉是怎么把一条毒蛇藏在一篮无花果里偷运到墓室的？看守们为什么允许她带入这种食物？为什么不仔细检查？屋大维那么坚决地要把她带回罗马游街，怎么会放松警惕？为什么克利奥帕特拉会觉得用一篮无花果运毒蛇会比直接运毒药容易？为什么犯罪现场没找着蛇？为什么伤口上看不出蛇牙的痕迹？为什么护卫们没看到四肢发肿、脸部抽搐、口吐白沫等中毒症状？——今天的学者像患了强迫症的侦探，努力求证一个大胆的命题：也许克利奥帕特拉根本没自杀，是罗马帝国掩盖了她死亡的真相。类似的问题，文艺复兴时代的人大概也想到过，但对他们来说，埃及女王之死有比侦探故事更迷人的东西。

忘了说，过去两百年里，梵蒂冈花园的睡美人雕像又有了新的身份：阿里阿德涅（Ariadne），那个被雅典英雄忒修斯弃于荒岛、等酒神来救她的克里特公主。19世纪初，美国驻西班牙大使送给杰斐逊总统一件梵蒂冈雕像的微缩复制品，告诉他这是克利奥帕特拉，总统看了又看，说：错了，她应该是沉睡的阿里阿德涅。

其实没错。古代神话里,"睡眠"本是"死亡"的同宗姐妹。她在世界尽头的冷酷仙境里睡着,或早已死去。不甘的是我们这些"偷窥者"。

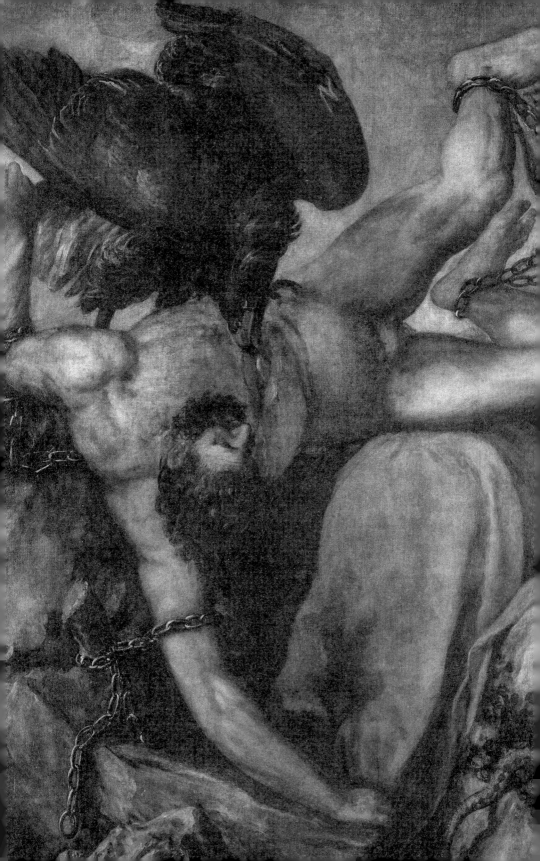

Hero

[第二章]

英雄

好英雄与
坏英雄

> "应当想象西西弗是幸福的。"
> 加缪:《西西弗神话》

西西弗斯不相信死亡。他像个顽童,用铁链把死神锁住,导致阴阳两界秩序失衡,无人能死,让冥王倍感寂寞。西西弗斯还不许妻子埋葬自己的尸身,以为这样就可以不入幽冥;死了,还谎称要惩罚妻子,骗冥王放他回趟阳世。他如此贪生,敢一再欺瞒诸神,赖在人间不走。直到墨丘利强行将他押回冥界,带到那块给他预备好的巨石前。西西弗斯倒也是条硬汉,把受罚当反抗。除了有一回被俄耳甫斯的琴歌打动,呆了片晌,他从未停止过推石上山的运动。他把乐与苦、罪与罚都贯彻到底了。他对存在的体验是完的。

受永恒诅咒的不只西西弗斯一个。巨人提提俄斯(Tityus)企图强奸日神阿波罗与月神阿尔忒弥斯之母勒托,被二神杀死,打入冥府,两只秃鹫每天来啄食他的肝脏。坦塔洛斯(Tantalus)想试验众神是否全知,烹了亲生子,请他们赴宴,宙斯大怒,罚他站在水中,低头喝不到水,抬头吃不到果子。阿庇泰族国王伊克西翁(Ixion)调戏神后赫拉(相当于罗马神话中的朱诺),遭宙斯雷劈,被绑在风火轮上旋转不休。这四个触犯天条的罪人都成了塔尔塔路斯(Tartarus)的居民,那里是冥界关押提坦巨人的深渊,暗无天日。

冥界的大门永远敞开，但易进难出，只有至坚至勇之人才有望生还。活人下冥府，或受某种执念驱使，比如俄耳甫斯一心要带回他的妻子；或迫于使命，比如埃涅阿斯。维吉尔专门拿出一卷来叙说他的幽冥之旅。但丁的地狱之行颇受其启发，但如果先读《神曲》，习惯了地狱的恐怖故事，再读《埃涅阿斯纪》，会发现维吉尔笔下的冥界不太"正常"——这里竟有一片时空自洽的乐土，俄耳甫斯弹琴，众灵载歌载舞。埃涅阿斯是来找他死去的父亲的。经过数年海上苦旅，他的船队终于望见了彼岸的意大利，而至此他的光荣使命只完成了一半，接下来会发生什么，只有亡父的幽灵会告诉他。

下冥府事关重大，要履行隆重的仪式。埃涅阿斯按女先知的吩咐，取了黄金枝，葬了死去的朋友，杀了牛羊给神献祭，才开始冥界之行。他看到各种幽灵和空相：老，病，饥，贫，悲，忧，惧，"战争"和"死亡"，倒挂着"幻梦"的大榆树，形形色色的妖怪。他在迷津渡口望见没有归宿的亡魂徒然将两臂伸向彼岸。他走进林波"哀伤的原野"，遇见狄多，跟她说话，她却转身离去。又遇见阵亡的战友，来不及叙旧，再次惜别。之后路分两条，右边直通冥王的城堡和乐土，左路则抵达塔尔塔路斯。女先知特别告诉埃涅阿斯，这是把坏人送去受惩罚的路。到底是什么样的坏人，犯了什么罪，受什么罚，好奇且胆大的人都想看一看。埃涅阿斯就这么到了冥府的深渊。他已经听见铁塔内传出的哀嚎和呻吟，可复仇女神把着大门，他进不去，只能听女先知给他描述：提提俄斯的身体足占九亩地，大雕啄他的肝，啄一块长一块；伊克西翁面前摆着一桌帝王的盛筵，复仇女神却不许人碰；有人推大石头，有人四肢张开绑在车轮上。还有些遭遇和惩罚——女先知跟埃涅阿斯说，你还是别问的好。总之这里的人都胆大包天，犯下的罪行罄竹难书。

都逛完了，他们终于来到乐土。这是一片碧绿的福林，天

高地阔，住的都是丰神俊朗、心胸博大的英雄，埃涅阿斯的父亲就在其中，正专心检阅准备投生的灵魂。父子相见，来了一场关于灵与肉的辩论。此时的埃涅阿斯已尝尽肉身的苦难和生命的荒谬，父亲却告诉他，灵魂熬过千年轮转，饮忘川之水，荡尽一切罪孽，回归太初之纯净，即可重返肉身。他把等待投生的名人一一指给儿子看：罗穆卢斯、恺撒、奥古斯都……"看看你未来的族人，你的罗马人"，父亲说。至此，维吉尔史诗的意旨一泻而出。"神之子"奥古斯都的权威将越过北非和印度，直到星河之外、天穹尽头。有多少个黄金时代等着他建立。罗马将不朽。这就是埃涅阿斯幽冥之行的终极目的，答案了然于心，他可以放心回阳世了。

不难看出，埃涅阿斯此行等于接受了一次至为关键的心灵教育。英雄应该这么当：听神的话，做该做的事。反抗神，就坠入被诅咒的深渊，永无出头之日。所以埃涅阿斯不能走捷径，直接去乐土见他父亲，得先到塔尔塔路斯一游，换个角度感受一下神威。那里，一道罪孽的铁槛又把他挡住，因为他是特洛伊人声名远扬的领袖，是"心地纯洁"之人。女先知只要让他明白，那些"坏人"——鬼哭狼嚎的僭越者——都是反面教材。听得到，看不到，更勾起可怖的联想。如此，他只能继续服从神命，把英雄的美名担到底，别无选择。这是维吉尔叙事的高明之处。

* * *

埃涅阿斯不曾目睹的永恒诅咒，文艺复兴艺术家提香全都画了出来。1545年秋，提香受教皇之邀来到罗马，住进梵蒂冈观景楼，瓦萨里当导游，带他看名胜古迹和艺术杰作。此时提香已统领威尼斯艺术三十余载，但罗马之行令他大开眼界，古今辉映，给了他全新的灵感。回威尼斯不久，神圣罗马皇帝查理五世又把他请到德国去画肖像。逗留德国期间，查理之妹、

匈牙利的玛丽也委托提香作画。这个女人很有个性，她不要华丽的肖像，也不要风流的爱情神话，而是出了个极具挑战意味的怪题："四大诅咒"（*The Four Condemned*），她要提香把冥界深渊里那几个"坏人"画给她看。

玛丽的命题背后大有文章。神圣罗马帝国疆域广阔，查理一个人忙不过来，把尼德兰托付给妹妹，让她做摄政王。尽管政绩显著，权力越来越大，她却一点也不开心，总觉得有条绳子拴在脖子上。哈布斯堡王朝不乏女性统治者，她们多数会充分利用自己的性别身份，施展魅力，以柔克刚，有时嫣然一笑，说两句表扬的话，便可达到目的。但玛丽是个例外，她的政治哲学里没有"恩威并施"这一说，连个笑话都不会讲，也不懂妥协，还特别记仇。虽为女人，却没有女人的优势，这一点她有自知之明。流传下来的玛丽肖像体现了她的双重形象：沉闷的女人和严厉的君主。但她很有艺术眼光，热衷收藏。找提香画画的时候，玛丽正好走进中年危机，她已对权力上瘾，平定了几场叛乱，但仍心有余悸，怕坐不稳摄政王的宝座。"四大诅咒"便是披着神话外衣的政治说教，她打算把西西弗斯和他那些罪孽深重的同伴高挂在王宫大厅里，警告她的臣子：敢挑战权威，这就是下场。

提香是个有思想、擅思辨的艺术家，他交的作业超出了玛丽的预期。他熟谙古代神话，自有一番见识。神话的信息是复杂的、流动的，寓意是相对的、多元的，如果只为一个自恋的君主充当政治宣传，岂不太空洞无聊？于是提香另起乾坤，把基督教的图像符号"植入"了神话叙事：邪恶的蛇，地狱的火焰，"最后审判"中张牙舞爪的大怪兽。异教世界的秩序被偷换成基督教的体制。如此一来，受威慑的就不仅是臣子，还包括君主。天外有天，君权再大，也是神授。这是提香画作的弦外之音，他在教育统治者：别把权力看得理所当然，要对更高的权威心怀敬畏。有趣的是，"四大诅咒"的主角也都有非凡的身

世——提提俄斯与坦塔洛斯是宙斯的儿子；伊克西翁也是神的后裔；西西弗斯创建了科林斯，是它的第一位国王。神之下、人之上的地位，恰好映射在玛丽身上。君王既是统治者，也很有可能成为僭越者。这么看，每幅画都有了至少两重意思。比如提提俄斯那幅，其实也在劝诫人君：远离危险关系，忠于家庭，给臣子做出道德表率。提香已经功成名就，不再是唯命是从的御用画家，他完全有底气、有本事借他的艺术规训君王。玛丽是个聪明人，表面可以装糊涂，心里是明白的。她也真爱这四幅画，一直留在身边。临死前，她把意义丰富的"四诅咒"传给了外甥，西班牙国王腓力二世。可惜《伊克西翁》和《坦塔洛斯》已毁于18世纪的一场大火，只有《西西弗斯》和《提提俄斯》流传至今【图2-1、图2-2】。

假如没有罗马之行，提香的"四诅咒"或许难以想象。他把古代雕像的庄严与米开朗琪罗的力量融注笔端，塑造出了前所未有的形象。威尼斯的精致与绮丽都不见了，硕大的裸体撑破画面，把罪与罚的细节和本质完全暴露在人眼前。他画的裸体不但在解剖学上无可挑剔，更有强烈的心理效应。西西弗斯扛着大石，脸藏在暗哑的影子里，看不见悲喜，一切表情尽在历历可见的筋肉间，这受罚的身躯是唯一的亮色，是暖的、活的，似乎你眨一下眼它就会动。背景只有黑、棕、褐三种调子，左下角的怪兽在偷窥，眼中竟闪着诡异的天真。提提俄斯则要你俯视，你成了神，看他受苦，四肢被铁链锁在岩石上，身子翻扭过来，一只黑鹫用尖嘴钩出一块暗红的肝。这场景让人一下子想到普罗米修斯——那个从奥林匹斯山上窃取火种送给人类的提坦英雄。区别是，宙斯派一只老鹰去惩罚普罗米修斯，而荷马在《奥德赛》里说，折磨提提俄斯的是两只秃鹫。提香只画一只，模糊了"坏人"与英雄的界线，是不是故意的呢？

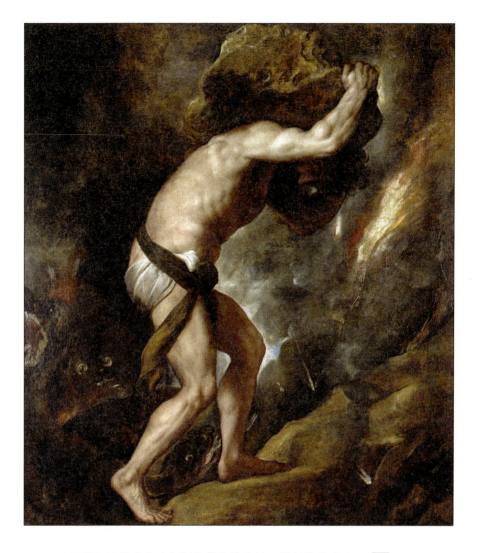

"四诅咒"是提香中晚年厚积薄发的作品。漫长的艺术生涯中（提香活了近九十岁），他一直在探索神话。《俄耳甫斯与欧律狄克》(*Orpheus and Eurydice*)是他画的第一幅神话。诗人和音乐家俄耳甫斯与妻子欧律狄克情深意笃，以为可以偕老，可欧律狄克在林中玩耍时被蛇咬伤，不幸身亡。俄耳甫斯下冥府，要把她带回阳世，但走出冥府前不可回头看她。他们就这样在无边的孤寂中一前一后地走着。最后，马上就要见到光了，他忍不住回头，一切化为泡影，他又一次失去了爱人。这也许是古代神话中最凄婉的故事。俄耳甫斯的名字大概来自希腊语的

威尼斯的精致与绮丽都不见了，硕大的裸体撑破画面，把罪与罚的细节和本质完全暴露在人眼前。

图2-1 提香，《西西弗斯》，布面油画，237×216厘米，1548—1549年，马德里，普拉多美术馆

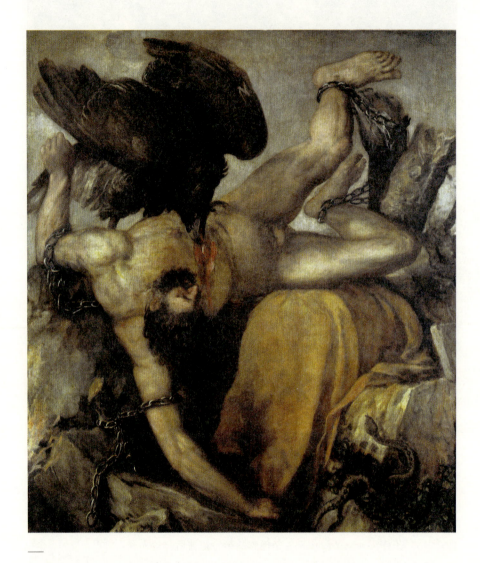

―

荷马在《奥德赛》里说,折磨提提俄斯的是两只秃鹫。提香只画一只,模糊了"坏人"与英雄的界线,是不是故意的呢?

―

图2-2 提香,《提提俄斯》,布面油画,253×217厘米,约1565年,马德里,普拉多美术馆

"黑暗"或"孤儿",提香画的恰是黑暗与孤独。他巧用"连续叙事"——蛇咬欧律狄克一幕构成左边的近景,右边中景里,依稀可辨俄耳甫斯在冥界出口回望妻子。黑黢黢的岩石将两幕隔开,背景是杳无人迹的海岸,唯一的亮色来自冥府之火,连这火焰也形单影只。风景里浸着绝望,浓得化不开。这是一个关于丧失和死亡的故事——俄耳甫斯两次失去爱人。画这幅画时,提香只有二十岁,美好人生才刚开始。后来他画维纳斯和丘比特,画酒神和阿里阿德涅,色彩明亮起来,结局也欢喜。中年之后,他不再只画田园牧歌里的爱情故事,转而将悲悯的目光投向生命之神秘与无常。"四诅咒"系列重新回到死亡的主题,不同的是,《俄耳甫斯与欧律狄克》以风景为主,现在风景不重要了,人才是"存在"这一重负的承担者。这时提香六十岁,荣华富贵都已享尽,该用画笔书写"沉思录"了。

* * *

晚年的提香把神话变成了"反神话"。他真正做到了"从心所欲不逾矩"。《活剥马西亚斯》(*Flaying of Marsyas*)是他完成的最后一件作品,也是最私密的一件。他把这幅画藏在工作室里,一直到死。马西亚斯的故事很容易让人对神产生幻灭:半人半羊的牧神马西亚斯擅吹笛,自信技艺无双,挑战阿波罗跟他来一场音乐竞赛,由三位缪斯当裁判,胜者可任意处置败者。马西亚斯轻松赢下第一局,但阿波罗耍赖,把里尔琴倒过来弹,马西亚斯却不能倒吹他的笛子,紧接着阿波罗边弹边唱,就这么赢了。马西亚斯据理力争,当然争不过神。阿波罗剥了他的皮,钉在松树上警告世人:休得狂妄。提香画这个故事,背后有很深的因缘。1571年,威尼斯将领在塞浦路斯抵抗奥斯曼军队进攻,塞浦路斯失守,将军被活捉剥皮。1576年,瘟疫席卷威尼斯,提香痛失爱子。他借题发挥,把历史和个人的悲剧都画进了神话中。这是野蛮、恐怖、诡诞的一幕:马西

亚斯的身体倒过来，两只山羊腿叉成 V 形被绑在树枝上，等着被宰割，阿波罗亲自操刀剥皮，小狗来舔地上的血，旁边那位缪斯还拉着小提琴伴奏。红褐色调的景物一片混沌，笔触剧烈搅动，瞬间就要燃烧。神不再是神，而是萨满在享受疯狂的死亡仪式【图 2-3】。

但马西亚斯不是一般的人兽混合体。他聪明、自律。柏拉图《会饮》中，当雅典杰出的政治家亚西比德将苏格拉底比作马西亚斯的时候，指的正是智慧与克己的美德。古罗马人认为马西亚斯发明了占卜术，敢说实话，是自由言论的倡导者，还在城市广场给他立了雕像。提香画的马西亚斯是个勇于挑战天神的伟大艺术家，只是不幸败于神的诡计。倒过来看这画，会遇上马西亚斯圆瞪的双眼，是惊恐，也是惊疑，仿佛他不信神会如此任性，会比自己这半人半兽的生物还残忍。画面右侧有个头戴王冠的耄耋老人，一手托腮，凝视着马西亚斯的身体——他就是传说中那个点物成金、贪图富贵的国王弥达斯（Midas），也可以说是提香的自画像。走到人生尽头的提香不再相信神话，他成了探索终极意义的思想者。

俄耳甫斯本是个英雄，他曾随伊阿宋觅取金羊毛，用明亮优美的琴声淹没海妖的甜歌。马西亚斯的"多重人格"里也有英雄的一面。神话里的城邦灰飞烟灭，而罗马依然是"永恒之城"，因为特洛伊人的领袖埃涅阿斯听从神的旨意，建功立业，是"好英雄"。问题是，冥界深渊那个距他一步之遥的西西弗斯是不是英雄呢？20 世纪的哲学家加缪认为他是"荒诞的英雄"——这是以悲代喜，以泪当歌，鞭策像西西弗斯一样攀登山顶的人继续以奋斗充实内心。提香的西西弗斯则是"僭越的英雄"。今天观看《西西弗斯》与《提提俄斯》的人已不是五百年前的专制君王，但走进马德里的普拉多美术馆（Museo del Prado），一眼望见墙上两米多高的巨幅神话，你仍能感到当

[第二章] 英雄

年玛丽初见提香作品时内心的敬畏。西西弗斯与他的大石头已融为一个自主的世界,气氛沉郁而浓烈。提香从复杂多义的神话里萃取英雄本色,把"坏人"——僭越的英雄——塑成了纪念碑。

图2-3 提香,《活剥马西亚斯》,布面油画,220×204厘米,1570—1576年,捷克共和国,克罗梅日什城堡

英雄与女妖

> "当珀耳修斯砍下美杜莎的头颅时,
> 高大的克律萨俄耳和神马佩伽索斯跳将出来。"
> 赫西俄德:《神谱》,第 280—281 行

切里尼觉得自己活不过明天了。工作室着了火,屋顶差点砸在脑袋上。收拾完,他发着高烧,把仆人、学徒、工匠都叫过来,吩咐他们把剩下的活干完。"我亲爱的伯纳迪诺,"他奄奄一息地说,"你可不能出差错。这些都是我信得过的人,他们会给你打好下手。我相信奇迹会从铸模里诞生……我怕是撑不了几个时辰了,这会儿离开大家,真叫人伤心。"说着他就躺到床上去等死了。刚躺下,又让女管家赶紧送酒菜去犒劳大伙,一边痛哭流涕,嚷嚷着要不行了,谁劝也没用。这时候他恍惚瞧见一人站到跟前,身体扭成大写的 S,像对断头台上的罪犯宣布最后判决一样,阴森森地冲他说:"本韦努托!你的雕像搞砸了,没救了!"听见那家伙桀桀怪笑,切里尼嗷的一声从床上跳起,胡乱穿了衣服往外冲。上前阻拦的家丁和女仆全都挨了拳脚。"叛徒!歹人!尔等犯的可是叛国罪!"他冲"信得过的人"大喊。"但我向上帝发誓,死之前我一定会给世界留下见证,你们这帮凡夫俗子就等着膜拜我的神作吧!"

这不是小说,也不是戏剧,而是意大利文艺复兴艺术家本韦努托·切里尼(Benvenuto Cellini,1500-1571)在自传里描绘

图2-4 本韦努托·切里尼,《枫丹白露仙女》,青铜浮雕,205×409厘米,1542—1544年,巴黎,卢浮宫博物馆

的场景。他焦虑、狂躁、日夜劳作,不停地折磨自己和他人,都是为了铸成一件青铜雕像:《珀耳修斯与美杜莎》(*Perseus with the Head of Medusa*)。最后,奇迹真的诞生了,切里尼做出了当时最大的一件整体浇铸的铜像。他把一场正在发生的死亡直截了当地放在你眼前,但你只要多停留一秒,就会被一种不可思议的东西深深吸引。这是佛罗伦萨领主广场上最复杂的雕塑作品。

　　切里尼的人生是邪性和灵性碰撞而成的。十六岁斗殴,被逐出佛罗伦萨;四次杀人,到处流窜;也曾蒙冤入狱,越狱又被抓回,每天都要从铡刀下捡回一条命;男助手和女情人都指控他鸡奸,交了罚金他又旧戏重演。可他的才华不由人不爱惜,每次犯罪,都有贵人保他。笛子吹得好,二十岁就被教皇封为宫廷乐师。擅做金饰件、银烛台和青铜像,把意大利的手艺带到弗朗西斯一世的枫丹白露宫,还能因地制宜【图2-4】。卢浮宫藏有他的青铜浮雕《枫丹白露仙女》,美人舒展长腿,闲卧林泉,那一种轻盈婉约,见过的人绝想不到作者是怎样一副性子。佛罗伦萨与锡耶纳开战,他为家乡设计防御工事;紧要关头,也能上阵杀敌。他有张素描自画像:翘着头,蹙着眉,凌乱的卷发,拧巴的胡须,一看就是个桀骜不驯的硬汉,满腹心事,跟谁有仇似的;

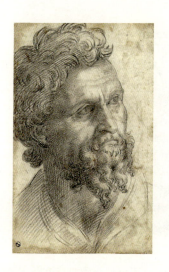

图2-5 切里尼,《自画像》,素描,28.5×18.5厘米,约1540—1543年,都灵,皇家图书馆

笔触却极工整【图2-5】。切里尼还很有文才,常写诗自娱,最有趣的是那本自传,写出了他的爱与恨,喜乐和激情,一生的冒险和成就,活生生的,比小说还好看。至于是真实还是虚构,难以一言蔽之。切里尼身上,最能看出人的复杂和矛盾。

在 16 世纪的佛罗伦萨,做雕塑家是件高风险的事。多那太罗和米开朗琪罗已经把青铜和大理石的艺术推向极致,佛罗伦萨人的眼光也被这些艺术家惯得无比挑剔。一件作品稍有差池,作者能被刻薄的唾沫淹死。领主广场上,老宫入口两侧各有一尊大理石像,左边是米开朗琪罗的《大卫》,右边是班迪内利的《大力神》(Hercules and Cacus);这种摆法对班迪内利来说实在很不幸,他竭力模仿前辈,做出的东西反而成了笑柄。来看热闹的人说,要是把这大力神的头发去掉,剩下的头根本不够装下一颗大脑。切里尼跟班迪内利是死对头,嘴巴更尖刻,指着大力神那身肌肉说:这不是一兜甜瓜嘛!老宫斜对过,广场西南角的"佣兵凉廊"(Loggia dei Lanzi)也是摆雕塑的好地方;它有三个高大优美的半圆拱,当中的开间供人出入,右边已有多那太罗的《犹滴斩荷罗孚尼》(Judith Beheading Holofernes),

是整个领主广场唯一的青铜像,左边的位置还空着,像一个充满诱惑和危险的邀请。

《珀耳修斯与美杜莎》就是那个命中注定的邀请。切里尼那年四十五岁,刚从法国回到佛罗伦萨,美第奇家的公爵科西莫一世对他十分慷慨,给他宫廷雕塑家的席位和一栋漂亮的大宅,还有丰厚的年薪。紧接着,公爵就请切里尼做一件珀耳修斯的青铜雕像,要真人大小,珀耳修斯手里拿着蛇发女妖美杜莎的头,多余的东西一概不要;作品完成后将摆在佣兵凉廊上。切里尼知道公爵给他出了个难题。场所、材质、主题,没有一样好应付。领主广场上的雕塑不厌其烦地上演着英雄和暴力的悖论:大卫杀死巨人歌利亚,犹太寡妇尤迪特砍下亚述侵略者的脑袋,大力神打死喷火怪——每件作品都在提醒人们广场本身的残酷历史。《大卫》所象征的佛罗伦萨共和已成往事,如今的君主是个独裁者。几年前,科西莫刚在领主广场上绞死共和叛军。现在他要一个拿着美杜莎头的珀耳修斯,自然是想庆祝新制度对旧制度的胜利。与此同时他还要把这个英雄的故事说圆。16世纪上半叶,意大利半岛分裂成数十个城邦,沦为欧洲各国争霸的战场,科西莫却以强大意志和英明策略保住了佛罗伦萨的独立和尊严,他完全可以把自己也塑造成英雄。这位公爵对青铜颇有研究,他把凉廊的位置给了新雕像,是既要复兴多那太罗的青铜艺术,又要彰显自己的权力和智慧,等于在切里尼身上下了个大胆的赌注。有"一兜甜瓜"的宿怨在先,老对头正等着看他笑话,切里尼只能成功,不能失败。但最矛盾的是,他要用一个新的暴力图像去美化这个坠着沉重历史的广场【图 2-6】。

公爵没想到,切里尼怀着更大的抱负。关于珀耳修斯的神话叙事连绵不绝,科西莫断章取义,他想要的画面其实是整个故事中最抽象的一幕。大事已成,胜利者手里拿着战俘的头颅,仅仅是个苍白的政治符号。切里尼需要更广阔的发挥空间。仔细考

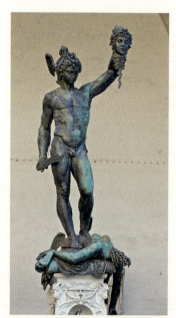

图2-6 切里尼,《珀耳修斯与美杜莎》(正面),青铜,高550厘米,1545—1554年,佛罗伦萨,佣兵凉廊

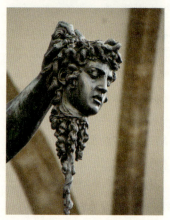

图2-7 切里尼,《珀耳修斯与美杜莎》,美杜莎之头

虑之后,他把"多余的东西"一样样加了进去:美杜莎的身体、大理石基座,还有基座上的装饰。于是就有了我们今天看到的雕像:珀耳修斯踏过美杜莎的身子,右手提刀,左手将她的头高高举起,血从头下和脖颈两处涌出,像无数条困在她体内的蛇争抢着逃离。几个世纪过去,它已不那么可怕,但当年摆出来的时候

全城轰动，有人从雕像底下经过，下意识地跳开，就好像美杜莎的血要喷溅到身上。这是赤裸裸的死亡。但最动人的事物也由此而生。奥维德在《变形记》中写道："他等候美杜莎头上的蛇睡熟了，美杜莎自己也睡熟了，就一刀把她的头砍下，美杜莎流的血就变成一对飞马……"切里尼想要的正是这一刻。那奇异的变形蕴蓄在雕像自身的时空里，瞬间就要发生【图 2-7】。

原来，美杜莎也是矛盾的存在。她是有死的凡人，不像她两个姐妹长生不老。成为蛇发女妖前，她曾是个美丽的姑娘，身上最美的恰是她的头发。据奥维德叙述，有一次在女战神密涅瓦的庙里，海神把美杜莎奸污了，密涅瓦一怒之下把她的头发变成了丑恶的毒蛇。从此，任何人遇上她的目光都要变成石头。那对飞马是她跟海神生的儿子（类似于密涅瓦从朱庇特的头里生出来），其中一个是凡胎，另一个是永生的神马佩伽索斯，它所到之处，都会踏出泉来。九位文艺女神居住的赫利孔山上有一泓清流，能给诗人灵感，就是神马用蹄子踏出来的。诗人和艺术家召唤这圣泉时，会不会想起美杜莎？切里尼自己是不大会做这种联想的，但是他的诗人朋友瓦尔奇（Benedetto Varchi）替他想到了。雕像里的美杜莎身首异处，血淋淋的一幕却不是为了渲染暴力，也不单纯是替科西莫公爵书写成王败寇的政治哲学。这一刻酝酿着许多东西。切里尼的珀耳修斯释放了藏在美杜莎身体里的秘密，她也从悲惨的命运中得到了解脱。

事实上，青铜铸造这个过程本身就是一场有死有生的戏剧。当时流行的观念认为，金属铸造是机械活，不配跟雕塑相提并论。金匠出身的切里尼却说，打金子才是雕塑的基本功。为了做好《珀耳修斯与美杜莎》，他在公爵赐的大宅里开起了铸造厂，把设计、制模、浇铸变成一体操作，从头到尾亲自动手。他承认，最后的铸造得合伙完成，但这件工作的新颖构思完全是他自己的。还有一个挑战：他没法对米开朗琪罗的《大卫》视而不见——它是从一整块

大理石中设计和雕琢出来的。切里尼也要"一气呵成"。前人做青铜像，通常是分块浇铸，最后再拼起来，多那太罗的《犹滴斩荷罗孚尼》就是这么做的。但切里尼坚持整体浇铸，既要设计雕像造型，又要设计浇铸设备，非常难，可一旦成功，就给青铜雕塑创立了新标准。切里尼在自传里使劲表扬自己。至于那些拼上去的部分，比如珀耳修斯鞋上的翅膀，他当然绝口不提。

美杜莎的血也是最后加上去的，但这不重要。对切里尼来说，它是变形之血，是从美杜莎身体里流出来要变成飞马的血，也是青铜的生命之血。青铜有生的说法并不是切里尼胡诌出来的。古希腊人相信，水是金属的主要成分，水困在泥土中，就凝结成了金属。亚里士多德的"元气"（pneuma）说更动人，他在《动物的繁衍》（Generation of Animals）里谈到，水中有元气，一切元气中皆有热动的灵，因此，灵充满一切水做的物质。16世纪的冶金学家做出总结：金属是水做的，且有知有情。炼金术士还要浪漫，说可以将"灵"从金属中分离出来，然后按喜欢的方式改造它。冶金学家则说这是白日梦，灵一旦出窍，岂可复生？切里尼的朋友里既有冶金的，也有炼金的，那么他自己是怎么想的呢？——当然是艺术至上。那时的艺术家最关注的，就是将生命赋予他们创造的形象。切里尼要做的，是把他的青铜"变"回原初的水，即完全熔化成液态，放出里面的"元气"，再将它"灌注"在他想要的形象中。这就是为什么在那个起火的夜晚，垂死的切里尼一跃而起，大发雷霆，因为他"信得过的人"在金属比例上犯了迷糊，铜在熔炉里凝结了。他冲过去，往炉里扔了一块六十磅的锡，把火煽起来，用铁棒搅动，几分钟后，铜化成了液体。"当我看到我能让铜起死回生，而不是像那帮傻瓜以为的那样，我精神大振，烧退了，也不怕死了。"切里尼自传里这段极有感染力，仿佛我们就站在他边上，一起看着他的青铜"气韵生动"起来。紧接着，他把这元气饱满的液体灌进铸模，引来一片欢呼，他的雕像终于有了生命。

这再恰当不过。珀耳修斯本来就是金属做的骨肉。熟谙神话的人不会忘记那场奇谲的"云雨"：朱庇特化成一阵黄金雨，哗哗落在达那厄怀中，神人合欢，生下了珀耳修斯。等他长大成人，要去拿美杜莎的头，神又来相助。如果没有朱庇特的宝剑、密涅瓦的盾牌、哈德斯的隐形头盔和墨丘利的带翼凉鞋，珀耳修斯不可能成功。雕像基座的四面各有一个小青铜像，分别是朱庇特、密涅瓦、墨丘利和领着小珀尔修斯的达那厄【图 2-8】。基座下方还有一件浮雕，描绘珀耳修斯从大海怪口中救下埃塞俄比亚公主。围着雕像转一圈，英雄这一生的故事都有了，科西莫公爵要的权力和智慧也有了。还不算完。珀耳修斯站在凉廊的圆拱下，似乎与其他雕塑不相干，但他举起的左臂伸进了广场（这个悬臂结构是大理石无论如何做不成的），美杜莎的头正好在《大力神》的视线上，就像忽然间，这个有着"一兜甜瓜"般肌肉的大力神变成了石头【图 2-9】。切里尼赢了。他的朋友瓦尔奇带头写十四行诗庆贺，人们一边念诗一边端详，果然觉得那青铜做的珀耳修斯是活的。

看雕塑最好的时间是午夜之后、黎明之前。汹涌的游客大潮退去，领主广场悄无人声，只有鸽子咕咕飞过，这时候所有的雕像都活了。从某个角度看去，珀耳修斯像在跳舞。他知道美杜莎的来历。太阳从老宫后面升起，照在她的头上，你会惊异地发现，那竟是一颗闪着金光的美丽的头，有知有情。变形的力量是伟大的【图 2-10】。

从珀耳修斯之生到美杜莎之死，切里尼用青铜演绎了一个造物迷思。文艺复兴之后很少再有这种鲜活的、诗意的死亡。美杜莎早已不再是飞马的母亲，或英雄的武器。她成了弗洛伊德的工具，女性主义的证词，和虚无主义的图腾。

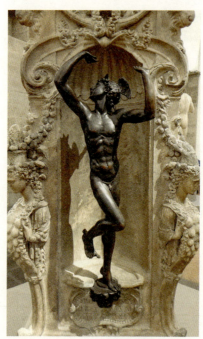

图2-8a 切里尼,《珀耳修斯与美杜莎》基座上的墨丘利雕像,佛罗伦萨,巴杰罗美术馆

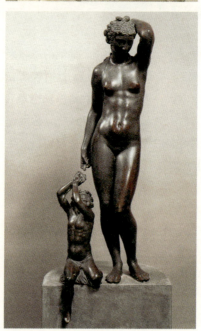

图2-8b 切里尼,《珀耳修斯与美杜莎》基座上的达那厄与小珀耳修斯雕像,佛罗伦萨,巴杰罗美术馆

[第二章] 英雄

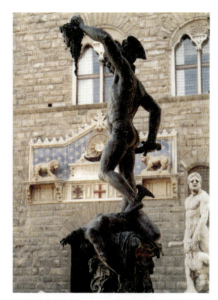

珀耳修斯站在凉廊的圆拱下,似乎与其他雕塑不相干,但他举起的左臂伸进了广场,美杜莎的头正好在《大力神》的视线上,就像忽然间,这个有着"一兜甜瓜"般肌肉的大力神变成了石头。

图2-9 切里尼,《珀耳修斯与美杜莎》(右侧)

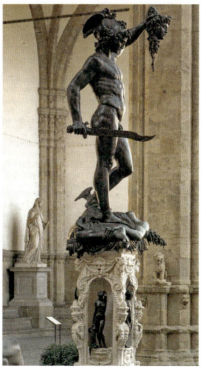

切里尼用青铜演绎了一个造物迷思,文艺复兴之后很少再有这种鲜活的、诗意的死亡。

图2-10 切里尼,《珀耳修斯与美杜莎》(左侧)

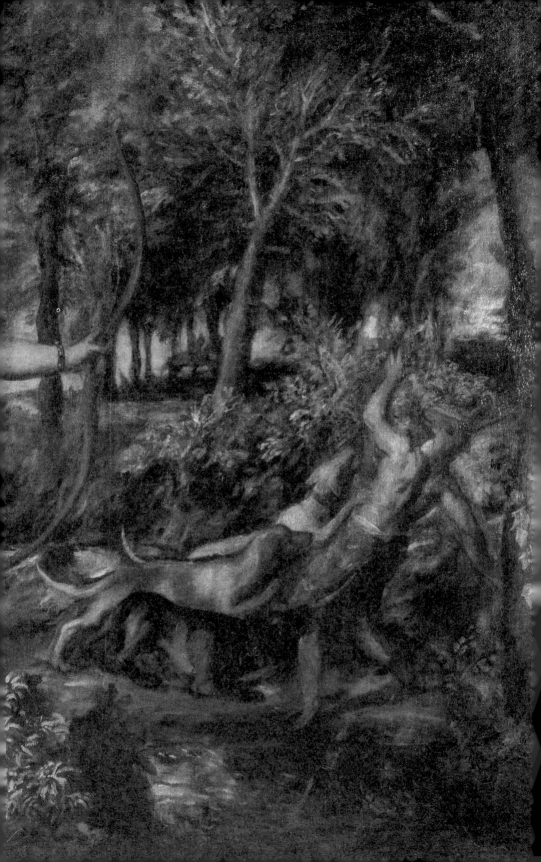

Hunter

[第三章]

猎人

如花的阿多尼斯

> "但是这花一开就谢；只要轻风一吹，
> 脆弱的花朵就很容易落下。"
> 奥维德：《变形记》，第十章第737—738行

少年变成银莲花，姑娘变成月桂树。农民变成青蛙，猎人变成麋鹿。垂髫变黄发，老凤变雏凤。黑变白。绿藻变成红岩，鲜血变成飞马，眼泪变成小溪。蚁族变成人类，人类变成猪又恢复人形。女人变成男人又变回女人。你变我变，心变意变。阴阳两性合为一体。肉身变成回声，歌声变成空气。亡者归来，面目全非。有情生命变成沧海顽石。恺撒变成星星，变成神。变，变，变。长诗《变形记》一万两千行，说尽爱与欲望，暴力与复仇，可奥维德最想说的是，万物变动不居，存在很无常。这是古罗马时代的"易经"。从混沌初开到恺撒封神，奥维德用两百五十多个神话编出一部"世界史"。

"非正常恋爱"是《变形记》的世界里无所不在的现象。它推动着神、人、妖、畜之间的轮回与变形。人神之恋就是典型的"非正常"，往往以悲剧收场。然而什么又是"正常"的恋爱呢？这个问题，怕是连掌管情爱的女神也回答不了。讽刺的是，她自己也陷入过不能自主的恋爱，成了为情所困的那一个。"维纳斯与阿多尼斯"的故事不但是个悲剧，还是个悖论。美少年阿多尼斯是会死的凡人，在山林草莽间长大，嗜好打猎。维

纳斯迷恋他，不惜远离众神的乐园，下凡与他厮守，甚至投其所好，换上狄安娜的装束，跟他一起翻山越岭。他们度过一段甘美的岁月，可女神的爱情却不能驯化猎人的本性。黎明，猎犬咆哮，阿多尼斯听见野性的召唤，奔到黑暗丛林深处，遇见了他的猎物。人兽对视，宿命的味道在空气中弥漫。维纳斯驾着天鹅紧追而来，迟了一步，锋利的兽牙已穿透猎人身体。阿多尼斯死了。她哭着埋怨命运女神："我不能让你们什么都管。"本来，维纳斯比谁都明白，生命不能长久，爱情更不能长久。但她还是试了一回。

文艺复兴时代的人非常喜欢这个故事。无论意大利还是北方的艺术家，都热衷于挖掘它的情色潜力，有滋有味地描绘女神与她的情人耳鬓厮磨；至于命运逆转的悲剧和浮生短暂的隐喻，他们很少触碰。即使表现维纳斯哀悼死去的阿多尼斯，也要仔细推敲怎么把一个悲痛中的女神的裸体画得更性感。奥维德形容她这时"撕破衣裳，扯散头发，捶胸大恸"，是很有戏剧性和画面感的，不由人不生出丰富的想象。16世纪有个学者给瓦萨里写信，请他画一幅画，要求很明确：画阿多尼斯在维纳斯眼前死去的时刻。这位学者想看艺术家如何布置"两个最美的身体"——悲剧只是素材和叙事手段，秀色可餐的形体才是目的。死亡不过是个幌子，人的眼睛一定会被吸引到更好看的东西上去。

提香也画好看的东西，但他画悲剧更胜一筹。《维纳斯与阿多尼斯》（*Venus and Adonis*）是他给西班牙的腓力二世创作的"诗画"（poesie）系列的第二幅，与第一幅形成鲜明对比：《达那厄与黄金雨》（*Danaë and the Shower of Gold*）画的是爱的满足，这一回则是爱的拒绝。（这两个主题提香后来又画了多个版本。）画面中，金色光芒透过云层，山林的气息扑面而来，三条猎犬躁动不安，阿多尼斯整装待发，维纳斯全身赤裸，回身抱紧他。一个要走，另一个苦留，两个身体缠成一条对角线，四目相对，

锁住一段温柔的虚空。这一刻令人动容：女神竟然哀求一个凡人。而在《变形记》里，分别的场景恰好反过来："她警诫他一番之后，驾起天鹅车，驰向天空去了。"——先离去的是维纳斯。猎人年轻气盛，不听女神的劝告，才跟着猎犬去追野猪，最终丧命。这样描写符合常识，神总是先知先觉的，举止言谈也得显出尊严和风度。但提香却画出了神与人的错位。警诫还不够，维纳斯要拿自己的美色挽留情人，这举动已不像个女神。阿多尼斯的姿态很坚决，可他的目光又须臾不离她。悲剧近在眼前，丘比特却在树荫底下酣睡。提香布置的不仅是"两个美丽的身体"，更有爱的种种矛盾。他把不可能之事渲染得如此清晰可触，见过这幅画的人，都会留下难以磨灭的印象。他的朋友，西班牙大文豪洛佩·德·维加（Lope de Vega）曾在自己的一部剧作中提起"提香的阿多尼斯"，说是妙手神功之作。此言不虚。提香画美少年，与皮格马利翁塑美少女可有一比，只需吹口气，便成活人。只是阿多尼斯活不长，提香画的是他在爱与死之间徘徊的片刻，大结局已在，维纳斯知道，读过这个故事的人也知道，只有他自己浑然不觉。于是这永恒悬置的一刻有了特殊意义【图 3-1】。

《维纳斯与阿多尼斯》算得上整个"诗画"系列里最大胆的发明。此画甫一问世，就成了舆论焦点。有位佛罗伦萨的批评家指摘提香罔顾"真实"，不画恋人合欢，非画阿多尼斯弃女神而去，实在是离经叛道。这当然不光是佛罗伦萨人故意对威尼斯画家吹毛求疵，还道出了当时的艺术家对这个神话的普遍态度。提香有意识地背离了流行的东西，对他来说，情色背后还有许多故事值得一讲。

《变形记》里有一串彼此勾连的"不正常恋爱"，"维纳斯与阿多尼斯"是其中之一。它的因缘藏在皮格马利翁（Pygmalion）的故事中。那一天是爱神的节日，皮格马利翁热恋着自己雕刻的

[第三章] 猎人

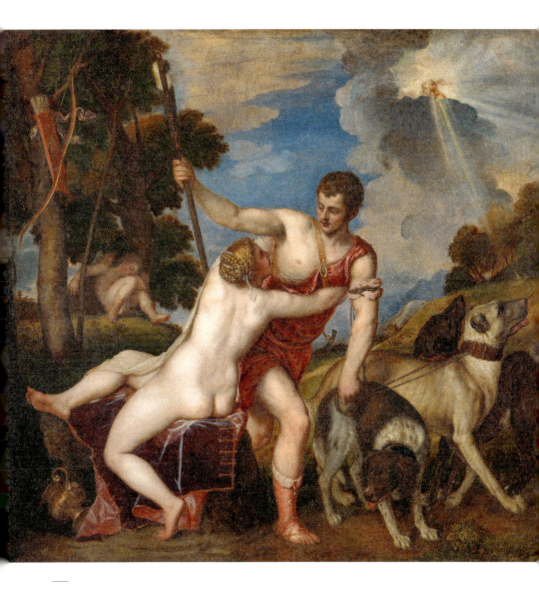

图3-1　提香,《维纳斯与阿多尼斯》, 布面油画, 186207厘米, 1554年, 马德里, 普拉多美术馆

象牙少女,祈求维纳斯把一个姿容如那雕像的姑娘许配给他。回到家,他的雕像果然活了。他们成婚,生了儿子,取名喀倪拉斯。喀倪拉斯的女儿密耳拉(Myrrha)对自己的父亲动了不伦之情,趁天黑与之结合,父亲事后觉察,要杀了她,她逃跑,变成了一棵树。乱伦而受孕的胎儿在树身内成长,树皮爆裂,生下一个男孩。他有多可爱呢?奥维德形容他"简直就像画上画的赤裸裸的小爱神",再给他一副弓箭,连装束也一样了。这婴孩就是阿多尼斯。多么不可思议的故事,维纳斯亲手促成一段姻缘,竟也为自己埋下了一颗情种。当她爱上他的时候,奥维德说:"这无异是[阿多尼斯]替母亲报了仇。"——阿多尼斯是不伦之恋的结果,那不该发生的爱情皆因丘比特一箭所致,现在丘比特的箭头又伤了维纳斯,让她也当了一回爱的俘虏。

接下来的故事里,维纳斯成了说书人。她和阿多尼斯走到树下,躺在阴凉里,头枕在他胸前,给他讲了很久以前的一个故事。有个跑得比男人还快的姑娘,叫阿塔兰塔(Atalanta),为了逃避婚姻的诅咒,独身隐居在树林中。她给前来求婚的男子开了残酷的条件:跟她赛跑,赢了就能娶她,输了就得死。为她的美貌,多少冒失鬼送了命。最后,海神的曾孙希波墨涅斯(Hippomenes)来挑战,他向维纳斯求助,女神偷偷塞给他三个金苹果。赛跑途中,希波墨涅斯把苹果一只只丢出去,姑娘顾着捡苹果,输掉了比赛。两人欢欢喜喜地成了亲。可是赢得爱情的人却不向女神谢恩。维纳斯决定惩罚他们。在众神之母的圣殿里,她鼓动起希波墨涅斯的情欲,让他与妻子在神像眼皮底下做出亵渎之事。众神之母盛怒之下将他们变成了黄毛狮子,放逐草莽。维纳斯说,这就是为什么她会害怕狮子。她警诫阿多尼斯千万躲避凶猛的野兽,不要逞英雄。——她不想失去他。

书中有书,这就是奥维德的"元叙事"。他能将看似离散

的故事缝合在一起,并且做得天衣无缝。文艺复兴时期给《变形记》作评注的古典学者们无不为之折服。提香给这种叙事法一个巧妙的回应。他在画里放了两把打开"元叙事"的金钥匙——沉睡的丘比特和要走的阿多尼斯。小爱神首先是个比喻:维纳斯的一抱是徒然,爱情无能为力。他倚着树酣睡,把你从眼前这场注定无果的风流韵事引开,提醒你之前发生了什么——那个从鼓胀的树干里冒出来的、酷似丘比特的婴儿阿多尼斯,还有他母亲对她父亲的不正常情欲。恍惚中,你的目光在丘比特与阿多尼斯之间游移着,他们合成了一个,仿佛人在见到似曾相识的事物时,会无名地生出一种前世今生的感觉。再看,阿多尼斯快要挣脱维纳斯的怀抱,他在拒绝她。你不得不相信,这个美少年果然是来为自己那荒谬不伦的身世复仇的。留恋的目光只是延宕复仇的余味。他与维纳斯缠成的对角线最终抵达云中的金光,那里,女神驾着天鹅车,轮廓依稀可辨。她在天上看到了死亡,终于失去了她的情人。因不正当的情欲而起的冤冤相报,到此收场。

一个躲在树荫里睡觉的丘比特,连缀着过去、现在、将来。提香只用几个影射和隐喻,便撑开了画面的时空。更耐人寻味的是,构成画面主体的、正在发生的一幕是他编出来的。从文艺复兴到巴洛克,那么多艺术家都爱描绘女神和猎人在林中依偎——也许她在给他讲故事。可在提香的画里,阿塔兰塔与希波墨涅斯的故事已经讲完,女神的一抱,是最后的挽留。这子虚乌有的一刻统领全局。提香把许多时刻糅进这个瞬间,不光是在做一个修辞的练习,也不仅为了证明他是画家里的诗人。最重要的是,他把观者领进了维纳斯与阿多尼斯神话的核心寓意。当然,提香的观者应像他一样熟谙《变形记》。奥维德将初生的阿多尼斯比作小爱神之后,没有絮叨他怎么长大,而是说:"光阴如流水,不知不觉,瞒着我们,就飞逝了;任何东西,随它多快,也快不过岁月。这个以姐姐为母亲,以祖父为父亲的孩子,好像不久以前

还怀在树身里，好像才出世不久，不想一转眼，可爱的婴孩早已变成了少年，竟已成人，比以前出脱得更加俊美了。甚至连维纳斯看见了也对他发生爱情，这无异是替母亲报了仇。"故事首尾相接，光阴在生死之间走了一个轮回。维纳斯把死去的阿多尼斯变成了一朵银莲花（anemone，意为"风神之女"）："她用芳香的仙露洒在他的鲜血上，鲜血沾着仙露，就像黄泥中的水泡一样膨胀起来。不消一点钟的时光，地上就开出一朵血红的花，就像硬皮中包着榴子的石榴花那样红。但是这花一开就谢；只要轻风一吹，脆弱的花朵就很容易落下。这花的名字就是风的名字。"人能变花，花却变不回人。这个过程是不可逆的，如时间，如生命。

古罗马诗人的伤逝之情，提香都捕捉到了。他怎能不敏感呢？威尼斯清澈透明的天光水色里，一切皆如朝露。"诗画"系列是提香从德国回到威尼斯之后完成的。他把《维纳斯与阿多尼斯》画成了关于时间的寓言，故事与故事之间的因缘都浓缩在一个虚幻的"当下"。他画的青春恋人再好看不过，阿多尼斯拥有成年男子健美的身躯，白里透红的脸蛋却带着孩童的天真；维纳斯凹凸有致，肥而不腻，肌肤如大理石般温润，她背过身去，据说那样的臀部最能激起男人的性欲。但是不可亵玩。如此这般布置的"两个最美的身体"，仅存在于艺术中；好比维纳斯的魔术，绝美之花瞬间凋谢。"不过是一张画，"17世纪的英国作家罗伯特·伯顿在其名著《忧郁的解剖》（Robert Burton, *The Anatomy of Melancholy*）中说，"一块易碎的宝石，气泡，一朵玫瑰，露，雪，烟，风，空无。"

应作如是观。提香的神话，是画给君王的一场风花雪月之事，也是画给"西班牙黄金时代"的醒世恒言。

雅克托安之死

"据说他受了无数创伤而死之后,
身佩弓箭的狄安娜才满意了。"
奥维德:《变形记》,第三章第 251—253 行

夸一件杰出的艺术品,常说"巧夺天工"。这是拿自然造化来衡量人工。奥维德《变形记》讲到"狄安娜与雅克托安"的故事,有段景物描写,却是把人工和自然反着比的。在一座长满苍松翠柏的山谷深处,有一个隐蔽的岩洞,光滑的轻石上凿开一座拱门,门边一道清泉流进池塘,池水澄澈,映着岸上青草。奥维德说,这石洞"不是人工开凿的,而是大自然巧妙做成的,足可以和人工媲美"。人是衡量自然的标准,这里面透着古希腊哲学的精神,也说明古代艺术拥有很高的地位。

就在石洞前,发生了一件异事。山谷与世隔绝,狩猎女神狄安娜常和仙女们来玩耍,累了就在池塘中沐浴。从未有凡人打扰,直到命中注定的那一天。青年猎人雅克托安围猎归来,无意中走进这片幽静的山谷,不觉踏入了狄安娜的石洞。她们赤着身,正像平日一样无拘无束地戏水,见到男人,突然惊声尖叫,仙女们赶紧替女神遮挡。狄安娜是处子之身,又羞又怒,撩起一捧水向猎人脸上泼去,一面拿最毒的话咒他。话音刚落,变形就开始了:猎人头上长出了麋鹿的犄角,脖子伸长,耳朵变尖,胳膊变成了腿,手成了蹄子,浑身覆上了带斑点的鹿皮。

他拔腿就跑，也不知为何跑得飞快。在一条小溪前，他照见了自己的样子，想说"哎呀"，却发不出声。他的猎犬追来，当他是猎物，他心里徒然地喊着"你们不认识自己的主人了吗"！一群狗狂吠着，把他撕成了碎片。被一个凡人意外窥见真身，狄安娜就下此狠手，原来女神是这般惨无人道的。可换个角度看，雅克托安的遭遇也有几分反讽的意味：他本是英勇无敌的猎人，最后却被猎杀。命运又一次反转过来。讲这个故事的时候，奥维德一上来就说了："你若要寻找缘故，会发现这都是命运女神的不是。"

提香把这个因"偷窥"而受罚的神话也编进了他的"诗画"系列。他先后画了两个不同的场景，《狄安娜与雅克托安》(*Diana and Actaeon*)描绘猎人与女神不期而遇：他背着箭壶，从左边闯入，两臂张开，像受了惊，又无处可逃；右边坐着狄安娜，头戴月牙冠，金发梳成精致的髻子，玫红色天鹅绒垫愈衬得她肤如凝脂；他们之间隔着一脉清流和几个仙女，有俯身给女神擦脚的，有坐在喷泉上似笑非笑的，有从拱门后探头来观望的，有背过身去穿衣裳的，还有一个披头散发，张嘴大叫，揪住一条水红的帐子，来不及盖上。狄安娜半个脸藏在肩后，露出桃红的腮和嗔怒的眼。她的女伴们可不全是娇羞的表情，有的甚至流露出被男人瞧见的窃喜和看热闹的兴致，倒让你替那个"偷窥"的男人不好意思，很想给他找个地洞躲起来。漫不经心地看，好似画了一场闹剧，倘若不知内情，还以为这旖旎香艳的邂逅会有个欢喜结局。可你再定睛瞧：树枝底下，探头的仙女跟前那段石墙上，摆着的不是个麋鹿的头骨吗？还有，搁在喷泉边的玻璃壶，长发仙女手里的镜子，不都是易碎且虚幻的东西吗？刻着浮雕的喷泉大半已埋入池塘，石砌的拱门暗森森的，只剩下断壁残垣。拱门后的风景呢？是冷寂的云天和望不见尽头的荒野。不错，奥维德诗中的山谷钟灵毓秀，山洞"巧夺人工"，可在提香画里，创造文明的人都不见了，雅克托安似是唯一幸存的凡人，没有同伴。他

[第三章] 猎人

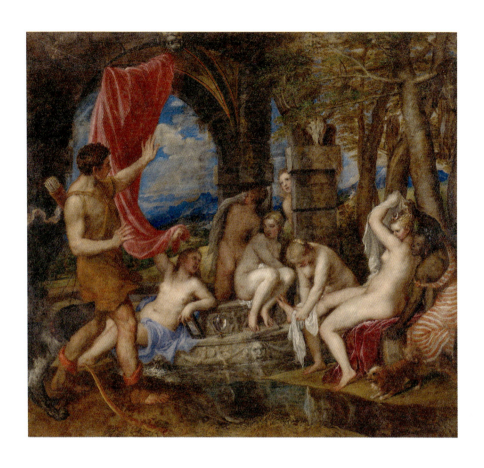

在亘古寂寞的世界里忽然遇见鲜活的生命,是喜还是悲,提香已把答案放进画中去了【图3-2】。

图3-2 提香,《狄安娜与雅克托安》,布面油画,184.5202.2厘米,1556—1559年,爱丁堡,苏格兰国家美术馆

第一幕埋下的死亡伏笔,在第二幕《雅克托安之死》(*Death of Actaeon*)中完全打开。这一幅调子暗哑而沉郁,像冥界的边境。那些含着生趣和戏谑的颜色与装饰——蔚蓝、草绿、杏色条纹,都消失了,连废墟都没了影子,望去只有棕黄与褐黑皴染成的景物。今天看这画,几乎是单色的,带着锈铜的质感。两位主角对调位置,看的成了被看的:小溪对岸,猎狗正扑在主人身上撕咬,可怜他头虽已变鹿,身子还是人形。这一幕就在狄安娜眼

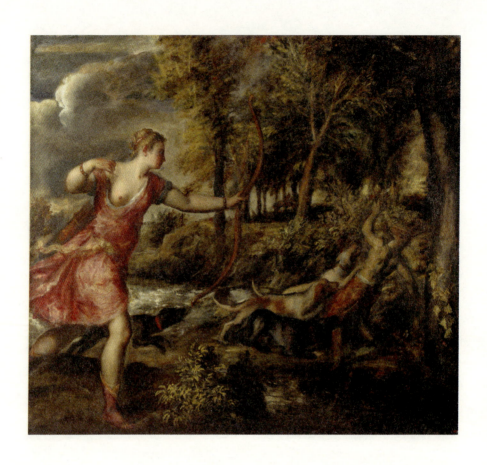

图3-3 提香,《雅克托安之死》,布面油画,178.8×197.4厘米,1559—1575年,伦敦,英国国家美术馆

前发生,她迈着阔步,裙子拦腰束起,腰带上别着箭壶,领口滑下来,露出一只乳房。她好像刚拉弓放出一支箭,但是箭不知去向,弓上也没有弦。她那么高大、飒爽,面容那么优雅、宁静,仿佛万物皆为刍狗,那惨烈的死亡只是她发明的一场游戏。初看此画,必先被狄安娜吸引,她飘扬的红裙和丰腴的肌肤从画中跳脱出来,是仅有的亮暖调子。而不幸的猎人几乎与苍郁的林木融为一体,你要仔细瞧,才能把他辨认出来。性感的诱惑在明处,惊心动魄的死亡在暗处,把这两样事物布置在一景之中,可见提香设计之独到【图3-3】。

[第三章] 猎人

在意大利艺术里，以猎人雅克托安之死为题的画作非常罕见。提香本人大概从未见过先例。1559 年夏天，提香给腓力二世写信，说他希望画完两件已经开头的作品，一件是"诗画"系列的最后一幅《劫走欧罗巴》（*Rape of Europa*），另一件就是《雅克托安之死》。此画既是《狄安娜与雅克托安》的续集，又独立成篇，无论手法还是主题，都背离了六幅"诗画"的传统。腓力二世要的神话都是对奥维德《变形记》的自由改编，但提香画的《雅克托安之死》另有出处。古罗马出了许多优秀作家，拿"变形"做文章的不只奥维德。公元 2 世纪的作家、哲学家阿普列乌斯（Apuleius）写过一部有声有色的讽喻小说，也叫《变形记》，更通俗的名字叫《金驴记》（*The Golden Ass*）。主角卢修斯是个好奇心极强的魔法师，不想一回念错了咒语，把自己变成了一头驴，经过一场漫长的旅行，看遍罗马帝国的世相风俗，最后终于恢复人身。《金驴记》的抄本从中世纪晚期开始流传，很抢手，薄伽丘有幸得了一本。书中的故事层层嵌套，引人入胜；最受欢迎的是小爱神丘比特与少女普塞克的爱情寓言（*Cupid and Psyche*），常出现在文艺复兴时期的庄园壁画和嫁妆箱饰画里。

提香感兴趣的是《金驴记》里另一个故事。那时卢修斯还没变成驴，他到姑姑家做客，看见一件绝世之作——用帕罗斯岛白大理石雕的狄安娜：

> 袍子在风中飞扬，她奔跑着，神采奕奕，你进来时刚好迎上她圣洁的前额。猎犬守护女神两侧，它们也是大理石做的，目光凌厉，耳朵绷直，张开凶猛的口，如果这时隔壁传来狗叫声，你会以为是从这大理石的嘴巴里发出的。还有啊，那位雕刻家像故意炫耀他绝伦的手艺似的，让狗一跃而起，昂首挺胸，后腿蹬地，前腿腾空。女神背后升起一座岩洞，长满苔藓和灌木，葡萄藤缠着小树枝，野花在乱石间怒放。雕

像的影子在墙上跳动，大理石闪闪发亮。岩洞顶上垂下圆润的苹果和葡萄——艺术向自然挑战，做得如此逼真，你会盼着秋风给它们染上成熟的颜色，好摘下来享用。你再俯身看那条从女神脚边流过的清泉，柔波闪着微光，你会以为葡萄倒挂在水中，正随着波纹荡漾。在大理石的树叶中间，能看到石雕的雅克托安和他在泉中的倒影，他的身子朝女神凑过来，带着好奇的目光；他正在变成一只麋鹿，却还等着狄安娜踏进她的浴池。

这也是一则寓言。阿普列乌斯用卢修斯的口吻讲出来，是给那些过度好奇之人敲警钟的。卢修斯非要知道魔术的秘密，不久就变成了驴。提香跟当时大多数艺术家一样不懂拉丁文，也用不着懂。16世纪中叶，《金驴记》的俗语本刚在威尼斯出版，译文比原文更生动活泼，说到风吹起狄安娜的袍子，还强调"露出了她美妙的身体"。提香继续发挥诗意的想象，对俗语本《金驴记》中这一段作了自由改编。他把两位罗马作家的叙事裁剪一番，缝到了一起：猎犬扑咬主人的场景取自奥维德，苍苔、灌木、枝叶，还有阔步奔跑的狄安娜则化自卢修斯的描述，但是去掉了岩洞，因为第一幕《狄安娜与雅克托安》里已经画过，这里无需重复。

《雅克托安之死》是"诗画"系列的尾声。这期间，提香已开始寻觅新的主题，甚至要开辟一个全新的系列。他为哈布斯堡王朝的统治者们画了几十年的画，把他们的品味和喜好都摸透了，可他们还远未望见他艺术的极限。事实上，腓力二世对提香晚年泼辣的笔触颇有微词，抱怨他画的肖像不够细腻，差点让提香重来一遍。画《雅克托安之死》的时候，提香更率性。小溪上闪动的银粼光，近处那丛快要燃烧的黄灌木，都是他迅速戳点而成；画到狄安娜的裙子，干脆连笔都不用，拿手指蘸了颜料直接往画布上揉搓。他好像已经画疯了。不精致，但更精彩，更像活的。看似毫不费力，其实意在笔先，都经过

他熟虑的。瓦萨里在《名人传》里把提香晚年跟青年时的风格作了比较:"早期的作品工细精美,可远观,也可近瞧;最后这些作品则笔触粗犷,模糊混浊,近看什么都不是,远观却完美无瑕。"——几乎已显露"印象主义"的先兆。提香超越了整个16世纪,他在开辟伦勃朗、哈尔斯和委拉斯开兹的时代。

提香这么画当然不是异想天开。他有他的道理和根据。奥古斯都时代的罗马诗人贺拉斯在《诗艺》(Horace, *Ars Poetica*)中以画论诗,建立了"远观"与"近察"的对比——有些画得凑近了仔细端详,另一些则适合站远了欣赏。文艺复兴时期的艺术家和理论家们能见到大量古代建筑与雕塑,而古代画作几乎荡然无存。如何向古人学习绘画之道呢?老普林尼在《博物志》(Pliny the Elder, *Natural History*)中讲的奇闻逸事给画家们带来不少灵感。最脍炙人口的是古希腊画家宙克西斯(Zeuxis)的传说。他画的葡萄像真的,骗了飞鸟,对手画的幕布更真,骗了他。宙克西斯认赌服输,继续锤炼画艺。他自创了一种"兼收并蓄"的方法,普林尼讲他如何给一座神庙绘壁画:"他仔细观察城里所有处女的裸体,从中挑选了五名,把每个姑娘最值得赞美的特征描进了画中。"拉斐尔就很受这种方法的启迪。另一位希腊绘画大师是阿佩莱斯(Apelles),他跟亚历山大大帝是至交,在古代享有盛誉。贺拉斯那句精辟的"诗如画",意思就是诗歌描写现实,应如阿佩莱斯的画那样逼真感人。他和宙克西斯都是文艺复兴艺术家的榜样,但若称赞谁是"当今的阿佩莱斯",则不光是夸画家本人,还连带着把他的赞助人比成了卓越的古代帝王。提香是最好的例子。1533年,神圣罗马皇帝册封提香为伯爵和骑士,贵族证书上赫然写着提香是"本世纪的阿佩莱斯"。这个称号他当之无愧。十几年前,他画过一幅《维纳斯》(*Venus Anadyomene*):女神刚从海中升起,正在拧干她的金色长发,这个优美的动作直接摹自阿佩莱斯的画,但原作早已逸失,只留下普林尼的描述;提香艺高胆大,让希腊

绘画大师的女神重生了。

到了晚年，提香使用的色彩越来越少。这也是得了阿佩莱斯的启示。普林尼说他作画最多用四色，有时只画素色的浮雕画，而那股"风雅"（希腊人叫作 xáris）却无人能及。接着又讲了一段逸事：阿佩莱斯去看他的对手普罗托耶尼斯（Protogenes）刚完成的一幅画，他盛赞对方付出的巨大劳动和对细节的无限追求，说不管拿什么标准衡量，普罗托耶尼斯的成就都绝不在他之下；但是有一点，他阿佩莱斯是无匹的——他知道什么时候把手从画上拿开。这跟那个"画蛇添足"的寓言说的是一回事。

过犹不及，恰是提香从阿佩莱斯的故事中悟到的真谛。渐渐地，他学会了放手。看似未完成的画里有了更深的维度。他在有意识地向古人学习，而这并不容易。不是每个艺术家都会记住弄巧成拙的教训。有一天，西班牙大使来问提香，为什么要涂抹这种大大咧咧的"糙画"，而不是像别的大师那样"温柔"地运笔？提香是这么回答的："阁下，我可不敢肯定我能赶超米开朗琪罗、拉斐尔、柯勒乔和帕米贾尼诺，画出柔美精致的东西。就算我能成功，大家也会觉得我不如他们，只是亦步亦趋地模仿罢了。"

话里有话。看得出文艺复兴艺术家们在互相较劲、攀比，表面上自谦，心里谁也不让谁。提香是聪明的，他知道什么时候赶时髦，什么时候自行其是。为了追求表达的自由，他故意回避着"温柔"的笔触。西班牙大使若看了"糙画"中的极品——《雅克托安之死》，不知作何感想。至今，仍有人在争论提香到底有没有画完它。雅克托安的腿是不是还得再具体点？狄安娜的裙子还可以更精致的；她伸出左臂，握着弓，是给猎犬下令执行对雅克托安的惩罚呢，还是终于动了恻隐之心，放

出一支箭，让他死得不那么痛苦？那支箭又射到哪里去了呢？所有这些，提香都没交代。他从七十多岁开始画《雅克托安之死》，一直画到八十多岁，放手了。没有完成的才是最好的。关于艺术，关于命运和死亡，他自己大概都想明白了。悬念是留给将来之人的。看这幅画，请退后，再退后，直到那深邃的丛林将你捉进去。

Bully

[第四章]

豪强

巨人的首级

> "快,杀了我,庆祝吧。"
> 假斐洛:《圣经古风》,第六十一章

"大卫与歌利亚"(David and Goliath)是个成语,现代人常用它指那些以弱胜强的案例:处于弱势的一方凭借非凡之力扳倒强势的一方,成为真正的强者。"弱"与"强"的关系是相当隐晦和复杂的。这个典故的历史很久了。《旧约·撒母耳记上》(*Book of Samuel I*)第十七章记述了大卫与歌利亚交战的故事。

以色列人与非利士人在一条山谷两边的山上各自安营,摆开阵势,准备打仗。从非利士营中出来一个名叫歌利亚的巨人,向以色列的军队骂阵讨战,叫他们拣选一人出来与他比武,输的一族要向赢的一族俯首称臣。非利士人和以色列人打过好几次仗,这是歌利亚第一次亮相,经书对他的描写很传神,像《三国演义》里的大将和《水浒传》里的好汉出场时那么精彩:歌利亚身高"六肘零一虎口(约合二点九七米),头戴铜盔,身穿铠甲,甲重五千克舍勒(至少合五十七公斤)。腿上有铜护膝,两肩之中背负铜戟;枪杆粗如织布的机轴,铁枪头重六百舍克勒。有一个拿盾牌的人在他前面走"。以色列王扫罗和百姓都极害怕。歌利亚早晚都出来叫阵,叫了四十日;扫罗许诺,若有能杀他的,必赏赐他大财,将自己的女儿嫁给他,却仍无一个以色列人敢去迎战。

[第四章] 豪强

伯利恒有个叫耶西的人，养了八个儿子，头三个儿子都随扫罗出征，最小的儿子大卫给父亲放羊。这日大卫依父亲的盼咐，带了干粮去营中给哥哥们问安，正好瞧见歌利亚从非利士营中出来，把先前骂阵的话又喊了一遍。以色列众人一看见这巨人就逃跑。大卫就去见扫罗，请缨出战。扫罗说：那非利士人自幼就做战士，你如此年轻，怎么打得过他？大卫很天真又很有逻辑地说：我给父亲放羊，一会儿来个狮子，一会儿来个熊，把羊羔衔了去，我就追它、打它，从它口中救下羊羔，它敢害我，我就揪着它的胡子，将它打死。这非利士人敢向永生的神的军队骂阵，跟狮子和熊差不多。耶和华曾救我脱离狮子和熊的爪，也必救我脱离这非利士人的手。——这番话说服了扫罗。他把自己的铜盔给大卫戴上，还给他穿上铠甲。可是大卫顶着这堆沉甸甸的东西连路都走不了，又都脱了，只拿一根打狗棒，又从溪中挑了五块光滑的石子，带上甩石的机弦，往战场去了。

歌利亚看到来了一个面色光红的俊俏少年，觉得十分好笑。他对大卫说：你拿杖到我这里来，我岂是狗呢？然后就咒诅他。大卫十分镇静地说：耶和华使人得胜，不是用刀用枪；今日耶和华必将你交在我手里。——歌利亚起身，向大卫扑来，大卫急忙迎着他跑去，一边从囊中掏出一块石子，用机弦甩出，正好击中歌利亚的前额。这力气使得又快又猛，石子嵌入额内，歌利亚应声而倒。大卫跑到他身边，把他的刀从鞘中拔出来，割了他的头。非利士众人看见他们的勇士死了，立刻逃跑，以色列人乘胜追击，夺了非利士人的营盘。大卫就带着他的战利品——歌利亚的首级去见扫罗了。

大卫是希伯来圣经里极具传奇色彩的人物。人性的丰富、复杂和矛盾，在他身上体现得最完全。他一生有过形形色色的身份：牧童、土匪头子、战士、先知、政治家。他让以色列成

为一个统一的王国，攻取耶路撒冷，在那里定都。作为国王，他有时也会玩弄诡计，甚至为了私情而陷害无辜之人。他还是一位音乐家和诗人，《诗篇》(Book of Psalms)约有一半归在他名下（希伯来圣经由《摩西五经》《先知书》和《圣录》三部分构成，总三十九篇，《诗篇》是《圣录》的第一篇）。在基督教艺术中，大卫扮演着重要角色：他不仅预示耶稣基督的到来，还是耶稣的直系祖先（根据《马太福音》第一章，从大卫到基督有二十八代）。乐器和王冠是他的典型特征。乐器会随着年代而变——中世纪手抄本《诗篇》的泥金装饰画上，他弹着竖琴，或那时流行的索尔特里琴；到了文艺复兴时期，尤其在16世纪，他就常常拿着六弦的维奥尔琴了。

* * *

这个美貌的男子、智勇双全的英雄和王者、热情的诗人和优雅的乐手，在文艺复兴时代的艺术家眼中有着无穷的魅力。有时候，他们会带着一种对远古的乡愁描绘大卫：草色青青的田园上，羊儿乖乖地挨在他身边，他弹琴唱歌，好像变成了俄耳甫斯。15世纪的佛罗伦萨人尤其对大卫怀着一种强烈的认同感。那时候佛罗伦萨只是意大利半岛上一支无足轻重的政治力量，就像年幼的大卫；举目望去，是一群"歌利亚"：教皇、米兰大公、威尼斯总督、那不勒斯国王。大卫给佛罗伦萨带来了崛起的希望。画家卡斯塔尼奥(Andrea del Castagno)把大卫画在了一只盾牌上：他穿着牧羊人的束腰短袍，袖子高高挽起，一手甩开机弦，正准备投入战斗；战斗的结果——歌利亚的头颅已呈在他两脚间，石头牢牢地嵌在他额上。卡斯塔尼奥用了那时最新的解剖学知识来塑造大卫，他跑起来英姿飒爽，头发和衣袂迎风飘扬，你好像看见新鲜而强韧的力量正从他筋脉中涌出【图4-1】。

[第四章] 豪强

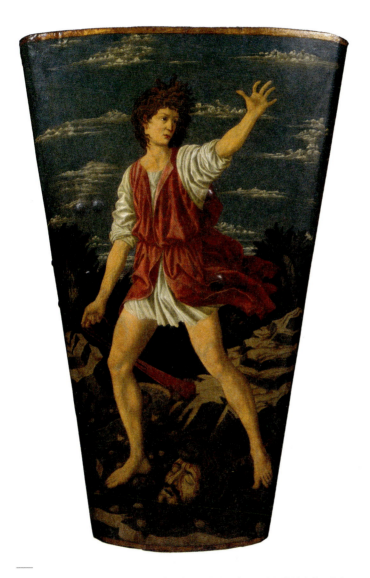

15世纪的佛罗伦萨人尤其对大卫怀着一种强烈的认同感。那时候佛罗伦萨只是意大利半岛上一支无足轻重的政治力量,就像年幼的大卫;举目望去,是一群"歌利亚":教皇、米兰大公、威尼斯总督、那不勒斯国王。大卫给佛罗伦萨带来了崛起的希望。

图4-1 卡斯塔尼奥,《大卫》,皮革蛋彩画,115.576.541厘米,约1450/1455年,华盛顿,美国国家美术馆

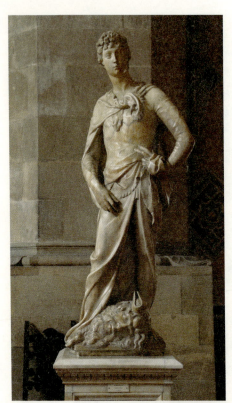

图4-2 多那太罗,《大卫》,大理石,高191厘米,1409年,佛罗伦萨,巴杰罗美术馆

图4-3 多那太罗,《大卫》(局部)

[第四章] 豪强

　　大卫是雕塑家的缪斯。从文艺复兴到巴洛克，第一流的雕塑家都要把自己心中最理想的那个大卫造出来，有的还不止造一个。早在米开朗琪罗那件无人不晓的大理石雕像之前，大卫就已是佛罗伦萨的"荣誉公民"了。多那太罗二十来岁时雕了一个大理石的大卫像，这个大卫既不弹琴，也不唱诗，但是头上戴着一只常春藤做的冠，脚下摆着歌利亚硕大的头——诗人和英雄的身份就都有了。他穿着剪裁合体的紧身皮装，修长挺拔，左手搭着腰胯，露出修长的手指，右脚踏出去，摆了个风流倜傥的姿势；肩膀不薄不厚，恰是十五六的少年的形状，上面伸出一个颀长而结实的脖颈，小巧的头，玲珑的嘴，细直的鼻梁，是介于男孩与男人之间，略偏向男孩的那种俊。表情和姿态无不表明，他知道你在看他呢。这件作品让多那太罗一举成名。几年后，佛罗伦萨与米兰交战，这雕像还发挥了护符和法宝的功效，替佛罗伦萨人捍卫他们的城市【图 4-2、图 4-3】。

　　四十多岁时，多那太罗又塑了一个青铜的大卫像【图 4-4】。它是文艺复兴时期第一个无支撑站立的铜像，也是古代以来第一件独立式样的裸体男像。这个青铜的大卫比大理石的那个还要小两岁的样子，但是非常性感——只穿一双靴子，靴口上有花纹刺绣，戴一顶缠了藤叶的盔帽，帽檐翻着温柔的小波浪（假如没有这两样穿戴，那性感怕是要减去一两分）。他比大理石的"自我"更向你索要关注，却假装不觉得被人看似的，一派天真地用他的俏皮和伶俐勾引你。不管从哪个角度观察，你都会看到一个轻盈曼妙的人儿，得到一种雌雄同体的奇异而又自然的印象。他像是享不尽你目光的爱抚——他其实很清楚你已经忍不住要伸手触摸他了，几乎忘了刚跟那个非利士巨人打了一仗，右手还拿着刀，那么夸张的一把刀，他手腕子柔若无骨地翻过去一握，好像全不费力。巨人的头给他一只脚踏着，他向下凝视，可你顺着他目光看，却并不落在歌利亚头上。他若有所思，一丝笑意含而不放，要看光怎么打——青铜的表面

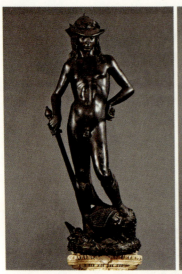
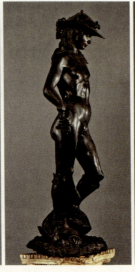
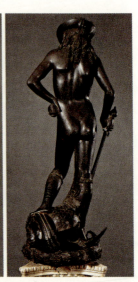

> 不管从哪个角度观察，你都会看到一个轻盈曼妙的人儿，得到一种雌雄同体的奇异而又自然的印象。他像是享不尽你目光的爱抚——他其实很清楚你已经忍不住要伸手触摸他了，几乎忘了刚跟那个非利士巨人打了一仗，右手还拿着刀。

图4-4　多那太罗，《大卫》，青铜，高158厘米，约1430年，佛罗伦萨，巴杰罗美术馆

是反光的，就比大理石的温润更添一些婉转而微妙的层次。光给了青铜大卫思绪和情意，也让他更神秘莫测。这雕像优雅的造型，是多那太罗向古希腊雕塑家普拉克西特列斯（Praxiteles）学来的；他学会了如何表现裸体，如何取得构图的均衡，但这些还是静态的，他要给雕像赋予鲜活的生命，让这个大卫在人心底刻下深深的影子。这是全新的体验。瓦萨里就认为，多那太罗的创作与其说来自古典艺术，不如说来自他自己的想象。现代学者又对多那太罗的青铜大卫作了各种阐释：道德的，心理的，性别的，政治的……理论层出不穷，大卫常看常新。可是他一个花季少年，美和青春就是他的一切了，连衣衫都觉得累赘，哪里负得起许多理论和意义呢？硬把这些套在他身上，不就像扫罗给他穿上厚重的铠甲吗？倘若多那太罗心里揣着这些事，他还能拿出想象和热情来造一个妙人儿吗？

多那太罗的青铜大卫像是给美第奇家的老科西莫（Cosimo di Giovanni de'Medici）做的。过了不久，老科西莫的长孙"伟

大的洛伦佐"（Lorenzo the Magnificent）请佛罗伦萨艺术家韦罗基奥（Andrea del Verrocchio）也塑一件大卫铜像。这大约是年纪最小的一个大卫了。韦罗基奥好像更关注怎么做好解剖学的功课，而不太用心捕捉优美的轮廓。是的，这个大卫在人心里激起的怜爱胜过了一切别的情愫。他那么幼嫩，小树苗似的，顶多不过十岁，头大身子小，瘦瘦的，还没长开呢！别的小孩子见了他，一定很想拉他出去玩耍，成人见了，忍不住要抱一抱他——还没抱就已经觉到那轻细的骨骼了。他脚边也有一颗巨人的头，可是这头跟他有什么关系呢？他手里也拿着一把刀，像他自己的玩具，而不是那巨人的武器。韦罗基奥这件青铜的曾与多那太罗那件大理石的一起摆放在领主广场的老宫里。两个大卫比着看很有意思：尽管他俩都摆了个模特的姿势，可韦罗基奥的小大卫既不似跟多那太罗学的，也不似跟古人学的。他披着一头蓬松的小卷发，穿着镶花带穗的短裙，大摇大摆的，倒像佛罗伦萨城里最时髦的小男孩。韦罗基奥是莱奥纳多的师父；历史学家和传记作者沃尔特·艾萨克森（Walter Isaacson）在其撰写的《莱奥纳多·达·芬奇传》里说，这个大卫像就是师父拿徒弟当模特塑的。如果真是这样，我们就知道莱奥纳多小时候有多可爱了【图4-5】！

这些艺术家，都那么想留住大卫的童年。可他跟一切众生一样，也有盛衰。米开朗琪罗塑的大卫终于长大了，长成了一个健美的青年。这是他最好的年华，也是米开朗琪罗最好的年华。佛罗伦萨则悬置在好年华与坏年华之间——那是美第奇家族被流放、萨沃纳罗拉阴魂不散的黯淡岁月。1504年6月，当这件五米多高、六吨多重的大理石雕像矗立在佛罗伦萨市政厅（老宫）门口的时候，民众的感受是相当复杂的。保守的教会权威无法接受如此直率的成年男子裸体。不到一个月，他们给大卫腰里围了一条用二十八片镀金叶子做的短裙，连他手中的机弦和脚边的树桩也镀了金。米氏刻画的是大卫走上战场之前的

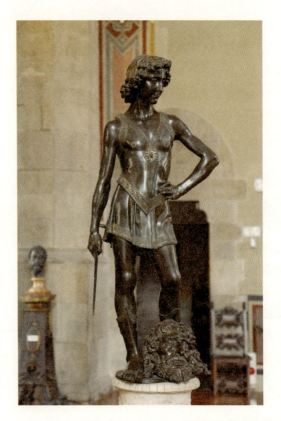

他那么幼嫩,小树苗似的,顶多不过十岁,头大身子小,瘦瘦的,还没长开呢!他脚边也有一颗巨人的头,可是这头跟他有什么关系呢?他手里也拿着一把刀,像他自己的玩具,而不是那巨人的武器。

图4-5 韦罗基奥,《大卫》,青铜,高126厘米,约1466—1468年或1473—1475年,佛罗伦萨,巴杰罗美术馆

一刻,歌利亚并不在场;但如果他像先前的艺术家那样在大卫脚下摆上歌利亚的头,这颗硕大的脑袋是不是也会被镀上金?教父们的脑筋真是一转也不转。聪明人早替米氏的大卫找了最好的"辩白",如《旧约·以赛亚书》(*Book of Isaiah*)第六十一章里说的:"他[耶和华]以拯救为衣给我穿上,以公义为袍给我披上。"任何衣饰都多余了!

沉思,或者等待。文艺复兴雕像里的大卫是用他含蓄的神采和静美的力量打动人心,让你出神和遐想。到了巴洛克时代,他的身体已经完熟,精神也蓄得十分圆满了,随时都要从他的小宇宙里爆发出来。贝尼尼(Gian Lorenzo Bernini)的大

[第四章] 豪强

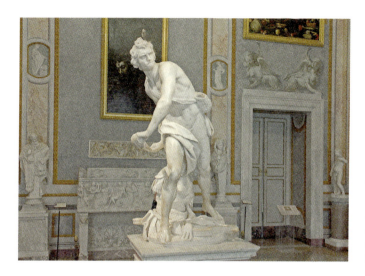

赢了这一仗,他还要接着做他的音乐家和诗人。还有什么比这更值得骄傲的呢?

图4-6 贝尼尼,《大卫》,大理石,高170厘米,1623—1624年,罗马,博尔盖塞美术馆

卫好像古希腊的奥林匹克运动员,古罗马竞技场上的角斗士。他蹙着眉,抿着嘴,扭转身体,正要把那颗致命的石子甩出去,马上就会听到疾石与空气摩擦的响声。这时他穿什么都会碍事——牧羊人的罩衫从他身上滑下来,扫罗给他的一堆金属盔甲都被弃在脚下。但是却有一把琴搁在那儿。赢了这一仗,他还要接着做他的音乐家和诗人。还有什么比这更值得骄傲的呢【图 4-6】?

* * *

从文艺复兴到巴洛克,单以大卫为题,就能讲出一个精彩的艺术的故事。可是歌利亚呢?这个沉重的、不幸的巨人,他在艺术里到底扮演了怎样的角色?

假如我们用一种中庸的态度看这个故事,会发现歌利亚其实死得挺冤。他是一介武夫,但有自己的原则。凭他的力量,完全可以扫灭以色列人,而他不慌不忙叫阵四十天,一根筋似的,

就是为了找个配得上他的对手单挑。整个以色列军队里,最适合跟他战斗的其实是扫罗王。《撒母耳记上》第九章介绍扫罗,说他"又健壮,又俊美,在以色列人中没有一个能比他的;身体比众民高过一头"。可是他也不敢出来跟歌利亚打。这非利士巨人的相貌虽无描写,但想必他们见了他是"惊为天人"的。怕是只有神能打败他了。大卫就是受了神命来的。他的哥哥们向他发怒,觉得他不光骄傲,且心存恶意,特为看争战来的。他却说:"我来岂没有缘故吗?"之后的事越来越明白,是耶和华让他做强者,向着他。歌利亚倒成了弱的那一个,他输得一点也不公平。

歌利亚死前那一刻作何感想,是很让人好奇的。但希伯来圣经写他的死只一笔带过。大约在公元1世纪中叶至2世纪中叶之间,有个匿名的作者(传统上称其为"假斐洛",以将他与犹太哲学家"亚历山大的斐洛"区分开)从犹太经典中挑选部分文本,重新编了一部书,叫《圣经古风》;叙事始于耶和华创世,止于扫罗王之死,情节有增有删。大卫与歌利亚之战是全书的高潮,作者给这一段添了不少枝叶。大卫出战时带了七块石头,在上面分别写下了他的祖先的名字,他自己的名字,和耶和华的名字。他对歌利亚说:你死前且听仔细,生下你和我的那两个女人,她们难道不是亲生姐妹吗?你母亲跟从了非利士的神,我母亲选定了耶和华;现在你和你的兄弟们要来夷平以色列,我也要为我族复仇。——原来是亲戚反目。歌利亚被大卫投石击中,一息尚存,对他说:快,杀了我,庆祝吧!大卫说:睁开眼,看是谁杀你。歌利亚看见一个天使,说:你不曾亲自杀我,是跟你在一起的那一个要了我的命。——大卫就取了他的首级。

胜负既由神定,"强者"与"弱者"最后时刻的对白就更添一种反讽和荒谬的戏剧性。歌利亚那份凛然而决绝的态度,几乎让你觉得他是个英雄——一个"力拔山兮气盖世",却敌不过天算的英雄。至少也是个了不起的战士。他一定不怕死,他

怕的是羞辱。他有尊严，还有信仰，只是信仰的对象并非耶和华。死在耶和华的人手里，他不会瞑目。可文艺复兴时的艺术家大概不作如是观。在多那太罗和韦罗基奥的雕像里，在卡斯塔尼奥的盾牌画里，歌利亚的头都只是一个摆设，一个物体，一个从该死、已死的败寇身上粗暴地割下来的战利品，眼睛紧闭着，生命完全交给了他的刽子手和那刽子手忠心侍奉的神。这颗头是软弱的、丑陋的，如果它还有表情的话，那也是愁苦的、可恶的。于是越显出大卫之轻盈、美妙、可爱。他俩之间，唯有这天堑鸿沟似的对比，而无任何身体或精神的联系。韦罗基奥的青铜大卫像尤其如此，现代学者为它策展时，颇为这颗头摆放的位置争执了一番，似乎它搁在哪里都有道理，又都碍事；可若弃之不顾，谁又知道那个我见犹怜的童子是一代英豪大卫呢？没有寇，还是王吗？

　　但是有个叫契马（Cima da Conegliano）的威尼斯派画家，作了一幅《大卫与约拿单》（*David and Jonathan*），就不同寻常。约拿单是扫罗的儿子，也是大卫的密友，后来在别的战斗中牺牲了。大卫打死了歌利亚，归来之后做了战士长，深得百姓敬爱。扫罗妒忌他，对儿子约拿单和众臣仆说，要杀大卫；约拿单却竭力保护他。契马的画里，这两个好朋友正并肩走在乡野中。略年长些的约拿单扭过头来，出神地看着大卫；这个大卫，要不是他肩上扛着刀，手里提着头，就是个普普通通的放羊娃。那颗头没有任何血腥的迹象，倒是很独立自主的样子，不需要一个身体；它像是突然给大卫一步一颠的节奏晃醒了，睁开眼，眼珠子翻上去，嘴巴张着，要说话。它不耐烦了？不得劲儿了？还是把一个问题想了很久，茅塞顿开？它说了什么，只有大卫听见了——他目光一下子警觉起来，像知道了连耶和华都不能告诉他的秘密【图 4-7】。

　　这个死不瞑目的歌利亚，是文艺复兴时期同类作品中一个

这个死不瞑目的歌利亚，是文艺复兴时期同类作品中一个罕见的例子。美仍然在，但越来越多的矛盾和冲突取代了原先的和谐。好比童年的大卫长成了大人，他的美也变得复杂难懂了。

图4-7 契马，《大卫与约拿单》，木板油画，40.6×39.4厘米，约1505—1510年，伦敦，英国国家美术馆

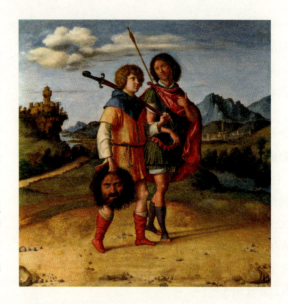

罕见的例子。那时的艺术家大都追求形体之美，大卫的美在于他强韧的生命，就更要用他敌人丑陋的死亡来衬托。当文艺复兴爱美的气质渐渐升到极致后，艺术家们的心力也要枯竭了。所谓的"矫饰主义"（Mannerism），还有继之而起的巴洛克艺术，都是要打破美的樊笼，向别处寻找撼人心魄的东西。美仍然在，但越来越多的矛盾和冲突取代了原先的和谐。好比童年的大卫长成了大人，他的美也变得复杂难懂了。

* * *

大约1600年，卡拉瓦乔画了一幅《大卫与歌利亚的首级》（ *David with the Head of Goliath* ）。构图紧密饱满，他俩像从混沌黑暗的"太初"里凭空长出来的，在天和地分开之前就已是仇敌。非利士巨人的身躯已经倒下，拳头还紧紧攥着；大卫弯下腰，正拿绳子系住歌利亚的头发。这个细节以前从未出现过，《圣经》里也不曾提到，但是非常关键——大卫不是直接用手揪

住头发提了头就走，而是在带着他的战利品去游行之前多耽搁了一刻工夫；等着他的自然是荣耀和热闹，可他先要好好品味这难得的、独属于他和歌利亚的时刻。光从右前方来，照亮了大卫的臂膀和腿，而他俯下的头几乎全隐没在暗影里，只有耳轮的一点肉色与鼻梁上一抹极弱的反光，引着你去揣测他的表情和心思。光还照亮了歌利亚的面孔：额上的伤口在皱纹间裂开，浓黑的眉毛和胡须，眼珠子里还蓄着一些神采；嘴巴也开着，他明明是败了，却让你觉得他在笑，你若顺着头的角度看去，那笑里甚至有一分戏谑，还有一分慈悲，好像他终于跟敌人和自己，跟成败和生死，跟一切取得了谅解。再看一会儿，会得到一种不可思议的印象——这巨人的首级竟与大卫连在一起，成了他的一部分。今后不管他走到哪里，做什么事业，这头都会如影随形地跟着他了【图 4-8】。

在卡拉瓦乔，这些是不足为奇的。他的心灵世界里常发生诡谲之事，艺术上则必有显露。在他暴风雨般的人生的最后几年，当他经历了杀戮和流放，已经走投无路的时候，他画出了最有名的那幅《手提歌利亚首级的大卫》。仍是黑暗混沌的"太初"，大卫半侧身站着，目光落在手中悬吊的歌利亚的头上。这一回，光从左面来，点亮了大卫的半张脸，那究竟是何种表情呢？蹙起的眉宇间有哀伤和同情，也有鄙夷和厌恶，或许还有迷惘和懊悔。但若将眼睛之上的部分遮住，立刻又是一张冷傲俊美的脸。他右手握的剑上刻着一串字母：H-AS OS，据说是拉丁谚语"谦卑扼杀骄傲"（humilitas occidit superbiam）的缩写；可谁是谦卑的，谁又是骄傲的那一个呢【图 4-9】？

最令人困惑的是歌利亚的头。17 世纪中叶的一名鉴赏家说，卡拉瓦乔想在这颗头上画出他自己，在大卫身上画出他的小卡拉瓦乔。这个神秘的"小卡拉瓦乔"让后来的艺术史家兴奋了很久。有人说，他是曾跟卡拉瓦乔同床共枕的年轻助手；也有

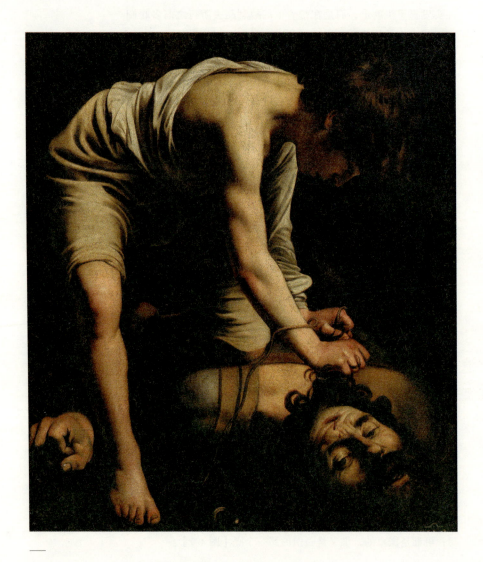

他俩像从混沌黑暗的"太初"里凭空长出来的,在天和地分开之前就已是仇敌。

图 4-8　卡拉瓦乔,《大卫与歌利亚的首级》,布面油画,110.4×91.3厘米,约1600年,马德里,普拉多美术馆

[第四章] 豪强

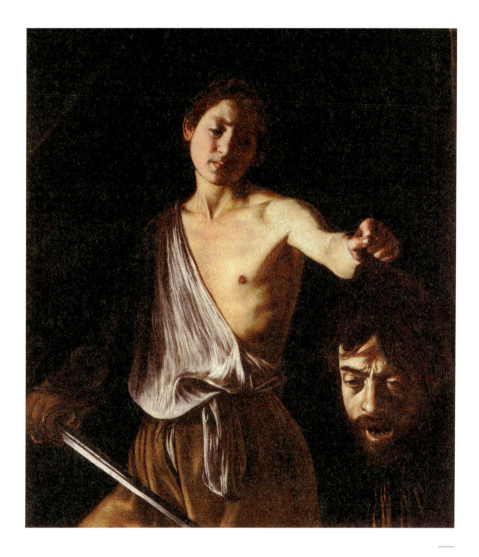

蹙起的眉宇间有哀伤和同情,也有鄙夷和厌恶,或许还有迷惘和懊悔。但若将眼睛之上的部分遮住,立刻又是一张冷傲俊美的脸。

图4-9 卡拉瓦乔,《手提歌利亚首级的大卫》,布面油画,125×101厘米,约1610年,罗马,博尔盖塞美术馆

人说，大卫和歌利亚乃是卡拉瓦乔之"故我"与"今我"；"故我"——小卡拉瓦乔性情暴戾，桀骜不驯，终于亲手毁了自己的人生。听起来颇有道理。还有人说，大卫和歌利亚分别象征基督和撒旦，他俩之间的冲突即是善恶之争，善自然要灭除恶。这倒十分符合那时正统的基督教图像的惯例，可对卡拉瓦乔这样的艺术家来说实在过于笨拙。事实上，此画最初的灵感来自乔尔乔涅弟子的一幅画作。但卡拉瓦乔没有乔尔乔涅那种温文尔雅，他拿走了一切装饰和修辞，直接呈现死亡的本质。直面它，就连"胜利者"也失去了笑容。大卫脸上的悲怆是从灵魂底处震上来的，又震到你的灵魂底处去。没有谁比杀过人的卡拉瓦乔更适合描绘这一幕。他以自身之经历入画，却"化"出了人类之境况。这是任何道德的或情色的解释都无法企及的。

如果歌利亚的头果然是卡拉瓦乔按自己的模样画的，就会让人想起米开朗琪罗藏在西斯廷壁画《末日审判》(*The Last Judgment*)里的自画像：被活剥而殉教的圣徒巴多罗买(Bartholomew)手里拎着一张人皮，人皮上那张极苦痛的脸正是米开朗琪罗的。但卡拉瓦乔的情绪更近于绝望。巴多罗买是耶稣升天和上帝之光的见证者，此时他已在天堂取得一席之地；而歌利亚——上帝的敌人，注定要守着凄凉的永夜。卡拉瓦乔早就明白，在一个非善即恶的二元世界里，自己是无法得救的。点亮大卫和歌利亚的那束光，原从他悸动不安的生命里射出来，他把自己做成了一块燃料，烧尽了，却仍穿不透浓烈的黑暗。

[第四章] 豪强

—
将军的首级
—

"她拔出剑,揪住他的头发,然后说:
'神啊,给我力量吧,就在此刻。'"
《犹滴传》,第十三章第 9 节

　　这是威尼斯画家乔尔乔涅绘于1504年的一幅油画【图4-10】。画中的女子名叫犹滴,生得十分标致。头微侧,栗色头发向两边梳到脑后,盖着双耳,勾出一个完美的鹅蛋脸。五官精致,比例匀称,清秀中透着聪明。眼帘低垂,眉目好似"沉睡的维纳斯"。右手扶一柄长剑,左臂歇在墙垣上,形态如希腊雕像。穿一条桃红的裙子,剪裁宽松,样式别致,罩出她丰美的体态,换个人就穿不出这种旷放而雍容的风韵。裙子很长,拿条汗巾子从腰里挽起一截,大裙摆在右腿前堆簇起丰盛的褶子,左腿从高高的裙衩间露出来,圆润饱满、富于弹性的轮廓蜿蜒下去,收拢到足尖,底下轻轻踏着一颗人头。可她竟无分毫惧色,眼梢和唇角似乎还藏着一个笑。假如她再笑开一点点,还会让人想起莱奥纳多那幅《丽达与天鹅》(Leda and the Swan;原画已逸,有各种临本存世)。

　　犹滴是个年轻的犹太寡妇。她的故事载于一篇《犹滴传》(Book of Judith),最早见于希伯来圣经的希腊文译本——《七十士译本》(Septuagint)。说的大概是这么回事:很久以前,"亚述王"尼布甲尼撒派大元帅荷罗孚尼(Holofernes)率军攻打

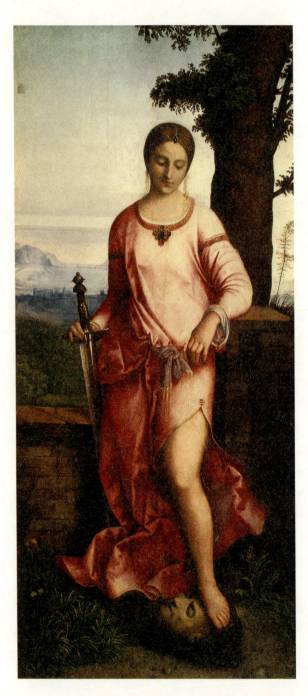

图4-10 乔尔乔涅,《犹滴》,布面油画,168×144厘米,1504年,圣彼得堡,艾尔米塔什博物馆

以色列,耶路撒冷的大祭司命伯图里亚城的居民占据通往犹太腹地的山路,准备迎敌。犹太百姓向神祷告,祈求他赶走敌人。但是战无不胜的荷罗孚尼很快包围了伯图里亚。城中断水断粮一月有余,居民打算向敌人投降;犹太首领决定,倘若五天之内神不来拯救这座城,就把它拱手献给亚述人。眼看希望渐成泡影,军民士气越来越低。危急时刻,犹滴挺身而出,斥责首领软弱无能,力劝百姓坚定信念。她做完祷告,摘下寡妇的头巾,熏香沐浴,盛装打扮,只带上一名贴身侍女,径直往敌营中去了。她佯称前来投靠,荷罗孚尼把她留在了军营。每天,她都和侍女出营去山谷中祈祷。第四日,荷罗孚尼终于按捺不住,在自己帐中摆下筵席,邀她夜晚来聚。席间她假意逢迎,博他欢心,他喜不自胜,喝得酩酊大醉。趁他熟睡,她拔出他的长剑,割下了他的头。次日犹滴与侍女仍出营祈祷,兵士丝毫不觉异样,于是她们安然返回了伯图里亚。荷罗孚尼一死,军兵如鸟兽散,犹太人趁机奋起反攻,大获全胜。从此女英雄犹滴的芳名传遍了以色列。她为亡夫守节,再没嫁人,活到一百○五岁寿终。

《七十士译本》编纂于公元前3世纪至前1世纪之间,全书除译自希伯来圣经的内容,还附有多篇"经外书"(Apocrypha)。《犹滴传》即属后者。它是天主教与东正教《旧约》的一部分,但不包含在犹太教经典中。公元4世纪末圣哲罗姆修撰《圣经》拉丁通行本时将它列入了经外书。基督新教也不承认它是正典。马丁·路德把《犹滴传》看成一个寓言。还有的学者认为它是一部神学小说,或最早的历史小说。《犹滴传》之所以不被正典悦纳,原因之一大概是它的语言风格:许多希腊语词汇和句式带有明显的"翻译腔",像是由翻译希伯来经文形成的一种语言,而不是原汁原味的希腊语。可是又找不到最初的希伯来文本。还有一个重要的历史原因:《犹滴传》里有诸多年代错误。作者一上来就交代了故事发生的确切日期:"亚述王尼布甲

尼撒统治的第十二年。"历史上统共有四个叫尼布甲尼撒的国王，然而他们都是巴比伦王。希伯来圣经中著名的尼布甲尼撒二世（NebuchadnezzarⅡ；传说是"巴比伦空中花园"的建造者）公元前605年登基，而此时亚述国已灭，怎么又出了个叫尼布甲尼撒的亚述王呢？还有，这位国王的首都尼尼微（Nineveh）确实存在，可犹太城市"伯图里亚"（Bethulia）又是哪来的呢？果然就有爱较真的学者考证出一个最像"伯图里亚"的城市：位于约旦河西岸的士剑（Shechem）。古代的士剑是撒马利亚人的聚居地。《旧约·士师记》（*Book of Judges*）里说它位于从耶路撒冷前往北部地区的大道上。为什么不直接用士剑这个地名呢？因为古撒马利亚人有独立的宗教，只认《摩西五经》为正典，是不便在一个以犹太民族解放为主旨的故事中反复提及的。

看来《犹滴传》的事情很曲折。圣经考古学是门有趣的学问，但在此书上似乎使不出多少力气来。索性不如像路德那样，把它当成一个寓言或一部传奇来读。它并不发生在哪段确凿的犹太历史中，而作者本人也无意让读者跟年代较真，他更关注怎么讲好一个古老的希伯来故事。最初为《犹滴传》赢得声誉的，也恰是它畅快淋漓的"评书"特色，而不是宗教意识或爱国主义。全书十六章，分上、下两部，上部铺陈暴君之征战，下部细说犹滴之义举。一口气读下来，如同看一场阿瑟·米勒的两幕剧，读一本笔力精悍的侠义小说，掩卷时情绪仍浸在里面，久久出不来。作者的身份已不可考。我们只知他是一个居住在巴勒斯坦的犹太人，见多识广，对近东一带的地理非常熟悉，对希伯来圣经亦了如指掌。故事中主要人名的选择纯粹出于文学的目的，说起"亚述王尼布甲尼撒"，就好比说"从前有个国王"，从一开始就暗示"本故事纯属虚构"。当然，这是一种隐喻真相的虚构。作者使用的材料相当丰富，但主次分明。主要行为刻画得生动有力，一个扣人心弦的场景常用三言两语勾勒而成。最后一章末尾的诗写得很雅，可见作者非寻常之辈。

《犹滴传》有鲜明的道义倾向,在激发爱国情操与宗教虔诚上甚为用心,但适可而止,将那些与推动故事发展无关的思想和说教一概略去了。在塑造人物形象上,它是很成功的。荷罗孚尼骁勇善战,对君主极尽忠诚,但也有男人的弱点。犹滴更复杂。她不但天生丽质,有勇有谋,还特别虔诚。当整个伯图里亚都对神失去信心时,只有她坚持祈祷。那种对宗教礼仪一丝不苟的态度就算在当时的人看来也很极端。然而就是这样一个精诚的女子,为了骗过敌人,还要指着神撒谎。荷罗孚尼问她:你为何背着自己人,来投靠我?犹滴先把亚述王和他的元帅夸了一通,然后编起了故事:我们城中干涸,天降瘟疫,百姓要宰杀牛羊,茹毛饮血,以求生存,因此亵渎了神,行将毁灭,我便逃了出来。是神遣我来向你禀告这些事的。我在你这里会继续向神祈祷,等神告诉我他何时惩罚这些罪人,我就转告你,那时,整个以色列的人民将如失去牧人的羊群,归顺于你。相信我吧,这都是神意。——一个无懈可击的弥天大谎。可见犹滴心里明白,光凭美色是没有胜算的,因此步步为营,深谋远虑。她当然也会害怕。一个恪守妇道、连大门都没怎么出过,更别说想过杀人的女人,要取一个男人的首级,心里若不怕到极点,除非她真是神派来的。这跟耶稣的祖先大卫砍下歌利亚的头还是不一样的。(尽管大卫与犹滴都是犹太人的英雄和救星,并且他们的事迹在15世纪的佛罗伦萨人心中有着非常相似的政治含义。)

* * *

犹滴是完美的吗?拿这个问题去问早先的教会神父,答案必是否定的。《犹滴传》不被视为正典,还有一个隐晦的原因:这位女英雄毕竟使了"美人计",在道德上她是有瑕疵的。(《圣经》对女性总是苛求的多,曲谅的少。)更无须说,"十诫"的第一条就是"不可杀人"。艺术家对犹滴也怀着复杂的心情。她

134　凝视死亡：另一个文艺复兴

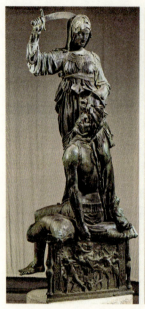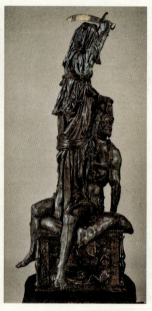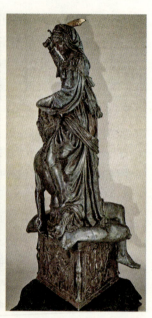

图4-11　多那太罗，《犹滴斩荷罗孚尼》，青铜，高236厘米，1455—1460年，佛罗伦萨，老宫

围着雕像走一圈，会被一种不可名状的精神吸摄住，这精神是高度内敛的，藏匿在她小巧的身躯里，这身躯又藏匿在繁复的衣褶下，而你仍能感到她为拯救犹太人民而不得不触犯天条时内心的挣扎。

的形象得从两面看：这一面，她象征着勇气、道义与牺牲。她最早出现在中世纪的寓言画里，被视为"美德战胜邪恶"的典范，常与"谦逊"的形象连在一起。文艺复兴艺术家尤其喜欢刻画她。多那太罗的《犹滴斩荷罗孚尼》是个绝好的例子【图4-11】。这件青铜雕像与后来层出不穷的同题画作有一个最大的区别：多那太罗关注的不是犹滴杀人时的恐怖现实，而是她曲折隐微的心理。围着雕像走一圈，会被一种不可名状的精神吸摄住，这精神是高度内敛的，藏匿在她小巧的身躯里，这身躯又藏匿在繁复的衣褶下，而你仍能感到她为拯救犹太人民而不得不触犯天条时内心的挣扎。她高举着剑，马上就要胜利了，却还没挥下去【图4-12】。这个积蓄她全部勇气和情绪的动作定在了一个无尽的瞬间，像一声行将爆发的呐喊，一种永远无法转化的"势能"。她早已在脑子里存下一种意念：要杀掉这个恃强欺弱的荷罗孚尼，她等待时机，一遍遍地预演她的行动，想象手起剑落那一刻的痛快淋漓，她害怕、激动得快要发狂，表

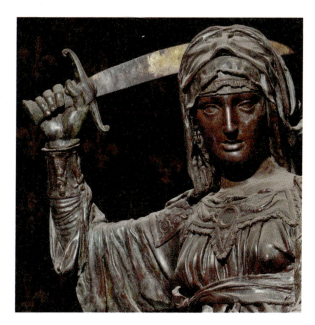

图4-12 多那太罗，《犹滴斩荷罗孚尼》（局部）

面上却仍要装作若无其事，恭恭敬敬；机会终于来了，然而她揪住他的头发，看着这个几乎醉死，毫无反抗之力的人，她的心突然剧烈地颤抖起来，撕裂着，问自己：他究竟跟我有什么仇呢？——就是这刹那间的犹豫，在她身上留下了一抹永恒的悲剧底色。多那太罗把他的女英雄困在了一座不朽的纪念碑里，逼迫她思考一个比死亡更艰难的问题。人无法帮她，神保持沉默。她要自己做最后的决定。没有比她更孤独的英雄了。那种贲张的悬念，实在已胜过了后来的巴洛克歌剧（比如17世纪的意大利作曲家斯卡拉蒂为犹滴创作的清唱剧）。

另一面，"女英雄"的形象就很淡漠了。犹滴成了"危险的女人"。在虚构和非虚构的叙事中，这类女人比女英雄可要多了。比如《士师记》中著名的"参孙与大利拉"（Samson and Delilah）的故事：古以色列领袖参孙身强力大，举世无匹，他爱上了大利拉，跟她吐露了自己力大的秘密（就是他那从未剪理的头发）；

大利拉随即向非利士人出卖了参孙，非利士人逮住他，剃了他的头发，弄瞎了他的眼睛，可头发又长了出来，最后他拉倒房子的柱子，与敌人同归于尽。这是悲剧。还有荒诞喜剧——有个让男人一见就脸红的画面，常绘在文艺复兴时期宫殿的墙壁和嫁妆箱上：一个老头儿匍匐在地，套着马嚼子和马笼头，背上骑着一个姿色撩人的裸女，正得意地扬起手中的马鞭。这是中世纪非常流行的一个寓言：亚历山大大帝跟他的宠姬坎帕斯普（Campaspe）好得如胶似漆，帝师亚里士多德告诫他，最强大的男人都会毁在女人手里，必须终止危险关系。坎帕斯普生气了，要报复一下。她潜入哲学家房中，没多久就把他迷住了，跟他说，要想证明你爱我，就得让我当马骑。恰巧亚历山大从门口经过，目睹了老师斯文扫地的一幕，如挨当头棒喝，从此不敢再信女人花言巧语。有时候，艺术家会把"犹滴与荷罗孚尼"的画面跟"参孙与大利拉"或"亚里士多德与坎帕斯普"凑对，构成同一类讽喻。只是看画的人得明白，把犹滴的故事移植到这类场景中，等于是断章取义；她的动机，跟大利拉的狡诈和坎帕斯普的促狭是不能同日而语的。

　　乔尔乔涅画犹滴就不管这些事，图像学的知识和方法套用在他的作品上往往不得要领。看他的人物与风景，总觉得似曾相识，但现实中无处寻觅，最多可说"像"，却不能说"是"。所以就容易把人往超验而玄奥的想象上引。至于这是不是乔尔乔涅的本意，不得而知。他向来很神秘，似乎更在意自己怎么表达，而不理别人怎么看怎么想。他是威尼斯艺术家，威尼斯人的眼和心是给天光水色浸润过的，观照事物的习惯本就与别处不同。乔尔乔涅只活了三十来岁，迄今可确定为其真迹的画作屈指可数。《犹滴》刚好居于他短暂艺术生涯的中点。此时他的个人风格已经成熟，在将视觉经验转译成图画时会经过大脑的提炼和心灵（性情）的熏染，于是作品就带有他的主观意识。他描画的每一样东西都具体而微，但它们的物理形状比他早先

作品（比如著名的《暴风雨》）中的更纯粹、笼统，光与色更明晰，如雨后初晴的景象。整体印象则接近一种对视觉经验的抽象改编，仿佛他的感知被一层纱滤过似的。他并不逐一记录感官捕获的信息，而是表现净化之后的感觉，好比发生了奇妙的化学反应，光、色、构造和肌理的效果积聚起来，糅合成一种"调性"（乔尔乔涅的音乐造诣是很高的），这调性也并非对自然效果的忠实记录，而是乔尔乔涅心中那个理想的图画。

仔细看《犹滴》这幅画，你好像听见画家说：所谓风景，就"应该"是这样的，与伯图里亚无关，与威尼托的景物也无关；犹滴"应该"是这样的，与她做了什么、为什么做也都不相干。——这些"应该"表达了一种蛮不讲理的完美意识，超拔于感官的世界。乔尔乔涅愣是把犹滴从血淋淋的现实中抽离出来，放在这完美的风景里，让她歇一歇，把什么都没发生之前那个完美的自己找回来。犹滴就仿佛"入定"了一般：感官的记忆仍在，但已经摸不着了；想起了所见之物，但隔着一重面纱；还有那个令她窒息的场景，也永远凝固在时间中，不再演进。一切重负均已卸下，现在的她是轻盈的，轻得没有分量。你好像跟着犹滴，跟着乔尔乔涅做了一个梦。梦中的世界那样宁静，人与自然和谐一气，生命与死亡的本质亘古不变。乔尔乔涅的"改编"是个奇特的尝试，他用一种来自内在经验的诗意替代了原来故事里的道德。这迷人的、游离的诗意在后来表现该题材的艺术作品中再也不曾有过。

* * *

乔尔乔涅没表现的，卡拉瓦乔都画了出来。他的《犹滴斩荷罗孚尼》(*Judith Beheading Holofernes*) 绘于1599年，在主题和风格上都很重要：这是他第一次尝试"历史"题材的画作（之前他爱画的是静物、美少年、音乐家），并由此开启了一个以强

烈明暗对比为特征的创作期。头一回看这画的人大概会不自觉地把眼睛捂住，如同闯进了电影中的恐怖镜头。但你若了解这个故事，并且受过一点视觉的训练，就会发现卡拉瓦乔的厉害之处。他挑了《犹滴传》"叙事弧"的顶点来描画。墨黑背景，一条红帐，三个人物——寥寥几样元素撑起一个极为真实的剧场，一系列对比在这里发生共振：明与暗、生与死、少与老、弱与强、美丽与残暴。自从15世纪犹滴题材的绘画流行以来，还从未见过如此强悍的现实主义手法。犹滴那致命的一刀已经砍下去（这里使的是古时中东一带常见的短弯刀），刀刃深嵌在荷罗孚尼的脖颈中。这是穿越生死的最神秘、最惊悚的时刻。他张大了嘴，放出一声不像人类的嘶吼，气息已尽，残余的生命仍从他抽搐的双手和痉挛的躯干里奔涌出来，但是不会太久了。眼珠翻上去，最后一瞥看到了他的美丽的刽子手。（此刻他在想什么呢？）光从左上方落下，照亮犹滴纤细的身子，衬衫白得晃眼，紧裹着丰满的胸脯（最初是裸的，后来拿半透明的衬衫遮住了），袖子高高卷起，露出结实的前臂；眉心蹙着，像在召唤身体和精神的全部力量。比起乔尔乔涅那个超然物外的犹滴，这一个的表情复杂多了，坚毅、恐惧、憎恶，全写在她那张涉世未深的少女般的脸上。乔尔乔涅的犹滴是按照一种理想虚构出来的，卡拉瓦乔的却是比着活生生的人描摹的。（模特是罗马的一个名妓，常与卡拉瓦乔合作，除了犹滴，还给抹大拉的马利亚和亚历山大的凯瑟琳摆过造型。）还有那个忠心耿耿的侍女，在《犹滴传》中本来是姑娘，此处变成了满脸皱纹的老妪，瞪着眼，魔怔了似的，呆呆地见证着这一幕【图 4-13】。

画中的每个细节都无可挑剔。喷射的鲜血，紧张的肌肉，乃至最微小的解剖和生理构造，都像从现实中摹来的。于是就有不少人猜测，这种令人心悸的物理真实感来自卡拉瓦乔目睹的一场死刑。那是当年罗马的一桩奇案：有个贵族少女，因不堪生父凌辱，与兄弟合谋弑父，被判斩首，死得很屈。临刑前，

画家圭多·雷尼（Guido Reni）到狱中为她画了幅肖像，把她天使般的面容和忧伤的回眸永远印在了世人心中。（雷尼的这幅《贝雅特丽齐·钦契》与卡拉瓦乔的《犹滴斩荷罗孚尼》均藏于罗马国立古代艺术画廊。）荷罗孚尼之死与这位少女之死，在因果和意义上皆迥然不同，卡拉瓦乔若真是从少女被砍头的场面中得了启示，他在描绘犹滴杀荷罗孚尼这一幕时的心情想必是极复杂的。也许只有一个线索能将两个死亡（以及所有的死亡）联系起来：无论是刚是柔，是正是邪，人在这一刻都如蝼蚁般脆弱。卡拉瓦乔秉性桀骜，可画到此处，也不能不做一些形而上的思考了。死亡这件事，他在以后的真实人生与艺术创作中还会不停地面对。

* * *

卡拉瓦乔的现实主义风格给巴洛克艺术开了个好头，但并非不可超越。单在"犹滴与荷罗孚尼"这个题材上，就有一位比他还"现实"的艺术家：阿特米西亚·真蒂莱斯基（Artemisia Gentileschi）。她是名画家奥拉齐奥·真蒂莱斯基（Orazio Gentileschi）的女儿，幼年随父习画，天赋过人。她还是佛罗伦萨美术学院（Accademia delle Arti del Disegno）的第一位女院士。但这些背景似乎并没有给她带来优渥安定的生活。十七岁那年，一个画家强奸了她；法庭上，为了捍卫自己的证词，她不得不忍受拇指夹的折磨。这段经历对她艺术创作的影响，向来是学者们关注的话题。阿特米西亚一共画过四幅犹滴题材的画，前两幅描绘的是同一个场景：两个强壮的女人（犹滴和她的侍女）把一个男人（荷罗孚尼）摁在床上，拿剑割他的脑袋【图 4-14】。这一幕让女权主义评论家颇为兴奋，说她把自己画成了犹滴，在画中向她的强奸者复仇。近来又有人提出，杀戮场景与画家本人的精神创伤没有直接关联，她只是在刻画某一类坚强的女性。过不了多久，也许还有更新奇的阐释。

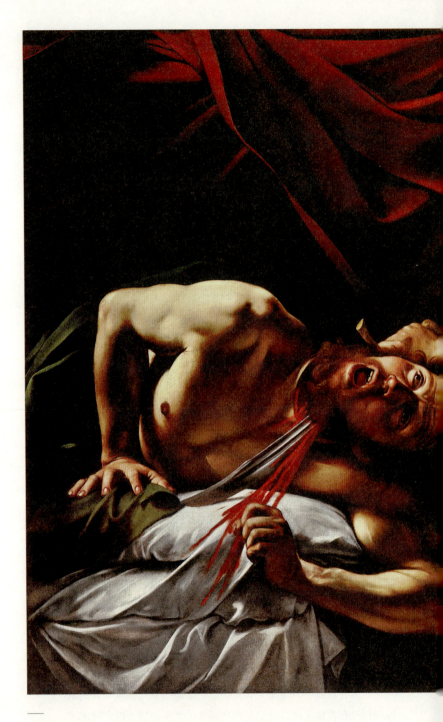

也许只有一个线索能将两个死亡（以及所有的死亡）联系起来：无论是刚是柔，是正是邪，人在这一刻都如蝼蚁般脆弱。

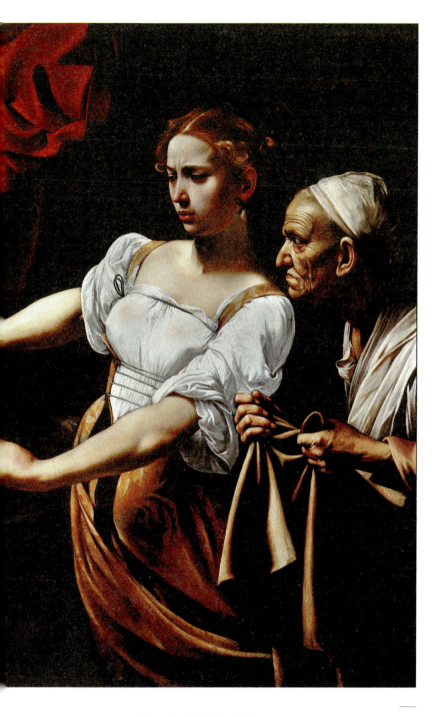

图4-13 卡拉瓦乔,《犹滴斩荷罗孚尼》,布面油画,145×195厘米,约1599年,罗马,意大利国立古代艺术画廊巴贝里尼宫

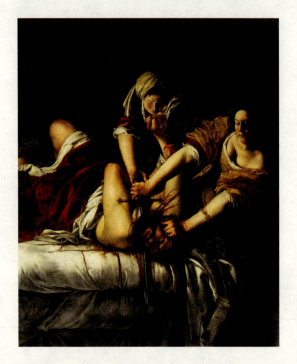

图 4-14 阿特米西亚·真蒂莱斯基,《犹滴斩荷罗孚尼》,布面油画,162.5×100厘米,约1620年,佛罗伦萨,乌菲奇美术馆

但是,换个角度看,阿特米西亚后来画的两幅《犹滴与她的侍女》(Judith and Her Maidservant)也许更有意思:人已经杀了,但事还未成,就在她俩准备带着荷罗孚尼的首级逃离现场的时候,突然从外面传来可疑的声响,蜡烛的火苗跟着颤了一下,她们屏住气,同时向画外张望——发生了什么?她们能从这幽闭的房间里逃出去吗?你的心跟着悬起来,比看她们杀人的那一刻还要紧张和害怕。但是你瞧,犹滴的眼睛望着上面,像在心里暗暗祈祷,手搁在侍女肩上,好像说:别怕,不会有事的。——这个动作十分感人,她经了那么大的事,还剩多少气力来安慰她的同伴呢【图 4-15、图 4-16】?十年前,阿特米西亚的父亲就画过这一幕,但奥拉齐奥的风格不温不火,画中的侍女是个小姑娘,背对着我们,扭头往外看,黑背景衬出她微翘的小鼻子和撅起的上唇,很是惹人怜爱;气氛温雅而沉静,就连盛在篮子里的荷罗孚

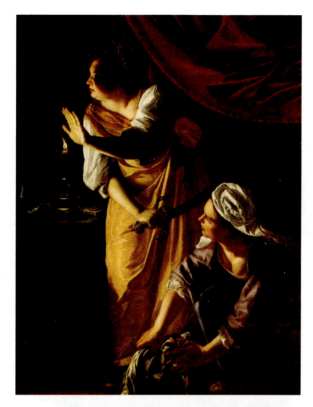

图4-15 阿特米西亚·真蒂莱斯基,《犹滴与她的侍女》,布面油画,182.2×142.2厘米,约1625—1627年,底特律美术馆

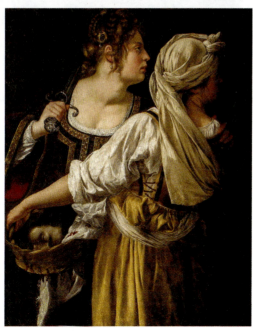

图4-16 阿特米西亚·真蒂莱斯基,《犹滴与她的侍女》,布面油画,114×93.5厘米,约1618—1619年,佛罗伦萨,皮蒂宫

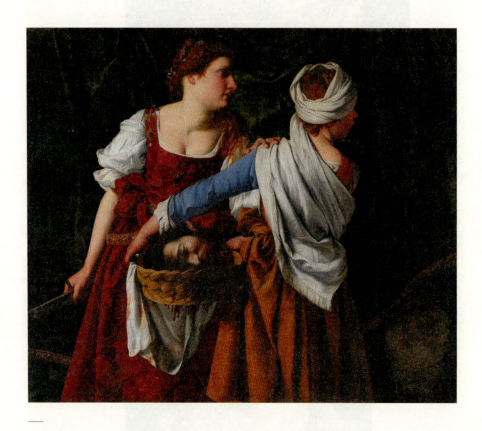

画中的侍女是个小姑娘，背对着我们，扭头往外看，黑背景衬出她
微翘的小鼻子和撅起的上唇，很是惹人怜爱；气氛温雅而沉静，
就连盛在篮子里的荷罗孚尼的头都似安详地睡着。

图4-17　奥拉齐奥·真蒂莱斯基，《犹滴与她的侍女》，布面油画，136×160厘米，
约1608年，奥斯陆，挪威国立艺术、建筑和设计博物馆

尼的头都似安详地睡着【图 4-17】。倒是阿特米西亚这个做闺女的，撇掉了一切古典的修辞，把两个刚从死里蹚过的女人画得实实在在。

还有一个"犹滴"，穿着地中海蓝的裙子，也从画里望出来，直截了当地看着我们。她也在一个幽闭的房间里，但是墙上开了扇窗，窗外晨光熹微，一片清寂。她的手里也捧着一颗男人的头，但盛着这颗头的是金属盘子，不是篮子（这个细节在图像学上很重要）。此外别无他物。人，只有她一个。她究竟是谁？那颗头，又是谁的？

看来，美女和人头的故事还远未结束。

Saint

[第五章]

圣人

银盘里的人头

> "她就急忙进去见王,求他说:
> '我愿王立时把施洗约翰的头放在盘子里给我。'"
> 《新约·马可福音》,第六章 25

> "希律王:跳吧,莎乐美,为我跳舞。
> 希罗底:不要跳,我的女儿。
> 莎乐美:我准备好了,陛下。"
> 奥斯卡·王尔德:《莎乐美》

19世纪晚期,欧洲的文艺才俊一下子对莎乐美着了魔。法国"象征主义"画家莫罗(Gustave Moreau),小说家福楼拜,爱尔兰诗人和剧作家王尔德,德国音乐家施特劳斯,都从她身上觅得了创作的灵感。只是这位"缪斯"好像天生一股子邪性,与古希腊的文艺女神不属同类。英国维多利亚时代的艺术家比亚兹莱(Aubrey Beardsley)给王尔德的独幕剧《莎乐美》(*Salomé*)做过一套黑白插画,一个多世纪以来流行不衰。他画的莎乐美说不上好看,但足够妖冶、诡诞、神经质【图5-1、图5-2】。《舞女的报酬》与《孔雀裙》两帧尤其令人印象深刻,梁实秋给它们各题了一首诗,《舞女的报酬》开头说:"爱情烧得她心焦,蝴蝶似的在筵前舞蹈。什么是爱情的报酬?啊,银盘里的一颗人头……"真是浪漫而又惊悚。王尔德讲了这么一个故事:莎乐美爱上一个男人,迷恋他的声音,想摸他、亲他,

[第五章] 圣人

屡遭拒绝；无计可施，给她继父跳了一支"七层纱之舞"，向继父索要那个男人的头做回报。头呈上来，她终于亲到了他的嘴唇。王尔德跟比亚兹莱的私人关系不怎么好，但他俩珠联璧合地创造了一个独属于"世纪末"（fin-de-siècle）的莎乐美，打那以后她的名字就跟"祸水红颜"分不开了。

王尔德剧中这个令莎乐美疯癫痴狂的男人，就是先知施洗约翰（John the Baprist）。故事原型还要追溯到《圣经》那里。施洗约翰是加利利的郡王希律斩杀的（此希律是大希律王的儿子，大希律就是在耶稣降生后下令屠杀伯利恒全城男婴的那人）。希律娶了他的弟媳希罗底，约翰当面指责他："你娶你兄弟的妻子是不合理的。"希罗底就对约翰怀恨在心，想要杀他；但希律不肯，因为知道约翰是圣人，就暂把约翰锁在牢里。这一天希律过生日，摆设筵席，请了大臣和首领。希罗底的女儿进来跳舞，希律大悦，问她要何奖赏，还当众起誓，随她求什

爱情烧得她心焦，蝴蝶似的在筵前舞蹈。什么是爱情的报酬？啊，银盘里的一颗人头……

图5-1 比亚兹莱，《孔雀裙》（王尔德《莎乐美》插图），34.4×27.2厘米，1907年，伦敦，维多利亚和阿尔伯特博物馆

图5-2 比亚兹莱，《舞女的报酬》（王尔德《莎乐美》插图），34.2×27.2厘米，1907年，伦敦，维多利亚和阿尔伯特博物馆

么，就是国的一半也给。这姑娘就去问她母亲要什么，希罗底说：施洗约翰的头。希律不能反悔，只得差一个护卫去狱中斩了约翰的头，放在盘子里，拿来给姑娘；她就给她母亲。《马太福音》和《马可福音》都讲了约翰因责备希律而被斩死的故事，但"希罗底的女儿"叫什么名字，两位作者都没说。公元1世纪的犹太历史学家约瑟夫斯撰写《犹太古史》（Titus Flavius Josephus, *Antiquities of the Jews*），讲起希律的家世，才点明希罗底的女儿叫"莎乐美"。

施洗约翰是基督的先遣信使，在《圣经》叙事中扮演着关键角色，被视为《旧约》里的最后一位先知和《新约》里的第一位圣人。（《圣经》里有两个约翰，另一个是耶稣的门徒和《约翰福音》的作者，John the Evangelist。）施洗约翰的父亲撒迦利亚是耶路撒冷圣殿的祭司，母亲以利沙伯跟耶稣的母亲马利亚同族，所以论起来约翰还是耶稣的表兄弟。他在沙漠中传道，"穿骆驼毛的衣服，腰束皮带，吃的是蝗虫、野蜜"。百姓都来找他忏悔，在约旦河里受他的洗。耶稣也受了约翰的洗，从水里上来时，看见圣灵仿佛鸽子从天而降，落在他身上。约翰是许多意大利城市的主保圣人，在佛罗伦萨尤其受崇敬，大教堂对面的洗礼堂就是以他命名的。《神曲·天国篇》里，但丁升到"木星天"（九重天的第六重，住着公正贤明的灵魂），说起"那个愿意独自住在旷野里的、最后为奖赏一次跳舞而被拉去斩首殉道的人"，就是指施洗约翰。

约翰常出现在"圣家族"题材的绘画里。这时他跟耶稣都是婴儿（约翰略大一点），给圣母温柔而略带忧伤的目光暖着，对各自和彼此的命运似懂非懂。（此类图像并无经书依据，最早出现在意大利文艺复兴艺术中。）莱奥纳多那两幅著名的《岩间圣母》（*Madonna of the Rocks*）中，小约翰合起小手，煞有介事地向小耶稣行礼，小耶稣也大方地回了他一个祝福，他俩嘟着小

嘴，一脸严肃的表情让人忍俊不禁，再望望他们身后幽深空寂的岩洞，又觉得悲凉。可见莱奥纳多画意之独绝。拉斐尔的许多圣母画里也有约翰，《金翅雀圣母》(Madonna of the Goldfinch) 这一幅最别致：两个粉扑扑、肉嘟嘟的小娃娃挨在圣母膝上玩一只红额金翅雀，气氛甜美，调子明亮，令人一见忘忧，哪会琢磨这雀的含义呢（基督教艺术有一套丰富的符号：百合，玫瑰，荆棘，石榴，白鸽，金雀……各有象征；传说基督背十字架去髑髅地的路上，有金雀飞来，从他的荆冠上啄去一根刺，溅出的血染红了雀额，这红额金雀就成了基督受难的象征。）【图5-3】？成年约翰完全是另一种形象：骨瘦如柴，蓬头垢面，穿一件兽皮短袍，手里总是握着一个芦苇扎的长柄十字架。有时抱着一只羔羊，旁有拉丁铭文："Ecce Agnus Dei"，指的是约翰看见耶稣走来时说的话："看哪！这是神的羔羊。"偶尔，在意大利和西班牙的绘画中，会看到一个年轻英俊的约翰独自站在荒野中，像个王者。莱奥纳多用他独有的"sfumato"手法画过一个蒙娜丽莎般的约翰，从黑背景里朦朦胧胧地浮出来，斜侧着头，一手指天，神秘的微笑从他嘴角洇开，缓缓洇到了你的灵魂里【图5-4】。当然，约翰也不总是孤身一人。祭坛画里，他常跟别的圣徒一起守候圣母左右，边上还侍立着美第奇家的艺术赞助人。

* * *

施洗约翰之死与"希律的盛筵"(Feast of Herod) 紧密相连。最迷人和最骇人的事都在席上发生了。这是个绝好的戏剧脚本。约翰、莎乐美、希律、希罗底，角色一个比一个复杂。事件本身再清楚不过——毕竟它是福音书记载的唯一一场圣徒殉道（其他的殉道故事多见于《新约·使徒行传》或13世纪的《金色传奇》），但基督信众对事件含义的理解却从一开始就有分歧。约翰在伦理问题上表明了他的立场，因此惨遭杀害，但其他角色的动机又是什么呢？《马太福音》的意思是，约翰公开

图5-3 拉斐尔,《金翅雀圣母》,木板油画,107×77.2厘米,1505—1506年,佛罗伦萨,乌菲奇美术馆

谴责希律和希罗底的不正当关系,把二人都得罪了,希律想杀约翰,只是怕百姓反对。而在《马可福音》里,希律敬畏约翰并保护他,想杀他的只有希罗底。约瑟夫斯则说,希律是怕约翰率众起义来推翻自己才处决他的,而不是出于私愤。最麻烦的是跳舞的莎乐美。有人觉得她那支舞只是希律除掉约翰的一个借口;还有人觉得是莎乐美主动诱使希律行动。她可能毫不知情地被她母亲和继父利用了,也可能本来就对约翰怀着恶意。

[第五章] 圣人

图5-4 莱奥纳多·达·芬奇,《施洗约翰》,木板油画,69×57厘米,1513—1516年,巴黎,卢浮宫博物馆

总之,圣人遇害,背后必有邪恶之力,至于恶因在谁身上,就不好说了。从中世纪到文艺复兴,"希律的盛筵"一直都是个灵活的故事,如果让里面的角色自己来讲,必能讲成"罗生门"。

意大利的艺术家讲这个故事,大致有两种讲法:其一,希罗底是坏人;其二,莎乐美是坏人。基本上不会出现母女同恶的情况。乔托开创了第一种讲法。大约1320年前后,乔托受一名银行家委托,在佛罗伦萨圣十字教堂的一间小圣堂(Cappella Peruzzi)里绘了一组以施洗约翰生平为主题的壁画,共三幅,占去整面左墙,自上而下依次是约翰的诞生、取名、殉道。一生,一死,生得奇(以利沙伯生约翰时已是老妪),死得烈,大概是最简要的"约翰传"了。殉道这一幅即《希律的盛筵》,位置离正常视点最近。画中又有三景:约翰被斩首,莎乐美跳舞,献约翰的头。这三景在中世纪艺术里已有先例(比如佛罗伦萨洗礼堂的马赛克镶嵌画),但乔托采用"连续叙事"的手法,把原先各自独立的事件串起来,放进一个令人信服的场景中,又重新组织了角色关系,

图5-5 乔托,《希律的盛筵》,壁画,280×450厘米,约1320年,佛罗伦萨,圣十字教堂,佩鲁齐小堂

故事就变得精微复杂。画中的房屋带有14世纪意大利中部建筑的特征,服饰也是那时的式样,人物动作栩栩如生。用写实的手法讲圣经故事固然是乔托的艺术革新,但"写实"还有一层深意:画中人不仅肖似现实中人,且将后者的行为反照回来,在想象的世界与观者之间创造了一种彼此呼应的关系【图5-5】。

叙事按时间顺序从左向右展开:最左边是座塔牢,约翰被斩,断颈流血(如此骇人的细节在当时颇不寻常)。塔牢紧挨着一间筵席厅,一个卫兵背朝画外,手上捧着盛约翰头的盘子,要献给希律,却又转头对着右边的莎乐美;她这舞跳得实在规矩,两臂轻摆,身子几乎不动。再往右是一间内室,莎乐美再次出现,将约翰的头呈给她母亲;希罗底面朝画外坐着,瞪着盘子里的头,表情漠然。这时的莎乐美那么温驯,跳舞时又那么娴静,让人觉得她只是个乖女儿,而不是约翰殉道的动因。母女二人的身材对比是做了夸张处理的,母亲大,女儿小,母亲完全凌驾于女儿之上。如此,乔托把希罗底从主场景中取出,给了她一个独立的位置。(这个摆法出乎意料,因为中世纪的图

画里她总是坐在席上。）小圣堂原有一道铁门拦着，大多数人只能站在门外看画，角度是斜的，刚好以一种特殊的方式经历这个故事：先看见约翰的残体，最后发现害他之人。好比读一部悬疑小说，正面人物开场就死了，经过一系列推理，终于找出真正的凶手。希罗底就是那个冷酷无情的大反派。

此画描绘的不仅是约翰殉道。乔托讲的故事背后还有那个时代高度自觉的文化。13 至 16 世纪，西欧社会流行一类"训诫书"，专门指导男人和女人的言行举止。书中有各种劝谕故事，或选自《圣经》寓言，或取自真实人生，正、反两面案例俱全。图画也可起到劝谕故事的效果，尤其在 15 世纪的佛罗伦萨，是教育儿童必不可少的视觉教材。小孩子看着这些画长大，知道要"守贞洁，爱基督，亲圣人，远小人"。《希律的盛筵》刻画施洗约翰的敌人，是典型的"反面教材"。宗教叙事画的主角通常是男圣徒，但乔托画了三个坏蛋——一男两女，重点批评女人行为不端。表面波澜不起，底下涌动着情色的暗流。（按故事本意，希律被希罗底迷惑，一心要取悦她，莎乐美的舞姿令人走火入魔，这母女俩已经是放纵而又残忍的负面角色。）除了三个主角，还有六名配角，以及约翰的尸身。他的头虽摆在画面中心，他的存在却是消极的。希律身材比别人都大，坐在正中，对着约翰的头；他本应驾驭全场，但乔托将他推进了背景，与宾客同坐。于是观者的视线就聚在了母女两个身上。

这一幕发生在希律的宫室里。建筑充满画面，边界清晰。中世纪与文艺复兴早期的文学作品都把女人的活动范围限定在宅第之内，这封闭的环境恰是太太的王国，好太太要管好家，相夫教子。可乔托画中的希罗底却是个孤立而冷漠的角色，看不出一个好太太应有的仁慈和贤惠。再看她家里，简直乱了套！门槛上淋着血，正吃着饭，一只骇人的盘子呈上来，闺女也没人管。在 14 世纪，意大利语"casa"有双重含义，既指"家宅"，也指

"家族",管不好家宅,必令家族蒙羞。而对家族荣誉构成最大威胁的往往是男女奸情。尽管画中并未具体描绘希罗底行不端之事,整个情节却是她与希律的不正当关系引发的,观者自然明白。

莎乐美是筵席上唯一的女子。这很成问题,因为训诫书上说,少女单独出现在公共场合有损自己的名誉。更麻烦的是她还跳舞——劝谕故事里跳舞的经常是魔鬼。再看筵席边上那位伴奏的乐手,穿一件杂色衣裳,拉一只维奥尔琴,这是江湖卖艺的架势。但也并非绝对不能跳舞。社交舞在14世纪的贵族中还挺流行,薄伽丘就描写过。舞蹈和音乐是文艺复兴早期意大利节庆活动的重要节目,好人家的女孩都出来跳舞。打了胜仗,谁家娶亲,男女舞者齐来助兴。甚至佛罗伦萨一些大型宗教仪式上都有舞蹈。锡耶纳市政厅的著名壁画《好政府》(*Effects of Good Government in the City*)里还有一个经典的场景:青年男女身穿彩衣,手拉手翩跹起舞,欢乐又和平。然而跳舞还是会受到谴责。牧师认为跳舞有失体面,世俗精英阶层也把舞蹈跟淫乱联系起来。因为这些歧义,对舞蹈就要严格规范。跳什么,怎么跳,训诫书上写得不厌其详。对女子尤其苛刻,如果年轻女孩受邀跳舞,"她应谨慎而谦虚,不炫耀,不做作,不可学杂耍艺人劈叉蹦高"。总之,动作越轻,越小,越含蓄,越能证明自己是个高贵、诚实的好孩子。

莎乐美是个公主,在父王筵席上跳舞本无可诟病,但造成了可怕的后果,她这舞就很可疑。对道学家来说,一切与舞蹈有关之事都是坏的。在旁人眼里则模棱两可。15世纪有位嫁入美第奇家的女诗人,曾为施洗约翰的故事写过一首诗,诗中形容莎乐美舞得很优雅:"好似天女下凡,蒙着轻盈的面纱",等她的表演以一颗头颅收场时,约翰的门徒又厉声斥责这舞。所以莎乐美的舞是一种美丽而又危险的事物。艺术家如何表现它,就决定了观众怎么判断。乔托画里,她身子挺直,绝无"劈叉蹦高"的

意思，动作再谦虚不过。如果她有错，乔托显然在尽力淡化她的错。她只是个小姑娘，无论在堂上还是她母亲房间里，都那么小，举止得体，恭敬顺从。谁忍心怪她呢？再看，跳舞时，两个仆人站在她背后，堵着门，紧盯着她窃窃私语。训诫书对窃窃私语是很有意见的，因为"不便明说之事从来都是不体面的"。道学家认为，让别人盯着并在背后耳语对一个女孩来说是最丢人的事。文艺复兴早期的很多作者说起这个故事，都相信莎乐美是被她母亲推进这种尴尬局面的，并不是出于她自己的"原罪"。

这也是乔托的意思。他缓和了莎乐美的形象，突出了希罗底的罪责，按当时的道德理念刻画女主角的性格，讲出一个颇有说服力的劝谕故事。看画的人会理解，莎乐美是相对无辜的；同时也得到教训，把家里弄得鸡飞狗跳的主妇比希罗底好不到哪去。

* * *

在多那太罗《希律的盛筵》浮雕里，母女两个角色的分量完全颠倒过来。这件浮雕刻在锡耶纳洗礼堂的洗礼盆上，也是约翰生平中的一幕，但这几幕是由不同的艺术家创作的。整组镀金青铜浮雕完成于 15 世纪 20 年代，造价昂贵，内容丰富，艺术水准高，深得锡耶纳市民珍爱。六边形洗礼盆每边雕一幕，绕行一圈，约翰的故事渐次展开：天使给撒迦利亚报喜，约翰出生，传道，给基督施洗，被捕，最后是希律的盛筵。比乔托的组画完整，但省略了斩首一幕。这么一省，就把人的注意力移到了约翰之死激起的反应上【图 5-6】。

多那太罗用透视法造出了近、中、远三重空间。前景左侧，希律坐桌首，士兵呈上头来，几个小男孩惊慌躲闪，桌后坐两个宾客（希律旁边那人有时被认作希罗底，但除了微隆的胸部，其

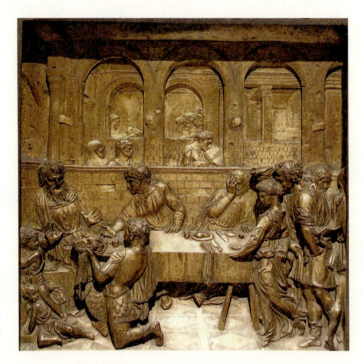

图5-6　多那太罗,《希律的盛筵》,青铜,60×60厘米,约1425年,锡耶纳,圣约翰洗礼堂

面目和发式更似男性),莎乐美在右边跳舞,身后簇着几名看客。小提琴手在拱窗后演奏,似对筵席之事不闻不见。最里面,一个士兵托着盛头的盘子给三个女人看,其中一个必是希罗底了。

　　乔托的人物冷静而克制,多那太罗的充满戏剧张力。浮雕中每个角色都在动,每种情绪都是剧烈的:希律扬起双手向后缩,宾客东倒西歪,挣扎着离席。就在这些吓破胆的男人跟前,莎乐美继续跳她的舞,右臂和左腿甩到身后,左臂撩起,衣纹紧贴着腿,勾出凹凸有致的轮廓。学者们对这个姿态的出处很感兴趣,觉得像古罗马浮雕里酒神巴克斯的女祭司。她们在酒神狂欢节上不跳到灵魂出窍是不肯罢休的。多那太罗选这种原型,显然是想突出莎乐美的负面形象:她的舞姿既是"异教"的,又是色情的。姿态诱人,表情却极紧张——是吓蒙了,还

是怀着怨毒？乔托画里，她庄重自持，有意将目光从约翰头上挪开；此处却眉头紧锁，目光须臾不离那颗头，眼中像要射出锥子。穿得如此性感，目光又如此直率，就给人一种嚣张的印象，这对任何文艺复兴时期的女子来说都是失德的，出现在一个小姑娘身上尤其令人震惊。训诫书上最常见的规训就是，女孩子在人前应低下眉眼，因为眼睛最易传达情绪，而情绪不宜外露。写给基督徒的行为手册上还特别叮嘱，不要看骇人的场景，因为死亡会从窗口——眼睛钻进来。

莎乐美不是希律筵席上唯一的女子。有四个人塞在她身后与浮雕边缘之间的狭窄空间里，其中一个梳着跟她一样的发式，许是她的女伴。另外三个男人，一个被边框切去一半，两个勾肩搭背，紧贴着莎乐美，几乎要抱住她。毫无疑问，多那太罗这么布置有他构图上的考虑（他把浮雕设计成一组斜线和反斜线，用一系列敞开和收拢的空间牵引人的视线，增加戏剧感），但对于文艺复兴时期的观者来说，这伙男人离姑娘这么近很不体面。按那时的行为规范，没出阁的女孩不应允许男人以任何借口碰她，否则她的名誉又会受损。

希罗底在背景里收下了约翰的头。前景用高浮雕，人物立体感很强，尤其是莎乐美，几乎要跳脱出来；背景则用极浅浮雕，人物只有微弱的凸起，不易觉察。就风格而言，这种处理自然是为了加强空间效果，但同时也影响着观者经验这个故事的方式。某种意义上，多那太罗在重演乔托壁画的叙事顺序——由近及远，对应由左向右，但乔托的构图将视线引向希罗底，而多那太罗的希罗底则随着渐行渐远的空间隐没在背景中。在锡耶纳洗礼堂暗弱的光里，你几乎找不到她。观者或许仍会责备她没把家管好，但她那么虚无，她的戏那么轻，谁会在意呢？何况她躲在小提琴手后面，小提琴手又冲着席上的宾客，顺着这条斜线下来，眼睛最终还会落在莎乐美身上。她才是整出戏的关键角色。

图5-7 塞巴斯蒂亚诺,《犹滴或莎乐美》,木板油画,54.9×44.5厘米,1510年,伦敦,英国国家美术馆

在当时,这个莎乐美怎么看都是邪恶的:舞姿妖娆,衣着放浪,目光大胆,还不注意跟男人保持身体距离。于是姑娘们就会明白:她是坏女孩,绝不能学她。《希律的盛筵》不光让人记住一段基督教的历史,还给那时的女子上了一堂深刻的行为规范课。信仰和社会的双重教谕在多那太罗的浮雕中彼此强化了。

* * *

还有一个"莎乐美",或者"犹滴"。她穿着地中海蓝的裙子,走到窗前停下,转头看你。脸上不悲不喜,嘴唇紧闭,眼中闪着湿润的光。手里端一只金属托盘,上面躺着一颗男人的头,生命已褪尽,只剩下物质。窗外是静悄悄的黎明【图5-7】。

[第五章] 圣人

这是塞巴斯蒂亚诺（Sebastiano del Pimbo）1510 年在威尼斯画的一幅木板油画。日期写在画面右下角的矮墙上。画的可能是莎乐美捧着施洗约翰的头，也可能是犹滴捧着荷罗孚尼的头。（当时威尼斯共和国正竭力对抗奥斯曼帝国，犹滴消灭强敌的事迹无疑是一种政治激励，几乎每个威尼斯画家都画过这个故事。）为了确定画中人的身份，艺术史家做了不少图像学的功课。传统上，盛着头的大盘子属于莎乐美，而犹滴会带一只大口袋，但不能一概而论。（波提切利的犹滴就把荷罗孚尼的头装在大盘里，让她的侍女顶在头上，带着回乡。米开朗琪罗在西斯廷天顶的一角画了类似的一幕。）犹滴通常会拿一把剑，身边有个侍女，不过也有例外。最终要看你是把她当成巾帼英雄，还是蛇蝎女人。

但是仍有问题。我们凭什么知道塞巴斯蒂亚诺一定是按非此即彼的道理塑造了这个人物呢？剑、侍女、王、筵席、刽子手、跳不完的舞——他不是把一切能让你认出她的线索全都拿走了吗？还剩什么呢？一个生者，一个亡者，一片寂寥的风景。看，那颗头摆得多么文雅！没有一丝血腥。死亡的阴谋和暴力都让时间带走了。这是"被驯服的死亡"。不管他从前做圣人，还是侵略者，此时都只是一个静物。她呢？也许亲手斩下了这颗头，也许跳了一支致命的舞。不管头怎么来的，此刻都属于她了。她几乎是把它抱在怀里的，它挨着她的心脏，好像听着她的心跳睡着了。你看看灰绿的头，再看看她白里透红的脸蛋，就暗吃一惊：死与生如此悬殊，又如此亲近。这样的时刻不可多得。它真实的意味只有最锋利的心灵可以穿透。相比之下，艺术史的方法只是一把钝剑。

第二部

耶稣基督是人子，也是圣子，体现着人性与神性的对立与统一。像凡人一样，耶稣有生也有死，他这辈子就是向死而生的；跟凡人不同的是，他经历了最漫长的死亡。死了还要回来，了却人间之事，才肯飞升天国。于是又有一场漫长的告别。告别始自"圣殇"，生者无形的悲怆笼着亡者的有形之躯，着实给艺术家出了个难题。耶稣复活后，抹大拉的马利亚第一个认出他，可耶稣一句"不要摸我"，又让她实实在在地扑了个空，这一幕，令多少画家伤神。人终于到齐，耶稣就要升天，这是最后的告别了，但还有一事未了：他要把天国的钥匙交给圣彼得。——多那太罗将《圣经》中两段分离的叙事编创成独幕剧，用如画的刀法刻在大理石板上，堪称浅浮雕艺术之神品。它给我的感动至今仍新鲜如初。每次去伦敦的维多利亚和阿尔伯特博物馆，我都要在这"石头记"跟前安静地待一会儿，想象那个叫耶稣的凡人艰难的一生；透过清浅的刻痕，死亡之厚，情感之深，皆触手可及。

耶稣的母亲马利亚算是寿终正寝了。她的人生却留下许多空白。唯一的儿子死后，她是怎么熬过余生的呢？写经的人好像并不关心。倒是她的死，神秘而浪漫，借中世纪一部《金色传奇》在人间广为流传。文艺复兴艺术家描画的马利亚很美，很温柔，清澈的目光里时而掠过一丝哀楚，仿佛她在一点一点吞咽那个残酷的前景：爱子终将离去。这是一位孤独的母亲。她的孤独是从她与儿子之间那种异乎寻常而又无可奈何的联系中长出来的。纵使在她弥留之际，众使徒驾祥云踏歌而来，也仅能为她履行一个恭敬的仪式。她仍要独自死去。只有极少数艺术家能捕捉到马利亚最后时刻内心那簇微茫的火光，比如古斯和卡拉瓦乔。古斯疯癫，卡拉瓦乔狂暴，然而在刻画圣母之死时，他们都显露了清晰的理性和超然的恻隐。像马利亚一样，他们也有一颗孤独的灵魂。

对于才两岁大的婴孩来说，死亡又意味着什么呢？为了一个耶稣，大希律王把整个伯利恒两岁以内的男孩都杀尽了。这些幼小的、懵懂的生命，未知生，亦未知死，更不知为何而死，瞬间就殒灭了。真正经历这场屠杀的是那些"不肯受安慰"的母亲们。然而耶稣一家却逃了。此时的耶稣也在褴褓之中，做不了主，等他长大，渐明事理，又该把伯利恒男孩的血债算在谁头上呢？放在现代，这个问题会引出

一部哲学小说，或一场法学辩论。文艺复兴和巴洛克艺术家则从希律屠婴的典故中看到了他们自己时代的严酷现实。最特别的是老勃鲁盖尔，他把这生灵涂炭的惨剧画成了一个冬天的童话，在白茫茫的荒原上，为短暂的生命行了一个无声的葬礼。他不像意大利艺术家那样精于勾绘形色；生与死，岁时的更迭，人间的悲喜，在他画布上都是风景和寓言。他是那种"以万物为刍狗"的艺术家。

伯利恒男孩死后封圣，成了基督教第一批烈士。如今，无论在哪种文化里，"烈士"一词似乎都陌生了。文艺复兴艺术家尽其所能地表现基督教烈士殉道的场景。今天来看这些作品需要一些勇气，还要克服生理和心理的不适。比起拉斐尔的圣母和波提切利的女神，受刑的烈士显然无法唤起感官层面的审美愉悦。塞巴斯蒂安却是个特例，他英俊健美，画家和雕塑家都爱拿他的裸体摆造型。更奇的是他两次殉道——捡回一命，仍为信仰赴死，这裸体就不单是美，还蓄着坚韧的意志。《金色传奇》告诉我们，塞巴斯蒂安笃信来生，来生没有死亡，只有永乐。可偏有一些艺术家把事情弄复杂：在他们笔下，这位烈士死得更悲壮，他向高天投去的最后一瞥像个谜，你无法猜透，他看见的是天国的幻景还是彻底的虚无；或者，那一刻他终于觉知，此生是唯一的，没有来生，这一死便是终结。

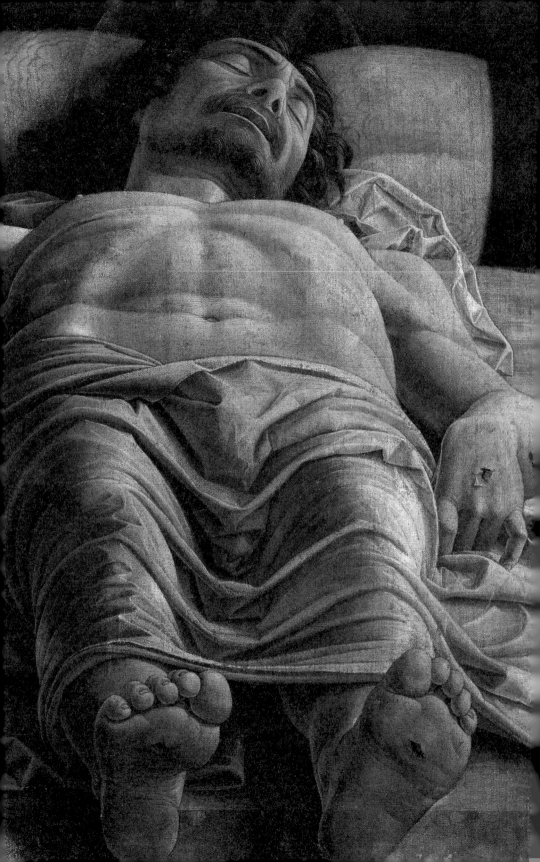

Son

[第六章]

儿子

圣 殇

> "他们就照犹太人殡葬的规矩,
> 把耶稣的身体用细麻布加上香料裹好了。"
> 《新约·约翰福音》,第十九章 40

意大利米兰的布雷拉美术馆（Pinacoteca di Brera）藏有一幅 15 世纪最怪的耶稣画。墙上像是突然豁开一个窗洞,满满框住一张石床,耶稣直挺挺地躺在上面,头歪向一侧,巨人般的身躯跟窗口垂直,腰以下盖着麻布,双脚几乎戳到你眼前。麻布搭得很讲究,每个褶子都有它的道理,簇叠在一起仍能显出盖住的双腿的轮廓。耶稣的母亲马利亚挨在床沿,拿手帕拭泪；她身边一个男子,只露出十指交叉的手和小半张侧脸,尽是凄哀之色。阴影中还有一张面孔,看不清表情,也许是抹大拉的马利亚。有一股无形之力把你吸入画中,不觉间,你已加入这场悲伤的最后告别,一起为耶稣下葬做准备。你瞥见马利亚眼角的泪珠,想抚平她的皱纹；你知道她想触摸儿子浓密的卷发和细软的胡须,但是那身体绝不可碰。凝神看一阵儿,你会有一种错觉,以为耶稣的胸部在起伏,他还有呼吸,只是睡着,眉心微微蹙起,转瞬又舒开了。直到你的目光落在最可怕的细节上：手背和脚掌的伤口——这是刚从十字架上取下的身体。那双手的摆法很不自然,他好像故意弓起手腕,把两个被钉子打穿的洞正对着你,一清二楚【图 6-1】。

[第六章] 儿子

文艺复兴早期的艺术家们苦心经营的透视法则在这里失去了权威。归结到本质，用透视法作画无非是在平面上构造立体。曼特尼亚的构造不怎么科学，却更贴近人的感知，这感知是物理的，也是意念的。

图6-1 曼特尼亚，《哀悼基督》，布面蛋彩画，68×81厘米，约1483年，米兰，布雷拉美术馆

这幅约两尺见方的布面蛋彩画是意大利北方画家曼特尼亚的巅峰之作。四福音书讲述耶稣生平，近尾声时都提到了"耶稣被安葬在新坟里"的场景。亚利马太的约瑟领取耶稣的尸身，用细麻布裹好，安放在磐石凿成的坟墓里。仪式很简单，敬爱耶稣的人在远处默默地看着。基督教艺术里，"圣殇"（Pietà，或 Lamentation）与"入葬"（Entombment）是两个常见的题材，有时分开描绘，有时合为一景，自成一套图像传统。曼特尼亚把"圣殇"放在昏暗逼仄的墓室，让母亲跟儿子在此诀别，构思独到，构图更绝。谁也没请他画这么一个死去的耶稣，他是画给自己关起门来做祷告用的。曼特尼亚活着的时候，大约没人晓得这件作品。他死后，人们在他工作室里发现了它。想象一下第一个看到它的人的表情！瓦萨里给这幅画取了个很专业的名字，叫"透视缩短的基督"（Foreshortened Christ；意大利语：Christo in scurto），意思是说，基督的身体是严格遵照线性透视法画出来的。果然如此吗？

不妨拿真人做个实验。让模特照耶稣的姿势平躺，你稍微蹲下，在伸手就能够到模特脚的位置拍张照片，便会看到，近距离的"透视缩短"现象竟如此夸张，照片里的模特就像放倒的埃菲尔塔。再看曼特尼亚的画，想象这个耶稣站起来，难道不是个头大身子小的怪人？当然，拿正常人当模特也能拍出画中的效果，但要离远些，最好退到二十五米之外。可"透视缩短的基督"无论怎么瞧都近在咫尺，很逼真，也不觉得比例失常。由此可见曼特尼亚用心之深。画死去的耶稣，要情感为先，而不是技术至上。文艺复兴早期的艺术家们苦心经营的透视法则在这里失去了权威。归结到本质，用透视法作画无非是在平面上构造立体。曼特尼亚的构造不怎么科学，却更贴近人的感知，这感知是物理的，也是意念的。他把那个本该超然物外的"救世主"拖进俗世中来。他比画《三位一体》的马萨乔又向前迈了一步，放弃透视灭点，用近似正交投影的方法表现圣体，有缩短，但不分近大远小；一切历历在目，只有耶稣头顶的光环若隐若现，像个虚无的圆圈。对着一具毛骨悚然的尸身，你不得不信，他也有生有灭。这种直面死亡的在场感和当下感远远超过了传统宗教艺术的效果。曼特尼亚为观者赋予了一种特权：可以见到耶稣死时最私密，也最完整的样子。按照福音书的说法，这个时刻不会停留太久——大家还没有做好准备，耶稣就复活了。正因如此，观者才是永恒的见证人。

曼特尼亚早先做过曼图亚侯爵的宫廷画师。在侯爵府中，他遇到了学者、艺术家和建筑师阿尔贝蒂（Leon Battista Alberti）。两人彼此欣赏，经常切磋学问和创作。阿尔贝蒂在《论绘画》（De pictura）中讲透视原理，提出一个精辟的比喻：一幅画好比一扇窗，画面给人的印象应是穿透的，好像望着窗外的事物。曼特尼亚记住了这个比喻，并在许多作品中实践它。"透视缩短的基督"虽然有悖透视法，"窗口"的印象却尤为深刻。它刚能把基督庞大的身体框住。

[第六章] 儿子

老普林尼在《博物志》中提到过古希腊画家蒂曼提斯（Timanthes）的一幅作品，给阿尔贝蒂留下了深刻印象，尤其是"大"与"小"的相对性和两者之间的生动比照，他在《论绘画》里引用了许多次。一处说，"在所有的古人中，画家蒂曼提斯最懂得对比的妙处。他们说他在一张小画板上描出一个睡着的独眼巨人，又挨着他画了几个小牧神抱他的大拇指，于是跟这些牧神比起来，那个睡着的人就显得硕大无朋。"别处又说，小牧神们在拿酒神的魔术棒测量独眼巨人的大拇指。跟"大人国与小人国"的童话一般有趣。曼特尼亚很快学会了这一招，他在靠近耶稣头部的位置放了一只小药膏罐（这是犹太人给死者行傅油礼必不可少的）——小到可以托在掌心，来测量、衬托耶稣之大，尺度感一下子变得很有戏剧性。

蒂曼提斯的启示不止于此。在普林尼的描述中，他是古代第一个接受完整通识教育的画家，尤其精通算术和几何。蒂曼提斯很为此骄傲，他认为倘若没有这些知识，绘画永远不会完美。曼特尼亚的自我形象与之非常相似，他相信自己是意大利最博学的人文主义艺术家。他会念拉丁文，熟谙罗马古物，不放过任何时髦的学问。他看穿了透视法的秘密，便不再墨守成规，而是去挑战常人想不到，或不敢碰的视角。画到"透视缩短的基督"，曼特尼亚简直在一意孤行。在当时的人看来，从这个视点画耶稣不但离奇，而且不敬。曼特尼亚之前没人这么画过，之后也少有艺术家学他。即使到了20世纪晚期，艺术史学者们谈及此画，还有些躲躲闪闪，大约是因为它会勾起色情摄影的联想。这实在很荒唐。曼特尼亚似乎是15世纪最"叛逆"的艺术家，其实他再认真不过。他把耶稣画成了一个巨人，死亡和哀悼也跟着放大，把你完全罩在里面。而"科学"的透视不会如此庄重和肃穆。这是带着曼特尼亚签名的"表现主义"。

* * *

四十多年后，一个叫罗索（Rosso Fiorentino）的佛罗伦萨艺术家画了幅《天使哀悼基督》（*Dead Christ with Angels*），也把耶稣塑造成了巨人。意大利语"Rosso"即"红色"，这位画家天生一头红发，故得了"红色佛罗伦萨人"的诨名。他成长的年代，意大利的艺术中心正从佛罗伦萨向罗马转移。二十九岁那年，罗索也去了罗马。初来乍到，他就给人留下了傲慢而刻薄的印象。他好像谁都瞧不起，敢挑拉斐尔的毛病，还敢冒犯米开朗琪罗——仰着脖子看完西斯廷天顶画，宣称自己绝不会用那种"矫情的手法"创作。可他偏偏把自己在罗马的第一件作品搞砸了。他的朋友切里尼说，当拉斐尔的徒弟们试图谋杀罗索的时候，他不得不站出来替朋友解围；罗索接不到活，穷困潦倒，快饿死了，他又慷慨解囊。切里尼的描述总有些夸张，却也形象地勾勒出一幅"一个青年艺术家在罗马"的速写。这么过了两年，终于有了转机。一位跟罗索同乡的主教来请他画一幅"圣殇"，要有天使的那种【图 6-2】。

《天使哀悼基督》画得很奇，能看出罗索在努力学习米开朗琪罗。（艺术家总是自相矛盾的。）耶稣坐着的姿态是个典型的"对置扭转"（意大利语：contrapposto）：头扭向左肩，躯干朝前，双腿冲右，自上而下两度扭转，表现出一个身体的许多方面，看上去很有雕塑感。这样的裸体似曾相识。米开朗琪罗在西斯廷天顶的创世神话中画进二十个身份不明的裸男（ignudi），让他们摆出各种可能或不可能的姿态，像在提醒人们，他最得意的职业仍然是雕塑家。罗索来了一趟，没有白看，他嘴上硬，心里早把那些神奇的身体记住了。更直接的影响来自米氏的大理石雕塑《圣母哀悼基督》。不可思议的是，罗索画中耶稣的身体仿佛还活着，尽管经受了缓慢而持久的毁伤，仍然优雅、宁静，闪着温暖的光泽，有弹性和韧度。米氏雕塑中的巨人是圣母，死去的耶稣在母

[第六章] 儿子

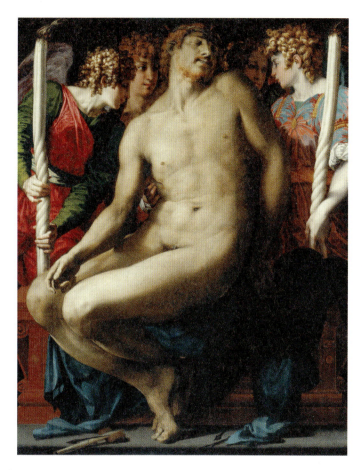

不可思议的是,罗索画中耶稣的身体仿佛还活着,尽管经受了缓慢而持久的毁伤,仍然优雅、宁静,闪着温暖的光泽,有弹性和韧度。常见的"圣殇"作品,会把耶稣肋下的伤口摆到明处给人看,而在罗索的画中,它藏在影子里。你凑近了看,才意识到天使们在对着这个伤口沉思。

图6-2 罗索,《天使哀悼基督》,木板油画,133.4×104.1厘米,1524—1527年,波士顿美术博物馆

亲怀中变小了。罗索把夸张的比例反了过来,把耶稣做成巨人,坐着比站立的天使还高,快要撑破画面,让你无法将目光从他的身体上挪开。米氏在讲一个悼亡的故事,他的意思很明白,情感很真切。而罗索似乎忘了这本该是悲痛的时刻,竟很专注地描绘一个性感的身体,描得那么美,美得不自然。

这也怪不得他。"圣殇"也许是基督教艺术中最难表现的主题。不管哀悼者是天使,还是母亲,总要对着耶稣的身体。身体有形,哀悼却无形。如何把握两者之间的平衡,恰如其分地

渲染情绪，是摆在文艺复兴艺术家面前的一份特殊挑战。耶稣之死是件很抽象的事。这个时刻不算结束，它更像一道门，隔开两种存在。门这边，他是血肉之躯的凡人，吃完最后的晚餐就开始受难，一直到死在十字架上；越过了那道门，他不再属于尘世。为了纪念耶稣与门徒的最后晚餐，做弥撒时要行圣餐礼（Eucharist），吃面包，喝红葡萄酒。关于仪式的意义，基督教神学家们向来争论不休，有的说面包红酒只是圣体圣血的象征或比喻，还有的说耶稣的肉身确实在场。这就让艺术家很头疼，他们不光要塑造受难耶稣的凡人之躯，还得设法传递圣餐礼所蕴含的耶稣之死的特殊意义。常见的"圣殇"作品，会把耶稣肋下的伤口摆到明处给人看，而在罗索的画中，它藏在影子里。你凑近了看，才意识到天使们在对着这个伤口沉思。可他们好像并不悲伤，反倒欣喜若狂，像发现了神奇的秘密。你会以为，让天使陷入冥想的不是耶稣的受难，而是他的肉身之美。这全裸的肉身给天使的彩衣衬着，灿烂夺目，像幻觉，但又分明触手可及。他坐在圣坛上，两侧各有一名天使握着长长的蜡烛，烛光快要熄灭。这是圣餐礼最神秘的时刻。画家似乎在说：看，耶稣就在这里！

从曼特尼亚到罗索，文艺复兴艺术一步步走向极盛，又经历了一场深重的危机。能见证这段岁月的艺术家是幸福的。然而他们的命运往往不由自己。《天使哀悼基督》完成于1527年，那年5月，神圣罗马皇帝查理五世的军队洗劫了罗马。艺术家纷纷逃往别处另觅前程，永恒之城不再是中心。罗索去了法国，在那里跟几个流亡的意大利艺术家开启了第一代"枫丹白露画派"（School of Fontainebleau）。他为弗朗西斯一世效力，直到去世。《天使哀悼基督》是罗索为数不多的存世作品之一，流传至今，几乎完好无损。

"圣殇"是个关于死亡的迷思，曼特尼亚之前，罗索之后，都有无数艺术家为它伤神，不敢造次，亦不敢怠慢。极少有人像他们两位那样挣破规则和观念的桎梏，把这个迷思放大到极限。

[第六章] 儿子

—
"不要摸我"
—

"'不要摸我,因为我还没有升上去见我的父。'"
《新约·约翰福音》,第二十章 17

美国俄亥俄州的克利夫兰艺术博物馆藏有一幅毕加索画的《生命》(*La Vie*),是他"蓝色时期"的杰作。画中有两组人物,左边是一对赤裸的青年男女,右边是一个母亲怀抱熟睡的婴儿。人与人之间最深的依恋都在这里了,可是怎么也感觉不到相亲相爱的浪漫与甜蜜。情侣和母子静穆地对峙着,都是赤贫的样子,彼此间却像有很深的隔阂,眼神各有各的去处,到底没能遇上。他们后面还摆着两幅画——这是一个艺术家的工作室,上面的画里有一对恋人相拥而坐,面色愁苦;下面的画里只有一个人孤零零地蜷缩着,很像梵高的素描《忧愁》(*Sorrow*)中的女子。《生命》的调子是清一色的蓝,如同一座蓝色监狱,囚禁着这些除了自己和相依为命的那个之外一无所有的人【图6-3】。

这幅画绘于1903年。当时毕加索二十一岁,一贫如洗。两年前,他的挚友、年仅二十岁的诗人和画家卡萨吉玛斯开枪自杀了。他们两个很要好,曾经一起游历西班牙,去巴黎看世界博览会,还在蒙马特高地租了间工作室同住。现在毕加索形单影只,过着朝不保夕的日子,很是凄凉。文艺复兴的艺术家大都不愁吃穿,20世纪初不行,那是不是今人想象中的"黄金时

凝视死亡：另一个文艺复兴

《生命》的调子是清一色的蓝，如同一座蓝色监狱，囚禁着这些除了自己和相依为命的那个之外一无所有的人。

图6-3　毕加索，《生命》，布面油画，196.5×129.2厘米，1903年，克利夫兰艺术博物馆

代",看看毕加索"蓝色时期"的作品就知道了。在巴黎和巴塞罗那有许多像他们一样穷困潦倒的年轻艺术家。整个"蓝色时期",毕加索不停地描绘苦命的乞丐,妓女,流浪汉,还有他的波西米亚同伴。蓝色成了窘迫、疏离、忧郁、绝望的标识,成了无依无靠而又孤芳自赏的艺术家的集体签名。《生命》中站在左边的那个青年就是照着卡萨吉玛斯的模样画的,这肖像底下还藏着毕加索的自画像。可是除了感伤的调子和自怜的情绪,这幅画还有一种难以言喻的神秘感,让一个多世纪以来的艺术史家和传记作家琢磨不透。有的说它是一个关于生命、死亡和救赎的寓言。有的说它表达的是"神圣与世俗之爱"(Sacred and Profane Love)——神圣者,端庄的母与子;世俗者,赤裸的青春恋人。(这也是一个传统寓言,可以追溯到文艺复兴的新柏拉图主义那里,提香就画过一幅《神圣与世俗之爱》,比毕加索的蓝调温煦华美得多。)还有人说,《生命》画的是一对无产阶级小夫妻在现实境况下的惨淡人生。似乎都有点道理。

最令人费解的是卡萨吉玛斯的手势。这只翘着食指的手悬置在情侣和母子之间,若即若离,像个警告,又像宣言。他到底在说什么呢?钻研过文艺复兴绘画的人会觉得这个手势十分眼熟。确实,活跃在意大利北方帕尔马的画家安东尼奥·达·柯雷乔(Antonio Allegri da Correggio)有一幅《不要摸我》(此画自17世纪中叶就流传到了西班牙),里面耶稣的手势跟它几乎一模一样。毕加索只是把耶稣的手臂做了个镜像反转,略一调整,就安在了卡萨吉玛斯身上。

这句"不要摸我"(拉丁文:Noli me tangere)非常有名。耶稣入葬第七日的清早,抹大拉的马利亚(Mary Magdalene)来到坟墓那里,看见石头挪开了,墓穴敞开着,里面细麻布和头巾还在,却没了耶稣。她不明白怎么回事,就站在外面哭。正哭着,瞅见两个白衣天使,问她为何哭泣,她说有人把主挪走了,不知

放在哪里。说着转过身来,见一个人站在那里,问她找谁,马利亚以为是看园的,反问他把耶稣移到了何处。此人正是复活的耶稣,他叫马利亚的名字,她才认出他,惊呼了一声"夫子"。而耶稣说:"不要摸我,因为我还没有升上去见我的父。"接着就吩咐马利亚去告诉他的门徒,他要升天。她便照做了。

　　抹大拉的马利亚与耶稣重逢的场景很动人,也很特别,四位福音书作者中只有约翰提到了。在马太与路加的叙述里,发现耶稣复活是个集体性事件,抹大拉的马利亚只是见证者之一;《马可福音》里,耶稣倒是先向马利亚显现了,但他们不曾交谈。而在约翰的故事里,她不但第一个遇见了复活的耶稣,且能跟他说上话。这一刻在他们各自的历史中都有特别的意义。对耶稣来说,这是他复活之后、升天之前在人间行他未了之事的开端;对马利亚而言,则是她从世俗度往神圣之爱的关键时刻。可是它来得突然,又那么短暂和珍贵,她显然还没准备好。让人揪心的是,她一认出耶稣,就好像被他拒绝了。耶稣不让她摸,还解释为什么不能摸,可她是不是真要去摸他,有没有摸到,约翰没说,似乎这是不言而喻的。《马太福音》上讲,天使跟前来探墓的妇女们说耶稣复活了,她们又害怕又欢喜,跑去要报给他的门徒(《圣经》里的女人时常扮演信使的角色),半道上忽然遇见耶稣,"就上前抱住他的脚拜他"。从这里可以想象,当马利亚独自认出他时,一定也激动得不能自已。人在眼前,真真切切,却又摸不得,就实实在在地扑了一个空。前后不到半刻钟的功夫,疑惑、悲伤、惊奇、喜悦、渴望、遗憾,挨个经历了一遍。把这么一种戏剧性的场面描画出来,很难,很伤神,可也是迷人的。

<center>* * *</center>

　　"不要摸我"是基督教艺术里的经典图式,有悠久的传统,

[第六章] 儿子

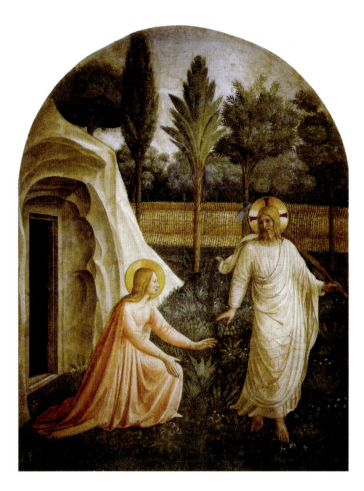

两个人的意态都是含蓄的,三只手在空中摆成一条若续若断的弧线,那断掉的,就用眼神连着。眼神是真挚的,温暖的,让人放心,值得铭记和回味。

图6-4 安杰利科修士,《不要摸我》,壁画,177×139厘米,1438年,佛罗伦萨,圣马可修道院博物馆

从古代晚期一直延续到今天。通常的画法是:马利亚伸手去够耶稣,耶稣要闪避开。要有风景,最好暗指橄榄山上的客西马尼花园。有的画家偏重人物,有的偏爱风景,也有的两者兼顾。除了耶稣和马利亚,有时还放进别的角色,比如天使和门徒;看似不相干的情节也偶尔出现。最难的是如何通过眼神与手势表现两个主角之间复杂而微妙的情感。佛罗伦萨的圣马可修道院里有一幅安杰利科修士(Fra Angelico)绘的壁画,用了诗意的象征手法,点到为止【图6-4】。画中有个静谧的花园,这是

一天中最早的时候，露还未干，鸟还没醒。耶稣一身白袍，肩上扛一只锄头（此类道具必不可少），赤足踏在青草地上——这个看园的把他的园子侍弄得真好，各种草叶整齐地舒展着，中间星星点点地开着红白粉紫的花，似能闻到花草的清香。他一只脚刚迈到另一只脚前，上身扭过来，一只手落在腰后。这款款的、轻手蹑脚的动作简直像绅士优雅的舞步。马利亚一样的优雅，她金发红裙，跪在耶稣跟前，身子微微向前倾，手张开，两臂却是半垂着，有一种矜持，更像在等待和犹豫中。或者，那一抱已经发生，可是这么快就得放开她的救主，她不情愿。两个人的意态都是含蓄的，三只手在空中摆成一条若续若断的弧线，那断掉的，就用眼神连着。眼神是真挚的，温暖的，让人放心，值得铭记和回味。换个角度看，耶稣好像还淡淡地笑了一下。这一幕，衬着草木繁花，我们看了，大约心里会浮上两句乐府诗——"青青园中葵，朝露待日晞"；而他们西方的文人看见，就会隐隐地想到彼得拉克的抒情诗。安杰利科画艺出众，本来衣食无忧，瓦萨里说他天性秉直，为了追求宁静和超脱，更为了拯救自己的灵魂，毅然出家做了修士。他这幅画就透着一种淡静，是清心寡欲而又爱好天然的人才画得出的。

安杰利科修士之后的艺术家要做同样的题目，或多或少地会从他的壁画里汲取灵感。波提切利做的一件祭坛的台座上有一行小装饰画，其中一幅绘着"不要摸我"：一道围墙把花园拦住，做成个浅浅的舞台，只在右边开个拱门，透出远方的山水。舞台上只有耶稣与抹大拉的马利亚。耶稣的姿态跟安杰利科修士画的大致仿佛，马利亚就很不同：她徒然地伸出手去，头弯向一边，表情是苦的，内心那种强烈的渴望显而易见。耶稣的手恰好悬在她两手之间，已经挨得那样近，却触不到——这只手发出的禁令是不可违抗的。拿戏剧打个比方，饰演同一个马利亚的角色，如果安杰利科修士的演员取的是布莱希特的风格，跟自己，跟另一个角色，跟观众都有意识地间离着，波提切利

[第六章] 儿子

的演员用的就是斯坦尼斯拉夫斯基的方法,她的肢体动作跟她的情绪体验配合得相当默契。因为这个不同寻常的时刻,她就有充足的理由这么演,没有人会责备她入戏太深【图6-5】。

　　柯雷乔画的抹大拉的马利亚又是另外一种。说他这幅画之前,先得说说他这个人。绘画既是他热爱的事业,也是生活压在他身上的一副重担。他的苦与乐都是从绘画中来的。拿卓越的才华对付经济的窘困,在那个时代还不怎么普遍,倒是跟20世纪初的毕加索一辈有些相似。还有一样特别的,就是他的与世无争。他能抵住罗马、佛罗伦萨、威尼斯这些艺术大都会的诱惑,安安稳稳地守在小地方帕尔马作画。因为这份坚持,还有他绘在帕尔马大教堂穹顶上那件气象恢宏的《圣母升天》(Assumption of the Virgin),这座北方小城的名气渐渐响亮起来,自成了一个"帕尔马画派"。柯雷乔四十余年的人生恰好从所谓的"文艺复兴全盛期"中穿过,他既是它的旁观者,又是一个重要的参与者。没有他,这场盛事是不完整的。早些时候,他奉曼特尼亚与莱奥纳多为精神导师;三十岁上去过一趟罗马,又从拉斐尔后期的创作和米开朗琪罗的西斯廷天顶画中受了些影响。柯雷乔的画里含着曼特尼亚的魄力,莱奥纳多的光泽,时而带出拉斐尔的雅致,米氏的饱满。再添上他自己在透视、

拿戏剧打个比方,饰演同一个马利亚的角色,如果安杰利科修士的演员取的是布莱希特的风格,跟自己,跟另一个角色,跟观众都有意识地间离着,波提切利的演员用的就是斯坦尼斯拉夫斯基的方法,她的肢体动作跟她的情绪体验配合得相当默契。

图6-5　波提切利,《不要摸我》(祭坛台座装饰画),木板蛋彩画,19.7×44厘米,约1484年,费城艺术博物馆

色彩、构图方面的创新,往往能做出亦真亦幻的效果。从柯雷乔的许多作品里,其实已能看出巴洛克与洛可可艺术的端倪了。

《不要摸我》属于柯雷乔第一批成熟的作品,绘于 1525 年。那一年他三十二岁。请他作画的是博洛尼亚的一个豪绅。这位绅士加入了某个虔诚的兄弟会,会规要求成员们在自己家里挂宗教画,还鼓励大家对着画做冥想练习。柯雷乔的画挂在绅士家的小礼拜堂里,这是要挨近了看的。画中的风景描得十分精细,近处的草帽、铁锹、锄头也一丝不苟,像静物一般耐看。锄头的摆法颇为用心,跟马利亚前倾的身子和耶稣的头构成一个稳妥的金字塔。而耶稣高举的左臂又打破了金字塔构图,另起一条对角线,向斜下方延至马利亚右脚,将画面撑开。这条对角线牵出了"戏眼"——手势、眼神,两个人的内心戏,全在它上面发生。马利亚像是承受不住骤然袭来的情感,几乎瘫倒在地上,而耶稣却那么安详宁静。他们的衣着也形成鲜明对比:马利亚穿着奢华的黄裙子(样式来自拉斐尔绘的《圣塞西莉亚》),是那时的妓女特有的装扮;耶稣披一件蓝袍,映着远方晨曦中幽蓝的群山,也隐喻着天空的颜色。这是柯雷乔的革新,因为传统的画法都是让耶稣穿白衣或粉衣。还有一项更大胆的创新:耶稣的身上找不到任何受难留下的"圣痕"。显然,柯雷乔是想让对着画冥思的人领悟,这个从死里复活的耶稣是完好的【图 6-6】。

大约 1514 年,提香也画了一幅《不要摸我》【图 6-7】。这个题材在那时的威尼斯艺术里还很少见。提香正年轻,画得很感性,亮调的色彩和田园牧歌的风景都映出乔尔乔涅的风格。人与景的关系在这里是灵活的,辩证的,相辅相成的——既可以把风景看作人物的陪衬,也可以把人物看作风景的点缀,各有独立的故事,放到一起又特别融洽。早在五年前的《圣家族与牧羊人》(*Holy Family with a Shepherd*)一画中,提香就已在人与景的统一上取得了成功;但这一回他做了更细微、更复杂的

[第六章] 儿子

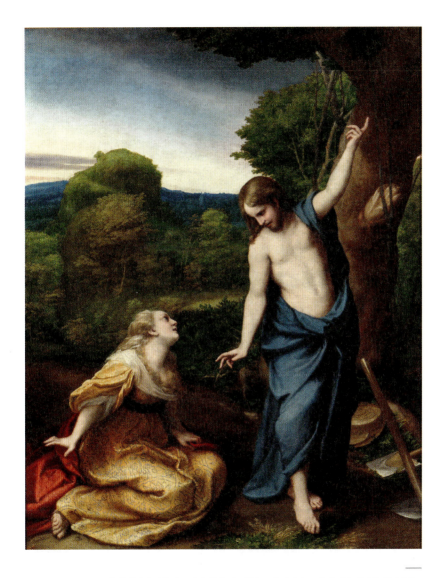

耶稣高举的左臂打破了金字塔构图,另起一条对角线,向斜下方延至马利亚右脚,将画面撑开。这条对角线牵出了"戏眼"——手势,眼神,两个人的内心戏,全在它上面发生。马利亚像是承受不住骤然袭来的情感,几乎瘫倒在地上,而耶稣却那么安详宁静。

图6-6 柯雷乔,《不要摸我》,木板油画,130×103厘米,约1525年,马德里,普拉多美术馆

凝视死亡：另一个文艺复兴

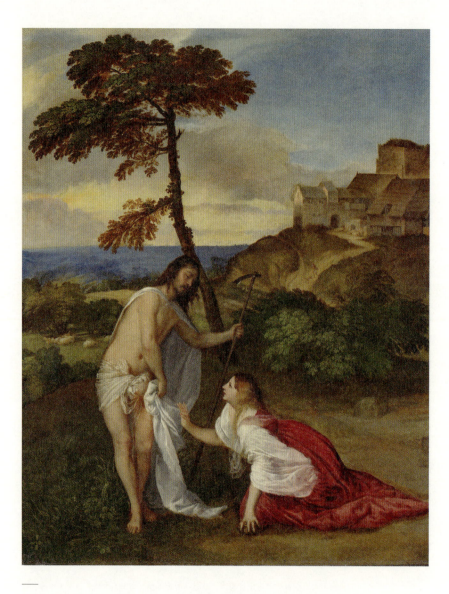

这个耶稣不同寻常，几乎全裸，样子十分优雅。他左手握着细长的锄杆斜支在地上，略欠身，腰胯向后一闪，右手挽起白袍往身前轻轻一揽，就那样温婉地避开了马利亚。他这微微弓起的、流畅而婀娜的身形简直是另一个维纳斯！

图6-7　提香，《不要摸我》，布面油画，110×91.9厘米，约1514年，伦敦，英国国家美术馆

渲染:静悄悄的黎明,曙色温柔,雾霭翻滚,孕育着神秘而转瞬即灭的事物。高天的流云一直舒卷到遥远的地平线上,看着不动,但很快就会格局大变。中景里,光渐渐打亮村庄和农舍,一人一犬从逶迤的山路上下来放羊,大地如同镶着白珍珠的绿绒毯。山坡凹下去又爬上来,近处伸开一块台地,就是耶稣与马利亚的舞台了。白色将两个貌离神合的人物连缀起来。耶稣腰上的细麻布与马利亚垂落的面纱都是用笔尖蘸着铅白颜料拖曳而成的,质感上有微妙的区别。这个耶稣不同寻常,几乎全裸,样子十分优雅。(提香这时期对裸体尤感兴趣,正通过版画和素描研习拉斐尔与米开朗琪罗的作品,从中又间接地学到了古代艺术的奥妙,对裸体的造型和动感有了越来越深的理解。)他左手握着细长的锄杆斜支在地上,略欠身,腰胯向后一闪,右手挽起白袍往身前轻轻一揽,就那样温婉地避开了马利亚。他这微微弓起的、流畅而婀娜的身形简直是另一个维纳斯!很容易让人想起乔尔乔涅经典的《沉睡的维纳斯》,《田园音乐会》(*Pastoral Concert*)里向泉中倒水的裸女,还有提香自己画的《神圣与世俗之爱》中象征"世俗"的裸女【图6-8】。可是这轻盈绰约的姿态放在此刻的耶稣身上一点也不奇怪。从他低垂的眼眉就能看出,他对马利亚是怀着温情和恻隐的,好像为自己的闪避感到抱歉似的,一切动作都放得轻柔和缓了。

最奇的是风景。在这对人物身后,同一个舞台上,有一株高树和一丛灌木。它俩仿佛着了人的魂魄,也一趋一避地对应着,入了戏。灌木枝叶纷披,如在风中洒泪,而树虽伸向天空,对它却是不离不弃。果然是草木有情了。这不单是提香的独创。乔尔乔涅画《沉睡的维纳斯》,小山和田野重叠起伏的轮廓就像从睡美人梦中化出来的。人与自然之间那种奇幻的感应,亲密而深邃的联系,尤能勾起威尼斯派艺术家的想象。画《不要摸我》的过程中,提香对风景做了多次修改,可是有两样他似乎从未考虑过:敞开的空墓穴和耶稣受难的髑髅地。几乎其他所有描绘这个

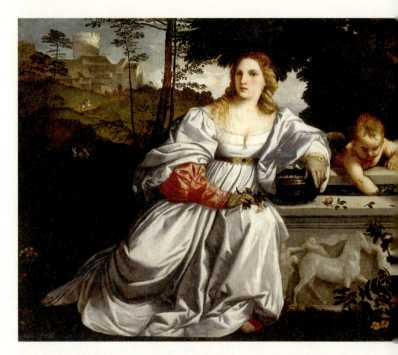

图6-8 提香,《神圣与世俗之爱》,布面油画,118×279厘米,约1514年,罗马,博尔盖塞美术馆

主题的艺术家都至少会画上其中的一样。而对提香来说,这一幕的风景更像一种无所不在的比喻,而不是某个具体的场所。若把耶稣和马利亚拿掉,所余之景仍是一个有情世界。

* * *

这几个艺术家,佛罗伦萨的安杰利科修士,帕尔马的柯雷乔,威尼斯的提香,都以各自的风格画出了《约翰福音》里这段奇遇的诗意。一句"不要摸我"可不简单,藏着前因后果,交织着复杂的情感,意味深长。那些心思细敏、想象丰富的诗人是不会错过的。16世纪英国的抒情诗人托马斯·怀亚特爵士(Sir Thomas Wyatt)写过一首著名的情诗,就拿这句做了诗眼。在亨利八世的时代,诗人是不好明着做的,所以他要拿廷

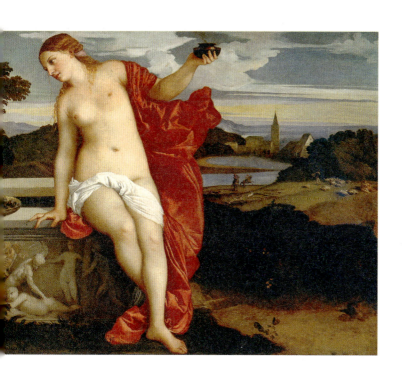

臣的面孔作掩护。凭着智慧和友善，他游弋于两种身份之间，赢得了国王的器重。1526 年，怀亚特受亨利八世委托出使意大利，请求教皇取消英国国王与现任王后的婚姻，让国王另娶安妮·博林。很快，查理五世皇帝的军队洗劫了罗马，教皇入狱，怀亚特也被捕。但是他设法逃脱，辗转回到了英格兰。就在这场卷着王室家务的"权利的游戏"中，发生了一个英国文学史上的里程碑事件。16 世纪 20 年代，意大利的文艺复兴文化已臻成熟；对于一个异邦的年轻诗人（怀亚特此时只有二十三岁）来说，他的"壮游"正是时候。怀亚特在意大利深受人文主义熏陶，对彼得拉克的十四行诗尤其着迷，他为这种格律谨严、语言简练、意境优美的诗体赋予了英语的形状。他是一名当之无愧的诗的使者，诗的先锋。小荷尔拜因给他画过一幅素描像，让我们看到了一个目光深邃、器宇轩昂的诗人【图 6-9】。

图6-9 小荷尔拜因,《托马斯·怀亚特爵士肖像》,素描,37.2×26.9厘米,约1535—1537年,伦敦,皇家收藏

怀亚特写的那首情诗叫作《谁欲狩猎》(*Whoso List to Hunt*)。诗意与我们《诗经》第一首《关雎》相通,但不明说那个求之不得的女子,而是用一只年轻的雌鹿喻她。这只鹿让猎人忘也不是,追也不是,很折磨人。末了四句点出了诗眼:And graven with diamonds in letters plain/There is written her fair neck round about/"*Noli me tangere*, for Caesar's I am/And wild for to hold, though I seem tame"。(绕她美丽的颈项,用明白的言语/且用钻石将这句话,刻写在那里:/"不要碰我,因为我是恺撒的财物/被猎获时我很狂野,虽然看似驯服"。)怀亚特作诗,跟辛弃疾填词有一比:喜欢用典。短短四句里叠着好几个典故。先说"恺撒的财物"。老普林尼在《博物志》中讲过一个传奇,说恺撒养了几只白鹿,给它们戴了项圈,上面用拉丁文写着:Noli me tangere, Caesaris sum(不要碰我,我是恺撒的)。恺撒死后三百年,还有人遇见这些戴着项圈的白鹿——它们成仙了。彼得拉克为他心爱的劳拉害着相思病,借这个典故写了首十四行诗,叫《白鹿》(*Una candida cerva*)。诗中有画:早春时节,旭

日初升,两条小河间,月桂树荫下(劳拉的名字原是"桂树"的意思),一只长着金角的白鹿在碧草间跳跃;诗人放下一切去追逐她,却见她颈上用钻石和黄玉写着"不要碰我";太阳已到中天,她在诗人朦胧的泪眼中消失了。

怀亚特的《谁欲狩猎》就是从彼得拉克这首情诗化来的,但立意迥然不同。彼得拉克将恋人想成一幅完美的图画,甘心在这图画面前做一个纯粹的诗人。而怀亚特更复杂,他的诗人的情思里夹杂着猎人的躁动。他一上来就挑衅:谁欲狩猎,我知道哪儿有只母鹿。并且这"谁欲狩猎"在最后六行开头又重复了一遍,把猎人心里的火煽旺,又浇灭,因为她已有了她的恺撒。彼得拉克全诗皆用意大利语,包括"不要碰我";怀亚特诗中这一句却直接用了《圣经》拉丁文通行本里的"Noli me tangere",让人不能不联想到耶稣复活后对抹大拉的马利亚说的话。一首十四行诗里缠绕着这么多比喻和典故——一场徒劳的狩猎,一个霸道的君王,一个像复活的耶稣那般如火又如冰的恋人。她究竟是谁呢?有人推测,怀亚特诗中暗指的恋人必是安妮·博林。在亨利八世血雨腥风的朝堂上,他写这么一首诗是冒着掉脑袋的风险的,他必须隐晦,讲一个不知所云,捕风捉影的故事。果然如此的话,他的诗读起来是别有一番况味的。然而怀亚特与安妮的恋爱素来只是一种未经证实的传说。

不管这个神秘的恋人是不是安妮,怀亚特的诗都能立得住。最终,那个血气方刚的猎人要放下世俗的欲望,做回他的诗人。过程也许比彼得拉克的那一种更波折、更艰难,但归宿是一样的——在心,而不在形。这也是抹大拉的马利亚唯一的、最好的归宿。"Noli me tangere"原是从最初的科伊内希腊语(亚历山大时代的通用希腊语)"Μή μου ἅπτου"转译来的。这是一个进行时态的祈使句,更确切的译法应该是"别再紧抓着我不放"。复活的耶稣不是不让人摸他、碰他,当他的门徒多马

满腹狐疑的时候,他说:"伸过你的指头来,摸我的手;伸出你的手来,探入我的肋旁。不要疑惑,总要信。"信,才是关键。一旦复活,他与人的联系就不再是有形的,而是心对心的。他必须拉开这道鸿沟,让他的追随者明白,是时候放他去了。伸出的手没有用了,唯一能找到他的,是心。"不要碰我"是个关于心的故事。它的意义抽象,过程却感人至深。

[第六章] 儿子

— 天堂的钥匙 —

"'我要把天国的钥匙给你,
凡你在地上所捆绑的,在天上也要捆绑;
凡你在地上所释放的,在天上也要释放。'"
《新约·马太福音》,第十六章 20

在我们惯常的印象中,绘画与雕塑似乎是两种截然不同的艺术:一种要在平面上观看,一种则要在立体中欣赏。可是,有没有如画的雕塑呢?答案是肯定的。多那太罗刻的《基督升天并授钥匙与彼得》(*Ascension with Christ giving the Keys to St. Peter*,以下简称《升天》),算得上最"如画"的一件雕塑了。不过在看它之前,先要定一定神,做个深呼吸,因为"画"中藏着一个深远的世界【图 6-10】。

"升天"一幕发生在一座小山上。当中的前景里轻轻淡淡地勾出几叶草木,山坡向后落下去,远远的山坳里伸出三棵蘑菇似的小树。右边构图紧致,沿坡地长出一片茂林;左边疏阔,目光随起伏的山峦荡到远方的圣城耶路撒冷。中景里,"蘑菇树"的树梢从隐藏的山嘴中冒出来,映着云天。正中间,四个小天使簇拥着,基督高坐在祥云宝座上,头顶着画面上缘。他朝前坐,微微侧身对着右下方的彼得,右手做祝福,左手将天堂的钥匙递给他。这组人物左侧,马利亚跪在地上,抬头望着升天的基督;她的面容那样疲倦,手势却那样剧烈,多少喜悦,

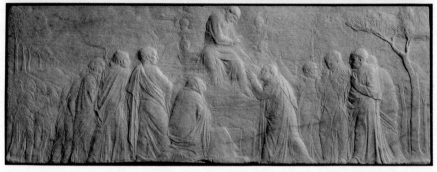

图6-10 多那太罗,《基督升天并授钥匙与彼得》,大理石浅浮雕,40.9×114.1厘米,重60.5公斤,约1428—1430年,伦敦,维多利亚和阿尔伯特博物馆。为展示浮雕表面微妙的层次和质感,美术馆摄影师在拍摄这两张图片时分别使用了较强的聚光灯和柔和的泛光灯

多少悲辛,还有多少不舍,大约只有她这个做母亲的心里最清楚。彼得身后有四名使徒,第一个面容严肃,正张开手臂示意旁边的同伴关注眼前之事;另外两个惊异地举起双手;第五个的头从一棵树后边露出来,是用最浅的浮雕刻成的。马利亚后面也有五名使徒,彼此紧挨着排成一条斜线。第一个定定地站着,显出刚毅的侧脸,目光凝注在钥匙上;第二个迈步跟上来,略扭过头,高举着手,像在遮挡从基督身上发出的耀眼光芒;第三个是四分之三侧脸,伸出右手,像在争辩;第四个和第五个的脸完全被挡住。最左边,两名大天使刚收起翅膀,一个搂着另一个的肩,全神贯注地望着这一幕【图 6-11、图 6-12、图 6-13】。

这"如画"的雕塑与多那太罗的童子功是分不开的。那时的艺术家都要从学徒做起,多那太罗小时候先跟着佛罗伦萨的一位画家做了好几年学徒,十七岁时才去吉贝尔蒂(Lorenzo

[第六章] 儿子

图6-11 多那太罗,
《基督升天并授钥匙
与彼得》(局部)

图6-12 多那太罗,
《基督升天并授钥匙
与彼得》(局部)

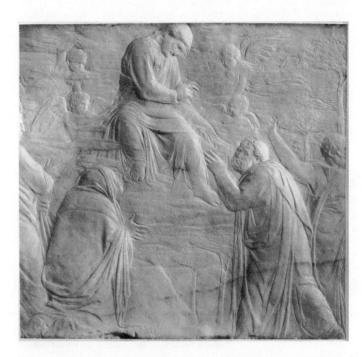

图6-13 多那太罗,
《基督升天并授钥匙
与彼得》(局部)

Ghiberti)的工作室学雕塑。一个人找到他真心喜欢的事,又正当精力最盛的年华,他的势头是挡不住的。不到二十岁,多那太罗就崭露头角,开始在佛罗伦萨大教堂承担独立的项目了。他二十二岁时雕出了成名作——大理石的《大卫》,少年虽美,却未脱尽哥特雕塑千篇一律的姿态。此后的十八年,他又做了许多大型的人物雕像。为大教堂塑的长髯炯目的《传道者约翰》,为佛罗伦萨行会教堂塑的英武的《圣乔治》与贤明的《圣马可》,还有为大教堂钟塔塑的"傻子"先知《哈巴谷》(Prophet Habakkuk),都是这时期的杰作。它们越来越显出一种古典的、自然的特征。就在这个从哥特式样向写实风格转变的过程中,诞生了文艺复兴的雕塑。但多那太罗的艺术之路才走了一半,他今后会拿出怎样的作品,当时的人无论如何也看不出。他在古稀之年做出木雕《抹大拉的马利亚》和青铜像《施洗约翰》,那种鲜明的主观意识和使人痉挛的强烈情绪,与他盛年的"写

[第六章] 儿子

实主义"仿佛隔着一道巨大的鸿沟。关于多那太罗的生平和事业已有诸多记载,可他的性格始终很神秘。从他留下的作品看,他年轻时似乎浸在一种古典的、理想主义的情怀里,宁静而忘我;阅过世事,年岁渐老,心里反而刮起风暴,踏进了一个在旁人看来是超现实的,甚至惊悚的,而对他自己来说却无比真实的世界。这样的一种灵魂,后来的艺术家如提香和伦勃朗有过,但在崇尚理智的15世纪尚属罕见。

已知的多那太罗最早的浮雕作品,是刻在《圣乔治》雕像基座上的《乔治屠龙》(*Saint George and the Dragon*)【图6-14】。就整件作品的设计而言,它也许只是一个装饰性的脚注,雕得很浅,远观似有若无,第一次看雕像的人甚至不会留意到,但多那太罗却做得十分用心。走近看,左边一个原始岩洞,洞口蹲踞着恶龙,右边一座古典柱廊,廊前一女,袅袅婷婷,当中乔治骑在马上,马扬起前蹄,长矛对准了龙的心脏。——该有的都有了,别的一概不要,那种文明与野蛮对峙的印象就格外鲜明。多那太罗用一面小巧简约的浮雕讲这个骑士屠龙救公主的浪漫传奇,却能讲出一种豪迈与磅礴,跟他用大尺度的圆雕塑造人物异曲同工。浮雕比圆雕有一种天生的好处,就是适合做场面和讲故事,因此可以说,它是雕塑里的叙事艺术。《乔治屠龙》仅仅是多那太罗叙事艺术的开端,再看他后来给锡耶

> 浮雕比圆雕有一种天生的好处,就是适合做场面和讲故事,因此可以说,它是雕塑里的叙事艺术。扁平浮雕是文艺复兴雕塑家使用的最严谨、最详尽、最微妙的叙事技法,人们在《圣乔治》的基座上第一次见识了它的魅力,那之后它经常出现在多那太罗的作品中。

图6-14 多那太罗,《乔治屠龙》,大理石浅浮雕,39×129厘米,约1416年,佛罗伦萨,巴杰罗美术馆

纳洗礼堂刻的青铜浮雕《希律的盛筵》，给那不勒斯的布兰卡契墓碑刻的大理石浮雕《圣母升天》，还有给帕多瓦的圣安东尼教堂刻的青铜浮雕《安东尼的四个奇迹》，就不能不感叹，他在叙事想象力上的潜能似乎是无尽的。

浮雕不但可以表现丰富的事物，在形式和技法上也是多样的。多那太罗做的大理石浮雕里最特别的一种，是所谓的"扁平浮雕"（意大利语：rilievo stiacciato）。这类浮雕的主要特点，多那太罗的传记作者瓦萨里曾有描述，他先是列出传统的"深浮雕"（mezzo rilievo）和"浅浮雕"（basso rilievo），然后说："第三种叫作极浅浮雕，或扁平浮雕。这类作品中仅有用凹痕和扁平的凸雕塑造的形象。它们做起来非常困难，因为需要素描、设计和编创方面的高超本领。……就这类浮雕而言，多那太罗同样在技艺、匠心和设计上超越了其他所有的雕塑家。"扁平浮雕是文艺复兴雕塑家使用的最严谨、最详尽、最微妙的叙事技法，人们在《圣乔治》的基座上第一次见识了它的魅力，那之后它经常出现在多那太罗的作品中。

《升天》是极好的一例。这件浮雕是从一块三十六毫米厚的白色大理石板上刻出来的。大理石本身带有天然的瑕疵和凹痕，左上角的淡褐斑点和右边的两道灰色斜纹尤其明显。材料的这些特征对于多那太罗要刻画的内容来说不但毫无益处，还会带来干扰。可是当我们看到石头上的故事时，竟有一种不可思议的印象，仿佛这故事也是石头天然带来的——从前的某个时刻，它切切实实地发生在石头里，突然有一种魔法将那个时刻封存住，像孙悟空念一声"定"，一切活生生的都定住了，直到今天，这个"定"咒还没有解除。最初，定在石头里的形象是立体丰满的，后来渐渐地被时间那只不离不弃的手抚平了，最后留下的这一幕是挥之不去的记忆。或者，多那太罗自己就是魔法师，他把大理石变成了一张轻盈透明的幕，覆在了被时间封存的故事上。

多那太罗究竟是怎么做到的呢？转到石头的侧面仔细观察并测量，或可揣摩一二。沿着右边前景那棵树的树干内侧，雕刻的深度可达两毫米，而着重塑造的中心人物从底面上凸起的高度也不过八毫米。在如此严苛的界限内创造空间与深度的错觉，区分前与后、近与远的层次，建立人物的三维实体印象并准确定义他们彼此间的关系，就算不是魔法，也需要最精湛的技艺。多那太罗之外，怕是无人敢接这样的活了。浮雕"如画"，却比绘画难，因为它没有色彩的辅助，纯靠造型取胜。造型的效果往往就在那些极轻浅的、几乎无法用肉眼判断的深度差别中。这高难度的表面凿刻里就蕴含着瓦萨里所强调的"设计"（disegno），或"画意"。越浅的浮雕，"画意"越浓；如《升天》这般浅到"扁平"的浮雕更像15世纪画家的银尖笔素描，而不像大理石雕塑了。

这件浮雕结合了两个场景，它们在福音书的叙事中是彼此分离的。较早的一幕是基督让彼得掌管天堂的钥匙，记于《马太福音》第十六章：

> 耶稣到了该撒利亚腓立比的境内，就问门徒说："人说我人子是谁？"……西门彼得回答说："你是基督，是永生神的儿子。"耶稣对他说："西门巴约拿，你是有福的！因为这不是属血肉的指示你的，乃是我在天上的父指示的。我还告诉你，你是彼得，我要把我的教会建造在这磐石上；阴间的权柄，不能胜过他。我要把天国的钥匙给你，凡你在地上所捆绑的，在天上也要捆绑；凡你在地上所释放的，在天上也要释放。"

那之后又发生了许多事，才有基督升天这一幕。《路加福音》第二十四章里说：

> 耶稣领他们到伯大尼的对面，就举手给他们祝福。正祝福的时候，他就离开他们，被带到天上去了。他们就拜他，大大地欢喜，回耶路撒冷去。

从很早的时候起，基督升天就在西方基督教图像中占有重要的地位，而基督让彼得掌管钥匙的题材则相对罕见。在14世纪和15世纪早期，艺术家们惯用象征性手法表现这一幕，比如将基督放在一个杏仁状的光轮中。再晚一些才用较为写实的手法呼应福音书的描述。多那太罗把一幕装进另一幕，使两者浑然一体，乃是他独到的"编创"。那么这件浮雕的主题究竟是什么呢？有人说它仍是传统的基督升天，钥匙只是一个附属的细节。然而再仔细查看，会发现画面中人物的目光都聚在那把钥匙上，而不是升天的基督，他祝福的手势也单给了彼得，而不是所有在场的门徒。这是作品的真正用意——天堂的钥匙是一个郑重的托付，了却此事，基督才可放心升天。多那太罗的"编创"与"设计"合情合理。

在当时已有的图像里，显然还找不到类似的编创与设计。多那太罗的灵感另有渊源。1439年，苏兹达尔的主教亚伯拉罕出访意大利，并在旅行日记中写下了他的见闻。这份珍贵的手稿很幸运地流传下来。亚伯拉罕在佛罗伦萨正好赶上基督升天节，节日前夕，东道主带他去卡尔米内圣母教堂观看舞台剧《基督升天》。他走进教堂，看见舞台上拔起一座小山，是橄榄山。底下左边有道隔板，后面远处立着一个有雉堞的城堡装置，是耶路撒冷。再往上，离地面大约十七米处有个用蓝色帘幕掩起来的高台，帘幕上绘着日月星辰。观众到齐后，舞台上出现四个扮成天使的青年，引着一名扮基督的演员走向耶路撒冷。过了一小会儿，他们又从城里出来，这次带上了圣母玛利亚和抹大拉的马利亚。扮基督的演员再次回到城堡装置，从里面领出了众使徒，彼得在前面带头，跟着基督拾级上橄榄山。剧中人聚齐。圣母移步

至基督的右侧,彼得去他的左侧,使徒们在三位主角两翼各自站好,他们"赤着脚,有的净脸,有的蓄须,一如现实中人"。一个简短的对话,基督逐一为使徒馈赠礼物,然后他登上山顶,说了如下的话:"既然一切指着我的预言均已应验,我便升上去见我的父,也是你们的父;见我的神,也是你们的神。"众使徒面面相觑,惊惶失措,叫道:"主啊,不要撇下我们,倘若没有你,我们就如孤儿。"基督答道:"不要哭泣,我不撇下你们为孤儿。我去见我的父,恳求他另外赐给你们一位训慰师,就是真理的圣灵,他要将一切的事指教你们。我若不去,圣灵就不会降在你们身上。"这时一声霹雳穿过教堂,从舞台上空的开口处用滑轮降下一只绘着祥云的吊篮,与此同时,基督取出两把金钥匙,一边祝福彼得一边将钥匙递给他,说:"你是彼得,我要把我的教会建造在这磐石上。"(彼得这个名字来自阿拉姆语,意思是"磐石"。)然后基督在吊篮中站稳,在七根绳子的帮助下,缓缓地被提出了视野,留下众使徒在地上泪流满面。"一场非凡的演出,"苏兹达尔的亚伯拉罕写道,"叹为观止。"

卡尔米内教堂的舞台剧与多那太罗的浮雕之间有诸多相似之处。两者都结合了福音书里前后分离的两个场景。戏剧和浮雕的细节大体是一致的,比如坐在祥云上被小天使环绕的基督,基督左边接过钥匙的彼得,右边神色忧愁的圣母,年轻的天使,还有圣城耶路撒冷,全都能在多那太罗的构图中找到对应的位置。浮雕虽是刻在石上的静止的画面,却有一种精神激荡其中,那些人物的神态和手势里无不含着充沛的感情,你越发觉得与他们之间仅隔着一张轻盈透明的幕,把这张幕揭去,他们马上就会走动和说话。幕无处可揭,而这种实实在在的感觉又如此强烈,再定神看一会儿,你就要被那股精神吸进去,跟石头里的故事在一起了。同样的精神闪动在苏兹达尔主教日记的字里行间。他一定是趁着印象最鲜活、感受最灵敏的时候把他看到的一切写了下来,然后把这份不可多得的记忆带回了故乡。他

一定想过，佛罗伦萨人是幸运的，每年的基督升天节，他们都能在家门口欣赏最好的舞台剧。这幸运的人中就有多那太罗。而他是艺术家，与寻常的观众又有不同。那时的艺术家经常会参与宗教剧的舞台设计，比如圣菲利切教堂的《天使报喜》剧的机械装置，就是请建筑师布鲁内莱斯基（Filippo Brunelleschi）设计的；卡尔米内教堂那只每年一度载着基督升天的祥云吊篮旧了，也要请画家马萨乔重新画一遍。布鲁内莱斯基和马萨乔都是多那太罗的挚友，他本人是否也参与过这类工作，我们不得而知，但他对卡尔米内教堂的《基督升天》剧肯定非常熟悉，从中汲取他的浮雕的灵感，也是很自然的了。

苏兹达尔主教对舞台和道具的观察甚是仔细，却漏掉了服装设计。至于这部剧的整体风格，是古雅还是现代，他也没讲。毕竟他不是美学评论家。但多那太罗的浮雕却透着清晰的古典气质。瓦萨里看了，马上就联想到奥古斯都时代的罗马陶器上装饰的人物浮雕。这种产于意大利中部阿瑞底姆（今阿雷佐）的细陶器曾得到老普林尼的赞美，很受古物学家青睐。多那太罗去罗马游学，悉心钻研过各种古代雕塑，把自己也锻炼成了一名古物学家。他不光赏玩品鉴，还学以致用，把古物当作他的新技术的起点。《升天》中最先引人注目的是彼得身后那两个轮廓鲜明的使徒，他们的"模特"在古罗马大理石浮雕和细陶模具上都能找到。对衣着的处理也受了古代的启发——基督的衣纹是依照罗马的先例，用写实的手法刻画的，人体的形态从这衣纹中自然而然地显露出来。吉贝尔蒂为佛罗伦萨洗礼堂设计的第一座青铜浮雕大门上有个圣路加，姿态与多那太罗的基督仿佛，可是形体却还隐藏在哥特式样的衣褶底下。古罗马比哥特久远，在多那太罗的时代却是最前卫的楷模。

但文艺复兴终究不是复古。多那太罗的人物在风格上很古典，而整个画面的构造却比古罗马的浅浮雕复杂得多，因为

他的设计是建立在文艺复兴的线性透视法则上的。线性透视的发现在光学历史中占据的地位，好比物理学中万有引力定律的发现，或医学中血液循环的发现；它引起了一场视觉艺术的革命，其结果一直持续到今天。线性透视的意义并非立刻就受到了重视。布鲁内莱斯基是公认的文艺复兴透视学的先驱，他把如何在表面上描绘空间的艺术难题归结为数学问题，做了许多研究和尝试。十多年后，马萨乔第一次将线性透视运用在布兰卡契小礼拜堂（Cappella Brancacci；位于卡尔米内圣母教堂内）的壁画中。又过了几年，建筑师阿尔贝蒂在《论绘画》中把透视的理论写成了一套严谨的规范。随后，保罗·乌切罗（Paolo Uccello）和多那太罗又在透视的实践上创造了新境界。最初，线性透视只是被当作忠实地再现客观世界的一种手段；它能让艺术家更有章法地布置人物、风景、建筑，并赋予它们一种真实可信的存在感。在当时，这项新技术如同幻术一样迷人，一旦掌握它，使起来很容易上瘾。看看《升天》就知道了——比如左边的五名使徒逐个退后排成的队形，还有山峦上渐行渐远的树连成的斜线。但线性透视还有一个更重要，也更奇妙的功能：它把艺术家要描绘的场景放在一个缜密的体系中，使整体构图井然有序而富于美感。在这方面，画家马萨乔做得尤其好，他让人们意识到，线性透视本身并非目的，而是确保清晰的结构和增强叙事表现力的手段。绘画的科学最终是为了成就感人的戏剧。《升天》中透视法的运用也体现出这种精神：基督坐在一个三角形的顶点上，从他的左肩沿着手臂到手中的钥匙，再到彼得的左臂和右腿，构成一条连续的边，而圣母则孤单地守着三角形底边的一角。这个三角形围成的场景像一个磁场，整个画面的能量和情感都向它聚拢过来，就连最右侧的那棵树都仿佛被它的磁力吸去了精魂。

对15世纪上半叶的艺术家来说，"扁平浮雕"是绘画与雕塑之间的一片无人开垦的土地。在这里，有心的雕塑家可以采

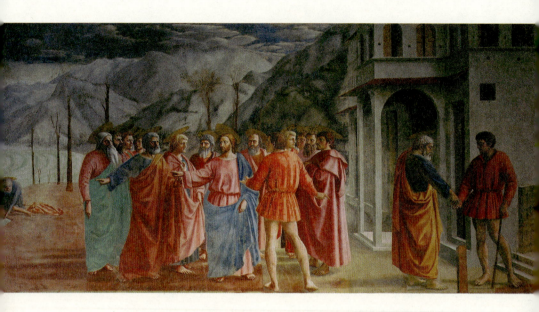

图6-15 马萨乔，《纳税银》，壁画，255×598厘米，1425年，佛罗伦萨，卡尔米内圣母教堂，布兰卡契小礼拜堂

摘绘画研究的果实【图 6-15】。1424 年至 1428 年间，马萨乔为布兰卡契小礼拜堂绘壁画，画到那幅著名的《纳税银》（Tribute Money）时，多那太罗常来观看。等多那太罗构思他的《升天》的时候，心头就萦系着马萨乔的画。从完成的作品能看出，他从《纳税银》里学了不少东西。两幅画面的构图都是在一个长方形中展开；人物和背景的关系也大致相同；基督一侧的使徒围成一个半圆，另一侧的排成一条斜线。多那太罗还把《纳税银》中的一个人物取出来，稍稍改了他的姿势，搬到了《升天》里。至于这个人物是谁，就要考一考艺术史的功课了。多那太罗是聪明的，他的浮雕学罗马古风，学现代舞台剧，又学好友的画，学来学去竟都成了他自己独有的。好比一个灵心慧性的诗人，把旁人的佳句化入自己诗中而不留痕迹。

这样一件浮雕对多那太罗个人来说也有珍贵意义。创作它相当消耗心力，而我们只看到一个结果，似乎还不过瘾。它越好，过程就越神秘——最初用刻刀在大理石上打出的"草稿"是

图6-16 多那太罗，《基督升天并授钥匙与彼得》（局部）

什么样的，那些栩然的形象如何从表面上渐渐浮凸出来，刻刀落在何处时，多那太罗跟自己说"行了"……所有这些都遗落在一段无法重建的历史中。不应忘记的是，在15世纪早期，多那太罗的浮雕还是一项革命性的创新。那种自由潇洒而又细腻温煦的风格在时人眼中无比新鲜。近六百年过去，当我们走近《升天》时，心里仍会暗暗叫绝，在它虚淡如烟的表面下藏着多么丰富而深邃的事物！令人震惊的不光是情境与距离的暗示，还有光与色的联想。那精微的手法造出一种幻觉，转瞬间，石上之人仿佛动了一下，你的意念也跟着一动，倏然游进了艺术家的灵魂深处。于是晓悟，他在这作品的主题——基督教会的建立——上灌注的乃是人类普遍的情感，不管我们对主题本身是信是疑，这情感永远是真实的、鲜活的。在所有值得玩味的细节中有一个最不易看到，却最动人：基督额前垂落着一缕头发。也许是上升的运动中被风吹起的，也许是他低头跟彼得说话时飘落的。这缕头发让你心生恻隐，感到了这个有情有义、有血有肉的人在天地之间流浪到最后时刻的一丝温柔的倦意【图6-16】。

Mother

[第七章]

母亲

神秘之死

> "又对那门徒说:'看你的母亲!'
> 从此那门徒就接她到自己家里去了。"
> 《新约·约翰福音》,第十九章 27

马利亚生命的最后时刻非常神秘。《圣经》对她的描述很少,只说她是个童贞女,已经许配了大卫族的后裔约瑟,从圣灵怀了孕,生了耶稣。耶稣长大之后,关于他母亲的事就更少了。这儿子跟母亲的关系也不似寻常人家的。马利亚对耶稣的慈爱多出一般的母亲,儿子受难而死,她的悲痛也多出一般的母亲,所有这些,艺术家们已经表达得淋漓尽致了。可是耶稣有多敬爱他的母亲呢?

《路加福音》上说,耶稣十二岁那年的逾越节,他父母依往年的规矩带他上耶路撒冷,守满了节期,一行人回家,独耶稣不见了,父母沿着来路一直找回耶路撒冷,原来他正在圣殿里跟学富五车的长老们辩论呢。母亲就批评这个任性的小孩子:"我儿!为什么向我们这样行呢?看哪!你父亲和我伤心来找你!"耶稣却反问她:"为什么找我呢?岂不知我应当以我父的事为念吗?"这时马利亚和约瑟还不明白,"我父"是指天上的父。多让人揪心啊,不是爹娘抛弃幼儿,倒是这幼儿因为天上的父要抛弃在人间生他养他的母亲了!像是有意的,耶稣称呼马利亚都不叫"母亲"。《约翰福音》第二章里讲到他们去迦

拿赴婚筵,酒喝完了,马利亚让耶稣想办法,耶稣竟是这么答的:"妇人,我与你有什么相干?我的时候还没有到。"但此时她大约已晓得耶稣是谁,便不多言,只告诉仆人按耶稣的吩咐行事。他就把水变成了酒。想象一下,母亲心里知道,她跟这儿子在人世上的缘分是极有限的,她要怎么办呢?

后来,耶稣的时候到了。他在十字架上跟他的母亲说:"妇人,看你的儿子!"又对他所爱的门徒说:"看你的母亲!"就这样,耶稣把他母亲托付给了门徒(《约翰福音》末尾揭示,这门徒即是约翰)。他做的是崇高的事,就有最亲的人为崇高付出代价,承受痛苦,生了他,又看着他离去。他那个天上的父让他尝人间的母爱和亲情,又要他把自己从人情的羁绊里剥出来,是何等的冷酷和矛盾。他对世人都好,却冷落了自己的母亲,不能给她尽孝,真是令人心碎。再往后,马利亚的时候也到了。可她是怎么度过没有儿子的日子的,她的生命又如何结束,《圣经》里再没有说。

基督教信众对马利亚怀着一种神圣而又亲切的感情。各式各样的圣母教堂为她而建。她是个凡人,也是基督的母亲,按照"三位一体"的神学逻辑,她还是"圣母"(希腊语:Θεοτόκος,比较接近的释义为"那位生下神的人";利玛窦与徐光启合译《圣母经》,将天主教传统中的拉丁文"Mater Dei"译作"天主圣母")。既有如此殊荣,她的死应该不同凡俗。有一种传统认为,马利亚并未死去,而是睡着了。她安睡了三日,然后复活。每年八月十五日,东正教都要过一个隆重的"圣母安息节"(Feast of the Dormition)。文艺复兴后期的希腊艺术家格列柯(El Greco)年轻时画过一幅《圣母安息》,拿蛋彩和金粉绘在木板上,透着朴拙的古风,很有拜占庭圣像画的余味。画中,马利亚横卧在榻上,众门徒围拢着,耶稣站在她床头,怀抱一个幼婴般的小人儿——那是她的灵魂;再往上连着另一

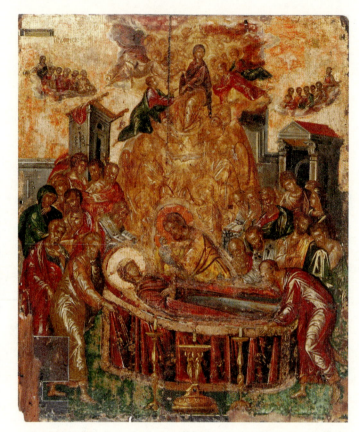

马利亚横卧在榻上,众门徒围拢着,耶稣站在她床头,怀抱一个幼婴般的小人儿——那是她的灵魂;再往上连着另一幕:她的肉身已被接到天国。

图7-1 格列柯,《圣母安息》,木板蛋彩画,61.4×45厘米,1567年,希腊,埃尔穆波利,圣母安息教堂

幕:她的肉身已被接到天国【图 7-1】。

这个图像很经典。"圣母升天"的故事,基督教早期的经外书里多有讲述,最早的版本可追溯至公元 4 世纪。13 世纪,热那亚大主教雅各布·德·佛拉金以经外书为据,编了一本叫《金色传奇》(Jacobus de Voragine, *Legenda aurea*)的圣徒传记,更丰满地塑造了马利亚的形象。此书在中世纪欧洲流传极广,有一千多个抄本存世,对推进民间的圣母崇拜起到了无可替代的作用,也给艺术家的创作提供了丰富的素材。书中描写马利亚的最后时刻,很是浪漫神秘:垂暮的母亲思念儿子,很想跟

他团聚,天使来访,赠她一枝"天堂的棕榈",预言她将于三日内死去;她便祈祷,希望死前能见到使徒和她的亲人。诸使徒正在四方云游传道,忽闻天使召唤,每人跟前生出一片祥云,他们就腾云驾雾地到了马利亚家门口。夜半三更,响起美妙的旋律,基督在天使簇拥下踏歌而来,后面跟着牧首、神父、烈士和贞女。清晨,马利亚灵魂出窍,在儿子的怀抱中飞升天国了。对于任何敬爱圣母、任何感念母亲养育之恩的人来说,这都是不能再好的结局。可圆满中仍掺着一丝惆怅,天国之事固然可于心中顾盼,却终难企及,人世间还是留下了遗憾。要怎样描画,才能将最后的荣耀和别离的忧伤都画尽呢?

* * *

大约 1462 年,意大利画家曼特尼亚应曼图亚侯爵之邀,以"圣母之死"为题创作了一幅木板油画,让这一幕发生在一个看得见风景的房间里。雕花古典石柱与双色方石铺地造出逼真的透视,牵着人的眼睛向里看:马利亚穿着蓝袍躺在临终床上,看着已经很苍老了,儿子还没来,她也不肯阖眼;十一个使徒都已到齐(犹大背叛耶稣之后就把自己吊死了,他的缺还不曾补上),他们穿着五彩的衣裳,恭恭敬敬地侍奉着,等待将要发生之事。年迈的彼得一身主教打扮,拿着一卷经书,准备履行送终仪式;最年轻的使徒约翰站在外侧,手里握着天堂的棕榈枝。肤色、容貌、表情、眼神都描得具体而微,仿佛摸得到各人的心事。静穆的气氛漫过窗口,笼在一片泻湖上,一道长桥跨过湖面,连着对岸的城堡——画的正是曼图亚的景物。这是意大利绘画中最早表现可识别地形的作品之一。作者将一个遥远的故事搬到了此时此地,让画外人和画中的门徒共同见证马利亚在人间最后的珍贵时刻。如此一来,"圣母之死"成了可以编进地方志的重大事件【图 7-2】。

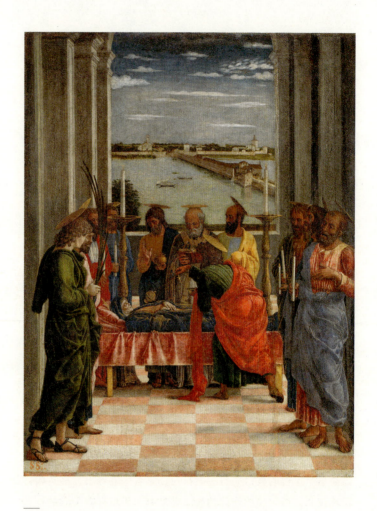

静穆的气氛漫过窗口,笼在一片潟湖上,一道长桥跨过湖面,连着对岸的城堡——画的正是曼图亚的景物。这是意大利绘画中最早表现可识别地形的作品之一。作者将一个遥远的故事搬到了此时此地,让画外人和画中的门徒共同见证马利亚在人间最后的珍贵时刻。

图7-2 曼特尼亚,《圣母之死》,木板蛋彩画,54.2×42厘米,约1462年,马德里,普拉多美术馆

北方与意大利的艺术家手法有别，但同样会把经典的基督教故事搁在熟悉的场景中。他们往往在细节上运足功夫，精益求精。那一种认真和严谨会渗透进每一样日常事物里，就连最不起眼的东西也要一丝不苟。对于绘画这件事，北方的艺术家怀着特别的虔诚，甚至会焦虑，就好像如果放过一个微小的细节，整个故事都会轰然倒塌。15 世纪德国有个叫马丁·施恩告尔（Martin Schongauer）的艺术家，是阿尔卑斯山以北最出色的铜版画师。他掀起了一股新颖别致的艺术潮流，作品吸引着许多藏家，其中就有年轻的丢勒。马丁的铜版画传到了意大利，米开朗琪罗十二岁的时候绘过一幅《圣安东尼的诱惑》（*Temptation of Saint Anthony*；已知米氏最早的画作），是照着他的同名版画工工整整地临摹的。纽约大都会艺术博物馆藏有马丁的《圣母之死》，幅面只有十六开本的书页那么大，马利亚倚在一张有华盖的床上，两名使徒紧挨着伏在一角，其余的都围拢在床头；衣褶、床帏、被单密密匝匝地堆叠着，每个褶子都像通了灵似的，争抢着卷入这神圣的时刻。房间里再没有多余的空隙。眼睛要适应一会儿，才能辨出人物的面貌和举止。岁月在使徒们的脸上刻下了鲜明的印记，可马利亚好像不曾老去，那些翻滚搅动的皱褶恰好衬出她少女般素净的容颜，看得出她心里坦然而清明。不能不佩服马丁的巧妙设计：铜版画只有黑白两种调子，若连马利亚的脸上也刻出皱纹，怕是要乱套了。就是这么一张小巧的、让人怜爱的面孔，使得整个画面安宁了，你会愿意守着她，直到她温柔的灵魂遇见最好的归宿【图 7-3】。

马丁留下百余件铜版画，虽然都印着他的花押字，却无一件注明日期。差不多在同一时候，佛兰德画家雨果·凡·德·古斯（Hugo van der Goes）也绘了一幅《圣母之死》，与马丁的版画在构图和整体格调上颇有几分相似。很难判断两位艺术家到底是谁从谁那里得了灵感。但是古斯的画更有一种怆然的印象。

衣褶、床帏、被单密密匝匝地堆叠着，每个褶子都像通了灵似的，争抢着卷入这神圣的时刻。房间里再没有多余的空隙。不能不佩服马丁的巧妙设计：铜版画只有黑白两种调子，若连马利亚的脸上也刻出皱纹，怕是要乱套了。就是这么一张小巧的、让人怜爱的面孔，使得整个画面安宁了。

图7-3 马丁·施恩告尔，《圣母之死》，铜版画，25.5×16.8厘米，15世纪，纽约，大都会艺术博物馆

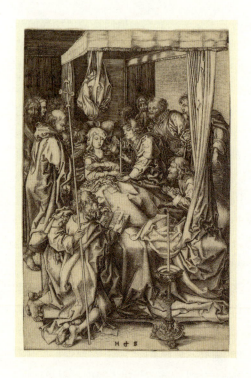

空间逼仄，没有窗，也没有背景，只挤得下一张木床，华盖也拿掉了，一切朴朴素素。色彩不多，蓝调为主，最亮、最纯的蓝染在马利亚的袍子上，她戴着白头巾，倚着白枕头，面容消瘦苍白，不见血色，仿佛灵魂已去，只剩下一具肉身的空壳。屋顶上吊下一盏油灯，就着那小簇快要熄灭的火苗，彼得郑重地拿过一支蜡烛——依照当时的死亡仪式，这蜡烛是要递在临终人手中。另一名使徒举手罩着它，那点斜逸的烛光映在他瞳孔上，他看得出了神，也许心里漾起了一丝微茫的希望。他们那么小心而专注地护着这点光明，生怕它寂灭。你再多看一会儿，也要屏住气，不敢出声了【图7-4】。

没有光环。马利亚和众使徒都是肉骨凡胎。彼得的模样和穿着还好辨认，其余使徒均不按传统的理想特征表现，谁是谁

[第七章] 母亲　　213

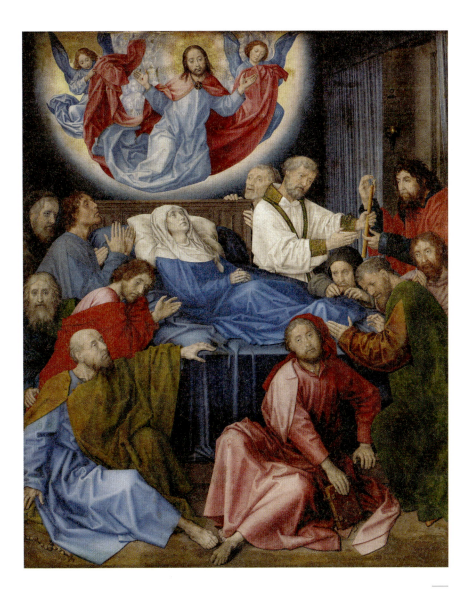

画中的空间是非理性的，然而构图的设计如此精严，人物的神态又如此细微，感觉就很矛盾。他一生都在作宗教画，而宗教却不能治愈他。忧郁是种致密的物质，一个人的心被它填实了，再容不下别的。

图7-4　雨果·凡·德·古斯，《圣母之死》，木板油画，147.8×122.5厘米，约1475年，布鲁日，格罗宁格博物馆

殊难说清。但每一个都是独一无二的人，带着各自的性格和情感聚在这里，有忧愁的，凄恻的，绝望的，泫然欲泣的，怅然若失的，神游物外的。画得那么细腻真切，个个都似在哪里遇见过一样。怪的是，他们谁也没有发觉头顶上发生的一幕：耶稣正张开双臂，来收他母亲的灵。他故意显露出手掌心的钉痕，证明他是救主，亦是征服死亡的那个人。他神色淡淡地，带着一丝恻隐看他们做梦，像知道自己只是他们的幻觉。只有马利亚眼珠翻上去，在弥留之际如愿见到了她的亲人，可他们母子之间好像仍隔着什么，似乎再多的爱也难逾越。是什么让古斯画了这么一幅令人心折的画呢？

古斯生于富饶的根特（Ghent），属于15世纪晚期最富创新精神的那一批佛兰德画家。在祭坛画和肖像画方面，他都是第一流的，存世的作品不过十余件，每一件皆是呕心沥血之作。他作祭坛画，场面极盛，是将经史、风俗、人像、风景和静物统统拿来描绘，在宏阔与幽微之间创造一个大观园。他还有一套特别的配色法，让红、绿、蓝三色统领画面：红、蓝极尽饱和，红、绿不离不弃——红花绿叶、绿袍红衫，白是平衡，金是强调，其他均作点缀。五个多世纪过去，古斯的画经过岁月陈酿，越发鲜醇。他绘肖像不美化，不夸张，像描摹静物那般描摹表情，竟摹出一股无形的磁力，将你的心魄摄入画中人的内心世界；手法与其说是"现实主义"，倒不如说是"个人主义"——在这一点上，他是无匹的。

古斯做艺术家相当成功。他数次当选为画家行会的执事；来找他求画的都是有头有脸的人物——勃艮第的公侯，佛兰德的新贵，各类教会头目，还有意大利商贸组织驻低地国家的代表。美第奇家族派遣到布鲁日的银行家波尔蒂纳里请他绘了一件《牧羊人朝拜耶稣》（*Adoration of the Shepherds*；又叫《波尔蒂纳里祭坛画》），送到佛罗伦萨之后引起了不小的轰动，米开朗

琪罗的师父吉兰达约把它当成了学习的范本。但是，谁也没有想到，古斯在事业巅峰时关掉自己的工作室，躲进布鲁塞尔附近的一处修道院做起了世俗僧侣。在那里他享有一些特权，可以外出旅行，接受贵客来访，仍可替人作画，还能饮酒。一边修行一边创作，且衣食无忧，多么令人羡慕！然而这远离尘嚣的生活非但没有给他慰藉，反倒让他更消沉了。古斯生命的最后两年几乎都在抑郁和癫狂中度过，很受折磨。他去科隆小旅，归途中的一个夜晚，突然很激动地跟同伴说他如何不幸，如何迷惘，接着就要寻死，被同伴强行按住，送回了修道院。他好了一阵子，不久就去世了。古斯出生年月不详，但应该没有活过天命之年。

《圣母之死》是古斯画作中最奇特的一件，也是早期尼德兰艺术里给人印象最深的作品之一。画中的空间是非理性的，然而构图的设计如此精严，人物的神态又如此细微，感觉就很矛盾。作这一幅的时候，古斯已开始显露出他精神的痛苦。他先前绘"朝拜圣婴"之类的祭坛画，里面都有一个琳琅斑斓的大千世界，诱你进去漫游，你闻一闻花香，摸一摸那些好看的衣裳，再骑上一匹驴驹到远处的城镇和田野去逛一圈回来，也许才会想起还有一间牛棚，刚诞生了一个小孩，人都来拜他。但是画到"圣母之死"，这些赏心悦目的东西都消失了，只剩下一个素淡的房间，里面盛满素淡的人，没有你的立锥之地，你只能站在外面看；画中人也在看，可他们的眼神是空落的，生、死、肉身、灵魂、奇迹、天国，什么都没看见。他们的身体也没有影子，好像都已是亡灵。这难道不是古斯在画他自己吗？人都是怕死的，那时候的人大约更怕死后上不了天堂，自寻短见的人断然上不了天堂，可古斯连这也不怕了。他一生都在作宗教画，而宗教却不能治愈他。忧郁是种致密的物质，一个人的心被它填实了，再容不下别的。

像古斯这样的人，比常人多一窍。他用这多出来的一窍观察世界，观察人类，他的敏锐而细腻的神经能触到别人无法觉知的境地，至美的与至奇的，他都见过。可世间哪有那么多至美至奇的东西呢？这样的人也最贪婪。到尽头了，寻不着更美更奇的，他就郁郁寡欢。多出来的那一窍是他的天赋，也是他的不幸，像一把双刃剑。著名艺术史家欧文·潘诺夫斯基（Erwin Panofsky）曾经说，古斯是中世纪以来第一个"既受祝福，又受诅咒的天才"。他的经历和他的《圣母之死》对19世纪那些敏感的艺术家有种无法抗拒的感染力。比利时画家埃米尔·沃特斯（Emile Wauters）画过一幅《疯癫的古斯》：幽暗的修道院密室里，古斯失魂落魄地坐在一张高背椅上，唱诗班来给他做音乐治疗，可哪里管用呢！梵高给哥哥写信，不止一次提到这幅画在他心中激起的强烈共鸣。

* * *

古斯和梵高中间还有一个卡拉瓦乔，也是精神走到了常人不敢涉足的境地，以至于无法得救，或者不愿得救的那种艺术家。他也有一幅《圣母之死》【图 7-5】，可以说画得惊世骇俗了：猩红的帘幕底下横躺着一身红装的马利亚，她歪着脑袋，一条胳膊从床沿搭下来，两脚张开，脚腕和脚背都肿胀着——这是对一具失去了灵魂的肉躯最直白的写照。马利亚头顶上仅有一圈细弱的光环，使徒们的脸则浸在阴影中，或被手遮挡住，几乎不可辨认。床前独坐着一个女子，伏在膝上哭泣，淡红衣裳，金色发辫，她应该是抹大拉的马利亚了。没有什么线索证明这是神圣的一幕。卡拉瓦乔彻底摈弃了圣母题材的图像传统。圣母死去的身体上毫无宗教绘画里令人肃然起敬的特征。她是个再普通不过的女人，一辈子过完，无声无息地死了，似乎连临终祈祷都没来得及做，却也没有遗憾。这就是最后的结局。你绝不会想到她还有一个早逝的儿子，会来接

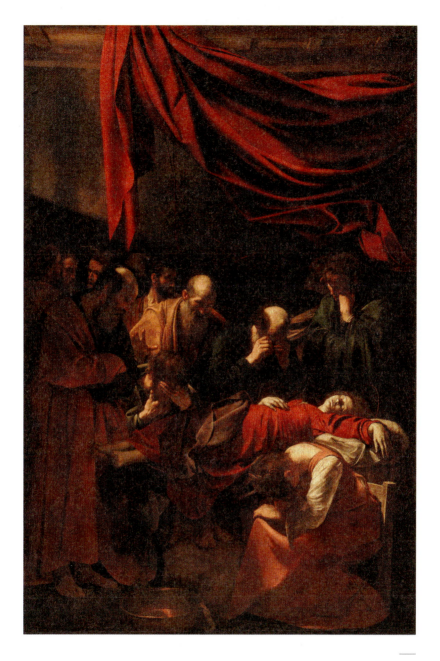

没有什么线索证明这是神圣的一幕。圣母死去的身体上毫无宗教绘画里令人肃然起敬的特征。她是个再普通不过的女人,一辈子过完,无声无息地死了,似乎连临终祈祷都没来得及做,却也没有遗憾。这就是最后的结局。你绝不会想到她还有一个早逝的儿子,会来接她去天堂。

图7-5 卡拉瓦乔,《圣母之死》,布面油画,369×245厘米,1601—1625年,巴黎,卢浮宫博物馆

她去天堂。

然而这画有种非凡的戏剧效果。构图围绕马利亚展开，紧密挨靠的一群身体和他们的姿势将你的视线引向她。红，是生命的颜色，它裹着的那个身体却已被生命抛弃。红无处不在，棕的、黄的、亚麻和深绿，都给染上一层红晕，仿佛屋子里困着一个游魂，到处徘徊。光与影着微妙的变化，像雕塑家的刻刀，细细凿出一个个有知或无觉的形体；最耀眼的一束光照亮了死去的马利亚，像是要强调她仅余的、纯粹物理的存在。一系列轻盈明亮的区域制造出空间深度的幻觉：从近处抹大拉的马利亚露出的脖颈开始，你的目光向深处穿透，在圣母的脸上逗留一会儿，接着游移到使徒的头上和手上。卡拉瓦乔抑住了一切琐屑的情节和细节，专注刻画在场的人物和他们的情绪。他给这暗哑的一幕赋予了一种堪与古典的崇高媲美的精神。到了18世纪末，法国的新古典主义画家大卫（Jacques-Louis David）绘《苏格拉底之死》，从卡拉瓦乔那里受了不少启迪。

画《圣母之死》的时候，卡拉瓦乔已在罗马工作了十五年。这件作品是梵蒂冈的一位法官请他为台伯河西岸的斯卡拉圣母堂绘的。他画好了，却遭到了严厉拒绝。在那个年代的人看来，他描绘死亡的那种直截了当的态度完全是对圣人的亵渎，他的画不配进圣母堂的门。法官另找人画了幅中规中矩、不痛不痒的替代品。今天看来，倒是这座中规中矩的教堂配不上卡拉瓦乔的画。《圣母之死》完美地诠释了他本人在17世纪的转折点上掀起的那场图像和形式的革命。他有意识地跟矫揉造作的流行艺术保持距离，开启了一种坦诚、强劲、饱满、剧烈的风格。他认定自己的艺术使命是要表达人的现实处境和真切情感，而不必在乎宗教图像的惯例。所谓神性，是在人性的沃土中生长出来的。他将马利亚还给了凡人的世界，让她经历与死

亡有关的一切。卡拉瓦乔之后，天主教传统里极少出现"圣母之死"的图画。但是越来越多的艺术家从他这里领受启蒙和激励。他给 17 世纪绘画理念的演变带来的影响不可估量。

Infant

[第八章]

婴孩

冬天的童话

> "冬天总使我们感到温暖,
> 把大地覆盖在健忘的雪里,
> 用干燥的块茎喂养一个短暂的生命。"
> T. S. 艾略特:《荒原·死者的葬礼》

英国温莎城堡的皇家艺术收藏里有一幅老勃鲁盖尔的木板油画,看了第一眼,心里先会漾起童话般的情愫。冬天,北方的小村庄,枯藤老树,枝丫间缀着鸟巢。红房子,尖峭的屋顶覆着厚厚的雪,露出红烟囱。飞鸟掠过青天,青天里抹着云絮,没有太阳。道路弯向远方,渡过小桥,还有几处人家,簇拥着一座小教堂,攒出一只钟塔,顶着尖尖的白帽子。再看,雪中是个热闹的世界:骑兵排成方阵进了村,明晃晃的铠甲,齐刷刷的长矛。狗激动起来,弓身翘尾,嗅着吠着,有的窜掉,有的被牢牢摁住。有人踹门,有人踩着大酒桶爬窗户。村夫跟士兵簇成一团。这个村妇倚着墙根,那个呆坐在地上,还有一个,似乎周围的事与她无关,径自在雪地上摆了一桌吃喝;那边一撮人磨刀霍霍,像要宰几只鹅,烹只小猪来助兴。再仔细看,小孩们哪里去了呢?小孩子不是最喜欢雪吗?为什么不出来打雪仗,堆雪人,坐狗拉雪橇【图 8-1】?

白雪掩盖着死亡。外面的世界很残酷,没有哪家大人敢让小孩出来。这是一个关于孩子的故事,却不是童话。勃鲁盖尔

[第八章] 婴孩 223

画的，原是一个著名的杀戮时刻。

 耶稣在伯利恒降生，三个博士从东方来耶路撒冷朝拜。大希律王深感不安，吩咐博士仔细寻访那小孩子，寻到了就来报信，他也好去拜见。博士在吉星指引下找到了小耶稣，欢欢喜喜献上宝物，拜了他，却没有回去见希律，取别的道走了。他们去后，天使给马利亚的丈夫约瑟托梦，说希律必来除灭小孩，叫他赶紧带着母子两个逃往埃及。希律发觉自己被博士愚弄，勃然大怒，差人将伯利恒城里城外所有两岁以内的男孩都杀尽了。希律死了以后，约瑟一家才离开埃及，去了加利利，在拿撒勒住下来，直到耶稣长大成人。

 这一段记于《新约·马太福音》第二章。希律屠杀男孩之事（Massacre of the Innocents），其他三种福音书都没有写。大多数给希律立传的作家，还有大多数的《圣经》学者都认为它

白雪掩盖着死亡。外面的世界很残酷，没有哪家大人敢让小孩出来。这是一个关于孩子的故事，却不是童话。勃鲁盖尔画的，原是一个著名的杀戮时刻。

———

图8-1　老勃鲁盖尔，《屠婴》，木板油画，109.2×158.1厘米，约1565—1567年，温莎城堡，皇家收藏

是民间传说。历史学家约瑟夫斯的《犹太古史》记载了希律的生平和他王政后期的许多暴行，包括杀害自己的三个亲生儿子，却也不曾提到他屠杀伯利恒的男孩。但此事并非凭空而来。《旧约·出埃及记》第一章里说，以色列人在埃及生养众多，极其强盛，埃及人为此忧心，想方设法使以色列人作各种苦工，可越是对他们严苛，他们越是繁茂蔓延。法老便吩咐下去，凡以色列人生的女孩，可留性命，若是男孩，就要杀了。有个希伯来妇人生下一个儿子，见他俊美，藏了他三个月，后来藏不住了，就把他放进一只蒲草箱，搁在河边的芦花丛里。法老的女儿来河边洗澡，救起了这个小孩，当自己儿子养，给他取名叫摩西。以此为原型，演绎出了"希律屠婴"的故事，那个逃过一劫的男孩由摩西变成了耶稣。

历史上的大希律王（Herod the Great）是罗马帝国犹太行省的藩王。史家对其评价向来褒贬不一。他修圣殿，筑海港，凭一己之力创建了贵族制。但希律也是个暴君。在他最后几年的恐怖统治下，屠杀事件并不稀罕。有学者考证过，在希律的年代，伯利恒还是个小村庄，男婴不过十几个，即使都杀了，这数目对希律来说大约也不值一提。一个世纪之后才有了约瑟夫斯的《犹太古史》，作者不可能对从前发生的每一件事都那么了解。又过去三百多年，罗马作家马克罗比乌斯编了本对话录，叫《农神节》（Macrobius, *Saturnalia*），关于希律，书里是这么写的："当奥古斯都皇帝听说，在希律王命令杀死的两岁以下的叙利亚男孩中，他的亲生子也被杀了，皇帝就说：宁做希律之犬，不做希律之子。"传来传去，成了民间谚语。

无论虚实，在《马太福音》所讲的耶稣降生的故事中，"希律屠婴"都有深刻含义——一个孩子刚来到世上就遭受如此残虐的拒绝，他长大之后究竟会成为怎样一个人？整个伯利恒的男孩都因他丧命，这笔血债，又该算在谁的头上呢？到了20

世纪，加缪把他对这个问题的思考写进了哲学小说《堕落》（*La Chute*）。背景是第二次世界大战和大屠杀，叙述者带着一颗饱受折磨的灵魂，向陌生人忏悔和倾诉；说起希律屠婴的事件，叙述者认为，耶稣心里是明白的——无辜者死了，他却逃了，他迈不过道义的门槛，所以才选择死在十字架上。

* * *

在基督教传统中，希律屠杀男婴的故事占有重要地位。中世纪教堂行礼拜仪式，要拿《圣经》的素材排戏，都会把这一段演出来。描绘马利亚生平的组画里，"屠婴"有时替代"逃往埃及"（Flight into Egypt）一幕。"逃往埃及"主要画约瑟、马利亚和耶稣一家三口，一匹驴，最多再添两三个送行的，或点缀几个小天使；热爱自然的画家可借此题抒情，着意表现圣家族避难途中的风景。而"屠婴"却要宏大叙事。对文艺复兴时期的艺术家来说，这是个熟悉而又富于挑战的题目。怎么设计一个复杂的暴力场景，怎么布置和塑造大量的人体，相当考验功力和技巧。古罗马的石棺浮雕上有"半人马族大战拉庇泰人"（Battle of Centaurs and Lapiths）的神话故事，那些缠斗在一起、剧烈扭曲的裸体有种骇人的感染力，很适合拿来改编成"屠婴"的画面。事件本身的恐怖性质也为创作提供了一个重要缘由，清醒而敏锐的艺术家们会借古代的暴行影射他们那个时代的残酷现实。

巴洛克时期，博洛尼亚画派的名家圭多·雷尼（Guido Reni）画过一幅，是该题材中罕见的竖版，构图透着古典的均衡【图8-2】。雷尼着重刻画几位母亲在杀戮时刻的种种反应：左边被士兵揪住头发的母亲尖叫着；右边的母亲用斗篷裹紧孩子逃跑；地上一个母亲举起胳膊阻拦士兵，另一个把孩子扛在肩上仓皇地躲闪，还有一个伏在死去的孩子跟前，目光凄恻，

凝视死亡：另一个文艺复兴

——
"屠婴"要宏大叙事。对文艺复兴时期的艺术家来说，这是个熟悉而又富于挑战的题目。怎么设计一个复杂的暴力场景，怎么布置和塑造大量的人体，是相当考验功力和技巧的。巴洛克时期，博洛尼亚画派的名家圭多·雷尼（Guido Reni）画过一幅，是该题材中罕见的竖版。
——

图8-2 圭多·雷尼，《屠婴》，布面油画，268×170厘米，1611年，博洛尼亚，国立画廊

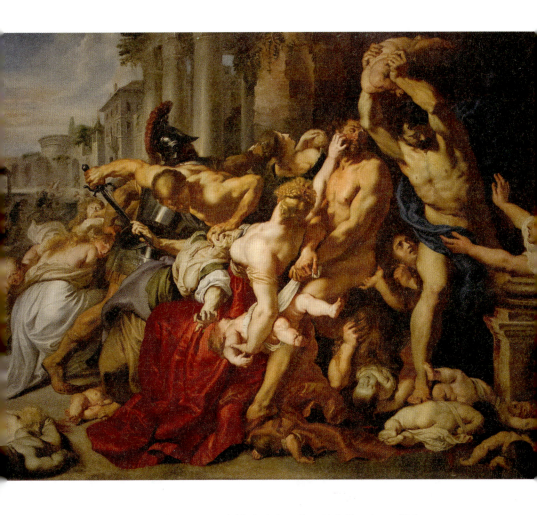

图8-3 鲁本斯,《屠婴》,木板油画,142×182厘米,1611—1612年,多伦多,安大略省美术馆

徒然地向天祈祷。鲁本斯不止一次描绘过这一幕,最大的一幅中,亮红的绸缎衬着膏腴的肉体,祖母攥住士兵的剑,母亲一手揽着孩子,一手抠进抢她孩子的士兵的脸,另一个士兵从姐姐怀里夺过幼弟,狠狠地抡过头顶。男女老少绞成一座人山,轰轰烈烈地塌下来,砸在那些来不及出声就断了气的婴儿身上【图8-3】。但是悲剧一定要升华:另一幅画里,鲁本斯让这些伯利恒的男孩——基督教的第一批烈士升上天国,簇拥着怀抱圣婴的圣母。普桑画"屠婴"的时候,欧洲的"三十年战争"正

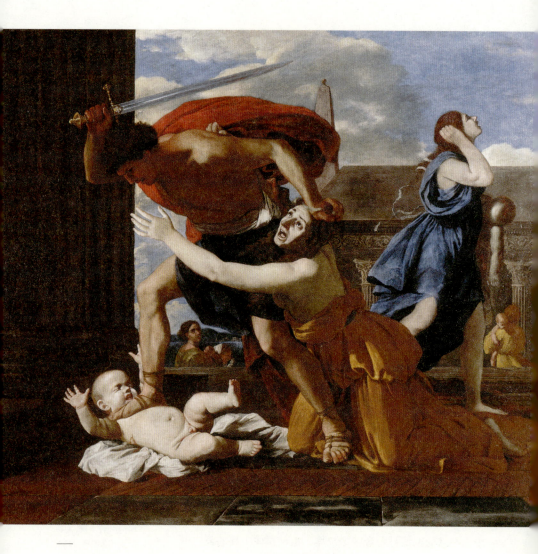

普桑不开大场面,单画一个士兵、一个母亲和一个婴儿。利剑映着蓝天,白嫩的婴儿被士兵踏在脚下,舞着两只小手啼哭,母亲救不了她的孩子,惊骇甚于悲痛,一张脸几乎是狰狞的,让人不敢揣想,从那张开的口中发出了怎样的哀嚎。

图8-4 普桑,《屠婴》,布面油画,147×171厘米,1628—1629年,尚蒂伊,孔代美术馆

打得暗无天日。普桑不开大场面，单画一个士兵、一个母亲和一个婴儿。利剑映着蓝天，白嫩的婴儿被士兵踏在脚下，舞着两只小手啼哭，母亲救不了她的孩子，惊骇甚于悲痛，一张脸几乎是狰狞的，让人不敢揣想，从那张开的口中发出了怎样的哀嚎【图 8-4】。

在这些艺术家笔下，人比什么都大。人施之于人的戕害，肉体和精神的痛苦，都给放大出来。相比之下，老勃鲁盖尔很有些与众不同。16 至 17 世纪，尼德兰南部的勃鲁盖尔家族赫赫有名，前后出了四代艺术家，老勃鲁盖尔是其中最杰出的一个。他出生的时候正迎上西欧的剧烈变革。前一个世纪的人文主义理想还未熄灭，意大利的文艺复兴刚走过它的巅峰时刻；路德的宗教改革声势越来越大，破坏圣像的运动对天主教会构成了严重威胁。艺术家和学者们都在经历思想和创作的危机。勃鲁盖尔去过一趟意大利，但阿尔卑斯山以南的艺术世界发生的事，对他好像没有多少影响。他喜欢描绘平民百姓的日常生活，画作透着浓厚的乡土气息，为此得了"农民勃鲁盖尔"的称号。其实他一生大部分时间都住在繁华的安特卫普，那里是尼德兰的商贸之都，也是出版业的中心。请他作画的多是大学士和大富商。他的作品都有奇异的构思和精细的设计。他为传统的艺术主题赋予了人性和人情，并大胆开辟了新的表达方式。他的一些图画带有阴郁的调子和超现实的想象，比如《死神胜利》，还有痴儿说梦般的《大鱼吃小鱼》(Big Fish Eat Little Fish)，显然是受了前辈尼德兰画家博斯（Hieronymus Bosch）的影响，但他比博斯还是要乐观、温和一些。批评家们觉得博斯太晦涩难懂，其实不然。看了博斯的《人间乐园》(Garden of Earthly Delights) 和《圣安东尼的诱惑》，会感到一种淋漓尽致的疯狂和彻底的解脱；那些匪夷所思的细节值得玩味，却无需逐一解读——博斯的意思很明白：人类已经毫无希望。连末日审判都多余了。这时再瞧勃鲁盖尔的画，就像重新得救一般：四季仍在轮回，村里行着婚丧嫁娶的风俗，有人在田

向耳朵里吹气的,在传播流言;用篮子装日光的,在浪费时间;丢掉鹅蛋拣鸡蛋的,得不偿失;一手拿火一手提水的,必是两面派……勃鲁盖尔在用穷举法给你看人类的愚蠢;经他那么嬉笑怒骂地画一遍,你一准会找到自己和旁人的影子。

图8-5 老勃鲁盖尔,《尼德兰谚语》,木板油画,117.2×163.8厘米,1559年,柏林画廊

间耕种和收获，还有人执着地建造永远无法通天的巴别塔。人类很荒谬，很滑稽，但也很认真。

对人，对自然，勃鲁盖尔有一双无所不察的慧眼。他画《尼德兰谚语》(*Netherlandish Proverbs*)，百余个谚语故事，满满地发生在一个熟悉而热闹的佛兰德小村里。每个故事都有表、里两重意思：一个妇人硬把小魔鬼绑在枕头上，是说"倔强的人能克服一切"；一个大兵给猫咪戴上铃铛，是说"欲盖弥彰"；一个屠夫给羊剪毛，却不去皮，是说"得饶人处且饶人"；一个老头有凳子不坐，非坐在两条凳子间的灰烬中，是说他"优柔寡断"；窗外挂一把剪刀，里面的人必不可靠；地球仪颠倒过来，告诉你凡事皆有相反的一面；起风了，有人挂斗篷，是"见风使舵"，有人筛羽毛，是"徒劳无功"；有人从篮子中掉出来，是他的诡计被识破了；有人给傻瓜剃胡子不用泡沫，是在行欺骗之事；向耳朵里吹气的，在传播流言；用篮子装日光的，在浪费时间；丢掉鹅蛋拣鸡蛋的，得不偿失；一手拿火一手提水的，必是两面派……勃鲁盖尔在用穷举法给你看人类的愚蠢；经他那么嬉笑怒骂地画一遍，你一准会找到自己和旁人的影子。说不定他把自己也画进去了呢【图8-5】。

他画《逃往埃及》，高一尺、宽不过两尺，却盛下一幅深远寥廓的青绿山水。这山水尽在他的想象中，要眼睛生了双翼，飞到高空才能看到。云天漫漫，河谷从地平线上蜿蜒而来，从两岸随意剪出一景，就会勾起"绿树村边合，青山郭外斜"的诗句。近处一道嶙峋的险峰，一家三口从坡上下来，马利亚披着白头巾，围着红斗篷，坐在驴背上，小耶稣从她怀里露出一个白白圆圆的小脑袋，约瑟在前头给娘儿俩牵驴，忍不住停下来眺一眺绝代风光。偌大一个世界，这家人要到哪里去安顿？壮美的自然，是不是让他们暂时忘了逃难的辛苦【图8-6】？

图8-6 老勃鲁盖尔，《逃往埃及》，木板油画，37.1×55.6厘米，1563年，伦敦，考陶尔德艺术学院

在那个时代，能把目光从人身上移到风景中去的艺术家，多出自北方的"低地国家"（The Low Countries）。天高地远，视线没有遮挡，他们看到了大世界，也憧憬着更大的世界。谈论这些艺术家绘的风景，就有个专门术语，叫"世界景观"（德语：Weltlandschaft）。奥地利的艺术史家路德维希·凡·巴尔达斯（Ludwig von Baldass）将它定义为"一切悦目的美景：山，海，大地，平原，森林和田野，城堡和小屋"。勃鲁盖尔的"世界景观"最富新意。先前的宗教艺术里，景物只给人物和叙事做陪衬；现在他把风景从传统图像中分离出来，另起乾坤，画岁时的更替和万物的兴衰。他有一组"季节"画，气氛造得极好，阴霾的早春，慵懒的秋日，夏天摊草，冬天放猎，你看不分明画中人的表情，却能感到这个气象万千的世界在人心底激起的波澜【图8-7、图8-8】。

* * *

《屠婴》跟这组季节风景画差不多是同时创作的。1564至1565年的那个冬季特别寒冷，所以才有画中白雪覆盖的村庄。池塘冻成厚冰，一串串冰凌子从屋檐上挂下来，就在这冰天雪地中，幼小无辜的生命惨遭屠戮。勃鲁盖尔把《马太福音》中

图8-7 老勃鲁盖尔，《收获》，木板油画，119×162厘米，1565年，纽约，大都会艺术博物馆

图8-8 老勃鲁盖尔，《雪中狩猎》，木板油画，116.5×162厘米，1565年，维也纳艺术史博物馆

在那个时代，能把目光从人身上移到风景中去的艺术家，多出自北方的"低地国家"。天高地远，视线没有遮挡，他们看到了大世界，也憧憬着更大的世界。谈论这些艺术家绘的风景，就有个专门术语，叫"世界景观"。

的故事改编成了当下的历史。那是"荷兰起义"（Dutch Revolt，又叫"八十年战争"）的前夜。当时的"低地国家"隶属于西班牙，佛兰德人在哈布斯堡王朝的苛政下艰难生存。画中的士兵穿着西班牙骑士和德国雇佣军的制服，他们闯进一个佛兰德村庄，见了小孩就杀。敢这么画的，胆量和气概都非寻常艺术家可比。画家的儿子小勃鲁盖尔也受了触动，父子俩做起搭档，把这借古讽今的一幕重复画了好几遍。老勃鲁盖尔的那件原作完成不久，就从安特卫普流传到布拉格，落在了神圣罗马皇帝鲁道夫二世手中。皇帝以为画的是经书上的历史，却看到那些士兵打着他哈布斯堡双头鹰的旗号，做尽惨绝人寰之事。他命宫里的画师改画——把婴儿全部涂掉，再描上食物、小动物、家常器皿之类不相干的细节。经过一番偷梁换柱，那场景看上去更像一次小打小闹的乡村掳掠，而不是可怕的屠杀。1604年，尼德兰传记作家卡雷尔·凡·曼德在《画家之书》（Karel van Mander, *Schilder-boeck*）中说到勃鲁盖尔这幅画，还记作"屠杀"，十几年后，它的名字就变成了"村劫"。刽子手做不得，强盗却做得。这位皇帝大约也是欣赏勃鲁盖尔的才华，不然极有可能将画付之一炬，再把画家定个死罪。

像《尼德兰谚语》一样，《屠婴》里含着多重叙事。勃鲁盖尔的画不光要看，还要读，故事连着故事，作者希望你逐一阅读每个场景。改过一遍的《屠婴》有了两套故事，彼此重叠着，如同一明一暗的两个平行世界，暗的渡到明的，发生了变形。背景里，就在小教堂下面，有位父亲抱着孩子刚溜出家门，想藏到安全的地方去；桥上一个骑兵正往这边来，树上拴着马，马的主人不知在谁家搜查，你不禁替这心存侥幸的父亲捏一把汗，他有多大概率成功呢？左边背景里，一个士兵对着墙根撒尿，他的同伴把女人都攥进一间小屋，另一个兵挟着小孩（这是少数未曾变形的婴儿之一）从邻舍的门里出来；窗户底下，几个邻居围住不幸的母亲，可是谁能让她节哀呢？如《马太福

音》中写的:"这就应了先知耶利米的话,说:'在拉玛听见号啕大哭的声音,是拉结哭她的儿女,不肯受安慰,因为他们都不在了。'"

往右,一个母亲对着雪地上死去的孩子恸哭——孩子变成了一堆奶酪和火腿。一对夫妇领着哀哀的小女儿,好像在恳求那个士兵:"把她带走吧,儿子还给我们。"可士兵的长剑已刺穿男孩的脖颈——他变成了一只白鹅。一个穿条纹裤的雇佣兵脚踏着婴孩——现在是一只麻袋,婴孩的父亲眼看要跟士兵拼命,乡邻拥上来劝阻。那坐在地上哭的母亲,腿上的婴儿也变成了麻袋。一群士兵拿长矛戳地上一堆小小的身体——他们都变成了家禽和牲口;女人惊恐地逃开。还有个士兵把一个农妇按在地上,用刀捅她怀里的婴儿,婴儿连摇篮一起变成了水罐。

再往右,来了个衣冠楚楚的传令官,骑在骏马上,一群样貌丑陋的乡人聚在马前抗议,他扬起下巴丢过一个白眼,摊一摊手,就那么轻易地抹掉了他们的幼儿的生命。这传令官的坎肩上原绘着哈布斯堡的鹰,也给涂掉了,重新画了一个简单的纹饰。可鹰的轮廓还隐隐地透出来,就有些欲盖弥彰的意思。

最右边,一伙兵强闯一家小酒馆:一个抡起斧子,一个抱着大夯锤,三人爬上了百叶窗,还有一个踹倒院门,震断了房檐上一根冰锥子,眼看要戳进他脑袋。前景里,一个穿红裤的兵从母亲和姐姐那儿扯过一袋粮食——那原是这家的小男孩。另一家的男孩变成了一只马上要被宰掉的小牛仔。最左边,一个骑兵策马追赶一对逃跑的母子——这组人物未经涂改,但画幅左侧被裁过了,只露出母亲一只惶恐的眼和她怀中婴儿的小面孔。

骑兵团长的容貌是必须换掉的。在勃鲁盖尔父子画的其他几幅未经涂改的版本里,此人蓄着长须,眼睛向下耷拉着,显然是照着阿尔瓦公爵的样子描的——他是"低地国家"的总督,

替西班牙国王腓力二世在尼德兰实行严酷统治。方阵里有个骑兵打出一面大旗，原先是白底上印着五个金十字，是耶路撒冷的纹章，也用作菲利普的徽章，改画的时候把这面旗涂成了红色，涂得实在不怎么好看。

真相是遮不住的。年深日久，那些婴孩的影子渐渐从涂改的痕迹下显露出来，像不散的冤魂。如果单是因为场面血腥而改画，倒真改得像童话：坏人来了，要杀孩子，刀枪落下的瞬间，孩子变成了别的东西，躲过这一劫，他们照样茁壮成长。可勃鲁盖尔本来其实并没有怎样渲染暴力。《屠婴》也是要一双生了双翼的眼睛飞到半空里看的。

与他擅长描绘的北方风俗和"世界景观"并无太大区别。生与死，四季的轮回，在他笔下都是风景和寓言。天地不仁，苍生无助。他把一个残酷的故事放在了隆冬，怀着深深的悲悯。这悲悯中含着诗意，让我们想起杜甫，又叫人忍不住念出艾略特《荒原》中的诗句："冬天总使我们感到温暖，把大地 / 覆盖在健忘的雪里，用干燥的块茎 / 喂养一个短暂的生命。"

老勃鲁盖尔只活了四十来岁。他死的前一年，"荷兰起义"爆发了。1648 年，西班牙国王菲利普四世正式承认荷兰共和国为独立的国家。一个悲怆、苍凉的童话，翻到了最后一页。冬天过去了。荷兰走进了它的"黄金时代"。

Martyr

[第九章]

烈士

塞巴斯蒂安

> "此刻哭泣之人,实在应该欢喜才对。
> 他们以为此生之外并无来生,一切将化为乌有;
> 可是如果他们知道来生没有死亡,
> 也没有重负,只有永乐,
> 无疑会赶紧丢下虚妄的此生,跟你去来生。"
> 雅各布·德·佛拉金:《金色传奇·塞巴斯蒂安的一生》

　　这幅画的名字,其实应该叫"思华年"。画中人披一件大红丝绒镶金花边罩袍,露着里面提花黑丝绒宽领衬衣,领口细金线绣着十字藻井连环纹,嵌一条白亚麻暗纹花边,衬出丰腴的脖颈。鹅蛋脸、樱桃口,两颊红润,瓷白眼球,棕褐瞳孔,眼睑略低垂,上面弯着两道新月眉。头微侧,棕发卷着小波浪,整齐地梳向两边。身后远远的一带山水,灰蓝的雾霭还未散尽。画中人神色里有一分徘徊不去的怅惘,与那雾霭的气氛是相谐的。又有一点蒙娜丽莎的影子,却不似她那般与你游戏,只在自己的世界里想着、望着、倾听着什么,渐渐出了神。右手优雅地捏着一只羽箭,像要用它书写一段正在回忆中浮现的往事【图9-1】。

　　这是拉斐尔年方十八时绘的一幅木板蛋彩画。他后来几年中画过许多带风景的圣母圣子图,格调和气质与此画仿佛。但画中温婉而高贵的美人儿却是个男子,名叫塞巴斯蒂安(Sebastian;意大利语:Sebastiano)。他胸前的那条项链的样式,

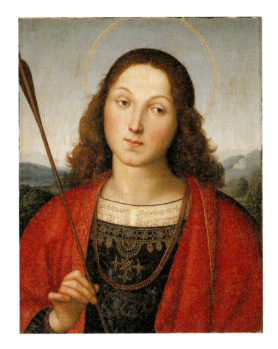

画中人神色里有一分徘徊不去的怅惘,与那雾霭的气氛是相谐的。又有一点蒙娜丽莎的影子,却不似她那般与你游戏,只在自己的世界里想着、望着、倾听着什么,渐渐出了神。

图9-1 拉斐尔,《圣塞巴斯蒂安》,木板蛋彩画,45.1×36.5厘米,1501—1502年,贝加莫,卡拉拉学院

在文艺复兴时期的女人身上是找不到的。最易识别的线索其实是他头顶的光环和手中的羽箭——塞巴斯蒂安是基督教早期的圣徒和烈士,这支箭就是他殉教的标志。他的故事在今天听来仍然动人。

有关塞巴斯蒂安的传说大都出自13世纪的《金色传奇》。虽无历史依据,却给人一种真实的印象,大概是因为故事里没有围绕其他早期圣徒的那类奇迹元素。他生活在公元3世纪罗马皇帝戴克里先的时代。那时基督教还是一种"地下组织"。为了暗中帮助受追捕和迫害的基督徒,塞巴斯蒂安加入了罗马军队。因勇气过人,他被册封为皇家禁卫军首领,但他们对他的信仰一无所知。他同伴中有对孪生兄弟信了基督,拒绝向罗马诸神献祭,被判了死刑;父母劝他们放弃基督,塞巴斯蒂安则成功地说服了二人入教,加上其他亲朋,他一共感化了十六人。

他一直谨慎地掩藏自己的真实身份，最后还是暴露了。皇帝怒斥他的"背叛"，命人将他带到战神广场，绑在柱子上，让一群来自毛里塔尼亚的弓箭手拿他当活靶子射。——"弓箭手把他射得像刺猬一样，浑身插满了箭，然后把他丢在那儿等死。"但这些射手的箭法也真是神奇，竟无一箭射中他的要害。他伤得虽重，却没死。恰好有个叫艾琳的寡妇从那里经过。艾琳的丈夫以前也为皇帝做官，也因信仰基督并感化他人入教而遇害；他死后，艾琳继续活跃在罗马的"地下组织"。她将塞巴斯蒂安从桩上取下，准备安葬，却发现他还有一口气，便带他回家，好生照料，让他恢复了元气。

一个人如果受了这样的折磨，又万幸地捡回一条命，他还会再豁上这条命，为了他的信仰去做冒险之事吗？在塞巴斯蒂安，这是必然的。他的身上真有一种万死不辞的精神。刚养好伤，他就毅然返回皇宫，当面向皇帝发出"原罪"的训诫，大声谴责他对基督徒的残酷迫害。从一个他以为已死的人口里听到这番自由言论，皇帝大为震惊；清醒后，他下令将塞巴斯蒂安乱棍击毙，然后把他的尸体投进了罗马最大的下水道。仍有一个虔诚的寡妇，名叫路西拿，梦中遇烈士显灵，醒来设法寻了他的尸体，安葬在罗马阿庇亚大道的地下墓穴里。那上边至今矗立着一座圣塞巴斯蒂安大教堂（San Sebastiano fuori le mura）。

罗马天主教和希腊正教都敬奉塞巴斯蒂安。他两次殉教，这经历在诸烈士当中颇不寻常。他是位很受大众欢迎的圣徒，今天的运动员尤其喜爱他，视他为保护神。在中世纪，他是士兵的保护神。那时的人还认为他具备一种特殊的"驱瘟"能力，这大概与他第一次殉教的方式有关。古代神话里，手持弓箭的阿波罗为了消灭他的敌人，有时会从天上射出"瘟疫之箭"，敌人死了，阿波罗却成了瘟疫的散布者。塞巴斯蒂安第一次殉教时万箭穿身而不死，人们就发生联想，觉得连阿波罗的"瘟疫

[第九章] 烈士

之箭"也不能害他。《金色传奇》里说，有一回意大利北方的伦巴第受瘟疫袭击，直到在圣彼得教堂里为他立了一座圣坛，灾难才平息。"驱瘟圣徒"这一形象便由此流行起来。欧洲"黑死病"之后，他成了哥特晚期和文艺复兴艺术家刻画最多的圣徒之一。在他的基督教烈士的身份里，还揉进几分"异教"的神话色彩，就更显得他与别的圣徒不同了。

塞巴斯蒂安最早出现在拉维纳的新圣阿波里纳雷大教堂（Basilica di Sant'Apollinare Nuovo；建成于公元6世纪初）的马赛克镶嵌画里。教堂南墙上，二十六名烈士排成一个长长的仪仗队，他就在其中。这座教堂和它的马赛克艺术是早期基督教文化的珍宝，已被联合国教科文组织列入世界遗产。但是在它典型的拜占庭风格的画面中，所有人物的表情几乎如出一辙，实在看不出塞巴斯蒂安的个性。罗马的圣彼得锁链堂（San Pietro in Vincoli）里有一件7世纪末的马赛克画像，他披着官袍，长身而立，须发皆白，面目深沉，但没有箭。大约从11世纪起，有关他的图像里才开始出现射手和箭，此后这类标志越来越普遍，以至于留下一种错误印象，让人以为他是被箭射死的。

* * *

对文艺复兴艺术家来说，塞巴斯蒂安第一次殉教的场景很有吸引力。画家和雕塑家正好可以借此机会钻研和描绘站立的裸体男子。15世纪上半叶，德国西南方阿尔萨斯一带出了一位雕版画师，在版画历史上是个先驱人物；他的姓名已不可考，因设计过一套很有艺术风格的纸牌，便叫他"纸牌大师"（Master of the Playing Cards）。这套牌绘有各种花鸟虫兽和人物故事，好比一部袖珍百科全书兼图像小说。其中一张画的就是塞巴斯蒂安殉教：几个异族装扮的人拉弓放箭，他被绑在树上，几乎全裸。（那时除基督之外还鲜有裸体男像。）"纸牌大师"的风格有点古里古

"纸牌大师"至少有一点做得巧:他在表现圣徒殉教的细节上十分克制。四张弓对着塞巴斯蒂安,只有两只箭射出去,其中一支还射在树上,他的身体基本是完好的。于是就给审美留了些许余地。

图9-2 "纸牌大师",《圣塞巴斯蒂安》,铜版画,14.1×20.9厘米,约1440年,纽约,大都会艺术博物馆

怪的现实主义,尚未学得古典艺术中理想人体的精妙,这圣徒的身体虽不丑,却也不怎么好看,跟那几个冠服齐整的夷人搁在一起,竟有几分滑稽。但是这套牌借铜版印刷技术传开,此后描绘塞巴斯蒂安的裸体就渐成了传统【图9-2】。

"纸牌大师"至少有一点做得巧:他在表现圣徒殉教的细节上十分克制。四张弓对着塞巴斯蒂安,只有两只箭射出去,其中一支还射在树上,他的身体基本是完好的。于是就给审美留了些许余地。要知道,即使对那些经过训练的观者来说,太多的暴力也会引起视觉与心理的不安,对审美构成威胁和破坏。艺术家在表现类似题材的时候,能否于暴力和美学之间取得平衡,跟他的性情、人生阅历和艺术经验很有关联。拉斐尔画塞巴斯蒂安时正值青春年少,他的心灵盛满优美的画和抒情的诗,没有一丝缝隙让死亡和暴力钻进来。他的塞巴斯蒂安——那种端秀的风致和惘然的神情,哪里像一个受难的烈士呢,倒更像他自己在为逝水年华而感伤。

比拉斐尔早两代的曼特尼亚就是另外一种。大约在15世

纪的最后三十年里，曼特尼亚画了三幅《圣塞巴斯蒂安殉教》（ *Martyrdom of Saint Sebastian* ）。表面上看，他似在逐字演绎《金色传奇》的叙述：每一幅里，这位烈士都"像刺猬一样，浑身插满了箭"。倘若我们不晓得曼特尼亚那段岁月经历了什么，就可能对这样的画面感到极为不适。那还是一个瘟疫频发的年代，第一幅是他在帕多瓦画的（维也纳艺术史博物馆藏），彼时这座城市正在庆祝最近一场鼠疫的平息，他自己也刚从大病中康复。画面的调子温暖而明朗，笔触清晰，构图严谨。塞巴斯蒂安被缚在一座拱门上——凯旋门，或者城门，他抬头望天，姿态透着古典的优雅和均衡。他熬过一劫，好像胜利了；疫情也过去了。可曼特尼亚本是个"先天下之忧而忧"的画家，他并不跟着大家额手称庆，而是在画中放进一个警告【图 9-3】。

《新约·启示录》（ *Book of Revelation* ）第十四章里说："我又观看，见有一片白云，云上坐着一位好像人子，头上戴着金冠冕，手里拿着快镰刀。"这镰刀是做什么用的呢？当然是用来收割的。为什么收割？因为时候到了！就有天使向"云中君"喊话：伸出你的镰刀来，地上的庄稼已经熟透。——那人就把镰刀扔在地上，地上的庄稼就被收割了。天使又喊：伸出快镰刀来，葡萄熟透了。——镰刀掷地，葡萄收了，酒也酿成了。世间万物皆有时。对"异教"文明敏感的人会很自然地把这位云中君与罗马神话里的农业之神萨图尔（Saturn）联系起来。有他在，人无需辛苦劳作，便可享受大地丰收。那才是人类的黄金时代。但萨图尔也是时间之神，时间会摧毁一切。在曼特尼亚画里就藏着一个时间之神，一个萨图尔——云中君：他在左上角天空飘过的那朵白云里，骑一匹马，逍遥行游。当你的目光从塞巴斯蒂安脚下的残垣断壁拾起，沿着他婀娜有致的身姿上去，掠过拱门后嶙峋的峭壁和山路间跋涉的蝼蚁般的人，再顺着蓝天一直向上，就会在凯旋门顶端快要倾颓的砖石边遇到这个云中君。他所经之处，灾祸已经发生；他所往之处，还有

> 当你的目光从塞巴斯蒂安脚下的残垣断壁抬起，沿着他婀娜有致的身姿上去，掠过拱门后嶙峋的峭壁和山路间跋涉的蝼蚁般的人，再顺着蓝天一直向上，就会在凯旋门顶端快要倾颓的砖石边遇到这个云中君。他所经之处，灾祸已经发生；他所往之处，还有新的毁灭。

图9-3 曼特尼亚，《圣塞巴斯蒂安殉教》，木板蛋彩画，68×30厘米，约1457—1459年，维也纳艺术史博物馆

新的毁灭。庄稼熟透了，葡萄熟透了，但紧接着，在《启示录》里，"我又看见天上有异象，大而且奇……神的大怒在这七灾中发尽了"。于是巴比伦倾倒，死人受审判。时间是漫长的，福祸的轮回似无穷尽。《启示录》是《新约全书》的最末一篇，整篇里都在说"我观看""我看见""我又看见"，预见一个又一个灾难，直到"看见"新天新地，新耶路撒冷，耶稣再来，或者别的。曼特尼亚是那种心念丰厚且思想锐利的艺术家，他明画圣徒殉教，背后却在讲一个时间的寓言。这个骑着白马的云中君，就是在教你"观看"之道。他从黄金时代里来，观看人类之堕

落，观看将来之命运。你观看他，便看到画中的世界从此时此地涌出，涌到了时间的深处。

此画落笔不久，曼特尼亚就从帕多瓦去了曼图亚。他在曼图亚住了很久，居所离圣塞巴斯蒂安教堂只有一矢之地。教堂最初的设计出自那位多才多艺的阿尔贝蒂，他著的《论绘画》令曼特尼亚受益匪浅。曼特尼亚的第二幅《圣塞巴斯蒂安殉教》（巴黎卢浮宫博物馆藏）在光与色的效果上比第一幅庄严冷峻，造型富有雕塑的力量【图9-4】。仍是古典的拱门，但圣徒的身体给细腻繁复的柯林斯柱衬着，更显出阳刚之美；透视的视点放得很低（这是曼特尼亚擅用的技法），有两个面目狡猾的射手从他脚边走过，让他看上去正像一个顶天立地的英雄。背景里有一座引人遐想的城市，那景象与其说是废墟，毋宁说尚未建成；城门、宫殿、广场、喷泉，连同墙上的浮雕，皆绘得极精细【图9-5、9-6、9-7】。但这座城筑在高大巍峨的山顶，道路崎岖，难于登天，恰似《启示录》末尾处形容的那座"从天而降的圣城耶路撒冷"。希望再渺茫，也还是看到了。而当曼特尼亚画到最后一幅《圣塞巴斯蒂安殉教》（威尼斯黄金宫画廊藏）时，一切希望均被拿走了，只剩下一个受难的圣徒挺立在抽象的背景上。右下角竖着一根熄灭的蜡烛，上头系一面小旗，用拉丁文写着一句话："Nihil nisi divinum stabile est. Caetera fumus"——唯神是安定，余者皆如烟。把塞巴斯蒂安之殉教与生命之易逝直接联系起来，在该题材的作品里尚属少见。那时曼特尼亚已是风烛残年，他在参悟自己的一生，也在清算余下的时光。他用一种很特别的方式给这幅画签了名：射在圣徒腿上的几支箭刚好组成一个大写的M——"曼特尼亚"，或者更直率一点，是"死亡"（Morte）。在这受难的圣徒的身上，他似乎找到了与死亡对视的勇气。圣徒的表情最奇：第一眼看去是怪诞的，凄楚的，可若是看定了，会觉得从这不悦的底色里洇出几许笑意。那些屡被世路人生的暗箭所伤，而终能在苦痛中磨出一份泰然，

图9-4 曼特尼亚,《圣塞巴斯蒂安殉教》,布面蛋彩画,255×140厘米,约1475—1500年,巴黎,卢浮宫博物馆

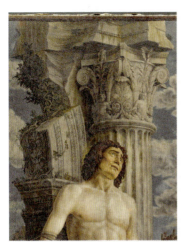

图9-5、9-6、9-7 曼特尼亚,《圣塞巴斯蒂安殉教》(局部)

凝视死亡：另一个文艺复兴

——
把塞巴斯蒂安之殉教与生命之易逝直接联系起来，在该题材的作品里尚属少见。那时曼特尼亚已是风烛残年，他在参悟自己的一生，也在清算余下的时光。他用一种很特别的方式给这幅画签了名：射在圣徒腿上的几支箭刚好组成一个大写的M——"曼特尼亚"，或者更直率一点，是"死亡"（Morte）。
——

图9-8　曼特尼亚，《圣塞巴斯蒂安殉教》，布面蛋彩画，213×95厘米，约1506年，威尼斯，黄金宫画廊

并寻见喜乐的人,很能从这个塞巴斯蒂安的脸上照见自己的心境【图 9-8】。

* * *

塞巴斯蒂安并不总是这样孤单地受苦。有一种画法足慰人心:天使来探望他,他们亲切地交谈,似乎离天国只有一步之遥。在祭坛画里,他常与其他圣徒和烈士做伴。有时候他穿得像个中世纪的骑士,风采不输屠龙的圣乔治;更多的时候半裸或全裸,站在几个褒衣博带的圣徒中,更显出他年轻而自然的活力。他同他们一起虔敬地守护圣母圣子,见证小耶稣与凯瑟琳的神秘婚姻,或者专注地辩论"三位一体"。偶尔会看到他在送那两个皈依基督的孪生兄弟去刑场的路上规劝他们坚定信仰。瘟疫尤剧的年代,一个塞巴斯蒂安的力量不够,还要把他与另一位"驱瘟圣徒"罗斯(Saint Roth)或两个悬壶济世的阿拉伯良医科斯马斯与达米安(Cosmas and Damian)画到一处,至于他们几个是否来自同一时代或地方,则无须计较了。

如果一个艺术家要显露自己全面的技艺,他会把塞巴斯蒂安和射手放在一起画,再添上一派风景。约 15 世纪 70 年代中期,佛罗伦萨的一位银行家请安东尼奥·波拉约洛与皮耶罗·波拉约洛兄弟(Antonio del Pollaiuolo and Piero del Pollaiuolo)为他自家的小礼拜堂绘了一件《圣塞巴斯蒂安殉教》。这个礼拜堂很气派,有单独的临街入口,里面祭坛上安放着一截骨头,据说是塞巴斯蒂安的遗骨。波拉约洛兄弟的画就摆在祭坛后面。与中世纪的多联画屏不同,这是一件独幕祭坛画(意大利语叫作"pala"),艺术家能够在它非凡的尺度上驰骋想象,将透视技法、布局和叙事的才能尽数发挥出来。它有近三米高,两米多宽,从喧闹的街上推门进来,一眼就能看到,在骤然而至的静寂中,那印象极清楚而强烈。画中,树桩顶上

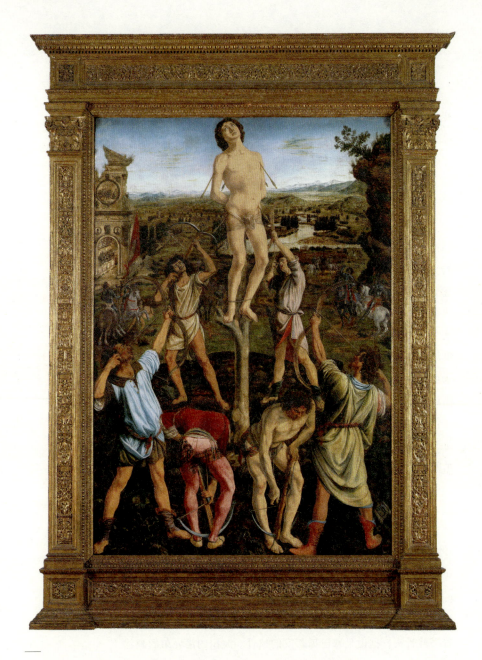

底下围着六名强壮的射手,四肢撑到了画面边缘。他们成对摆开,有三种基本姿势,以树桩为轴转了一圈,刚好让你从不同角度看到他们的身体。射手们那种坚固的力量使他们看上去像是突然被施了咒语,僵住了,箭在弦上,却发不出去,扭曲、粗粝、诡诞的样子跟圣徒形成了鲜明对比。

图9-9 波拉约洛兄弟,《圣塞巴斯蒂安殉教》,木板油画,291.5×202.6厘米,1475年,伦敦,英国国家美术馆

捆缚着一个白皙、干净的青年,身上扎着三五支箭,而他凝视天空,似乎不觉得疼痛。底下围着六名强壮的射手,四肢撑到了画面边缘。他们成对摆开,有三种基本姿势,以树桩为轴转了一圈,刚好让你从不同角度看到他们的身体。为了描画这六人,两兄弟中的雕塑家安东尼奥特地做了一组小雕像当模特。他也如曼特尼亚一般喜欢钻研透视之道,且善于表现戏剧性的人体姿势。射手们那种坚固的力量使他们看上去像是突然被施了咒语,僵住了,箭在弦上,却发不出去,扭曲、粗粝、诡诞的样子跟圣徒形成了鲜明对比。这七个人体在前景中构成一个硕大的三角,他们后面,蜿蜒的河流穿过广袤的田野,直到天尽头【图9-9】。

在那个年代的佛罗伦萨,美第奇家族正推崇一种既富于时尚且含蕴"古风"(all'antica)的艺术。请波拉约洛兄弟作画的银行家原是"伟大的洛伦佐"的得力助手,他受美第奇的感染,也积极赞助这类作品。可是当时的人对古代的态度又很矛盾,既迷恋它、向往它,又不得不对它的"异教"文化做出某种审判;在艺术上往往就有一些隐晦而有趣的表达。波拉约洛兄弟的画糅合了古典与基督教的双重意象,两者时而雍睦,时而抵牾,是一种含糊不定的关系。比如殉教者背后那几个面色惊恐的骑兵,身上穿的铠甲是当代的样式,手中的红旗上却印着代表古罗马的四个缩写字母"SPQR"(Senātus Populusque Rōmānus,意为"元老院与罗马人民")。左边有座残破的凯旋门,如果说它是被基督教征服的"异教"文化的象征,也许有几分道理,可上面还有别的故事:它的浮雕装饰里恰是塞巴斯蒂安殉教前英勇作战和在皇帝面前受审的场景。建此门之人(罗马皇帝)与它所铭记之人(基督教圣徒)是不共戴天的。如此矛盾的纪念碑,是该修复它呢,还是由它埋没在废墟中?

此画中的风景极辽阔。它有一种"世界景观"的格局,是

凝视死亡：另一个文艺复兴

英国著名艺术史家和美学家克拉克爵士在《裸体》一书中说，多那太罗的青铜大卫过了半个多世纪仍不见传承，其中一个缘由就与佛罗伦萨艺术家爱动不爱静的性格有关。只有一次，在波提切利画的塞巴斯蒂安身上，躁动的生命安定下来，获得了一种与古典雕塑相契的宁静和谐。

图9-10 波提切利，《圣塞巴斯蒂安殉教》，木板油画，195×75厘米，1474年，柏林画廊

从尼德兰绘画中摹来的。波拉约洛兄弟不用蛋彩,而用油彩,在色调变化上更能造出微妙的层次。不知不觉中,你的目光就随着迢迢流水飘向了隐隐青山。(类似的风景还出现在皮耶罗绘的《阿波罗与达芙妮》神话故事中。)再仔细瞧,你会看到日常生活自行其是,似乎与这场殉教毫无干系:有人河上泛舟,有人岸边瞭望,或在田间行走。远处山坳里还有一座城,布鲁内莱斯基的大教堂穹顶和乔托的钟塔皆隐约可见——必是佛罗伦萨了。整个场景从古罗马搬到了 15 世纪的阿诺河谷。对当时的基督徒来说,圣徒就生活在他们的此时此地,跟住在天国并无两样。

在波拉约洛兄弟中,哥哥安东尼奥更胜一筹。说起文艺复兴早期的裸体艺术,常把他跟波提切利相提并论。佛罗伦萨人天生有种不安分的性情,他们太喜欢运动和变化了,表现在艺术中,是越剧烈越好。安东尼奥和波提切利都乐于表现精力无穷的人体,比如扭斗搏击的力士;或欣喜若狂的动作,比如凌空飞舞的天使。英国著名艺术史家和美学家克拉克爵士在《裸体》(Sir Kenneth Clark, *The Nude*)一书中说,多那太罗的青铜大卫过了半个多世纪仍不见传承,其中一个缘由就与佛罗伦萨艺术家爱动不爱静的性格有关。只有一次,在波提切利画的塞巴斯蒂安身上,躁动的生命安定下来,获得了一种与古典雕塑相契的宁静和谐。这个塞巴斯蒂安,就像一位背着双手倚在树上休憩的古代神仙,看过的人只为他那种俊逸的气质吸引,不会记得他身上还带着箭。或许在波提切利的意念中,这就是最美的男子了【图 9-10】。

*　*　*

一个世纪之后,暮年的提香画了个实实在在的烈士。他与波提切利画的那个安闲宁静的圣徒迥然有别,但仍是透着古

就在我们眼前，毁灭的力量正在占有这位英雄。画面几乎是单色的，而各种暗色的搭配又格外复杂。厚厚的一层颜料皴在画布上，有种崎岖凌厉的触感。似能闻见燃烧的硫黄的味道。空气凝重，空间压抑，人不可能存活其中。这已是死亡的疆域。

图9-11 提香，《圣塞巴斯蒂安》，布面油画，210×115.5厘米，约1576年，圣彼得堡，艾尔米塔什博物馆

典气质的年轻俊美的运动员。提香晚年的画作聚焦在两个主题上：一曰悲怆，二曰英雄；这一幅兼而有之，最具震撼力。画中的烈士也像座纪念碑一样耸立着，可是他的面容，那双向天空祈求的眼睛，还有半张开的嘴，都在表达他正承受至深的痛苦。箭正从各个方向射来，扎在一个仍然充满活力的身体上；射箭的人却不出现。天昏地暗，只剩下塞巴斯蒂安独自对抗整个世界——一个完全丧失了秩序、重新跌入混沌的无法辨识的

[第九章] 烈士　　257

格列柯作画，就很像一个"语不惊人死不休"的诗人作诗。他的"惊人"之笔——也是他作品最显著的一项特征，就是拉长的身体。它们的四肢和肌肉之间的联系总是违反正常的人体比例，看上去就像生活在另一个星球上的异形人，而正常的人体无法表达的东西，似乎都在这些异形人身上得到了完全的释放。

图9-12 格列柯，《圣塞巴斯蒂安》，布面油画，201.5×111.5厘米，1610—1614年，马德里，普拉多美术馆

世界。就在我们眼前，毁灭的力量正在占有这位英雄。画面几乎是单色的，而各种暗色的搭配又格外复杂。厚厚的一层颜料皴在画布上，有种崎岖凌厉的触感。似能闻见燃烧的硫黄的味道。空气凝重，空间压抑，人不可能存活其中。这已是死亡的疆域。提香的塞巴斯蒂安将自己的生命之弦绷到了极致，正用他全部的意志抵御外物的侵犯。这样的一个人，他的身体也许会崩溃，但他的精神是不屈的【图9-11】。

希腊裔的西班牙艺术家格列柯于古稀之年也创作了一幅《圣塞巴斯蒂安》。在早期现代有关塞巴斯蒂安殉教题材的各种画作中，这一件也许是最奇异的了。它有二"奇"：一是圣徒的身体，二是圣徒身后的风景。格列柯对裸体艺术有独到的见解，他不似别的艺术家那般顺从地摹效自然，而是以自然的人体为素材，将它重新加工，"虚构"出一种非自然的，但是有思想和自我意念的人体。这方面，他不但超越了他自己的时代，纵是在艺术思潮翻滚无常的19和20世纪，他的风格也极有吸引力。在他看似癫狂失控的"表现主义"画风背后，其实有一个清醒的目的，就是要把封存在艺术家的想象世界中的场景挖掘出来，赋予它形态。至于那种在画布上复制日常观看经验的做法，他实在提不起多大兴致。格列柯作画，就很像一个"语不惊人死不休"的诗人作诗。他的"惊人"之笔——也是他作品最显著的一项特征，就是拉长的身体。它们的四肢和肌肉之间的联系总是违反正常的人体比例，看上去就像生活在另一个星球上的异形人，而正常的人体无法表达的东西，似乎都在这些异形人身上得到了完全的释放【图9-12】。

格列柯的塞巴斯蒂安就是这样一个"异形人"。他左脚踮着，刚能触到地面，整个人那种脉动的轮廓就像一束冲向天空的火焰。这是画家在用他独有的方式表达自己对烈士内在经验的理解。你的心随着他摇曳，震颤，想象在那个扣人心弦的时刻，塞巴斯蒂安的灵魂是多么渴望挣破身体的约束，一直升到天上。这个向天的运动在头部达到高潮——它从一个奇长的脖颈上昂起，像是也被一股无形之力拉伸着，而目光已先行一步飞上去了。他看着是镇静的，似乎已默然接受了死亡，但神色中却不尽是视死如归的从容，还有一分空茫，好像他也不知那些神秘的应许之事、那个"没有死亡，也没有重负，只有永乐"的来生是不是真的，所以更想快一点看到。他曾拿这番"来生"的话激励那两个为信仰送死的孪生兄弟，可此时却无人激励他

图9-13　格列柯,《托莱多风景》,布面油画,121.3×108.6厘米,约1599—1600年,纽约,大都会艺术博物馆

死亡是孤独的。一道闪电劈进这幕沉默的独角戏：背景中蓄着一场暴风雨，诡异的黑暗笼罩在托莱多（Toledo）城市上空，而圣徒的身体却浸在一片不可思议的光芒中。他身后的云抱成一个光环，带着迷人的歧义，你说不清这样的云是属于自然的，还是超自然的世界。光与影之间的转换用极微妙的笔触绘成，这是格列柯最后几年擅长的手法。

塞巴斯蒂安的故事里从未提到他曾涉足西班牙，画中出现西班牙中部城市托莱多的风景，似乎很不相称。这背后的逻辑，艺术史家还未找到明白的解释。有人猜测，该画的委托人来自托莱多，熟悉的家乡景色是为了彰显他的身份，或象征他的城市受圣徒庇护。也有人说，画家把殉教一幕置于可识别的场所中，是想强调圣徒事迹对当下（17世纪初的西班牙）的启示。可是不相称的托莱多风景也出现在格列柯其他画作中，比如《拉奥孔》，还有《圣约瑟与小耶稣》和《圣马丁与乞丐》。这个来自希腊克里特岛的艺术家从他的故乡出发，一路西行，客居威尼斯和罗马，穿过大半个亚平宁，最后在伊比利亚半岛上的托莱多安顿了他那漂泊的一生。当他旅行的时候，迥异的文化从他身上穿过，在他的创作中留下痕迹——先是希腊晚期拜占庭艺术的启蒙，再是意大利文艺复兴的洗礼；当他抵达终点的时候，成与败、彷徨和挣扎也都平定了，他磨出了一种绝无仅有的艺术。托莱多有久远的历史，完好地保存了基督教、伊斯兰教和犹太教的文化和艺术。还有哪里比这座包容而多元的城市更适合做他的第二故乡呢？在格列柯最后几年的画作中，托莱多几乎无所不在。他还为它单独绘风景：暴雨将至，天空豁开一个口子，罩着山顶的大教堂和城堡，仿佛蜃景。毁灭，希望，一切不可知的事物皆在其中【图9-13】。托莱多是有心智和表情的。在塞巴斯蒂安殉教的画中，它跟这个烈士像通了灵，发生了痉挛似的谐振——格列柯清清楚楚地告诉你：就是在这里发生的。

第三部

艺术家很少为芸芸众生之死花费力气,却念念不忘《圣经》里的拉撒路。他是个再普通不过的人,从来没说过一句话,病了,死了,生命像烟一样消散。然而他忠诚的朋友耶稣又让他复活了——这是耶稣在人间行的最后一个奇迹。围观者再不敢怀疑他是救主,是神子;拉撒路的亲朋也自然喜出望外。可对拉撒路来说,这个奇迹有什么意义呢?谁又问过他:你愿不愿意从死里回来?文艺复兴艺术家画拉撒路复活,往往铺开场面,竭力渲染奇迹之下的众生相。伦勃朗则拉近"镜头",把光调暗,聚焦于核心人物。再往后,梵高连耶稣也略掉了,仅保留拉撒路和他的两个姐姐;此时,拉撒路才成为真正的主角,死亡既非终点也非起点,而是转折点,他迷失在这个转折点上,好像不愿回来,又像做了很长的梦,真要睡了,可又醒了,疲惫,无奈,惆怅。这时你若问他,在那边看见了什么,答案或许只有两个字:虚空。这再好不过。可是为了爱他、救他之人,他还得努力再活一次,将那虚空填满。

没有谁比《旧约·传道书》的作者更懂"虚空"了。这位托名所罗门的智者行走于天地之间,步步嘘气,感叹凡事皆是虚空,是捕风;智慧亦然。看清这一点,倒好办了。《传道书》滋润着善感的文艺家,也启发了精明的实干家,可见"虚空"并非"虚无主义"。艺术家以实当虚,将辩证法用到极致,化出一个色、声、香、味、触、法具足的"虚空派"。烟、烛、兽骨、髑髅、青花瓷、玻璃盏、寂寞的书卷、无人弹拨的鲁特琴——这类东西既是虚空的符号、死亡的幻影,也是存在的证明,自有一种单纯实在之美,值得细细玩味。我还发现,这一派静物画能有效消除焦虑情绪,可令人气定心安,我猜秘密大约就在那致虚守静的底色里。当然,也不是所有的静物都属虚空,比如花。在荷兰黄金时代的画家笔下,花不但不会死,还抵住了时间的流逝。

可是生而为人,终究无法挣脱时间的网罟。阿卡狄亚就是一个跌碎在时间深处的梦,我把它拼了回来,为的是给漫长的旅程预留一个完好的归宿。于我而言,能在阿卡狄亚死去,可谓"善终"了。

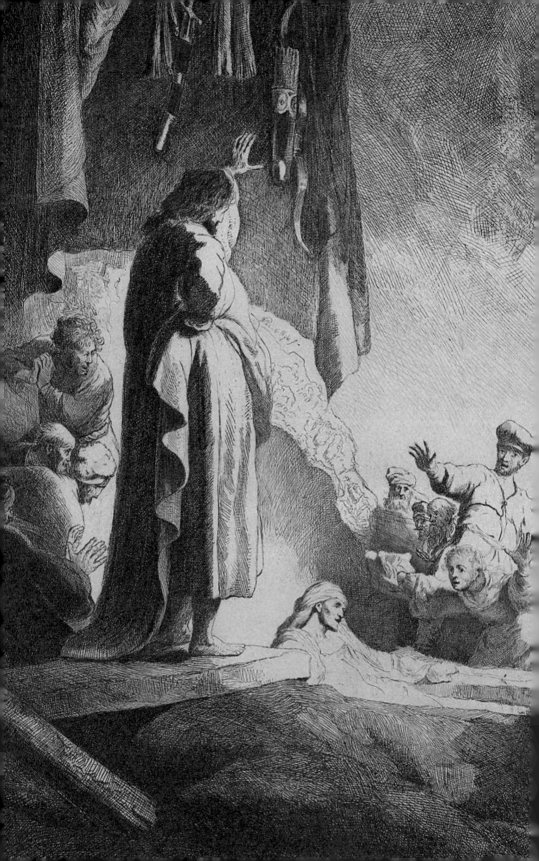

Mortal
Beings

[第十章]

众生

拉撒路：
最后的奇迹

"耶稣哭了。"
《新约·约翰福音》，第十一章 35

《圣经》里有两个拉撒路（Lazarus），常被混为一谈。一个是叫花子，浑身生疮，在财主门口要饭；他死了，被天使带去放在亚伯拉罕的怀里。财主也死了，去阴间受苦；他巴巴地望着天上，央求亚伯拉罕给他解脱，亚伯拉罕告诉他：生前受苦的，死后得安慰，生前享福的，死后受折磨，天上跟地下隔着深渊，这边的过不到那边，那边的也来不了这边。这是《路加福音》第十六章里的一个寓言。四位福音书作者中，独约翰不爱讲寓言，却讲了一个起死回生的奇迹，主角也叫拉撒路。

约旦河以西，橄榄山东南，距耶路撒冷六里之遥，有个村庄叫伯大尼（Bethany）。前往耶路撒冷的旅人常在此歇宿。当地人管它叫 "Al-Eizariya"，意思是 "拉撒路之乡"。《约翰福音》上说，拉撒路和他的两个姐姐马大、马利亚住在伯大尼。拉撒路病入膏肓，姐妹俩打发人去给耶稣送信。耶稣素来爱护姐弟三个，但也知道神自有安排。他并不马上去伯大尼，过了两天，才跟门徒说："我们的朋友拉撒路睡了，我去叫醒他。"门徒只听懂字面意思，说若睡了，必是病好了。耶稣便明白地告诉门徒，拉撒路死了。紧接着他说了句顶怪的话："我没有在那里就欢喜，这是为你们的缘故，好叫你们相信。"他们到伯大尼的

时候，拉撒路下葬已有四日。马大先去迎接耶稣，一见着他就说："主啊，你若早在这里，我兄弟必不死。"耶稣说："你兄弟必然复活。"马大以为指的是末日复活，然后耶稣说了那句极著名的话："复活在我，生命也在我，信我的人，虽然死了，也必复活。凡活着信我的人，必永远不死。"马大赶紧说："我信你是基督，是神的儿子。"马利亚也赶到了，也是上来就埋怨耶稣不早救人，同行的犹太人都跟着她哭。见此情形，耶稣心里悲叹，也哭了。来到墓前，见有一块石头挡着，耶稣教人把石头挪开；马大说，人死了四天，必是臭了。耶稣又跟她说，若信，就必看见神的荣耀。石头挪开，耶稣举目望天，感谢他在天上的父："我也知道你常听我，但我说这话是为周围站着的众人，叫他们信是你差了我来。"然后对着坟墓大呼："拉撒路出来！"那死去的人果然就出来了，身上还裹着布。耶稣对他们说："解开，叫他走！"

若把这故事单拿出来看，是个喜事。拉撒路这个人物极模糊——他长什么样，什么脾气性格，做过什么事，叙述者一律没有交代，甚至不曾让他说过一句话。他的履历不过一病一死，生死之间，都是别人为他忙碌。但拉撒路必是个虔诚的好人，才得了耶稣的友爱。好人能从死里回来，亲朋自然欢喜。死而复生不久，过逾越节，他还跟耶稣一起坐筵席。似乎圆满了。然而福祸相依，事物之间总有因缘连着。耶稣这辈子，有信他的，也有不信他的。他行了许多神迹，让水变酒，医病赶鬼，让瘸子走路，瞎子看见，还能平定风浪，在海上行走。每行一次神迹，就有更多人信他，那些不信的就更忌惮他。使拉撒路复活，是耶稣行的最后一个神迹。始终困扰他的"信仰危机"也演到了高潮。所以他要不厌其烦地让人相信，甚至像是故意耽搁到拉撒路病逝才回去相救。他需要见证者，越多越好。这最后的奇迹也是最高的胜利——他战胜了死亡。还有什么比这更有说服力的呢？见证者各怀心事，其中就有到法利赛人那

里去禀报的。法利赛人严守犹太教律法，自诩圣贤，最妒恨耶稣，生怕人人都要信他，坏了从前的秩序。这时候大祭司该亚法就预言，耶稣一个人要替百姓死。从那日起他们就商量杀害耶稣的阴谋。如此看来，耶稣使别人复生，却让自己的生命受到了威胁。最后一个神迹成了他受难的序幕。

四福音书作者中只有约翰讲了这个神迹。从文学的眼光看，它有一个完整的"叙事弧"。"拉撒路出来！"那一声高喝是叙事弧的顶点，耶稣整个生平的顶点也在这里。之后发生的事——进耶路撒冷、被捕、受审、钉十字架，就他这凡人的一生来说，都是向死亡的结局坠落。"耶稣哭了"这句极短（英王詹姆斯一世钦定本《圣经》中最短的一句），而令人印象极深，可见他有血有肉，有情有义。这一哭为人，也为他自己。他最常说的一句话就是："我明明白白地告诉你们……"可就算跟他走得最近的人心里仍存着疑惑，这令他倍感忧愁。能哭，是他的人性，能起死回生，是他的神性。耶稣生来带着"二象性"。如此悖谬而统一的存在有着强烈的吸引力。《拉撒路的复活》（Raising of Lazarus）成了基督教艺术中非常流行的一个题材。从乔托到梵高，不知有多少艺术家描绘过这个从死里回来的人。

* * *

乔托也是很会讲故事的艺术家。他给帕多瓦的斯科洛文尼小教堂（Scrovegni Chapel）绘装饰壁画，自上而下用三条叙事"连环画"覆盖墙面，三代人的人生依次展开——外祖父约阿希姆，母亲马利亚，儿子耶稣。耶稣一生所行诸多奇迹，乔托只选第一个：在迦拿的婚宴上变水为酒，和最后一个：使拉撒路复活。两幕紧挨着，放在"耶稣受洗"和"骑驴进耶路撒冷"两帧画面之间。乔托很精练，他将人物的行为归纳到本质，专注刻画某个特别的手势和眼神。耶稣通常从左向右而行，侧

面轮廓特征鲜明，丹凤眼，络腮须，挺直的鼻梁，面容沉静而笃定，有时抬起右手送出祝福或奇迹。布局也有规律，主次分明，总有几个次要人物背对着画外，拢住画中的世界。但《拉撒路复活》这一帧是个例外：除了右下角一个弯腰搬墓石的，所有在场的人似乎都在朝你转过身来，好让你瞧见他们脸上的表情——惊愕的，慑服的，将信将疑的，如梦初醒的，应有尽有。拉撒路也是，从头到脚给白布裹得严严实实，唯独露出脸来，眼睛半开半闭，嘴巴半张半合，好像还在混沌的意识中徘徊。文艺复兴艺术家里，乔托极擅心理分析。他起了个好头，后来者才赋再高，也绕不开他的发明【图 10-1】。

这是把最后一个神迹放在耶稣生平传记中描绘。也有单画《拉撒路复活》的，威尼斯艺术家塞巴斯蒂亚诺（Sebastiano del Pimbo）就出了一件杰作。他本来是个小有名气的少年音乐家，会弹鲁特琴，还有一条好嗓子。快二十岁的时候才去学绘画，先后拜了两位最厉害的师父，贝里尼（Giovanni Bellini）和乔尔乔涅。乔尔乔涅的作品弥漫着独特的气氛，神秘，静谧，富于诗意。塞巴斯蒂亚诺学得很像。他画过一幅《所罗门的审判》（*Judgment of Solomn*），得了师父风格的真髓，让人难以分辨出自谁手。乔尔乔涅死后，塞巴斯蒂亚诺成了威尼斯最好的油画家，名声甚至在提香之上。《所罗门的审判》还没有完成，他就去了罗马。

16 世纪初，有抱负的艺术家都想到罗马施展才华。那里是创新的中心，也是竞争的中心。彼时，米开朗琪罗和拉斐尔都在梵蒂冈替教皇尤利乌斯二世工作。米氏在西斯廷礼拜堂里搭起高高的脚手架，从早到晚站在上面画天顶（那种说他仰面躺着画的流行说法实在是一种缺乏常识的误会）；不远处，年轻的拉斐尔给教皇的寝宫绘装饰壁画。《创世纪》和《雅典学院》（*School of Athens*）几乎同时展开。评论家们把他俩比来比去，先

凝视死亡：另一个文艺复兴

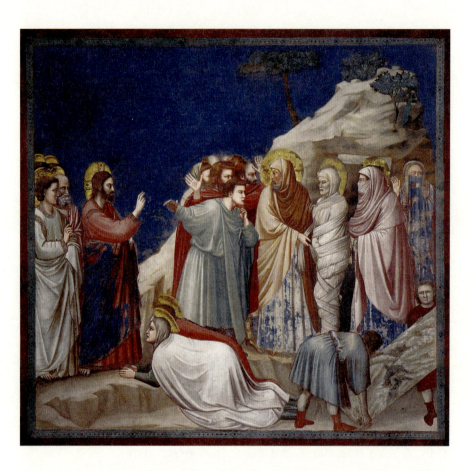

除了右下角一个弯腰撬墓石的，所有在场的人似乎都在朝你转过身来，好让你瞧见他们脸上的表情——惊愕的，慑服的，将信将疑的，如梦初醒的，应有尽有。

图10-1 乔托，《拉撒路复活》，壁画，185×200厘米，1304—1306年，帕多瓦，斯科洛文尼小教堂

赞米氏想象丰富，气势磅礴，画出的人物仿佛雕塑，又夸拉斐尔，说他能把构图和造型糅进精致的色彩中，是更优秀的画家。两个高手互不服输，使出真本事来比。对旁的艺术家来说，这可是绝好的学习机会。塞巴斯蒂亚诺刚好赶上这场盛事。他先和拉斐尔切磋了一阵，然后去米氏那里当面求教。米氏向来我行我素，很少跟人合作，对塞巴斯蒂亚诺却甚为慷慨。他们来自两种迥然不同的艺术传统：在米氏的故乡佛罗伦萨，素描和设计（这两个词在意大利语里都是"disegno"）拥有至高地位，而威尼斯人更爱用绮丽的色彩表达细腻的感受。他们能相遇并相惜，实属难得。米氏给塞巴斯蒂亚诺提供了许多图稿和

设计构思，他希望这个杰出的威尼斯画家能跟自己联手打败拉斐尔。两人很快成为知交。他俩的搭档关系与拉斐尔那一派很不同——拉斐尔把图稿交给自己的助手，助手们不怎么动脑子，基本上是照葫芦画瓢，效果往往难尽人意。而塞巴斯蒂亚诺从米氏那里得到图稿，都会细细审思，直到唤起内心情感的共鸣，再把这情感印在自己的作品里。对两个威尼斯的师父也是一样，他总能从别人的"馍"里嚼出独属于他的味道。这是颇为难得的一种能力。

塞巴斯蒂亚诺与米氏最重要的两次合作，主题都与死亡有关【图 10-2】。第一个作品是《圣殇》，背面有二人随手勾勒的草稿，是他们合作的见证。最初的创意显然来自米氏。画面中只有圣母和耶稣，一坐一卧，撑起一个经典的金字塔构图，让人想起梵蒂冈的大理石《圣殇》。但米氏对自己早期作品的人物布局做了调整，把耶稣从圣母怀中拿开，平放在地上，像摆在教堂的圣坛上那样，要履行一个仪式。简约、纯粹、严整的几何构图聚着一股悲怆之力。在米氏的设想中，"哀悼"一幕的两个主角比什么都大，足以盈满自身的时空，背景的美学意义微乎其微，可以是中性的，虚的。米氏的思维方式到底是雕塑家的。但塞巴斯蒂亚诺是个画家，并且是威尼斯的画家。他必然要为"哀悼"添上一片风景。这一回，他倾出前所未有的激情，把生离死别的母子放在朦胧的夜色里，儿子柔弱地躺在母亲脚边，母亲仰头对着中大的寒月，月轮破开一片幽蓝，像黑夜渗出的血。皎白的光照着黯冷的色，给人周身镀上一层水银般的辉晕。就这样生者守着亡者，孤寂，凄惶，无始无终。远方的事物仿佛鬼魅。死亡如幻梦，戳破它，悲剧就成了现实。这画里有极敏锐的东西，是威尼斯的光色养出来的，又有一种灵氛，原是染了乔尔乔涅的情绪。拉斐尔风格端雅，若由他来画悼亡，未必能画得这般摄人心魄。

272　凝视死亡：另一个文艺复兴

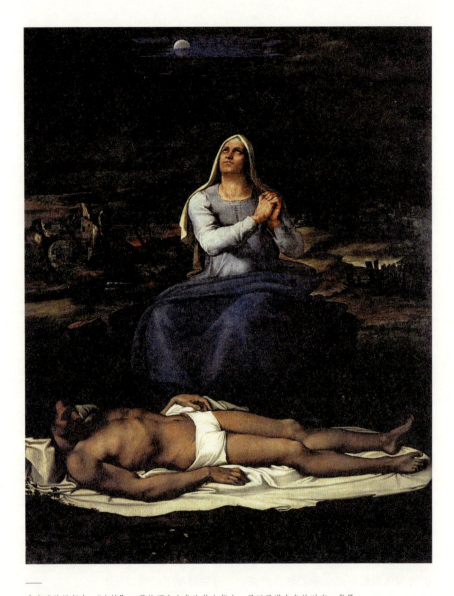

在米氏的设想中，"哀悼"一幕的两个主角比什么都大，足以盈满自身的时空，背景的美学意义微乎其微，可以是中性的、虚的。米氏的思维方式到底是雕塑家的。但塞巴斯蒂亚诺是个画家，并且是威尼斯的画家。他必然要为"哀悼"添上一片风景。

图10-2　塞巴斯蒂亚诺，《圣殇》，木板油画，270×225厘米，1516—1517年，维泰博市立博物馆

[第十章] 众生

* * *

《拉撒路复活》是第二次合作。这时，美第奇家的教皇列奥十世（Leo X）已将米氏遣回佛罗伦萨，让他做圣罗伦佐教堂的立面设计去了。教皇的表弟朱利奥刚成为法国南部城市纳博讷（Narbonne）的主教。据说拉撒路曾在那里传道，很受敬仰。朱利奥一上任就为纳博讷大教堂订制了两件祭坛画：要塞巴斯蒂亚诺作一幅《拉撒路复活》，还要拉斐尔作一幅《耶稣显圣容》（Transfiguration）。把这两幕显耀神迹的图画挂在一起，是中世纪就有的传统；让最优秀的艺术家展开激烈角逐，则是文艺复兴赞助人特有的手段——这些狂热而又狡猾的文艺爱好者似乎摸透了人类嫉妒和攀比的天性，并且晓得怎样从中萃出最好的东西。

于是两个留在罗马的画家开始了单打独斗。米氏身在家乡，仍惦记那里发生的一切。助手写信来，说塞巴斯蒂亚诺最近得了心病，老是害怕拉斐尔会不择手段地给他设障碍，让他永远画不完。第二年，米氏坐不住了，他亲自去了趟罗马，帮朋友修改画中的拉撒路。半年后，塞巴斯蒂亚诺寄来好消息：画作基本完工；但他要推迟收尾，因为拉斐尔几乎还没动笔，他可不想让对手看到自己的成果，暗中偷学。拉斐尔另有一番心思，据说，他正盘算着让人把《拉撒路复活》尽快送到法国去，这样两件作品就不会在罗马并排展示。拉斐尔大约很有些忌惮他的威尼斯对手。又延了几个月，塞巴斯蒂亚诺终于收工，他敞开工作室的大门，让大家参观他的新作；不久，《拉撒路复活》在梵蒂冈正式揭幕，连教皇在内，看的人无不由衷夸赞。可巧塞巴斯蒂亚诺的第一个儿子也刚出生，米氏自然就做了孩子的教父【图10-3】。

这幅画给人留下的第一个印象是"斑斓"。单是那丰盛的颜色，就看不过来，看不够。要让色彩养一会儿眼睛，再认画

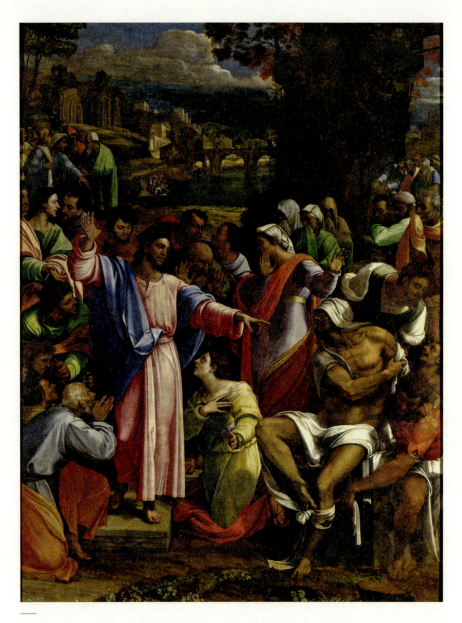

塞巴斯蒂亚诺的作品糅合了佛罗伦萨与威尼斯两派艺术的特质：人物设计富于线条感，清晰流畅，很有佛罗伦萨的味道；而着色的方式则是典型的威尼斯做派，不打底色，直接拿笔刷戳了颜料徒手画上去。至于像丝绸般灿烂夺目的高亮色，却是向不屑谈论绘画之道的米氏学来的，如同他在西斯廷天顶上做的填色游戏，大胆，任性，极端。

图10-3　塞巴斯蒂亚诺，《拉撒路复活》，木板油画，381×289.6厘米，1517—1519年，伦敦，英国国家美术馆

中的人物。前景里站着耶稣，身着蔷薇粉的长衫，搭一条亮蓝的罩袍，衬出栗色的脸，十分俊美。他右掌朝天，召唤神力，左手指向拉撒路（这只手自带一种表情，颇有几分眼熟，让人想到西斯廷天顶画里创造亚当的上帝之手）；两唇微张，像是才喊出那句充满生命能量的"出来！"。复活的拉撒路坐在墓石上，还没回过神来，白头巾底下露出一双惊异的眼，定定地望着他的救主。旁边那人正帮他移去身上的布，那布也搭得很有学问，不是随便缠的。别人画中的拉撒路向来裹得严实，跟麻风病人似的，独这一个几乎全裸，肌骨匀称，肤色健康，果然是失去的生命又回来的样子，且添了几分特别的性格。米氏为这个拉撒路很是用心，画了好几张图稿，身子怎么扭，手足怎么摆，反复推敲，直到做出他想要的戏剧效果。再看拉撒路的两个姐妹：穿黄裙的马利亚满怀着虔诚伏在耶稣脚边，那个刚才还怨耶稣来迟一步的马大，这会儿惊得举起了双手，眼神避开，大约是心中敬畏，不敢直视，又或许是羞愧方才对耶稣的怀疑。左边，须发皆白的圣彼得已经拜倒，别的门徒面面相觑，感到不可思议。马大身后，三个女人捂着鼻子，挡住那敞开的坟墓发出的气味——这是很写实的一笔，不乏调侃。远处，云压得很低，一条暗绿的河穿过城镇，拱桥和房屋半新半旧，依稀像罗马，一茬茬的人沿着河两岸涌来，要亲眼见证奇迹。男女老少俱全，艳装的、素裹的、黝黑的、白净的、争吵的、沉默的，活脱一幅众生相。

塞巴斯蒂亚诺多么聪明，他画起死回生的奇迹，自己却不做评判，而是让各式各样的角色登场表演，还鼓励你这个旁观的也入戏，揣摩画中人的心理活动，分享他们的情绪，对正在发生之事形成自己的看法。他把四十多个人物放在一种紧密而复杂的构图中，由远及近，透视做得很巧，看上去竟像有数百人。如此布局，是受了乔托在斯科洛文尼小教堂绘的同名壁画的启发。塞巴斯蒂亚诺的作品糅合了佛罗伦萨与威尼斯两派艺

术的特质：人物设计富于线条感，清晰流畅，很有佛罗伦萨的味道；而着色的方式则是典型的威尼斯做派，不打底色，直接拿笔刷戳了颜料徒手画上去，一些地方还有很大改动。他在整个画面上编织出一套精湛而华美的色彩，又很会使用釉料，在调子和深度上做出了极微妙的变化。这都是得了威尼斯师父的嫡传。至于像丝绸般灿烂夺目的高亮色，却是向不屑谈论绘画之道的米氏学来的，如同他在西斯廷天顶上做的填色游戏，大胆，任性，极端。

还有一个拉斐尔。最难的事，恰是从最强的敌手那里学得的。拉斐尔为绘画艺术做了许多贡献，其中有一样称得上突破性创举，即在一幅纵向布局的画面中安排叙事场景。这是长期困扰祭坛画的一大难题。在《耶稣被押往髑髅地》(*Christ Falling on the Way to Calvary*) 一画中，拉斐尔将耶稣扛着十字架跌倒的关键情节置于前景，放在抬高的地平线之下，其余的情节推入背景，越是深远的事物越靠近地平线。这幅画来得时机正好，拉斐尔刚搁笔，塞巴斯蒂亚诺就开始画《拉撒路复活》了，他很快把人家的发明变成了自己的东西。两件作品在构图上如出一辙，画风却大异其趣，若不放在一起看，绝想不到谁学了谁，学什么。当然，拉斐尔也不让对手白学，等到他自己画《耶稣显圣容》时，也从塞巴斯蒂亚诺那里得了不少启发。尤其是前景中的女子和几个使徒的布置，像给《拉撒路复活》的构图注了条评语：这摆法还行，何不拿来一试【图 10-4】。

边斗边学，多么有趣而充满创造力的艺术活动。如果拉斐尔能再活几年，继续跟米氏和塞巴斯蒂亚诺比赛，不知还会有多少精彩的故事。可是命运无常，谁能想到，《耶稣显圣容》首次展示，竟是悬挂在作者自己的棺材上方。1520 年 4 月 6 日，拉斐尔于罗马病逝，那天他刚满三十七岁。塞巴斯蒂亚诺的《拉撒路复活》已送到纳博讷；朱利奥怜惜拉斐尔的才华，把他最后的画

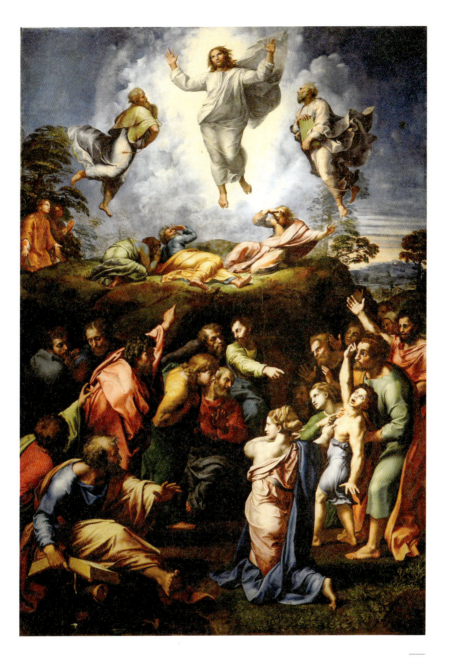

等到拉斐尔他自己画《耶稣显圣容》时,也从塞巴斯蒂亚诺那里得了不少启发。尤其是前景中的女子和几个使徒的布置,像给《拉撒路复活》的构图注了条评语:这摆法还行,何不拿来一试。

图10-4 拉斐尔,《耶稣显圣容》,木板蛋彩画,410×279厘米,1516—1529年,梵蒂冈博物馆

作留在了罗马,另教人仿绘了一幅《耶稣显圣容》送至法国。

* * *

《拉撒路复活》画了个奇迹,作品的诞生也是个奇迹。塞巴斯蒂亚诺博采各家之长,又挥洒得那么自由。他能将米氏富于雕塑感的人物造型完全融入自己的创作。两位艺术家旗鼓相当,谁也不抢谁的风头,浑然一体。耶稣唤回了拉撒路的生命,塞巴斯蒂亚诺挖出了这个人的心理,赋予他一种庄严的、古典的精神气质——死过一回的人,才明白生命的庄严。本来没有所谓的"罗马画派",是米开朗琪罗、拉斐尔等外乡人开辟了这种新风格,从此人们知道,威尼斯华丽的色彩和佛罗伦萨清澈的线条之外,还有罗马的庄严。塞巴斯蒂亚诺在新风格的演化中扮演了关键角色,为其后一个半世纪的罗马艺术立了榜样。庄严之风越过意大利,一径吹到法国和西班牙。

塞巴斯蒂亚诺与米开朗琪罗的友谊长达二十五年,堪称一部史诗。那是极动荡的岁月,政治阴暗,宗教分裂,战乱频仍,罗马刚从废墟上醒来,教皇个个要留名青史,艺术家在残酷的竞争中生存。那之后,"拉撒路复活"的奇迹还在一遍遍演绎,有卡拉瓦乔的冷峻,也有伦勃朗的肃穆。再往后,那股庄严的力量渐渐薄了。直到梵高使这个主题"复活"。1890年5月,梵高从普罗旺斯写信给哥哥西奥,感谢他送给自己的生日礼物——几幅伦勃朗的蚀刻版画。"你挑的这几幅恰好是我喜欢了很久的",他告诉西奥【图10-5】。其中有一幅《拉撒路复活》:耶稣站在左侧,露出高大的背影,光像是从他举起的手心发出的,洒向他脚下的坟墓,拉撒路刚睁开眼,柔弱无力。梵高把这被光点亮的一景单取出来,用他独有的蚯蚓般的笔触画成了油画【图10-6】。只有三个人:拉撒路、马大和马利亚。两个女人是梵高在阿尔的邻居,拉撒路是他自己。一只不会发光

[第十章] 众生

图10-5 伦勃朗,《拉撒路复活》,蚀刻版画,36.7×25.6厘米,约1632年,阿姆斯特丹,荷兰国家博物馆

一只不会发光的黄太阳嵌在密不透风的天幕里,懵懂而混沌着,如同生与死之间的幻境。那让梵高深为触动的不是复活的奇迹,而是生命的苦难。

图10-6 梵高,《拉撒路复活》,纸面油画,50×65.5厘米,1890年,阿姆斯特丹,梵高美术馆

的黄太阳嵌在密不透风的天幕里,懵懂而混沌着,如同生与死之间的幻境。那让梵高深为触动的不是复活的奇迹,而是生命的苦难。画中没有耶稣,但仍可想象他对着眼前的一幕,哭了。他哭众生之上站着一个名叫死亡的暴君,独揽最后的狂欢。

All Things
on Earth

[第十一章]

万物

虚空不空

> "我见日光之下所做的一切事,都是虚空,都是捕风。"
> 《旧约·传道书》,第一章 14

画中的男孩生得十分俊俏。一头蓬松的栗色卷发,浓而长的弓形眉,眉梢弯入鬓角,大眼睛里盛满异样的情绪,嘴唇像盛开的红罂粟,耳朵形状精巧,颜色嫩红,耳后别着一朵带叶的白玫瑰。他安静时的样子应该很诱人。可不知怎么搞的,一只小蜥蜴突然咬了他的手指,惊得他直往后缩,张嘴皱眉,手要甩开,可蜥蜴咬紧不放。再看,桌上摆着青梅和樱桃,玻璃花瓶里插着粉蔷薇和白茉莉,配两三簇枝叶,有模有样;仔细看,花瓶的圆肚上映出一扇明亮的窗,光就是从那里来的。单把桌子这一角裁下来,就成一幅别致的静物【图 11-1】。

大约 1595 年前后,年轻的卡拉瓦乔在罗马创作了这幅《被蜥蜴咬住的男孩》(*Boys Bitten by a Lizard*)。它的确切含义谁也说不清。也许是个讽喻;善于联想的人会把蜥蜴咬的那一口比作爱的痛苦:蜥蜴躲在美丽的花果中,爱情也美,美的事物背后总是暗藏危险。也许是一种"虚空派"的寓言:玫瑰虽艳,很快会凋谢,生命莫不如此。也许,卡拉瓦乔是在刻画五感之一:触感。或者,他像当年的莱奥纳多那样,对人的面相和表情发生了浓厚兴趣,借这个作品钻研某种极端的表情。16 世纪晚期绘画里鲜有如此另类的动作,但卡拉瓦乔向来不会循规蹈

[第十一章] 万物

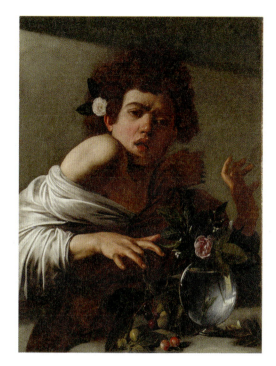

这幅画里,静物摆在前景中,占据一个显要的位置,男孩那么一惊一乍,倒像在静物跟前演了出戏。人和物各自独立,又相得益彰,借蜥蜴这条线索合成了一个精彩的故事。

图11-1 卡拉瓦乔,《被蜥蜴咬住的男孩》,布面油画,66×49.5厘米,约1594—1596年,伦敦,英国国家美术馆

矩。他甚至不准备图稿,比着真人模特直接往画布上描(这个模特可能就是他自己),那种即时而直观的印象就特别强烈,我们一下子跟着男孩紧张起来,觉得自己哪根手指头不对劲儿。人画得这么真实,物也毫不逊色。刚到罗马的时候,卡拉瓦乔在别的艺术家的工作室里画静物。那个时代,绘画艺术已开始建立"类型的等级"(hierarchy of genres):地位最高的是历史画(包括历史、宗教、神话、寓言等题材),肖像画略低一等,风景画又次之,静物画是最末一等,很受歧视。但他把"物"抬到了一个新的高度,告诉人们:描绘花果和器物需要很高的艺术技巧,绝不比画人物简单。这幅画里,静物摆在前景中,占据一个显要的位置,男孩那么一惊一乍,倒像在静物跟前演了出戏。人和物各自独立,又相得益彰,借蜥蜴这条线索合成了一个精彩的故事。

"古琴上的小小纹裂,日积月累,音调难以和谐,琴声终将彻底寂灭。"

图11-2 卡拉瓦乔,《鲁特琴手》,布面油画,94×46.8厘米,约1595年,圣彼得堡,艾尔米塔什博物馆

同一时期,卡拉瓦乔画了好几幅带静物的画。这些静物跟各种人物搭配——少年,乐手,酒神,教皇,耶稣和他的门徒;意味各不相同,而效果总是惟妙惟肖。比如《鲁特琴手》(*The Lute Player*;卡拉瓦乔的《鲁特琴手》已知有三个版本,这一幅藏于圣彼得堡艾尔米塔什博物馆),一个少年穿着宽松的白衬衫,坐在桌后弹琴,边弹边唱;水汪汪的眼睛,红艳艳的唇,脸上泛着微醺的霞晕,把你的魂都勾了去。这模样,瞥一眼就不能忘。再看,桌上的静物也很有"性格":白鸢尾舒展花瓣,似欲起舞,黄雏菊呆看少年拨弦的手,梅子探头探脑,无花果开裂,梨带着刮痕。哪来一缕风,吹开了乐谱。曲子是那时流行的一首情歌:《你知道我爱你》(*Vous savez que je vous aime*;作曲家是 Jacques Arcadelt)。看来此画的主题必是爱情了。然而这甜美的情歌是唱不圆的。你再仔细瞧,鲁特琴上裂了一条缝,

卡拉瓦乔用了非常逼真的"错视画法"（tromp l'oeil）：篮子越出桌边一小块，不大稳当，好像被果子的意志推使着，必要移出画面，加入观者的世界。

图11-3　卡拉瓦乔，《水果篮》，布面油画，31×47厘米，约1599年，米兰，安布罗齐亚纳美术馆

拿它来比喻失败的恋爱再合适不过。（让人想起丁尼生爵士《国王的叙事诗》里那首《莫林和薇薇安》中的句子："古琴上的小小纹裂，日积月累，音调难以和谐，琴声终将彻底寂灭。"）这一回，卡拉瓦乔把一个伤逝的故事藏在了静物里【图11-2】。

《水果篮》（Basket of Fruit）纯画静物【图11-3】。这些果子似乎不再参与人的故事。人把它们采摘了，堆在一起；人走了，它们自生自灭。但仍是画给人看的：篮子搁在桌上，桌与人的视线齐平，果子充满人的视野，虽是按正常比例画的，但比桌面略高，要稍稍仰视，所以就显得大而宏伟。卡拉瓦乔用了非常逼真的"错视画法"（tromp l'oeil）：篮子越出桌边一小块，不大稳当，好像被果子的意志推使着，必要移出画面，加入观者的世界。这篮子水果的阵势可不小，要认真看一会儿才能看过来。果子有六种：最上面是一只微红的桃；底下探出一只擦着红晕的黄梨，带一小片虫斑；一只苹果红了大半，有两个虫洞；四个无花果，两个青里带白，两个紫的已经熟透开裂；一

只敦实的大温柏挤在篮子边上；四串葡萄，黑、红、金、白，红串和金串上有几颗已经干瘪。几乎每种果子都带着枝叶，但没有一片叶子是完好的：温柏叶长着菌斑，葡萄叶已经枯萎，桃叶生了虫害，无花果叶像得了炭疽病。卡拉瓦乔一点也不粉饰，他看到了什么就画什么，带着十足的诚意。都说他的风格是"现实主义"，这归根到底是因为他对周围的世界抱着无尽的好奇，且这好奇里有一种博爱——他对人和物不存分别心，人有情，物有意。光，是最好的修辞。果子有明有暗，颜色、质地、体积、分量，都在明明暗暗中发生着微妙的变化。端详久了，你会想，它们肯定也有自己的"秘密生活"。

幽灵似的，水果篮又出现在《以马忤斯的晚餐》里（*Supper at Emmaus*；此题卡拉瓦乔画过两幅，有水果篮的这一幅较早）【图 11-4】。耶稣死后第三日复活，两个门徒正从耶路撒冷去以马忤斯，路上遇见他，没有认出。当晚，他们共进晚餐，门徒吃了耶稣分的饼，眼睛亮了，才认出他来。卡拉瓦乔抓住了这个戏剧时刻：一个门徒撑着椅子扶手，差点跳起来，另一个张开胳膊，手几乎戳破画面。只有小酒馆老板安之若素，大拇指揣在裤腰里，漠然地看着他的客人；显然，他还没有看见光。一束强光从左边进来，照亮耶稣的脸和一桌子静物（晚餐）。桌上铺着干净的白布，吃喝简单而齐全：粗粮面包，一只烧鸡，水果，酒。细节耐人寻味，玻璃瓶的反光，陶器的花纹，半透明的石榴子，就连鸡爪的皱纹和鸡皮疙瘩都历历在眼。离我们最近的是那只水果篮（内容和摆法略有不同），仍搁在桌子边缘，好像又往外移了一寸，摇摇欲坠，让你忍不住要伸手往里推一下——这一推，你可就进到画里去了！你跟着见证了奇迹。用"现实主义"不足以形容卡拉瓦乔的妙处，他的静物画实在是一种迷人的"幻术"。(《聊斋志异》里有一篇《画壁》，说一个商人路经一座佛寺，见天女散花壁画，心摇意动，恍惚入画，听老僧说法，跟少女欢会；及至寺中长老弹壁呼他，才恍惚飘

下墙来。故事不同,结论相似:幻由心生。卡拉瓦乔作画,很懂这个道理。)

* * *

卡拉瓦乔之前一个多世纪,独立的静物画就已存在,但很罕见。大约 1485 年,尼德兰画家汉斯·梅姆林(Hans Memling)画了一幅花卉静物:壁龛里摆一张铺着波斯毯的小桌,桌子正中立着一只单耳锡釉陶罐,插着三种花:白百合,紫鸢尾,蓝楼斗;朴素淡雅,还有一点寂寞。形式虽然独立,意义却有归属。这静

用"现实主义"不足以形容卡拉瓦乔的妙处,他的静物画实在是一种迷人的"幻术"。

图11-4 卡拉瓦乔,《以马忤斯的晚餐》,布面油画,141×196.2厘米,约1601年,伦敦,英国国家美术馆

这静物绘在一扇木板的背面，正面绘着一幅祈祷男子的肖像。原先可能是一件三联画屏的左扇，中、右两扇的下落已不可考，但从那时三联画常见的格式推断，中扇应是圣母圣子图，右扇是一幅祈祷女子的肖像，背面有另一幅静物花卉。

图11-5 汉斯·梅姆林，《陶罐花卉》，木板油画，29×22厘米，约1485年，马德里，提森-波涅米萨博物馆

物绘在一扇木板的背面，正面绘着一幅祈祷男子的肖像。原先可能是一件三联画屏的左扇，中、右两扇的下落已不可考，但从那时三联画常见的格式推断，中扇应是圣母圣子图，右扇是一幅祈祷女子的肖像，背面有另一幅静物花卉。做礼拜时，画屏打开，会看到一男一女两名捐助人面向圣母圣子祈祷；左、右两扇折起关上，就只看到花。所以这静物是整个画屏的宗教内涵的一部分：陶罐上的花押字"IHS"代表基督（耶稣的希腊名字"ΙΗΣΟΥΣ"的前三个字母），百合与鸢尾皆是圣母之花，耧斗花形似振翼之鸽，故喻圣灵（此花俗名"columbine"，取自拉丁文"columba"——鸽子）。花是花，花又非花。今人见花，只当清新别致的装饰，古人见花，心潭里却映着基督的一生一死【图11-5】。

[第十一章] 万物

图11-6 雅各·德·戈恩,《虚空静物》,木板油画,82.6×54厘米,1603年,纽约,大都会艺术博物馆

静物,可能本来就无知无觉,也可能已经生命熄灭。法语叫"nature morte"——死去的自然。英文词"still life"来自荷兰语"stilleven"。荷兰静物画的数量和品质在欧洲艺术史上无匹,但荷兰人自己直到17世纪中叶才开始使用"stilleven"一词;那之前他们用更直白的标题,比如"ontbijt"(早餐),"bancquet"(筵席),"fruytagie"(花卉),"toebackje"(烟具),"dootshoofd"(髑髅)。有髑髅的静物画自成一派,叫"虚空派"(Vanitas)。纽约大都会艺术博物馆藏有一幅荷兰画家雅各·德·戈恩(Jacob de Gheyn II)的《虚空静物》,绘于17世纪初,是这一派中已知最早的一例【图11-6】。构图对称,意义

对偶：一间半圆拱龛里供着一只髑髅，它顶着一个硕大的肥皂泡，一只轮子正沿着泡泡内壁滚下来；龛两侧各有一瓶，左边开一朵郁金香，右边飘一缕残烟，中间搁着许多钱币；龛顶雕了两位古希腊哲学家，德谟克利特和赫拉克利特，一个笑，一个哭。生命之短暂，光阴之易逝，人类之愚蠢——该有的象征和讽喻都有了。虚空，实在不空。

"虚空"一词来自《传道书》（Ecclesiastes）。此书大约写于公元前450至前200年之间，是《旧约》中习称"智慧书"的五篇希伯来经文之一。它承继古埃及、苏美尔－巴比伦和迦南的"智慧文学"传统，可能还受希腊的斯多葛派和伊壁鸠鲁派哲学的一些影响。作者托名所罗门，自称"传道者"，写了一部虚构的自传，讲他从前在耶路撒冷做王和那之后的种种经历。他一上来就感叹："虚空的虚空，虚空的虚空，凡事都是虚空！"（Vanitas vanitatis. Omnia Vanitas est.）拉丁语通行本《圣经》里的"vanitas"译自希伯来文"hevel"（又作 hebel），这个词轻若游丝，译起来却颇费事。英文新国际版《圣经》用"meaningless"；英王詹姆斯一世钦定本用"vanity"；中文和合本以英语钦定本为底本，译作"虚空"。希伯来语教授罗伯特·阿尔特新译的《智慧书》用"merest breath"，冯象译注的《智慧书》用"嘘气"，都更接近"hevel"本义，就是一口气，雾气。还有什么比气更虚幻呢？这口气在《传道书》里嘘了三十八次。在作者看来，人生都是捕风，徒劳而无意义，"日光之下，并无新事"。"日光之下"也出现了二十九次，振聋发聩。那么，就白白地在日光之下嘘气吗？当然不。他要追求智慧。他找到了，很自豪，但是发现，连智慧也属虚空。"因为多有智慧，就多有愁烦；加增知识的，就加增忧伤。"智者和愚者都归于尘土。这位"所罗门"觉得，求智是过好尘世生活的一种办法，但他无法赋予智慧永恒的意义。他用求得的智慧发现了智慧的局限，这一点是《传道书》与《圣经》里其他几篇"智慧

书"（比如《约伯记》和《箴言》）最大的不同。那么怎样才能幸福呢？"所罗门"终于悟到：无非好吃好喝，尽情享受自己的辛劳所得，因为这是神赐给人的福分，或者命运。但听着又矛盾，因他起初就说了，享乐，劳碌，都是虚空。他绕着虚空走了一圈，回到一个悖论。（这一来，就让人想到《金刚经》里那句"一切有为法，如梦幻泡影，如露亦如电"。）谁教他讨论的都是终极问题呢？终极问题人是解决不了的。万物的结局都在神那里，所以他末了奉劝世人：敬畏神，谨守神的诫命，尽人的本分。

怎么用图画表达"虚空"的意思呢？早期现代的艺术家要用"实实在在"映照"万物皆空"。这很合理。虚空之事，无法用虚空解说，只能用它的对立面。以"实"代"虚"，这是"虚空派"静物画的辩证法。"虚空"的主题中世纪就有，常以一具干瘪骷髅的形象出现在墓葬雕刻中。那个时代战乱频仍，瘟疫肆虐，生命不堪一击，世人转而迷恋死亡和腐朽。到文艺复兴的时候，这类主题的图像已经极度病态。随着静物画兴起，"虚空"终于在这里找到了寄托。（反过来说也一样：受歧视的静物在"虚空"这里找到了归宿。）虚空静物不光是关于时间和死亡的醒世恒言，还给艺术家描绘世间美物提供了一个恰当的道德说辞。

* * *

德·戈恩是荷兰虚空派的先锋，但画风有些造作，画意也嫌直白。比他晚一代的画家采用新兴的"单色"画法，效果更自然，更富于美感。这种美感贯穿着荷兰的风景和静物。荷兰地低且平，人在户外视野极阔，天幕无垠，云层翻滚，平地拔起一棵树，一座大教堂，更觉苍茫。所谓"单色"，起初就是风景画家摸索出来的一种再现自然的方法：以棕、黄、灰绿为主色调，渲

染独特的气氛，再用一条主斜线布局，取得整体的和谐。哈莱姆的两位画家——威廉·克莱茨·海达（Willem Claesz Heda）与彼得·克莱茨（Pieter Claesz）最先借鉴此法绘静物，主题多为筵席——早餐或晚餐，很流行了一阵。画面都是中性背景，餐桌铺深绿桌布，摆着各式器皿和几样食物。器皿质地不同，形状都是圆的，常见的如绿玻璃高脚大酒杯（有收口的"Roemer"杯和敞口的"Berkemeyer"杯，杯脚粗，有凸花装饰），锡铅合金高脚盘，银壶银碟；它们有凹有凸，此呼彼应，好比一首圆的赋格曲。食物有核桃、面包或馅饼，晚餐添一大盘牡蛎，配醋罐和盐盅；柠檬必不可少，削下三分之一，露瓤，皮卷成螺旋，添一点装饰；这果子的亮黄和牡蛎的珍珠白是仅有的自然色，跟棕、绿的主调形成有趣的对比。器物与食物中间时而点缀怀表和烟斗。画家在构图和透视上十分用心，每样东西的摆法都仔细推敲过，按一种特别的秩序布置起来，浸在柔和的斜光里，自然，沉静，谦逊，带几分仪式感。在表现器物之美上，荷兰艺术家是毫不吝啬的。餐桌上的静物与户外的风景只有尺度的区别，丰盛的程度则不相上下——风景画家能"尽精微"，静物画家也能"致广大"。

用"低调的奢华"形容威廉·克莱茨·海达的风格再合适不过。他的调色板很微妙，仅用少许黄和赭石做强调，就能在一套灰调子里造出极丰富的层次，驾轻就熟地渲染各种物形和材质。他画的筵席可触，可闻，可赏，还可听——金属与玻璃的脆振，核桃和榛子的裂响。他并不需要很多物品，每种一个就够，重点是质量【图 11-7】。比如这一幅《锡器、银器和螃蟹的静物》(*Still Life: Pewter and Silver Vessels and a Crab*)，细看便知，这是富人的一餐，桌上的每样东西都很贵：白桌布是锦缎的，餐刀把是象牙的，柠檬来自地中海，青花瓷来自中国，胡椒是荷兰东印度公司的商船带回的；银、锡铅和玻璃器皿可能是荷兰制造，但工艺很考究，尤其是那只大锡壶，壶嘴雕成一

[第十一章] 万物

这哪里只是一餐饭呢，摆在桌上的分明是一个"黄金时代"，一个广大的世界。然而光和色仍是朴素的，克制的。

图11-7 威廉·克莱茨·海达，《锡器、银器和螃蟹的静物》，木板油画，54.2×73.8厘米，1633—1637年，伦敦，英国国家美术馆

只神兽，活灵活现。还有岩盐，拿一只擦得锃亮的小锡罐托着，如同珍宝。甚至螃蟹也是奢侈品。这哪里只是一餐饭呢，摆在桌上的分明是一个"黄金时代"，一个广大的世界。然而光和色仍是朴素的，克制的。为了与主调一致，螃蟹也画成了灰褐色，而不是烹熟后那种明亮的蟹壳红。它旁边有一只放倒的高脚锡盘，这个摆法既打破了后面三种器物单一的垂直构图，又能显出盘子底下的雕饰。像卡拉瓦乔那样，海达用了"错视画法"：两只盘子伸出桌沿，一只垂挂着柠檬皮，另一只盘里的餐刀几乎要掉下来。刀锋探入一个纸锥，从里面淌出许多胡椒籽。纸锥上印着黑、红两色文字，细密工整——原来是一张从历书上撕下的纸页。时间的寓言呼之欲出。这是一幅虚空静物吗？也许是，也许不是。没有髑髅的静物画对待"虚空"有多严肃，谁也拿不准。你可以说，柠檬会干，螃蟹会腐，玻璃一碰就碎，金属的反光很虚幻，有形之物都那么脆弱。但画家同样可以说，他眼中之物都那么美妙，且不可复来，锦缎的褶皱忽明忽暗，玻璃和金属的反光稍纵即逝，为何不拿出绘画的绝技把它们留住呢？

画中无人，而人"在日光之下的劳碌"无处不留痕迹。

图11-8 哈尔门·斯滕维克，《生命的寓言》，木板油画，39.2×50.7厘米，约1640年，伦敦，英国国家美术馆

差不多同一时期，几位活跃在莱顿的画家开始画更"严肃"的虚空静物。画中有书本，烟斗，钟表，珍宝，熄灭的蜡烛，地球仪和天球仪，乐器和科学仪器，当然还有髑髅。它们以各种方式排列组合，表达对感官、知识、时间和生死的思考，好比一部图像版《传道书》。斯滕维克兄弟是这一派中最杰出的画家。哈尔门·斯滕维克的《生命的寓言》（Harmen Steenwijck, *An Allegory of the Vanities of Human Life*）尤其经典：一束亮光射穿幽暗的房间，正照在髑髅的大脑门上，它拿书当枕头，懒洋洋地歪在桌边，张着空荡荡的眼窝；你像哈姆雷特对着宫廷小丑尤里克的头骨那般，瞪着死亡的面孔陷入沉思，可它却被自己逗乐了，龇牙咧嘴冲你笑。画中无人，而人"在日光之下的劳碌"无处不留痕迹。这也是像那位"所罗门"一样见过世面、享过荣华的人。套着漆雕剑鞘的宝剑是日本进口的，佩过它的人不知所踪，只剩下一个奢华的权力的符号。奇异的海贝来自热带，17世纪的荷兰人极少见到，但一定会想到这个国家靠海上贸易获得的财富。且这空贝壳跟髑髅一样，里面曾住着一个生命。髑髅后面有盏灯，灯芯将灭，嘘出最后一缕烟。桌上的怀表还在无情地嘀嗒。有三个乐器——竖笛、鲁特琴、肖姆管，和一坛好酒，然而筵席已散。两本书——一本还未读过，一本已经翻旧。让人想起"所罗门"的

彼得·斯滕维克这幅《死亡的象征》，它的调子比哈尔门《生命的寓言》灰暗得多，但桌上有一只旅行包，是虚空派静物画里极少见的。在一堆致虚守静的东西里，独有它跳出来，告诉你：生命是一场旅行。

图11-9 彼得·斯滕维克，《死亡的象征》，木板油画，36×46厘米，1635—1640年，马德里，普拉多美术馆

告诫："著书多，没有穷尽；读书多，身体疲倦。"整个画面的构图是失衡的，所有的东西向右堆成一条斜线，左边落空，只有一道反向的斜光。丰盛与虚空的对比不可能更强了【图11-8】。

今人也许很难想象，为何要把这样的静物画挂在家里，成天对着它嘘气。但别忘了，"虚空"不是虚无主义。虚空里还有最后一样东西：信仰。在17世纪的荷兰，人们可以一边做虔诚的基督徒，一边享受殷实的物质生活，并且意识到，两者之间的矛盾值得记住和思考，而不应回避。思来想去，有时会得出非常实在的结论。比如彼得·斯滕维克这幅《死亡的象征》（Pieter Steenwijck, *Emblem of Death*），它的调子比哈尔门《生命的寓言》灰暗得多（哈尔门画中有红锦缎和白贝壳，彼得画里除了一卷白而旧的羊皮纸，皆是灰绿、灰褐、暗黄之物，像浸在陈年核桃油里），但桌上有一只旅行包，是虚空派静物画里极少见的。在一堆致虚守静的东西里，独有它跳出来，告诉你：生命是一场旅行。——这是一条积极的信息。至少，人活一世，不全是嘘气了【图11-9】。

* * *

就这样,"所罗门"的幽灵游荡到 17 世纪的荷兰,遇见了一个"黄金时代"。他大约仍会感叹,凡事都是虚空。但日光之下有一样东西,对他来说当是新事:花。他哪里见过如此绚丽、奇异、芬芳的花呢?没有花的黄金时代不可想象。荷兰人是名副其实的"花痴",园艺家和爱花人都想留住花的情影,花卉画供不应求。德·戈恩给美第奇家的玛丽(法王亨利四世的王后)画过一幅,收了六百荷兰盾(17 世纪的一百荷兰盾约合今天的六千美元);大安布罗修斯·博斯查尔特(Ambrosius Bosschaert the Elder)的一幅画要一千荷兰盾,很贵,但对于一流的花卉画家来说实在不过分。他们可是那个时代薪酬最高的艺术家。

博斯查尔特创建了一个花果画家的王朝。他住在米德尔堡,那里是透镜工艺的中心,还有一座大植物园,栽着近百种新发现的奇花异草。《拱窗里的花束》(*Bouquet in an Arched Window*)是他最精美的作品,画了足足三十种花,记性最好的植物学家也未必说全它们的名字:麝香兰、勿忘我、康乃馨、蓝耧斗、白耧斗、三色堇、蛇头贝母、雉眼银莲、法国万寿菊、非洲金盏花、巴达维亚玫瑰、西伯利亚鸢尾、波斯混种郁金香……但是没有哪一朵淹没在影里或躲在别的花后面。卡拉瓦乔式的明暗对比法在这里全无一丝痕迹。光是均等的,构图也匀称,不偏不向,一花一世界,朵朵粲然,此时此地一起盛开,看着非常自然。可你再想,玫瑰和水仙怎会在一季绽放呢?显然此画不是完全的写生。也没有哪个巧手的花艺家能摆出这么一束花——每一朵都对着你,花瓶不倒才怪。连拱窗外那一片辽阔的青绿山水都是想象的。这是画家虚构的世界,但他对其中的每一样东西都尽了极致的耐心和情意,他要你拿起生物学家的显微镜观察这个妙趣横生的世界:毛毛虫爬上鸢尾叶,弓

[第十一章] 万物

连拱窗外那一片辽阔的青绿山水都是想象的。这是画家虚构的世界,但他对其中的每一样东西都尽了极致的耐心和情意,他要你拿起生物学家的显微镜观察这个妙趣横生的世界。

图11-10 大安布罗修斯·博斯查尔特,《拱窗里的花束》,木板油画,64×46厘米,约1618年,海牙,莫瑞泰斯皇家美术馆

起身子翘头张望;蓝蜻蛉六根细腿撑在两片叶尖,表演高空杂技,薄翼的脉纹历历可数;甲壳虫趴在白玫瑰里一动不动;绿蝇后面跟着花斑蜓螺和大骨螺,像要去赶集;亮晶晶的露珠滑下楼斗叶,挂在窗台上。如果图画有气味,博斯查尔特的画一定芳香四溢【图11-10】。

谁不想在家里挂这么一幅画呢?可是,"人为妇人所生,

298　凝视死亡：另一个文艺复兴

一束花开到极盛，旁边蓝绸带系着一只怀表，表面朝下搁在桌上，背面水晶壳掀开，露出精密的零件，却看不见时间的流逝。

图11-11　威廉·凡·阿尔斯特，《花卉与怀表的静物》，布面油画，62.5×49厘米，1663年，海牙，莫瑞泰斯皇家美术馆

"日子短少，多有患难。出来如花，又被割下；飞去如影，不能存留"。《传道书》虽不提花的事，《约伯记》里这段对那些爱说教的人来说却再熟悉不过。他们看到的，就不只是花。繁花里冒出一个髑髅，再搁一只沙漏，意思就更明白：万物有时，"切记汝终有一死"。就算没有这类符号，花也很难做它自己——白百合必指马利亚之纯洁；肖像画中的女子拈一朵康乃馨，她可能在恋爱，也可能在纪念基督之死。每一朵花都有至少一种寓意，一大把花束的象征成了一道无解的难题。最后归之于"虚空"。

然而好的艺术总是辩证的。威廉·凡·阿尔斯特画过一幅《花卉与怀表的静物》(Willem van Alest, *Still Life with a Timepiece*)：一束花开到极盛，旁边蓝绸带系着一只怀表，表面朝下搁在桌上，背面水晶壳掀开，露出精密的零件，却看不见时间的流逝。多巧的心思啊！那位"所罗门"在《传道书》里嘘气感叹："生有时，死有时；哭有时，笑有时；寻找有时，失落有时；保守有时，舍弃有时……"——天下万物都有定时。然而阿尔斯特却把他的怀表倒扣过来，用一种现代物理学家式的直觉告诉你：画中的世界没有时间！或者说，他用他的艺术战胜了时间。不必再为凋零的花儿惋伤，爱花人终于能跟花殷勤相守了【图 11-11】。

把"nature morte"的标签贴在 17 世纪荷兰花卉画家的作品上绝不合适。他们明明是在给花们描肖像，描出了花的魂魄，谁会相信这是"死去的自然"呢？应该说"不死的自然"才对。

20 世纪的墨西哥艺术家弗里达·卡罗（Frida Kahlo）说得再好不过："我画花，花就不会死。"

Arcadia

[第十二章]

阿卡狄亚

在阿卡狄亚中死去

> "我也去过阿卡狄亚。"
> （Auch ich in Arkadien）
> 歌德：《意大利游记》题词

人非花，安知花之悲喜？安知花不知死生？可我们明白，草、木、花，皆是无情之物。有情的是人。人把情移在了物上。花的世界里没有时间，人的世界里有。人类的"时间意识"是一种不幸的天赋。青春，爱，健康，快乐，生命……时间将它们一样样带走，仅留下回忆，最后连回忆也吞没。有时候，我们安慰自己：时间不过是人的幻觉。可这往往只起到掩耳盗铃的效果，像那位别出心裁的静物画家把怀表翻扣过来，对花成立，对人就不行。

时间——人类意识中的时间，就如汪洋中的一叶孤舟。人只能在舟上生存，而汪洋才是真正的宇宙，它可以载舟，也可以覆舟。或许，在覆舟之前的某一时刻（这么说又成了悖论；"前""后"只是我们对时间的感觉），人可以跃出时间之外，感受自己完整的存在。难道不是如此吗？一切秘密都藏在宇宙诞生的那一刻，一切正在发生、行将发生之事均已发生，全搅在一起，不按我们认为天经地义的顺序排列。我们被愚弄了，对从前、现在和将来有了分别心。我们上了船，再也无处可去。是的，关于时间，我常这样想。很久以前就这样想（当我写下这句

时，所想之事就成了回忆；我在做刻舟求剑之事），仿佛一种与生俱来的直觉。类似的念头当然不光我有。古今多少哲学家、神学家、物理学家都有过。物理学家在破解时间之谜的道路上走得更远，因为他们不光有直觉和观测，还有理论和方程，以及想象和虚构。

几年前，法国数学家、理论物理学家阿兰·科纳（Alain Connes）与他的老师及一位科普作家合写了一个科幻小说，叫《量子剧场》（*Le Théâtre quantique*）。（意大利物理学家卡洛·罗韦利在《时间的秩序》中也提到了这个虚构的故事。）主角是位女科学家，她让欧洲核子研究组织的"超环面仪器"阅读她的大脑，在全球计算机网络的帮助下，成功测量了神经网络全部的基本粒子。结果——根据量子力学理论，时间消失了，她经历着无限，既在过去，又在将来。这就是"量子剧场"：身处其中，你只能清晰地看到那些与你"对称"的演员，怪异而有趣。可故事还没完。女科学家的"异能"是短暂的（又是悖论！），很快，她就被抛出了量子剧场。余下的尽是回忆。她想起自己曾经拥有"整个的时间"，不只是其中的一瞬；曾看到"完全的自我"，不仅是当下这一个。她感到了存在的无限和"时间"本身（而不是人类的时间）的有限。但是现在（又有了"现在"），"我记得我失去了量子景象给我的无限信息，"她说，"我苦苦挣扎，却还是被拖回了时间的河流。"

浩瀚如星，微渺如灵，量子剧场是这般迷人。一进一出，像去过天堂的人又被流放到人间。天堂和量子剧场都没有时间这回事。亚当和夏娃曾与上帝同在；女科学家曾在无尽中漫游。失去的乐园不会再来，人重新跌进时间的迷雾，在时间中受苦。女科学家终于明白，时间是人无法摆脱的宿命，"它是精神混乱、恐惧、痛苦的源头"。

显然,《量子剧场》的作者不光在给我们讲一个玄奥的故事。这里有深邃的哲思和一种我称之为"现代人文主义"的精神。读到最后,量子风光尘埃落定,才发现都是女科学家絮絮的回忆。这是一个关于人的觉醒的寓言故事。人在量子剧场中觉醒,随即又失去了这种觉醒(按她的话说,是"一笔无人知晓的财富"),但因为记得自己曾经觉醒过,看待生死和时间之流逝,就不再跟从前(又有了"从前")一样。在重现的时间中,人追忆着没有时间之苦的过去——"存在"的另一种面目,就会生出一股惘然的情怀。于是有了诗意。这让我想起法国艺术家普桑(Nicolas Poussin)的一幅名画。

*　*　*

每当提起普桑这个名字,眼前就会浮现一抹金黄,一片靛蓝。那些关于田园牧歌的美丽传说,都从这金黄与靛蓝中缓缓升起。不记得第一次看他的画是在何时何地了,但只要看到,总会安静下来。大约跟他画中的光线有关——黄昏,或者黎明。最难忘的一幅叫《阿卡狄亚的牧羊人》(*Arcadian Shepherds*),它还有个更深奥的名字,待会儿再说【图 12-1】。

先说阿卡狄亚。Arcadia,Ar-ca-dia——这个名字多念几遍,喉舌间会荡起一种奇妙而性感的音韵,配得上一个绝美的地方和那里热爱音乐的居民。希腊神话中的阿卡狄亚是牧神潘(Pan)的家园,住着仙女、牧羊人和一群半人半羊的萨提尔(satyr)。他们在山林水泽间放牧吹箫,追逐嬉戏,不知世代更迭,更不知人生悲苦。对他们来说,时间似乎是永恒的,或者根本不存在。没有时间,也就没有死亡。——"暂时"是这样。

普桑画中有四个阿卡狄亚的牧羊人,其中一个是姑娘(都说她是个牧羊女,我看更像仙子,缪斯,诗人)。他们无忧无

[第十二章] 阿卡狄亚

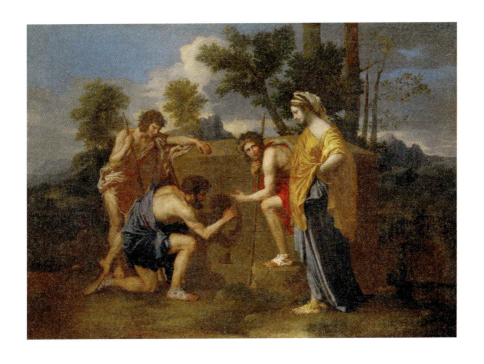

图12-1 尼古拉·普桑,《阿卡狄亚的牧羊人》,布面油画,85×121厘米,1638—1640年,巴黎,卢浮宫博物馆

虑,这天本来再寻常不过。黄昏——是黄昏,那种清透饱和的光色与渐渐弥漫的幽思不属于黎明,他们意外发现一座墓碑,聚过来看。暮光返照,姑娘靛蓝的长裙和金黄的罩袍明得晃眼,她身边那个少年的红衫也很醒目。少年指给她看碑上的拉丁文铭刻,眼中闪着好奇与疑惑,她默然地将一只手搭在他肩上,就算回答了。他俩对面,一个白衣少年像在低头沉思;又或许,他并不识字,只是玩累了,刚好这里有块大方石让他靠着打个盹儿。可他跟前那位年长的同伴就很警醒,俯下身把铭文看了又看,那么专注,竟没看到自己落在碑上的影子。这影子是他的,又像从墓里浮上来的,把阴阳两世合成一个,他伸出手,影子也伸出手,两个食指尖对在一起,恰好点到"Arcadia"这个字上。他穿一件靛蓝短袍,映着姑娘的蓝衫,他们两人之间并无交流,但有默契,一个似乎就要猜出铭文的意思,另一个已了然于心。

铭文是这样写的：Et in Arcadia ego。它是这幅画的另一个名字。

我记得第一次在卢浮宫观赏此画，看到这里出了神。那时我还不懂拉丁文，只觉画上闪着金黄与靛蓝，灿烂动人，却又无端撩起一丝失落，像跟着牧羊人想起了什么，想不分明，又挥之不去。回过神，再往他们身后瞧，就觉得那片与世隔绝的风景有种莫可名状的怅惘——没有城市和村庄，望不见海洋或平原，鸟兽无踪，青山窅然，只有人明媚鲜艳。这便是阿卡狄亚，自在，淳美，寂寥。

谁在阿卡狄亚？——他们，牧羊人。
还有谁？——"我"，ego。
"我"是谁？——这个问题已经问了很久。
如果"我"也在阿卡狄亚，为何看不见"我"？

因为"我"已不在。"我"曾经在；"从前我也生在阿卡狄亚"。或者，"我"一直都在，只是你还未落入"我"的网罟，但迟早会。原来，普桑画的这个阿卡狄亚是有时间的，有从前、现在、将来。"生有时，死有时；哀恸有时，跳舞有时；寻找有时，失落有时……"《传道书》的作者若到此一游，还是会嘘气，但他肯定不忘说一句：我也来过阿卡狄亚——Et *ego* in Arcadia。

* * *

尼古拉·普桑1594年生于诺曼底小镇莱桑德利（Les Andelys），1665年逝于罗马。

三十岁那年，他翻过阿尔卑斯山，来到意大利；除了中间一次短暂的回乡之旅，大部分人生都是在罗马度过的。后人给

[第十二章] 阿卡狄亚

普桑的画家身份加了三个修饰词：古典的、法国的、巴洛克的。这三者之间的关系错综复杂："法国艺术"更被人铭记的是哥特、洛可可、新古典、印象主义；"巴洛克"如果有，也不过昙花一现。"意大利巴洛克"与"法国巴洛克"自有南北之别，气质各异。这时期的艺术家对"古典"则是爱怨交织——欲与之决裂，又每每被它捉回掌心。而法国与希腊—罗马的古典还隔着一座高山。不可思议的是，当三者齐聚在普桑身上时，一切都熨帖了。他真是个有古典修养的艺术家，熟谙维吉尔与奥维德，热爱意大利，绘画上多受益于拉斐尔和威尼斯派，尤喜提香。他学提香不拘形式，惟用心揣摩气氛、光和色彩。艺术史家安东尼·布伦特（Anthony Blunt）说普桑从提香那里学来一种对古代的诗意想象，是非常恰切的。

"阿卡狄亚的牧羊人"，或者说"Et in Arcadia ego"这个主题，普桑画过两次，中间相隔五六年。两画对比，意境迥然不同。卢浮宫的是第二幅，约于1638年完成。这一幅里，最有提香艺术气质的是树和天空——暗沉的树干，清亮的叶子，乌云蔽日，风雨欲来，远山藏住一抹余晖，灵氛弥散。人物却都是普桑自己琢磨的，他像是把远古的牧羊人放在了他梦过、见过，又重新发明的一种意大利北方的风景中，也许这正是他的阿卡狄亚。此时的普桑已步入中年，气质渐沉稳，作画往"古典"上靠拢了许多，把人物布置得和谐匀称，清晰有序。他三十多岁时画的第一幅，风格却是典型的"巴洛克"：构图失衡，气氛紧张，墓碑倾于一角，上面荒草蔓延，牧羊人从左边跑过来，被它挡住去路，大吃一惊；他们看到了什么？除了那句铭文，还有藏在树影间的一个髑髅——要把目光从牧羊人明亮鲜活的身体上移开，滑过冰冷的墓石，慢慢适应黑暗，才能找到它。蓦然间它仿佛要说话，而它的话就刻在墓碑上。

普桑不是第一个画"Et in Arcadia ego"的人。此句最早出

现在意大利巴洛克画家圭尔奇诺（Guercino）的一幅画中：两个阿卡狄亚的牧羊人突然遇到一只髑髅，它坐在石上翘首等待，等来了苍蝇和老鼠，等得石头快要腐烂，牧羊人终于来了，它哈哈大笑。——石上赫然刻着"Et ın Arcadia ego"。普桑改编了圭尔奇诺的画意。尤其在卢浮宫这一幅里，他把会说话的髑髅拿掉了；话出自谁口，"我"是谁，就成了一个意味深长的谜。

关于这句余音绕梁的铭文的来历与含义，著名艺术史家欧文·潘诺夫斯基专门写过一篇长文（"Et in Arcadia ego: Poussin and the Elegiac Tradition"），堪称经典。画中的铭文仅有四个字：ego（主语代词"我"），in（介词"在"），Arcadia（介词宾语"阿卡狄亚"），et（副词"即使"，"也"）。这是个省略句，没有谓语动词。拉丁文语法自有一套严密而锐利的逻辑，句子成分的先后次序可以灵活，但每种排列的意义是明确的。"et"放在开头是为了加强语气，后面跟"Arcadia"还是"ego"，意思大相径庭：若紧跟主语代词"ego"，强调的应是"我"——墓里躺着的那一个，在阿卡狄亚出生，又在这里死去的牧羊人，或者有幸来过阿卡狄亚的人；"Et *ego* in Arcadia"意思就是"［从前］我也在阿卡狄亚"。若紧跟介词短语"in Arcadia"，强调的应是"阿卡狄亚"；"Et in *Arcadia* ego"意思就是"即使在阿卡狄亚，也有我"，"我"是那个会说话的髑髅——死亡。

潘诺夫斯基指出一个语法与画意的矛盾，非常值得玩味。普桑两画的铭文完全沿用圭尔奇诺的，按语法规则，本应是"即使在阿卡狄亚，也有我［死亡］"，可这个意思对普桑第二幅画就不成立。第一幅里那种与死亡不期而遇的震惊消失了，牧羊人沉浸在冷静的对话与冥想中。这里或许仍有关于未来的警告——"切记汝终有一死"（Memento mori），但髑髅隐去，警告淡了许多，他们更像在回忆美好的往昔；不再过多地想自己，而是带着恻隐和感伤想到了墓中之人——很久以前像他们现在

这样无忧无虑的阿卡狄亚同伴,想到了生命无常。第一幅还是披着巴洛克—古典外衣的中世纪训诫,第二幅则与中世纪道德传统彻底决裂,拥有了独立的人文主义价值。普桑不改一字,却在有意鼓励观者"误译"这句铭文——"ego"成了一个死去的人,而不是髑髅;"et"与"我"有关,而不是阿卡狄亚;缺失的动词是过去时,而不是现在时。这全新的图像含义超越了表面的文字规则。将"Et in Arcadia ego"理解为"从前我也生在阿卡狄亚"(而不是"即使在阿卡狄亚也有死神我")背离了拉丁语法,却更接近普桑此画的艺术真谛。

潘诺夫斯基讲得太好了!他的分析如此透彻,读过之后再看《阿卡狄亚的牧羊人》,总觉得像借他的慧眼看的。然而阿卡狄亚仍是扑朔迷离。

* * *

如果阿卡狄亚有人格,该比哈姆雷特还复杂。

阿卡狄亚让我们想到世外桃源,但它并非从来都是这样的地方。在古代诗人的想象中,它是宁静优美的田园,也是滋养爱情的沃土。公元前3世纪的希腊诗人忒奥克里托斯的《田园诗集》(Theocritus, *Idylls*)中就有许多浪漫爱情故事——羊倌追求仙子和牧羊女,举办歌咏比赛,胜者才有望赢得美人芳心。(这时候的人类还很文雅,人与自然相谐,彼此陶冶,音乐的天性冲淡了血气;到中世纪,人经过"文明"之事,求爱反而要比武了。)第一首传颂最久,它其实是一支挽歌,是一个牧羊人唱给他死去的同伴达佛涅斯(Daphnis)的。爱神阿佛洛狄忒在达佛涅斯心里埋下了情种,但他宁死也不要忍受相思之苦。死前,神使赫尔墨斯来看他,问:"达佛涅斯,你为谁消瘦?"他不答。牧人的保护神随后赶到:"可怜的达佛涅斯,你为何如

此憔悴？"仍不答。牛倌、羊倌都来了，他还是缄口不语。最后爱神亲自驾到，对他冷嘲热讽：谁叫你当初发毒誓，永不向爱屈服？这时奄奄一息的达佛涅斯突然来了精神，他不为自己的傲慢道歉，反倒揭女神的伤疤：你当初可曾料想会爱上阿多尼斯，又眼看他死去？女神不语。接下来便是戏剧高潮：达佛涅斯发表激昂的临终演说，他向鸟兽和林泉告别，向与他朝夕相伴的牛羊告别；他唤来潘神，交还那支曾给他无数慰藉的排箫；最终，他在癫狂错乱的意识中诅咒一切无情与有情的生命。他斩断了情丝，也斩断了自己与世界的一切联系。诗的结尾又回到开头：仙女在山林水泽间徒然寻觅他的身影，他却不想靠近他的爱人。阿佛洛狄忒心软了，要救他，但这也是徒劳。他在爱情觉醒的刹那就预见了全部痛苦，知道再不能像从前那般自在逍遥。惟有死亡能救他。

爱的丧失与死亡——这才是《田园诗集》最动人的主题，是坚硬的现实。忒奥克里托斯生于西西里，他把诗中的故事放在了故乡。对他来说，故乡就是"阿卡狄亚"，山长水阔，万木葱茏，是天堂也是人间，有爱也有死。除了那个想逃避爱的达佛涅斯，没有谁想逃离此地，另觅世外桃源。

是维吉尔把阿卡狄亚变成了"世外桃源"，或者说"乌托邦"。他的《牧歌》（*Eclogues*）在格律和主题上均以《田园诗集》为模型，但他的故事里不光有凄婉的情爱，还有喧哗的政治。那是罗马由共和向帝制演变的动荡年代，风暴将至，人心惶惶。诗人借戏剧手法和神话意象影射现实：一群牧羊人在乡间对歌，唱爱情的悲喜，也唱时事的凶吉。《牧歌》共十首，最后一首也讲了一个达佛涅斯式的故事，但维吉尔把西西里的牧羊人换成了自己的同窗挚友——诗人伽卢斯（Cornelius Gallus），虚构他害了相思病，在阿卡狄亚中死去。这个阿卡狄亚恰是希腊神话里潘的故乡。对维吉尔来说，这片远离罗马现实的神秘异邦才

是理想的田园，真正的乐土。

可是乐土上也有爱的丧失、光阴的流逝和死亡。伽卢斯的爱人离他而去，与新欢幸福地生活在枯燥的北方，而伽卢斯独自守着阿卡狄亚，挨过一个又一个宁静温柔、甜蜜而又惆怅的黄昏。——真是"良辰好景虚设"！美，成了不可承受之物。又是一支挽歌。"我在美丽的阿卡狄亚为爱而死，有一天这里的牧羊人会为我歌唱"，想到这里，伽卢斯心中才会升起一丝安慰。

同是因爱而死，《田园诗集》中的达佛涅斯拒绝爱，《牧歌》中的伽卢斯领受爱的全部；同是如画田园，忒奥克里托斯的"阿卡狄亚"就在眼前，维吉尔的"阿卡狄亚"却在天边。也许距离真的有助于审美，这个被诗人推向远方的阿卡狄亚为后世留下一个漫长的迷思。也是维吉尔的缘故，"阿卡狄亚"成了一个相对的概念——相对于枷锁重重的"现在"和"此地"，总有一个可以让灵魂跳舞的"那时"和"别处"。到文艺复兴的时候，"那时"和"别处"已迷失太久，阿卡狄亚成了遥远而朦胧的乡愁。

* * *

为了找回遗落在时间中的阿卡狄亚，文艺复兴人创作诗歌、剧本、寓言小说，在一个个虚构的"世外桃源"里尽情宣泄他们的乡愁。15世纪末，那不勒斯诗人桑那扎罗（Jacopo Sannazaro）写过一首有名的田园诗，就叫《阿卡狄亚》。这首长诗是用意大利语创作的，流传极广。乔尔乔涅、提香画风景，莎士比亚、弥尔顿作诗，无不受它的影响。桑那扎罗出身贵族，是那不勒斯国王斐迪南一世的宫廷诗人。提香给他画过一幅肖像：他合上书，出神地望着远方。他看的什么书呢？一定是维吉尔的《牧歌》。维吉尔的爱与哀愁、幻灭和希望，他全都懂。他像但丁一样发自内心地热爱维吉尔，只恨不能相见【图12-2】。

图12-2 提香,《桑那扎罗肖像》,布面油画,85.7×72.7厘米,约1514—1518年,伦敦,白金汉宫皇家收藏

《阿卡狄亚》共十二章,散文与韵文交迭,体裁上颇有新意。叙事上却好像怎么也逃不脱维吉尔的魔力——"歌咏比赛""田园游戏"都是模仿,节奏慢,情绪浓。但最后一章突来一股爆发力,改变了一切。第十一章末,节目演完,颁奖庆贺,夜幕降临。你以为剧终了,但这只是序幕。主角(有时叫桑那扎罗,有时又叫别的名字)睡不着,做了个噩梦,有人毁了他珍爱的橘树。谁干的呢?仙女指向一棵垂丝柏。他醒来,浑身冒汗,心中笼罩着不祥之感。起身,出门徘徊,啊,这不是阿卡狄亚吗!可又能怎样?他并不真的属于这里,此地不是故乡。而且不管他去何方,哀愁都如影随形。再说阿卡狄亚终究不是天堂。仍有失败与遗憾,仍有死亡。一个仙女冲他招手,让他随她来。

[第十二章] 阿卡狄亚

此时你已不知他是否仍在梦中。风景清澈如水。他们走了很长的路，阿卡狄亚已经远去。他们走进大地深处，看见江河之源，河神往来如织。桑那扎罗一阵难过，他想看看他的小河——它曾流过他的故乡，如今已荡然无存。身边的人忽然都变成灰色，他们带他去小河。涟漪闪着微光，他的心随之欢快起来，可就在这时，仙女长叹一声，消失了。他在孤寂与凄惶中溯流而上，寻找河源。水渐湍急，路渐崎岖，最后他来到一个岩洞前。

他看到河神斜卧在一只石瓮上，水从瓮中涌出，漫过河神的面庞、须发、花冠、翠衣，飞流直下；他看到无数水仙女齐声痛哭，眼泪汇成河，茫茫无际。他从未见过如此悲伤的奇观。在清凉的水中，他仿佛又见美丽的故乡，又有了希望。他俯身亲吻大地，祈求河神和仙女收留。果然就有两个水仙女出来接他。可是——"你不认得她了，"其中一个指着她的同伴对他说，"她也曾像你一样，受无知的压迫，她的河就是你的泪；至于我，你将在她流过的山坡下找到我。"——话音未落，她就化成流水，窅然而去了。

"读者啊，"他在诗的末尾写道，"我向你发誓，那一刻我如此渴望死去。我一边恨自己一边诅咒我离开阿卡狄亚的那一刻。"

阿卡狄亚回不去了。宁静的田园，纯真的往昔，都回不去了。此恨绵绵。桑那扎罗的阿卡狄亚是一种情感经验，如维吉尔的，是个乌托邦。但也是一个永远遗失、不可复得的王国。这个时代终于意识到，潘神已死。桑那扎罗的长诗仍是一曲挽歌，却不是献给牧羊人的，而是唱给整个阿卡狄亚的。

但阿卡狄亚的传说并未就此终结。文艺复兴之后，"壮游"（Grand Tour）的时代来了。英国和欧陆北方的贵族青年纷纷前

往意大利和希腊游学。这是一场文明寻根之旅，也是一个必要的"成人礼"。歌德在三十七岁上开启了他的意大利壮游。用他自己的话说，是"溜走"——从爱情、公务、盛名（《少年维特的烦恼》让他尝到了名人的烦恼）中溜走。他需要一个阿卡狄亚，意大利就是他的阿卡狄亚，只是他踏上旅程时还不知道这意味着什么。他在意大利过得非常充实和满足，坚持写日记。幸亏有日记，这些像刚出炉的鲜脆浓香、奶酪横溢的那不勒斯比萨饼一样美味的思绪才得以存留。我猜想他在意大利时就已开始怀念意大利。我完全能够想象他回到德国之后再打开这些日记，摸着炙热的文字，心潮澎湃，怅然若失。我更能理解为什么隔了三十年，他才出版《意大利游记》（*Italienische Reise*）。他要那横溢的热情在时间中凝结，打磨它，赋予它最好的形状。但时间也会把真实变为虚构。回忆中必有想象。某种程度上，歌德的《意大利游记》是一次重新创作，"完全是真的，又是一个优美的童话"。他该怀着怎样的幸福与感伤，在这本游记开头用德语写下了题词："Auch ich in Arkadien"——"我也去过阿卡狄亚"。他特意调换了原先拉丁铭文中"ego"与"in Arcadia"的顺序，强调"我"。阿卡狄亚也有死亡，但更重要的是"我"来过。

"而我也在阿卡狄亚"，尼采在《人性的，太人性的》（*Menschliches, Allzumenschliches: Ein Buch für freie Geister*）中写道。这是一本献给"自由灵魂"的书，他看阿卡狄亚的视角因而与众不同。他是俯瞰。越过层层山峦和古老庄严的杉树，他望到湖泊、绿草、牲畜、意大利北方的牧羊人；他俯瞰着，积雪、冰峰、薄雾也俯瞰他，他与阿卡狄亚相看两不厌。时间是傍晚5点半，宁静而满足。这是一个纯粹而清晰的光的世界，没有遗憾，也没有期待。他在这世界中放入了希腊英雄；他想到了普桑，"同时感到了英雄气概和田园诗"——同时！他看得分明了：一些人，伟大而个别的人，感觉自己反复出现在世界上，世界反复出现在他们心中。他看到了伊壁鸠鲁。

[第十二章]　阿卡狄亚

这大约是最明亮的一个阿卡狄亚了。它给人力量，令人振奋。因为黑夜将至，凛冬将至。这是19世纪向英雄—田园的阿卡狄亚发出的最后一声嘹亮的呼唤。

* * *

我读过的最后一个关于阿卡狄亚的故事，是英国当代剧作家汤姆·斯托帕（Tom Stoppard）创作的七幕剧《阿卡狄亚》。19世纪初，英格兰乡间风景如画的庄园，十三岁的托马西娜跟家庭教师塞普蒂莫斯读书；窗外，五百英亩的古典田园正被设计师改造成时髦的哥特风格。第一幕一开场，学生就问老师："什么是交媾？"问得无比认真。老师教学生念拉丁文，念到"Et in Arcadia ego"，她顿时就明白，这是说"即使在阿卡狄亚，也有我"，"我"是死亡。但她还小，死亡还远。老师教学生牛顿力学，她却说："如果一切遵循牛顿力学，你岂不就能写出关于未来的所有方程了？"她意识到，搅散在布丁里的果酱不会再回到一起，热传播只能有一个方向，时间不可逆。这个早慧的女孩预见到了"热力学第二定律"，现代混沌理论，和"熵"的秘密。托马西娜立志探索"大自然中的数学"。与此同时她爱上了塞普蒂莫斯。（如果我是她的老师，我一定会为她着迷。）十七岁生日前夜，她跟他跳华尔兹，蜡烛在燃烧，爱情在觉醒，可就是这关键时候，他像那个西西里的牧羊人达佛涅斯一样逃了。那晚，她留着他为她点起的烛火，他没来，烛火变成大火，她死在大火中。"一切都将终止于室温"——托马西娜死在了她预见的"宇宙热寂"中。

阿卡狄亚也有死亡。但斯托帕的《阿卡狄亚》不全是悲剧。我宁可把它看成严肃的喜剧。这是一个关于探索的故事。托马西娜在阿卡狄亚探索知识——宇宙，自然，时间，历史，人，性爱，全部知识。她把纯粹的热情和无尽的好奇留在了这

个阿卡狄亚。第三幕有个场景特别动人：塞普蒂莫斯给托马西娜讲亚历山大图书馆的毁灭，她想到那些失去的知识，非常难过，塞普蒂莫斯安慰她：失去的一切最终都会重现。

我在普林斯顿读书时修过一门风景园林史的课，最后一堂课上我们热烈地讨论了这个剧本。暮霭四合，意犹未尽，我们去高等研究院听讲座。平时从校园走过去要半小时，但那晚教授很活泼，带我们抄近道穿越一片高尔夫公园。我的宿舍就在公园边上，白天常绕它散步，如置身英格兰乡村大庄园。夜晚它又是另一番模样。旷野无人，我们一点也不害怕。一个步履矫健的教授和四个兴致昂扬的学生，谈笑风生，我们是快乐的阿卡狄亚牧羊人。"快到了！"教授指着一块路牌说。那上面写的不是"Et in Arcadia ego"，而是我们敬爱的前辈的名字："潘诺夫斯基小巷"。再走几步，还有"奥本海默小巷"。绕过这串如雷贯耳的巷子，是马蹄形的"爱因斯坦路"。月亮上来了，我站在路口回望那一片田园，刹那间仿佛看到了尼采的阿卡狄亚，一个纯粹而清晰的光的世界，湖泊，绿草，雪松，希腊英雄，伊壁鸠鲁。接着我又看到了托马西娜的阿卡狄亚，还有像她一样不停追问事物本源和去向、在混乱中寻找秩序的学者——爱因斯坦、奥本海默、潘诺夫斯基，他们从20世纪30年代的战火中拯救了知识，来这里继续探索知识。普林斯顿就是他们的阿卡狄亚，他们也曾是这里的牧羊人。只是那晚我只顾想他们了，忘了自己也在阿卡狄亚。

后来我又在别的阿卡狄亚生活和学习过。其中有佛罗伦萨的伊塔蒂庄园——哈佛大学意大利文艺复兴研究中心。它坐落在托斯卡纳乡间，一条小路蜿蜒而上，小路一侧种着铅笔松，另一侧溪水潺潺，溪上有座桥，我记得桥名叫"莱奥纳多·达·芬奇"。庄园的创立者就是当年鼓励伊莎贝拉为美国买下第一幅波提切利画作的艺术史学者贝伦森——傅雷在《世

[第十二章] 阿卡狄亚

界美术名作二十讲》中就提到过他。我在庄园过了一年"谈笑有鸿儒，往来无白丁"的日子。离开这个阿卡狄亚后，我把贝伦森的一段日记译成了中文："当今西方世界，喧嚣熙攘，骚乱迷狂，我辈不胜其扰。闲暇与恬静既无处可寻，思想何以酝酿成熟？淡泊之追求、从容之思索、独立之风尚，皆不为世所容……倘若可能，伊塔蒂将成为智者雅集之园。我所立之图书馆几能涵纳文艺诸领域，好学之士若有备而来，涵泳其中，必能晓悟艺术之本真及其何以成就人道。"

最近一次去巴黎，特地挑了一个安静的傍晚去卢浮宫看《阿卡狄亚的牧羊人》。天色暗去，从大片云朵后溢出一缕夕照，就像普桑画中光景。人来了一茬又一茬，只有一位须发皆白的先生一直站在画前看，如中流砥柱。人群散尽，忽然，画中的铭文不见了，再扭头，老先生也消失了。只剩下我，在普桑的阿卡狄亚。于是我想起多年前与此画初逢，既不知普桑，更不识拉丁文，只觉明媚动人，却又无端惆怅。如今已晓画的含义，而初见时那种蒙昧的喜悦却淡了。好比牧羊人在缪斯指引下看懂了碑文，再回不去从前的阿卡狄亚。我记得那晚走出卢浮宫，已经飘雪，我闭上眼，又看到一抹金黄，一片靛蓝，我很想跟潘诺夫斯基聊聊，可惜他已驾鹤归去，在另一个阿卡狄亚。

2017年春我去希腊，在伯罗奔尼撒半岛的群山里找到了真实的阿卡狄亚。林木萧萧，杳无人迹。晨风吹过，我侧耳倾听，想象混沌初开的远古，潘神在米纳努斯山上吹双管笛，牧羊人伴奏，仙女起舞……

如今我终于可以说：Et *ego* in Arcadia。并且想，能在阿卡狄亚死去的人，终究是幸福的。

Renaissance
Lives

[附录]
文艺复兴人物小传

这套人物小传是对前三部内容的补充和延伸。

文艺复兴浩如烟海，游弋其中的人物不可计数。这里所选的十八位，均是在前文中已登场的重要角色，有艺术家、诗人、学者，还有一位皇帝和一名20世纪的艺术史家。皇帝是文艺复兴的受惠者，又是艺术家的伯乐和供养人，某种意义上也是文艺复兴的缔造者。而艺术史家则是文艺复兴生命的延续。（本来这套小传的名单上还有一位艺术史家——哈佛大学意大利文艺复兴研究中心的创始人伯纳德·贝伦森，但这个人物颇富争议，小传只能顾其一面，不够立体。我打算把他放到另一本书里去写，先留个悬念。）

渐渐熟悉了这些人物的作品之后，我对他们的人生发生了浓厚的兴趣。但并不是所有重要人物都入选了这部小传。佛兰德画家雨果·凡·德·古斯的生平已较完整地呈现在本书第二部第七章里，此处不再单独列传。多那太罗、波提切利、提香的人生经历和艺术创作丰厚而复杂，"小传"殊难容下。至于莱奥纳多、米开朗琪罗和拉斐尔，则已超出了本书的构想和叙述空间。——曾经有个朋友兴冲冲地来和我说，他刚发现文艺复兴的"大人物"远不止这三位，我看着他真诚的样子，心里很有些感动。这里的小传，也是写给那些真正对文艺复兴感兴趣的读者的，我想让他们了解更多的文艺复兴人。熟悉西方艺术史的朋友或许会问：卡拉瓦乔、阿特米西亚·真蒂莱斯基、普桑不都是巴洛克艺术家吗？怎么也混入"文艺复兴人物"了？可是别忘了，历史是连续的。这三个人都从文艺复兴艺术家手中接过了火炬，继续奔跑，只是路线和方向不同罢了。文艺复兴艺术并未随着巴洛克或其他"风格"的盛行而终止，它只是分了叉，呈现出一种我称之为"非线性的连续"的发展态势。

几个世纪之前，瓦萨里已为文艺复兴艺术家写过一部精彩的传记。那时他笔下的许多人物仍然在世，他真的认识他们（尽管我们都知道，瓦萨里讲的故事并不全然可信）。而如今，这些人已死了很久，我一个也无缘认识。我是从一个现代人的角度来写这部小传的，要努力擦亮眼睛，穿透历史的迷雾，把许多散落的碎片拼起来。可神奇的是，他们一点也不让我感到陌生。写着写着，就陷进去了，仿佛

把他们的人生挨个活了一遍。

 编写小传的过程中，我还发现，这十八个人物虽各具异禀，在经历上却有一点颇为相似：他们都是旅行者，游历四方，辗转漂泊，很少在一地长久地安顿下来，终老故乡的就更少。对他们来说，故乡已不止一处，就算返回家园，因为一些无法抗拒的安排或难以遏制的渴望，也还是要重新出发。十八个人，十八种奥德赛。我不由问自己：这是巧合吗？

Italia 1494

彼得拉克（诗人、学者）

马萨乔（艺术家）

曼特尼亚（艺术家）

桑那扎罗（诗人）

乔尔乔涅（艺术家）

塞巴斯蒂亚诺（艺术家）

柯雷乔（艺术家）

"红佛罗伦萨人"罗索（艺术家）

小荷尔拜因（艺术家）

查理五世（皇帝）

切里尼（艺术家）

托马斯·怀亚特爵士（诗人）

老勃鲁盖尔（艺术家）

格列柯（艺术家）

卡拉瓦乔（艺术家）

阿特米西亚（艺术家）

普桑（艺术家）

潘诺夫斯基（艺术史学者）

[附录] 文艺复兴人物小传

彼得拉克
Petrarch，本名 Francesco Petrarca

"曾经有一个时代，诗人受到最高的尊敬，比现在更幸福。这样的时代希腊有过，然后是意大利，尤其是恺撒·奥古斯都统治的时期，在他的栽培下，优秀的诗人茁壮成长：维吉尔、瓦里乌斯、奥维德、贺拉斯……"1341 年的复活节，三十六岁的彼得拉克刚戴上诗人的桂冠，正在罗马发表"加冕演说"。自古代以来，这还是头一回举行桂冠诗人的加冕典礼。他似乎看到，自己祈望已久的"觉醒年代"就要来了。

1304 年 7 月 20 日，彼得拉克出生在托斯卡纳的阿雷佐（Arezzo）。他在黎明降生，他的到来也掀开了文艺复兴的黎明，一切仿佛天意。阿雷佐北邻佛罗伦萨，彼得拉克小时候常到佛罗伦萨乡间玩耍。他的父亲是个公证人，坚持让儿子学习法律。那时教皇克莱门特五世刚把教廷从罗马迁至法国阿维尼翁，彼得拉克全家也跟了过去。他十二岁开始修法律，先后就读于蒙彼利埃大学和博洛尼亚大学，一晃七年过去，对这一科仍提不起精神，反倒迷上了拉丁文学和写作。父亲一去世，他就将法律彻底丢弃了。后来他回忆说："我无法忍受把自己的心灵变成一件商品。"他回到阿维尼翁，谋了几份闲职，过起清心寡欲的教士生活，把大部分精力投入了自由写作和旅行。

二十三岁那年，彼得拉克在耶稣受难节弥撒上遇见了劳拉（Laura de Noves）。今天，没有人知道劳拉究竟是谁，她的名字成了一个神秘的符号。可她却是诗人眼中至纯至美的女子，是他一生的缪斯。他对她的爱是真爱，最真的爱，这样的爱情都是痴恋、单恋。单恋可以陶冶情操，有诗为证——他给她写了三百多首十四行诗。这种诗体是早期的几位托斯卡纳诗人最先创立的，彼得拉克使之大为流行，故称"彼得拉克十四行体"（Petrarchan sonnet）。它由两个诗节构成，前八

行韵脚为 ABBAABBA，后六行韵脚为 CDECDE 或 CDCDCD；前呼后应，朗朗上口，非常适合用意大利语吟诵。受古诗启发，彼得拉克的许多诗作都有很高的讽喻性；他经常会用一个简单的比喻起头，然后将它扩展成一个定义整首十四行诗的奇喻。他把这简练优美的诗体铸成了一只神奇的容器，将焦灼的心灵、绵绵的相思、极度的渴望和失落统统掷进去，而容器仍不盈满。他用蘸着泪水的笔写下的诗歌点燃了读者对爱的想象，也塑造了人们对爱的认知。这些诗他都留着，后来编成了一部《歌集》(*Il Canzoniere*)。表面上看，似乎是劳拉成就了诗人彼得拉克，但是遇到她之前，他的诗心早已在古典文学的浸润中萌动了，这诗心不光呼唤爱情，还呼唤更广博、更丰富的爱，就算劳拉不来，也会有别的钥匙开启这颗诗心。而它一旦打开，便再不会关上。

彼得拉克诗写得好，信也写得讲究。他与薄伽丘相识，两人书信频传，谈古论今，切磋诗艺，成了知交。三十三岁那年，彼得拉克初访罗马，开始构思一部关于第二次布诺战争的史诗《阿非利加》。他写史诗跟写情诗一样呕心沥血，写好后把它献给了西西里国王。他的学问和诗才渐渐传扬开了。当上桂冠诗人后，彼得拉克成了整个欧洲的名士。他替教会执行外交任务，出使法国、德国、西班牙，一边游山玩水，一边探寻古籍。在他的带动下，越来越多的学者开始对古代历史和文学发生兴趣。"人文主义之父"这个称号，他是当之无愧的。

彼得拉克从未停止写诗。寓言诗集《凯旋》是他后半生的力作。诗的意象来自古罗马的凯旋仪式，体裁承袭中世纪的梦幻文学，韵式采用但丁《神曲》的三行体（terza rima；三行一节，隔句押韵）；全诗共十二章。彼得拉克想象自己做了一个长梦，依次遇见爱情、忠贞、死亡、名誉、时间和永恒的化身，战斗将他们连缀起来：先出场的"爱情"战胜了人类和众神，但随即败给"纯贞"（这个形象恰是劳拉），"纯贞"又为"死亡"所灭……凯歌合着韵脚的节奏向前推进，渐趋高潮，最后凯旋的是"永恒"。创作这部诗耗去了彼得拉克二十三载时光，搁笔的那一刻，他该不会有遗憾了。两个月之后的一个清晨，

他在帕多瓦乡下的家中去世，那天刚好是他七十岁生日。

读书，旅行，恋爱，写诗。这四样好事，大多数人只能偶尔为之，彼得拉克却将它们贯彻一生，做到了极致。这些事发生的顺序对他来说也极重要：因为最先受了诗书的洗礼，他的心才容得下爱，他的爱才不光是儿女情长，他才能去想比自身更大的事。

马萨乔

Masaccio，本名 Tommaso di Ser Giovanni di Simone

几乎每一种马萨乔的传记都是一篇诔文——这位绘画大师还不到二十七岁就死了。过来人明白，二十七岁是个花季。那股子青嫩劲儿尚未炼成韧性，所以就容易折断。热爱诗歌的人会想起"诗鬼"李贺，他也死在这个年纪上。李商隐作《李贺小传》，讲他死得很奇：天帝刚建成一座白玉楼，召李贺去写楼记了。然而商隐又发"天问"：碧空之上若真有天帝，想必不缺盖世奇才，为何独不让李贺长寿呢？难道是天帝特别器重他，世人反而不爱惜他吗？瓦萨里写《马萨乔传》，末尾发出类似的感喟：好事总难长久，马萨乔的年华和艺术正当怒放，却突然凋落，他生时不受尊重，死了连个墓碑都没有。

马萨乔 1401 年 12 月生于托斯卡纳阿诺河谷的一个小镇。父亲是一名公证人，祖辈出了几个高级木匠。五岁丧父，同年弟弟出生，后来也成了画家。家乡太小、太封闭，马萨乔决定去佛罗伦萨学艺。他细心揣摩前辈乔托的作品，从中看到了绘画艺术的无尽潜力，继而又得到建筑师布鲁内莱斯基和雕塑家多那太罗的指点。布鲁内莱斯基向他演示数学比例和透视原理；多那太罗则启发他越过当时流行的哥特风格，向古代艺术学习。有了这番启蒙，马萨乔对绘画的认知自是与众不同。他非常勤奋，心里装的都是画画，别的事一概不管，也从不

关注自己的形象，于是才有 Masaccio 这个绰号，意思是"邋里邋遢、大大咧咧"。李商隐说李贺练习作诗，常带一小书童，骑一匹弱驴，背一只旧口袋，一有心得马上写下来投入囊中。诗与画皆费神之事，照此情形，不难想象马萨乔为他的画呕心沥血。

这样的心血不会枉付。二十一岁那年，马萨乔加入佛罗伦萨画师行会，拥有了独立艺术家的身份。他传世的真迹只有四件，画的都是宗教主题。最早的一件是木板蛋彩画《圣母子与圣安妮》（*Virgin and Child with Saint Anne*，又称 *Sant'Anna Metterza*；或与马索利诺合作，乌菲奇美术馆藏），构图简洁而愈显宏大，空间紧凑，马利亚抱着小耶稣坐在安妮膝前，三个饱满的身体向上聚拢成塔，三代人撑起一部家族史诗，那庄重、实在的印象让人肃然起敬；光从左边来，照亮圣母的肌肤，影子投在地上，淡而清晰；宝座是依照确定的视点画的，透视效果很好。两年后给佛罗伦萨新圣母教堂绘的《三位一体》，可以说是西方绘画里首个将透视学用于整体设计的例子。这项成就足以令马萨乔留名画史，而他又在下方添上一具骷髅，借它之口一语道破死亡的真相，这份无忌和坦然，怕也只有他那个年纪才能释放。不禁又让人想起李贺，大好年华，偏要狠用"残""断""鬼""枯"的字眼，描尽衰老和死亡。

大约在同一时期，马萨乔跟比他年长十八岁的画家马索利诺（Masolino da Panicale）合作，为佛罗伦萨卡尔米内圣母教堂的布兰卡契小礼拜堂绘了一组装饰壁画，主题是圣彼得生平。其中一幅《纳税银》最有名，马萨乔特意让税官、耶稣和众使徒都赤足，摆出各种角度，错落有致地站在地上，像是在炫耀他已充分掌握"透视缩短"的奥妙。这确实难得，因为那时的画家还不大会表现向画外伸出的手脚，往往会把站立的人画成踮着脚尖的样子。

比萨也有一座卡尔米内圣母教堂，马萨乔为其作了一件祭坛画，正当中绘着圣母和小耶稣出神地听小天使弹琴。他在光影的塑造上十

分用心：一袭宽绰的蓝袍从圣母头顶披至脚下，每一个褶皱都仔细推敲过，就像用光雕出来的。祭坛下方有三幅小装饰画，中间一幅是《东方三博士朝拜圣婴》(*Adoration of the Magi*；柏林画廊藏)；别的画家都把这一幕画得珠光宝气，马萨乔却非常克制，寥寥几笔勾绘出一个朴实无华的场景。

这便是马萨乔的艺术。艺术史家喜欢给他贴上"自然主义""现实主义"的标签，"主义"总是深奥的，而他想要的再简单、再直接不过，就是返璞归真。他把画画这件事"看穿"了——无非是在扁平的表面上创造三维的幻觉，这幻觉本身就是一种真实，而一切不必要的细节与装饰都会干扰他孜孜以求的真实。

马萨乔之死扑朔迷离。二十七岁这个年龄仿佛一个魔咒，摇滚乐迷们会由他联想到著名的"二十七岁俱乐部"，它的成员都是现代乐坛的奇才，都死在二十七岁上，不是酗酒，就是吸毒，把自己的生命和才华当柴火烧。马萨乔却不同，他怎么都不像肆意挥霍青春的艺术家。许多人猜测，他是被忌妒他的人毒死的。放在那个时代看，这不是没有可能，但六个世纪过去，追问他的死因已无必要。他短促的一生如何度过，才值得后人深思。瓦萨里说他心地善良，替人效劳总能竭尽全力。善良、有才华而且奇异之人，向来珍贵。

曼特尼亚
Andrea Mantegna

15 世纪后半叶意大利北方最重要的画家之一。熟谙透视技法并能晓悟个中奥义，在构图与渲染上常出人意表，敢以自己的方式诠释绘画之道。

1431年生于帕多瓦附近。幼年师从一位帕多瓦本地画家（Francesco Squarcione）。师父才能平庸，但热衷收藏古物，工作室远近闻名，弟子逾百人。身为得意门生，曼特尼亚跟师父学习拉丁文，钻研罗马雕塑，受益匪浅；然而毕竟年轻气盛，恃才傲物，甚至怀疑自己的才华被师父剥削，二十二岁那年愤然毁弃学徒合同，随后入赘威尼斯画家雅各布·贝里尼（Jacopo Bellini）家（这是在明目张胆地背弃师门——贝里尼向来是曼特尼亚师父最大的敌手）。在帕多瓦、维罗纳、威尼斯一带工作，声名渐起；1460年前往曼图亚（那时为公国），受悦纳，封宫廷画师，二十四年后又封了骑士。对于一名出身低微的艺术家来说，这实在是罕见的荣誉。

曼特尼亚塑造的人物坚如磐石而又血肉丰满，可谓古意盎然。这方面，他的确从古罗马雕塑和当代艺术家多那太罗那里得了启发。而他自己似乎天生就有种直觉：一些东西是不会随着生命消失的。他就是要用磐石般的画意表达这种永恒。为此，他能画得明丽绚烂，亦可冷峻庄严。

刚出道时，他也只绘宗教画。成名作是为帕多瓦的隐修士教堂（Chiesa degli Eremitani）创作的《圣詹姆斯与圣克里斯托弗》系列壁画（完成于1457年；可惜在"二战"中遭严重毁坏，今只余残片）。定居曼图亚后，兴趣转向尘世和寓言题材。有一组为公爵府的"绣房"（Camera degli Sposi）绘的壁画，将幻景透视艺术推向了极致：墙壁仿佛已消失，画中人翩翩而来，如在我们身旁；幻象延至天顶，天顶也仿佛向天空敞开，仆人、孔雀、小天使倚栏俯窥，招引我们上升。（这便是巴洛克和洛可可艺术中"奇幻天顶"的原型了。）

曼特尼亚太向往古代了，做梦都想当一回古人。可巧他结交的一位学者朋友也有此好。1464年的一个朗月清风的夜晚，他们装扮成古罗马人，乘船游览加尔达湖（意大利面积最大的湖泊，位于威尼斯和米兰之间），圆了一个长长的罗马梦。后来作壁画《恺撒的胜利》

(*Triumphs of Caesar*；完成于 1489 年，英格兰汉普顿宫藏），曼特尼亚更肆意地挥洒了自己对古代艺术的豪兴。这是他最盛大的作品，但委实"古"过了头，古得枯燥，透不过气。最鲜活的一件作品是为曼图亚侯爵夫人伊莎贝拉（Isabelle d'Este）绘的寓言画《灵山》（*Parnassus*；完成于 1497 年，巴黎卢浮宫博物馆藏），它也是古的——古色古香，古得自然，热情洋溢。同一时期创作的《圣殇》（*Lamentation over the Dead Christ*；即"透视缩短的基督"）则古得诡异、惊悚、悲怆，刻骨铭心。

曼特尼亚还创作了许多铜版画，流传至意大利之外。德国艺术家丢勒就是借这些版画认识了意大利的新艺术。

1506 年 9 月 13 日，曼特尼亚在曼图亚去世，享年七十五岁。他这一生，可算圆满了。

桑那扎罗
Jacopo Sannazaro

失恋和流放这两件事，仿佛是特为磨炼诗人而预备的。桑那扎罗也是这么炼出来的。当那不勒斯人说起桑那扎罗的时候，他们是在召唤这座城市的诗魂，而诗人却把自己的灵魂留在了阿卡狄亚。

1458 年，桑那扎罗生于那不勒斯一个贵族之家。幼年丧父，寄寓乡间，田园生活在他心里埋下一颗诗的种子。长大后返回城中，慕名加入诗人潘塔诺（Giovanni Pontano）引领的古典学院（Accademia Pontaniana），并依那时风尚给自己取了个拉丁笔名 Actius Syncerus。很快，他就恋爱了。这恋爱注定失败。他倾慕的女子并不将他的爱情放在眼里，甚至鄙视他。精神痛苦化成创作冲动，诗种在情种身上苏醒。

不久，母亲去世，他离开伤心之地，去了异国他乡。关于这次旅行的细节并无记载，但再次归来时，桑那扎罗的诗名已尽人皆知。

他用意大利语交迭着韵文与散文将自己的故事写成了一唱三叹的《阿卡狄亚》——欧洲文学史上第一部田园爱情小说：一个叫 Sincero（这个名字显然来自桑那扎罗的笔名 Syncerus）的那不勒斯青年恋爱失意，逃遁到阿卡狄亚，指望在无尽的游戏、宴乐和琴歌中安顿此生，不料被噩梦惊醒，思乡心切，穿过一条黑暗的隧道，最终返回故乡，却发现珍爱的女子已死。另一种乡愁袭来，更强烈，更绝望——他再也不能回到阿卡狄亚做一个快乐的牧羊人。

《阿卡狄亚》极为流行，1504 年正式出版之前就以各种抄本传于坊间。那个无法厮守的极乐世界让后来的欧洲田园诗人魂牵梦萦。桑那扎罗写这部作品，却是为了跟自己的青春做了断。从此，他专注于拉丁诗歌，坚持向维吉尔学习，写出不少隽永的牧歌；又对这一形式做出革新，创作了《渔人的田园诗》（*Eclogae piscatoriae*）。时而作挽歌和讽刺短诗，还用那不勒斯语写宫廷笑剧。写到酣处，锋芒毕露，凶猛尖刻，甚至不给权贵留情面。而国王腓特烈（Frederick of Naples）偏爱他的才华，特赐他一座庄园。1501 年，法王路易十二攻占那不勒斯，桑那扎罗随腓特烈流亡法国；三年后，国王客死他乡，诗人重返故土。城头变幻大王旗，他那颗诗心却越来越坚韧和成熟。最终，桑那扎罗学会了在现实中安顿自己。他晚年做了潘塔诺学院的院长。

他爱基督，但更爱维吉尔。他把纯贞女马利亚生下耶稣的故事放进阿卡狄亚般的田园中，写成一部奇异的拉丁史诗（*De partu Virginis*，1526 年出版；英译 *The Virgin Birth*），由此得绰号"基督徒的维吉尔"。

桑那扎罗 1530 年逝于那不勒斯，葬在一座本笃会修道院里。他的墓碑上原有阿波罗、密涅瓦和一群小萨提尔的雕像，18 世纪的教会长老们对这"异教"形象感到不舒服，便在阿波罗和密涅瓦底下分别镌

刻了"大卫"与"犹滴"。这样,陪伴诗人长眠的就只有阿卡狄亚的居民萨提尔了。

提香为桑那扎罗留下一幅肖像。画中的他优雅而深沉,目光里含着一个回不去的阿卡狄亚。

乔尔乔涅
Giorgione,本名 Giorgio da Castelfranco

"我是怎么也不理解他画的那些人物,我问过许多人,谁也弄不懂。比如这儿有个女人,那儿有个男人,情态各异,一人旁边有个狮头,另一人旁边却是个扮成丘比特的小天使,谁也弄不明白这都是什么意思。"——瓦萨里如此形容他对乔尔乔涅画作的印象。不光瓦萨里,后来的鉴赏家和艺术史家都"弄不明白"。

乔尔乔涅这个名字的意思是"大乔治",可以想象大乔治身材伟岸、相貌英俊,可他的真实形象始终裹在迷雾里,比波提切利更令人费解,比莱奥纳多更难以捉摸。有人甚至怀疑乔尔乔涅真的存在,不过这已是阴谋论者和小说家关心的事了。我们无法质疑的是其作品透出的那种自由和独立的精神,这才是乔尔乔涅艺术的真髓。

归至乔尔乔涅名下的存世画作有四十来件,能确定为其真迹的屈指可数,只有两件写着他的名字,却未必是他本人所签。维也纳艺术史博物馆藏有一幅女子肖像,画中人披红袍,酥胸半露,目含诗情,周身环绕桂叶,其意无人能解;画的背面写着一个名字:Zorzi da Castel fr(威尼斯方言将 Giorgio 写作 Zorzi),和一个日期:1506。加州圣地亚哥美术馆藏有一幅男子肖像,画的大约也是个诗人,背面写着此画出自"zorzi di castel franco"之手。其他与乔尔乔涅作品相关的

证据则少之又少。再说乔尔乔涅其人。他来自威尼托小镇卡斯特弗兰科（Castelfranco Veneto；距威尼斯四十公里），年少时在乔万尼·贝里尼的工作室做学徒。1510年，曼图亚侯爵夫人写信给威尼斯的朋友说她得知乔尔乔涅刚去世，很想买一幅他的画，一月后朋友回信：无论出多高的价钱，画都不卖。除了这些，关于乔尔乔涅的生平再没有确定的信息。瓦萨里给他写过小传，巴洛克画家、传记作家里多菲（Carlo Ridolfi）又作了补充，但两个文本的真实性历来受到质疑。想了解这个奇怪的人，只有努力看向他的艺术。

乔尔乔涅活跃在16世纪最初十年的威尼斯。对城邦来说，那是一段动荡的岁月，战火和瘟疫几乎毁掉整座城市；对艺术家而言却是好时候：文艺复兴之火燃得正旺。贝里尼是先行者，德国艺术家丢勒1506年到威尼斯拜访年迈的大师，说他仍是当代最好的画家。然而带领新生代艺术家从中世纪的象征世界迈入有情世界的，却是乔尔乔涅。他死后，火炬传递到提香和塞巴斯蒂亚诺手中。这些已为人熟知。但他究竟画了什么呢？几个世纪里，学者们瞎子摸象似的，将各种风格的画作归到他名下，却鲜有牢靠的证据；为他编了数不清的作品目录，可是没有哪件能为其他画作的归属提供评判标准。《沉睡的维纳斯》是个突破，19世纪，意大利鉴赏家莫雷利（Giovanni Morelli）在德累斯顿历代大师画廊的某个黯淡角落里发现了这幅画：一个温润的裸女睡在世外桃源中。那时的作品目录上说，画中的风景出自提香之手，但大家一致认为，裸女是乔尔乔涅的杰作。莫雷利感慨：多少人从她跟前走过，怎么没把女神认出呢？这可是威尼斯艺术的灵魂啊！

今人看她，但觉似曾相识，却忘了她才是一切"旧相识"的原型。这样的姿态和构图，古代艺术和意大利绘画中都没有先例。波提切利"妩媚"的裸女是站着的，这一个斜躺着。那以后，艺术家对斜躺的大裸女主题做了许多或神圣或世俗的演绎——从提香《乌尔比诺的维纳斯》到委拉斯开兹《照镜的维纳斯》，再到马奈那幅惊世骇俗的《奥林匹亚》，无论变出什么花样，画得多大胆，他们都得承认，乔尔

乔涅是第一个让裸女摆出这种造型的，不为别的，只为这样很美。

乔尔乔涅之独创不仅在主题，还在技法。他对油画颜料很着迷，想尽办法挖掘这种媒介的潜质，让它在柔韧的帆布表面游走、聚合，造出轻盈的光、浓郁的影、诗意的朦胧。他可能受了莱奥纳多"晕染"（sfumato）的启发，而那绚丽的色彩和醇厚、甘美、性感的笔法却完全是他自己的。贝里尼画中清冽的冬令图景在他这里也化成了夏令的融暖，带着令人陶醉的自由，那种让人想赤身睡在开敞的风景中的自由。

乔尔乔涅重新发明了风景。在他笔下，自然风景可自成一画，自彰其义，不必只给人物做背景。他画的《三哲人》（Three Philosophers；维也纳艺术史博物馆藏）像一个"洞穴寓言"：三位哲学家对着一个黑黢黢的岩洞沉思，太阳在天尽头升起或落下，山石和林木的形态仿佛在有意映照某种哲思，比如光明与黑暗。最迷人的是《暴风雨》（La Tempesta；威尼斯学院美术馆藏）：风雨欲来，一个女子坐在树下哺婴，一个男子握着手杖观看，他俩中间隔着寂静的风景，拱桥后，一道闪电照亮了石砌的房屋。这是什么意思？是在挑战那个"挑战不可能"、画出闪电的希腊画家阿佩莱斯吗？或是在描绘亚当和夏娃躲避天国的风暴？或是一个关于生育的寓言，画给那些脆弱的父母看的？都有几分道理，但都说不圆。也许乔尔乔涅只是在畅享他作画的自由，委托人只对拥有一幅他的作品感兴趣：爱画啥画啥！也许人、风景、故事都不是画的主题，情绪才是。无数的理论被提出，谁又真的知道呢？

更神秘的是《日落》（Il Tramonto；英国国家美术馆藏），越看越奇怪：光秃的岩石上坐着两个人，一个给另一个捏腿——发生了什么？山路蜿蜒过去，竟然还有一幕圣乔治屠龙，这个小插曲是20世纪初的一位修画师加上去的，为的是遮住一片磨损的帆布。另一位修画师又在近景水中加了一些博斯式的怪物，仿佛在表达对空旷风景的强烈不满。然而"空"恰是此画之关键：画面正中，一棵小树苗优雅地伸向天空，这一笔如此大胆，像在宣告威尼斯艺术新精神的到来。人们觉得

它空,是因为不相信草木有情。但乔尔乔涅信,提香也信——他后来画《不要摸我》,就把这小树苗挪进来,让它长成了一株健美的高树。

如果《暴风雨》和《日落》中的人物取自文学典故,乔尔乔涅为何不把故事讲得更明白呢?这种模糊性令多少艺术史家垂头丧气。但我们或许应换个角度理解他的神秘:"弄不明白"并不总是坏事。瓦萨里当然晓得,乔尔乔涅的诗情画意是关于自然和生命之经验本身的,他无意去讲一个动人的故事,也无心编造聪明的谜语让后人猜解。

乔尔乔涅是在诗歌与音乐的熏染中长成的画家。瓦萨里说他擅弹诗琴,常在宴会上演奏。而对他作品最好的回应也来自诗人。19世纪的英国诗人和画家罗塞蒂(Dante Gabriel Rossetti)去卢浮宫赏画,坐在《田园音乐会》前出神,写了一首十四行诗(*For a Venetian Pastoral by Giorgione*):"……这会儿,手划过琴弦/它啜泣着,古铜面孔的人儿停止歌唱/因满心的喜悦而忧伤……"此画今已归至提香名下,但这并不重要,因为乔尔乔涅定义了一整个时代的情感和风致(故有 Giorgionesque——"乔尔乔涅风"之说)。按他的设想,生活本身就是一种观照与倾听。

塞巴斯蒂亚诺
Sebastiano del Piombo,原名 Sebastiano Luciani

约 1485 年生于威尼斯,出身背景不详。自小通音律,善弹唱,年近二十始习绘画。瓦萨里说他曾受业于贝里尼。早期作品受乔尔乔涅影响至深,据说完成了后者未竟画作《三哲人》。另有一件未完成的大尺幅油画《所罗门的审判》,曾被归于乔尔乔涅名下,今日学者多认为出自塞巴斯蒂亚诺之手。英国国家美术馆藏有他威尼斯时期的作品《莎乐美—犹滴》,画风瑰丽,仍透着乔尔乔涅之神秘和感性,而人物

那种雕像般的宏伟却分明已是他自己的偏好了。

1511年，塞巴斯蒂亚诺应大银行家齐吉（Agostino Chigi）之邀移居罗马，开启了全新的艺术人生。那时的罗马是艺术家必争之地，拉斐尔与米开朗琪罗不共戴天。像塞巴斯蒂亚诺这样初来的后生，总要先选一边站稳脚。他没跟拉斐尔做成朋友，却与米开朗琪罗结下了深厚情谊。米氏待他真是"同怀视之"，不但将他推荐给显贵的雇主，还亲自为其创作提供画稿。正是在米氏帮助下，他那幅《拉撒路复活》才与拉斐尔的《耶稣显圣容》构成有力竞争。而米氏的气场也太强大，受其熏染，塞巴斯蒂亚诺的作品获得了雄浑的形式，同时也失去了旖旎的美感。比如为罗马的蒙托里奥圣彼得教堂绘的壁画《鞭笞基督》（*Flagellation of Christ*），一眼望去，耶稣不再是知疼知热、爱憎分明的感性之人，只剩下僵硬的躯体挨靠着冰冷的大理石柱，就连行刑之人都像笨拙的演员。

塞巴斯蒂亚诺罗马时期最优秀的作品其实是肖像画。拉斐尔去世后，他在这个领域几无匹敌。他给美第奇家的教皇克莱门特七世绘过一幅肖像，阴郁中透着庄严，如悬置在另一个时空的幽魂，令人不敢直视，又无法将目光挪开。

1527年，神圣罗马皇帝查理五世的军队洗劫罗马，艺术家奔走他乡。大劫之后，塞巴斯蒂亚诺第一个返回罗马，继续为教皇效力，不久即受封成为印玺守护者。此印乃铅制，他的绰号Piombo在意大利语里就是"铅"的意思。他晚年很少作画。1547年6月于罗马病逝。

塞巴斯蒂亚诺从温柔之乡威尼斯来到"永恒之城"罗马，一头扎进一个沸腾的艺术新世界，这个世界又如烟花般短暂，他是少数在其中迷失过，又重新找回自我的艺术家之一。

柯雷乔

Antonio Allegri da Correggio

16世纪早期"帕尔马画派"最杰出的艺术家,幻景壁画的先驱。1489年生于意大利北方小镇柯雷乔,由此得绰号。关于他的艺术训练,我们所知甚少,但从他早期作品中不难看出曼特尼亚与莱奥纳多的影响。二十五岁那年,他给家乡的圣方济各教堂绘过一件祭坛画(*Madonna and Child with St. Francis*;德累斯顿历代大师画廊藏),画中施洗约翰的手势是直接从莱奥纳多那里抄来的。渐渐地,他将莱奥纳多的晕染法转译成了自己的风格,带着刻意的优雅,却不乏迷人的魅力。

柯雷乔很可能在三十岁左右时去过罗马,受到拉斐尔与米开朗琪罗的强烈感染,却并未留在那里,而是选择去故乡附近的帕尔马工作。刚安顿下,圣保罗教堂女修道院的院长就请他给自己的房间作装饰画。这位年轻的女院长聪明博学,挑的主题很别致:古代神话中象征贞洁的狩猎女神狄安娜。柯雷乔不负所望,把从曼特尼亚那里学来的幻景术与灰色模拟浮雕画法(grisaille)用于房间拱顶。女院长仰卧绣榻,就会看到头戴月冠的狄安娜驾车出现在壁炉上,而天花板像孔雀开屏一样打开,每只雀羚里都有小天使向她眨眼。

那之后,柯雷乔又绘了两件穹顶画,继续锤炼幻景透视。先给帕尔马的圣约翰教堂绘《约翰之死》(*Death of St. John*;完成于1524年),这位福音书作者约翰活了百余岁,是耶稣诸使徒中最后一个去世的。虽说是告别人间,穹顶上的一幕倒更像一场终极的团圆:十二使徒聚齐,围坐云端,正当中,基督沐浴在金光里;借着陡峭的透视,柯雷乔给他的人物平添了几分英雄气概。最神奇、最壮观的是六年后给帕尔马大教堂绘的《圣母升天》,这一回他更勇敢,用"错视法"(trompe l'œil)在穹顶表面创造了一个星云和龙卷风的世界:人立在穹顶正下方仰视,但见无数天使盘旋上升,最高处,圣母的身体发生剧烈透视缩短,几乎消失于天国。这史无前例的辉煌幻景,就连柯雷乔

的委托人看了也觉得太大胆了。

除了祭坛和穹顶装饰，柯雷乔也绘了不少油画。他有一幅《耶稣降生》(又名《圣夜》；完成于1530年，德累斯顿历代大师画廊藏)，描绘一幕闪着珍珠般光泽的夜景，温暖动人，谁看了心中都会漾起希望。这就是柯雷乔，无论天上人间，白昼黑夜，他都能用一只看不见的手将你拉进画中的场景，让你实实在在地经历一次宗教的愉悦，即便那只是短暂的幻觉。

他画的神话也非常感性，特别是1530年之后为曼图亚公爵绘的"朱庇特之爱"系列，色彩明亮，气氛轻柔，透着莹润光滑的质感，难怪让后来的洛可可艺术家艳羡了。也正是在这个时候，柯雷乔的声誉达到了顶峰。他对自己的生命历程大约是有预感的，不久就回到了故乡。1534年3月，他在故乡突然去世。至今没有人找到他的墓。

柯雷乔活了四十多岁，算一位多产的艺术家。当罗马正经历着"文艺复兴全盛期"，他却能安守北方小城，经营自己的艺术和人生。也许恰是因这份笃定，他成了那个时代最成熟、最富创造力的艺术家之一。与其说他错过了什么盛期，倒不如说他为这全盛的图景添上了迷人的一笔。

"红佛罗伦萨人"罗索
Rosso Fiorentino，本名 Giovanni Battista di Jacopo

"艺术的终结"这个现代问题，大约米开朗琪罗之后的那一代艺术家就想到了。这似乎符合事物发展的一般规律：盛极必衰。米氏是文艺复兴人里的"七〇后"(生于1475年)，拉斐尔是"八〇后"(生于1483年)；"九〇后"和"〇〇后"们望着米氏的西斯廷天顶和拉斐尔的梵蒂冈壁画，以为观止的同时四顾茫然：你们把艺术做成这样，我们怎么办？

罗索就是一位焦虑的"九〇后"艺术家。他一生经历了两场危机，分别来自艺术的内部和外部，事关艺术的本质和艺术家的存亡，意义重大。内部危机或可归咎于米氏和拉斐尔（还有他们的供养人），两人在罗马彼此追赶，奔向自己心中艺术的最高理想，后来者被他们激起的旋风裹挟着，陷入了集体焦虑。按照艺术史的传统叙事，这是"文艺复兴全盛期"向"矫饰主义"（Mannerism）过渡的关键时刻；而罗索与他的同窗好友彭托莫（Jacopo da Pontormo）正是佛罗伦萨"矫饰派"艺术的先驱。他俩有个好老师——安德烈亚·德尔·萨尔托（Andrea del Sarto），瓦萨里也出自其门下。米氏对萨尔托十分推崇，瓦萨里却替老师感到遗憾，说他的艺术登峰造极，"毫无瑕疵"（原话是 senza errori），可是性格太敦厚，不够热烈，如果再有那么点儿激情和胆魄，必能冠绝当时。这份激情和胆魄却从他徒弟罗索身上冒出来了——他非常大胆，只可惜生在了米氏之后。

罗索 1494 年生于佛罗伦萨。披着一头火红的头发独来独往，很是招眼，"红佛罗伦萨人"的绰号就叫开了。瓦萨里说他不愿依附任何大师，但他早期作品还是明显受了萨尔托的影响，而画作中激越澎湃、随时会喷溅的情绪，也恰是他老师所没有的。可若只有情绪，未免流于浅薄。罗索其实相当复杂多变。他能把传统宗教题材画得出人意表，比如给佛罗伦萨圣母领报教堂绘的壁画《圣母升天》：一片淡紫云霞如雄鹰展翅，托起圣母直冲苍穹，小天使们则从云中探出脑袋和身子，向四面八方努力挣脱虚幻的画境。——罗索似在说，艺术有不止一个目标和方向，创造之力既可往高处去，为何不能旁逸斜出？再如给托斯卡纳山城沃尔泰拉的大教堂作的祭坛画《下十字架》（Deposition from the Cross）：三个梯子撑住一个十字架，四人摩肩接踵爬上梯架抬下基督，其状危如空中杂技，地上之人却定在无声悲痛里；前辈艺术家讲究的均衡构图和古典比例都不见了，画面扯开，主角偏向一侧，其他人挤在边角，仿佛基督之死已将他们彻底砸碎。有时，罗索也会学几分师父的温良，画出优雅精致的《圣母婚礼》（Marriage of the Virgin；佛罗伦萨圣洛伦佐大教堂）。还敢尝试别人极少触碰的主题，比如《摩

西保卫杰斯罗的女儿》（*Moses Defending the Daughters of Jethro*；乌菲奇美术馆藏）。这时罗索二十九岁，他似乎预感到，身为艺术家，自己已被逼上绝路，于是将一腔狂暴的能量尽数宣泄在了青年摩西的身上。

就在那年，罗索去了罗马。看完米氏和拉斐尔在梵蒂冈的杰作，他深受感染，明白了什么叫宏伟和高雅。可他偏有一条尖刻的舌头，吹毛求疵，处处树敌。人家最先知道罗索这人，不是因为他的作品，而是他那傲慢的态度。他憋足一股劲儿，从根本上调整了自己的画风。《天使哀悼基督》就是新风格的代表：画中人美得阳春白雪，情绪也变得柔和而克制。

艺术内部的危机尚未平息，外部的危机紧随而来。1527年"罗马大洗劫"（Sack of Rome）之后，艺术家风流云散，各奔前程。罗索辗转于意大利北方，在威尼斯遇见一位贵人——法国国王弗朗西斯一世。受其邀请，罗索1530年来到法国，被任命为"首席画师"，与另一位意大利艺术家普里马蒂乔（Francesco Primaticcio）合作装饰枫丹白露宫。远离了罗马的焦虑和动荡，他重整心神，将自己的艺术打磨得更圆融。他设计的"弗朗西斯一世长廊"是名副其实的"整体艺术"：粉饰灰泥浮雕与彩绘壁画浑然一体，极富创意，虽是为国王歌功颂德之作，艺术手法却甚高明，风雅中透着机智。那秀拔的人体和柔美的情致成了法式审美的标签，"枫丹白露派"由此扬名，整个欧洲北方的装饰艺术都着了它的魔。

罗索为弗朗西斯一世效力，直到1540年去世。瓦萨里说他是自尽的——因为错怪一个朋友偷了自己的钱而愧疚难当。这事本身并不足信，但可以想象，罗索这一生深受自我意识的控制与折磨，始终无法与他人建立真正的信任。瓦萨里还风趣地提到他养了一只宠物狒狒。大约他能信赖的只有这未能进化成人的猿类，和人类最奇异的发明——艺术了。至少，在他看来，艺术是不会终结的。

小荷尔拜因
Hans Holbein the Younger

16 世纪德国最杰出的艺术家之一。1497 或 1498 年生于奥格斯堡（Augsburg；位于德国南部，当时为神圣罗马帝国自由城市）。父亲、叔叔和哥哥都是艺术家。幼年跟父亲老汉斯·荷尔拜因学画，十六岁时和哥哥去瑞士巴塞尔闯荡。有个教古典学的老师，想试试小汉斯的本领，刚好手里有一册新出版的伊拉斯谟《愚人颂》，便让他在书页边角画小漫画。这是个有趣的任务，小汉斯画得津津有味，画出了愚人的精髓。老师看了捧腹大笑，随即让兄弟俩给自己画招牌，他们就画了一个煞有介事的教书匠给两个心不在焉的学生讲课，效果颇好。这样，小汉斯有了点名气，也严肃起来，正经八百地给巴塞尔市长夫妇绘了一对肖像。此时他不过十七八岁。

不久，老汉斯在卢塞恩安顿下来，小汉斯就到那里工作了两年。可能还去了趟意大利。二十岁那年夏天返回巴塞尔，同年秋加入画师行会。头几年他只是个学徒期满、四处历练的小画匠（journeyman），现在有了画师身份（master），可以自立门户了。他早早便成了家，成功也随之而来。大至祭坛装饰，小至袖珍画像，他都擅长。可是再往后，新教改革运动在巴塞尔声势渐大，艺术家的日子就不那么好过了。1526 年 8 月，小荷尔拜因拿着一封伊拉斯谟的推荐信去了安特卫普。他没在那里久留，四个月后，托马斯·莫尔写信告知伊拉斯谟：你推荐的画家在英格兰。小荷尔拜因给莫尔朋友圈的文士画肖像，很受欢迎。遗憾的是，这时期最重要的作品《托马斯·莫尔爵士一家》已毁，仅存一幅草稿，画得耐人寻味：那位《乌托邦》的作者端坐在一群各怀心事的家人当中，望着窗外，显然跟大家不在同一个世界。

1528 年夏，小荷尔拜因回到巴塞尔，买了栋大宅。他给妻子和两个孩子画了幅肖像，构图大约受莱奥纳多《岩间圣母》的启发，可不

知为什么，妻儿的脸上都笼着悲伤，让人看了揪心。——大约是世道艰难，而做丈夫和父亲的又总不在家。第二年，巴塞尔爆发了一波严重的捣毁圣像运动，艺术家的处境更凄惨，不但生活受到威胁，精神也极苦闷。伊拉斯谟形容这座城市此刻的宗教和政治气候是"冰冻三尺"。小荷尔拜因不得不再次离家，前往英格兰。他想投奔莫尔，但莫尔与亨利八世反目，已辞去官职。他转而为德国汉萨同盟驻伦敦的商人画肖像，在同盟的引荐下，委托人很快又多起来。就是在这期间，他创作了那幅不可思议的《人使》。

小荷尔拜因的名声在亨利八世宫中传开了。1536年，国王正式封他为御用画师。他几乎把都铎王朝的贵族画了个遍。白厅宫里曾有一幅壁画，是小荷尔拜因最大的作品，画着亨利八世和他的第三任王后简·西摩、他的父母亨利七世和伊丽莎白，还题着拉丁诗句，盛赞亨利八世脱离罗马教廷，推行英格兰宗教改革。可惜此画毁于17世纪末的一场大火，仅有画稿存世。

亨利八世还派小荷尔拜因去欧洲各地给新王后的候选人描肖像。一次出差途中，他顺道回了趟巴塞尔，市长设宴款待，说尽了好话，最终也没能留住他。1543年深秋，他在伦敦死于瘟疫。

小荷尔拜因多才多艺且善于创新，是素描和版画高手，还设计过精细的珠宝和金属制品。但最为人称道的还是他的肖像画。他有一种锥子般的洞察力，再隐秘和复杂的性格，也能一眼看穿。他又是冷静而超脱的，无论坐在面前的是谁，都一视同仁。他画过的君侯、鸿儒、商贾都相信自己会不朽。他看透了他们，他们却看不透他。其实他并不刻意隐藏自己。佛罗伦萨乌菲奇美术馆有一幅他的自画像，画中那个敦厚的中年男子貌似与正常人无异，稀罕的是他表情里那份自信和一丝不苟。

查理五世
Charles V, Holy Roman Emperor

"这儿好,"伊莎贝拉远眺巍峨的内华达山,说,"就是这里了。"伊比利亚半岛悠长的日光照耀着峰顶积雪,她白皙的面庞熠熠生辉,查理在她身边点头微笑。那是 1526 年夏天,神圣罗马帝国皇帝查理五世与葡萄牙公主伊莎贝拉新婚宴尔,正在格拉纳达度蜜月。

"格拉纳达"(Granada)意为"石榴",晶莹炽热如血。古代摩尔人建造的"红色城堡"(Alhambra)雄踞东南小山之巅,绵延数百米。夕阳西下,云霞满天,城墙周遭十三座塔楼幻化出千万种赭晕。对此良辰美景,皇家眷属流连忘归,遂萌生建造行宫之念。查理以为今后可以安顿了,却忘了自己生来注定漂泊。

1500 年世纪之交,查理出生在尼德兰的根特(Ghent;今比利时东佛兰德省省会)。未满周岁,父母就去了西班牙,孤儿般的小查理由姑姑抚养成人。他身上汇集着勃艮第的骑士理想和尼德兰的人文传统。十六岁那年成为西班牙国王,在当地人眼里却是个外裔君主。西班牙的统一事业直到他外祖斐迪南二世(Ferdinand II of Aragon)这一代才完成,又险些被其父辈的婚姻悲剧所毁,随后爆发的民众起义使局势更加不利。年轻的查理励精图治,用数年时间成功平息西班牙贵族对他的敌意,为这片土地带来和平,巩固了自己的权力,最终将整个伊比利亚半岛纳入神圣罗马帝国的掌控中。

查理听说与伊比利亚隔海相望的亚平宁半岛上正兴起新建筑,很想去看看。1529 年夏,查理抵达意大利,在北方见识了当时最前卫的建筑——朱立奥·罗马诺(Giulio Romano)为曼图亚公爵设计的奇诡之宫(Palazzo del Te)。朱立奥是拉斐尔的得意门生,他亲自带查理观赏自己的杰作。壮游归来,这位皇帝对艺术和建筑的兴趣与日俱增,

很快就请曾在意大利求学的西班牙艺术家马楚卡（Pedro Machuca）设计了一座新皇宫。它紧挨着格拉纳达的摩尔城堡，有着外方内圆的独特造型，正方宫墙是仿照当时最"摩登"的罗马风格砌成的，雄浑厚重，铿锵有力，双层柱廊环绕的圆形庭院则酷似哈德良别墅的"岛上环廊"。这园庭的寓意成了猜不透的谜，有人说它是基督教传统里天国的符号，还有人说它隐喻神圣罗马皇帝君临天下的雄心。

最初二十年里，皇宫建造相当顺利。但查理为了巩固帝国疆域，不得不将大好年华投入到艰苦的军旅中。出征前，他请妻子代行朝政，维系大局。漫长的分居岁月里，书信是唯一的交流渠道，查理不惜笔墨讨论政治问题并给妻子详尽的建议。伊莎贝拉成了"查理的另一个自我"。只可怜她独守空闺，思念丈夫，形容日渐憔悴。1539年，三十六岁的伊莎贝拉生完第五个孩子后撒手人寰。查理为其英年早逝深感自责，从此换成一身黑色装束，并让威尼斯画家提香绘了伊莎贝拉的肖像，随身携带。画中的她恰是查理记忆中的模样：安静娴雅、风姿婉约，年轻的容貌像遥远而忧伤的梦。

查理没有再续弦。他大部分余生在西班牙之外度过，操劳他那庞大帝国的政治宗教纷争。格拉纳达宫还未竣工便已荒废，成了他永远回不去的家。1556年，心力交瘁的查理将领土分成两半：神圣罗马帝国交给了兄弟，西班牙王位传给了儿子，他自己隐居到一座修道院里，两年后与世长辞。

查理五世戎马一生，称霸欧洲，带领哈布斯堡王朝走向了鼎盛。最终，他放弃了尘世功名，也放弃了与格拉纳达有关的青春绮梦。在伊莎贝拉为其所生的儿子中，只有菲利普活下来并继承了西班牙王位，史称菲利普二世（Philip II of Spain）。他的执政期是西班牙历史上最强盛的时代。

伊拉斯谟将自己的著作《论基督君主的教育》献给了查理。在这

位热爱和平的大儒眼里,查理本性善好,心智诚实,奇才天纵,"英明冠盖众君主"。而在威尔第的歌剧《唐·卡洛斯》里,查理只是一个看破红尘的鬼魂。

切里尼
Benvenuto Cellini

本韦努托·切里尼是文艺复兴文化的一个缩影。他似乎永无可能,大约也从未想过做一个安分守己的艺术家。一有成就,马上会做出损害自己前程的事;多次因鸡奸、盗窃和谋杀而被起诉,每次犯法之后都像要为自己赎罪似的埋头苦干一阵,拿出好作品。如此循环,直到死神敲门。尽管声名狼藉,切里尼一直为显贵们工作,领受教皇、美第奇、法国国王的委托和庇护。他们当然知道,人人都会犯错,但才华不可辜负。

切里尼1500年生于佛罗伦萨。父亲是一位受过良好教育的中产阶级木匠,擅长制作乐器,希望他成为一名音乐家。他对音乐不冷不热,倒是迷上了金属工艺,十三岁时找了个金匠师傅,开始学打金子。几年后去了罗马,接触到丰富的古代雕塑,并有幸与多位大师共事。他先从小玩意儿做起,烛台、花瓶、首饰盒,样样精致,让人爱不释手。佛罗伦萨巴杰罗美术馆藏有一枚他给罗马行政长官做的帽饰,形若雏菊,珍珠贝母镶嵌成菊瓣,当中拿金子雕着丽达与天鹅,玲珑里透着香艳。谁又能想到,这么个心灵手巧的艺术家,竟有一股子勒不住的蛮性呢?

随着年龄增长,他的性子越来越蛮,技艺也越来越精。四十岁时,他开始为法王弗朗西斯一世服务。为促进法国本土的艺术复兴,这位国王全力推行"人才引进计划",从意大利请来许多优秀艺术家,

供养在枫丹白露宫里。切里尼深受鼓舞，决心在此大展奇才。这期间，他给国王做了一件大型青铜浮雕《枫丹白露仙女》，照那时流行的艺术风尚，把仙女身材塑得格外修长。还用象牙、包金和珐琅做了一只盐窖（维也纳艺术史博物馆藏），不过脸盆那么大，却装下一整个乾坤：用来盛盐的小碟是海神尼普顿的船舰，搁放胡椒的小罐则是大地女神的庙宇，二神舒展四肢，相对而坐，如话家常；黑檀底座托起"大地"与"海洋"，底座上雕着四方风神与米开朗琪罗的"晨""昏"。国王和他的贵客们看见这盐窖，怕是已忘了一桌珍馐。它是那位骄傲的金匠的宣言：雕塑当然可以这么做，精微之中必有广大。

切里尼在享受成功的同时也在不断制造冲突和暴力。最终，法国待不下去了，他像个英雄一样回到佛罗伦萨，成了科西莫一世的宫廷雕刻师。在老家，他行事更无拘束，创作上也更自由，开始全面着手大型雕塑。青铜雕像《珀耳修斯与美杜莎》就是这时期的杰作。它的成功却不可复制。切里尼用大理石雕刻《阿波罗与风信子》和《那喀索斯》（*Apollo and Hyacinthus*, *Narcissus*；均藏于佛罗伦萨巴杰罗美术馆），姿态拿捏得不行——他就像那个"影恋"的美少年，有太强的自我意识，不知拿自己的才华怎么办了。至于他给科西莫一世做的青铜半身像，则几乎是枯燥而琐碎的了。

晚年的切里尼依然狂妄恣睢，没有丝毫收敛。也曾入教修行，但终究还是放弃了。生命最后几年，他用泼辣的俗语写出一部活色生香的自传，洋洋得意地回顾了他这一生在艺术、情场和战场上的成就。1571年2月13日，切里尼逝于佛罗伦萨，圣母领报教堂为他办了一场豪华的葬礼。

谁知他一缕魂魄不散，荡进19世纪的法国，催生了大仲马的小说（*Ascanio*）和圣桑的歌剧。画家亨利·方丹-拉图尔给歌剧第三幕"铸造珀耳修斯"做了一幅石版印刷画：切里尼半跪在新铸成的希腊英雄脚下，张开两臂，喜极而泣。

而今，切里尼的半身青铜雕像伫立在佛罗伦萨老桥上，望着滔滔河水，若负平生之志。

托马斯·怀亚特爵士
Sir Thomas Wyatt

怀亚特爵士与萨里伯爵（Henry Howard, Earl of Surrey）共同开创了英国文艺复兴诗歌，但是没有哪个诗人比怀亚特更能代表亨利八世宫廷的复杂性。他精通国际外交，却多次顶着莫须有的罪名入狱；他能在骑士比武中轻松获胜，还擅长写含蓄优美的宫廷诗。人们对这位相貌英俊、文武双全的廷臣又是钦佩又是嫉妒。他似乎有公、私两幅面孔，但并非总是分得清，因为他一生游走于各处王室之间，大多数作品都是写给那些有共同趣味的贵族的。他将欧洲大陆和古典的诗歌形式与观念移植到英国传统中，经过一番格律和语音的试验，创造了一种新的诗艺。怀亚特写出了最早的英文十四行诗和讽刺杂咏，它们不光是文学作品，还映射出那个时期的焦点问题：新教改革和都铎王朝的集权统治。由于这种形式创新与历史反思的结合，怀亚特今天被视为16世纪上半叶英国最重要的诗人。

怀亚特1503年生于英格兰东南部的肯特，父亲在亨利七世和亨利八世朝中均担任要职，十分富有。不到二十岁，怀亚特已完成学业并结婚生子，开启了仕途之路。他先从侍童和文书做起，凭着伶俐的头脑和优雅的谈吐博得了国王的宠爱。二十三岁那年，他陪同英国大使出访法国和罗马，在旅行中接触到拉丁文和俗语诗歌，对韵律学发生了浓厚兴趣。归国后，亨利八世的第一任王后让他翻译彼得拉克对话集《人生的良药》（*De remediis utriusque fortunae*），但他觉得这个作品太枯燥，另译了古代作家普鲁塔克的《心灵的宁静》（*De tranquillitate et securitate annimi*；普鲁塔克原文为希腊语，怀亚特转译自法国古典学者

比代的拉丁文译本）。从此，"宁静"这个意象反复映现在怀亚特自己的诗作中，渐渐成了他的人生哲学。

接下来几年，怀亚特先后担任加来大元帅和埃塞克斯和平专员，加官晋爵，仕途大好。可他骨子里还是个诗人，会不停地寻找他的缪斯。三十三岁那年，他爱上了王后的宫女伊丽莎白。望见那张令他心花怒放的俏脸（"A face that should content me wondrous well"），再想到那脆弱的情丝（"So feeble is the thread"），"心灵的宁静"顿时成了空谈。夺去这份宁静的还有亨利八世的第二任王后安妮·博林。1536 年，国王下令逮捕安妮和五个被指控为其情人的男子，尽管怀亚特与安妮的情事只是传闻，他却受到牵连，在伦敦塔里关了一个月。王后被斩首，他无罪释放，恢复恩宠。出狱不久，他的父亲就去世了。经历了这番跌宕起伏，怀亚特语重心长地劝诫儿子："你要以你的祖父为榜样，而不是我。从我这里，你只能学到愚蠢和放肆，它们为我招来种种危险和仇怨，让我蒙受牢狱之灾，这都是我应得的。"那之后，怀亚特做人更小心，处世更谨慎。他对亨利八世有诸多不满，但仍是一名忠臣，先后两次出使神圣罗马皇帝查理五世的宫廷，都出色地完成了外交使命。这期间，他写了许多书信体诗文，诗中对乡村生活的赞美和对外国宫廷的讽刺都来自他的亲身经历。他后来又一次因宿敌诬陷而被关进伦敦塔，但总算有惊无险地度过了余生。1542 年秋，怀亚特在前往英格兰西南港口迎接西班牙公使的途中染了热病，不治而亡。

怀亚特的诗在亨利八世宫中广为流传，但是除了一本叫《爱神之宫》（*The Court of Venus*；仅有三个残本留存）的杂集，他的大部分作品都是死后发表的。1557 年，英国出版商理查德·托特尔为怀亚特和萨里伯爵编了一部合集（*Tottel's Miscellany*），其中收录了近百首怀亚特的诗。他余下的诗文手稿直到两个世纪前才被重新发现。

怀亚特奉彼得拉克为诗艺的楷模，他把彼得拉克十四行诗中常用的"矛盾修辞"（比如"冰"与"火"的对立）学到了家。今人对此多有诟

病，但是在那个时代，这类辞藻和情调颇能引起读者的共鸣。比如他翻译彼得拉克那首《我不得安宁》(*Pace non trovo e non ho da far guerra*)："我不得安宁，也无力争斗／我恐惧而又期盼，是烈火也是冰霜／我乘风翱翔，又坠落大地／我拥抱世界，却一无所有……"每一行都在表达一个恋爱中的人的内心冲突：他同时感到自由和约束；渴望生又渴望死；既是瞎子，又能看见，既是哑巴，又在抱怨；爱着别人，恨着自己，悲伤而又高兴。最末一行揭开因果——"我喜欢的人竟是这矛盾的根源"。

不确定性和背叛也是怀亚特诗作中常见的主题。他反复提醒世人，无论你是谁——君王，臣子，抑或恋人，易变的性情都是有害的。但很难说清他是在表达自己的心声，还是在创造不同的角色。怀亚特永远是矛盾的。在那个诡谲的朝堂中，他既是一个因迷失而幻灭的廷臣，也是一个因幻灭而反抗的诗人。

老勃鲁盖尔
Pieter Bruegel the Elder

16 至 17 世纪活跃在尼德兰南部的艺术大家族中最杰出的一位。

约 1525 年生于布雷达（Breda）。少年时代迁居安特卫普，二十六岁加入圣路加画师行会。不久便去罗马旅行，目睹了"文艺复兴全盛期"之后艺术家的集体焦虑。爱冒险，一路南下，抵达意大利南部港口雷焦卡拉布里亚，此地刚遭土耳其人突袭，火光冲天，遂画素描一幅以作见证；接着可能又去了西西里。而立之年返回安特卫普，正式成为常住居民。这里是繁华的商贸之都，三教九流往来市井，特别适合像勃鲁盖尔这样善于观察人类的艺术家。他为传统题材赋予了丰富的人性，并大胆开辟了新的主题。

自 1555 年起，勃鲁盖尔与名震北方的出版家科克（Hieronymus Cock）建立了长期合作。科克的出版社以制作精美铜版画著称，题材多为宗教寓言和风景。正赶上博斯的风格大受追捧，为适应市场需求，勃鲁盖尔也设计了一系列诡诞的图画。二人画风实在太像，勃鲁盖尔的《大鱼吃小鱼》（维也纳阿尔贝蒂纳博物馆藏）甚至被归于博斯名下，于是不得不给其他所有铜版画都刻上"勃鲁盖尔原创"的字样。

勃鲁盖尔当然有原创——他是个不折不扣的寓言家，自己发明了一套新颖巧妙的方法，能将道德说教转译成乡土语言。他洞察世事，作品时而也显出阴郁之调，但究竟不像博斯那么悲观。他更温和，悲悯中常带着诙谐。比如《尼德兰谚语》，画中是一个熟悉的佛兰德小村，里面有百余个谚语故事，往往一语双关，令人忍俊不禁。这是在用穷举法给我们看人类的荒谬和愚蠢，却不做任何评判，因为他知道，你我都在其中，没有谁是纯粹的旁观者。这件作品深受大众喜爱，有不下十六件仿作存世。还有他画了三遍的《巴别塔》（*Tower of Babel*），也时刻提醒我们：人类从未停止建塔，建得那么认真、执着，仿佛真有"通天"这回事。

他喜欢描绘佛兰德平民的生活，为此得了"农民勃鲁盖尔"的绰号，让人误以为他是农民出身。这也难怪，他画村人赶集，婚丧嫁娶，画得"土"味十足，好像他也穿着破衣烂衫跟大家一起哄闹，指不定哪个表情夸张、举止滑稽的角色就是他自己。可是，尽管这类作品透出他对乡村风貌的"沉浸式"体验和对细节的敏锐关注，却远非日常生活的简单再现。它们构图有力、场面控制得当，反映了严谨的艺术构思和整体设计。事实上，这些"农民画"没有哪一幅是画给真正的农民看的。请勃鲁盖尔作画的大都是富商和鉴赏家；他的朋友圈里也不乏尼德兰最有名望的学者。

今天，关于如何解读其作品中"农民"形象的争辩仍在继续，这

恰可佐证勃鲁盖尔艺术之复杂与独创。

他画的风景同样难以解读,而风景也许是他最大的创新。在宗教改革运动的余波中,他能将风景从传统图像中分离出来,另起乾坤,画岁时的更替和万物的兴衰。安特卫普有个富商(Niclaes Jongelinck)请他创作了一套"季节"画,有五件留存下来:《阴郁的日子》、《牧群归来》、《雪中狩猎》(维也纳艺术史博物馆藏)、《锄麦草》(布拉格洛布科维茨宫藏)和《收获》(纽约大都会艺术博物馆藏)。与其表现每个季节的标志性劳作,他更注重渲染风景本身的气氛与变化。你看不分明画中人的表情,却能感到这个气象万千的世界在人心底激起的波澜。这便是勃鲁盖尔的"世界景观",是他对自然和世界的深刻洞察与普遍想象。正因为有这种想象,他和他的作品才与众不同。

"季节"系列是勃鲁盖尔在布鲁塞尔创作的。他在那里度过了生命最后的岁月,于1569年9月去世。有一幅叫《画家与买家》的素描(又名《艺术家与鉴赏家》;维也纳阿尔贝蒂纳博物馆藏),上面的"画家"据说是他的自画像,乍一看,的确是个胡子拉碴的老农,而那双隐在杂草般的眉毛底下的慧眼还是暴露了他的身份。

勃鲁盖尔没能等来荷兰艺术的"黄金时代",但若没有他,黄金时代的艺术家们也就失去了一根精神支柱。

格列柯

El Greco,本名 Doménikos Theotokópoulos

早期绘画大师中少数受现代艺术家热烈追捧的画家之一。他活着的时候,意大利人和西班牙人都叫他"希腊人多米尼克"(Dominico Greco);"希腊人"(El Greco)这个更直接的名字是他死后叫开的。这

是昵称,因为他有纯正的希腊血统;也是尊称,因为他的艺术透着古希腊的崇高气质。并且这称呼是加了定冠词的——他就是那个特定的、独一无二的希腊人。然而在同时代人眼中,他那充满戏剧色彩的"表现主义"画风还是太离奇了,人们大受震撼,但是看不懂。像波提切利和维米尔一样,他的名字很快被历史淹没;是一群19世纪的收藏家和评论家把他从遗忘之渊中抢救出来,供在了艺术家的"万神庙"里。毕加索和一众西班牙拥趸对他顶礼膜拜,在他身上既嗅到了西班牙人的特质,又找到了"现代人"的原型——他画的是灵性,而非物性。对德国表现主义画家弗兰茨·马尔克和"蓝骑士"的成员们来说,这神秘的、来自生命内部的灵性乃是一副对抗物质享乐主义的强力镇静剂。而德国诗人里尔克和希腊作家卡赞扎基斯则从他的性格与作品中觅得了灵感。

格列柯1541年生于希腊克里特岛,1614年逝于西班牙托莱多。他从未忘记故乡,总是用希腊字母在画作上签写自己的全名Δομήνικος Θεοτοκόπουλος,还经常加上Κρής一词,意思是"克里特人"。那时克里特岛是威尼斯共和国的一部分,也是后期拜占庭艺术的中心。格列柯接受传统训练,很快成为一名优秀的圣像画师。二十六岁那年,他去了威尼斯。时机正好,那里的文艺复兴之花绽放半个多世纪,不但未凋,反而越开越妍;提香的艺术臻于化境,丁托列托和韦罗内塞正当盛年,格列柯就是来采蜜的。拜占庭已成过往,他开始学习"现代"绘画的要素,包括透视法则和人体解剖,以及在画面上组织复杂叙事的能力。这时期的佳作是一幅《基督治愈盲人》(*Christ Healing the Blind*;纽约大都会艺术博物馆藏),笔法鲜明,构图大胆,颇有丁托列托的风范。

一个青年艺术家一旦开了眼,内心会更加躁动。几年后,格列柯又去了罗马。在著名插图画家柯洛维奥(Giulio Clovio)的引荐下,他住进红衣主教法尔内塞的宫殿,过起了体面的画师生活。很快,他就成立工作室,雇了两名助手,准备大干一场。可是六年过去,只得到

一些肖像画和小型宗教画的委托。他把一肚子不满发泄在米开朗琪罗身上，说他根本算不上好画家。米氏已过世多年，但他在罗马的声望仍然不可撼动。格列柯这么一闹，反而惹来罗马艺术圈的怀疑，受到排斥，处境更孤立了。

　　意大利虽好，终非久留之地。带着一颗彷徨的心，格列柯继续西行，来到西班牙。在马德里，他向国王菲利普二世谋职，直接遭拒。这时他已三十六岁，一身本事无处施展，对功名的渴望也愈发强烈。他总觉得，偌大的世界上一定有自己安身立命之所。还真有，托莱多仿佛就是为他预备的。这座古城位于伊比利亚半岛的心脏，是神圣罗马皇帝查理五世的据点，天生一种"帝都"气质；基督徒、穆斯林和犹太人在这里和平共处，文化氛围非常包容。格列柯找到一群志同道合的朋友和赞助人，终于有了一份名利双收的事业。他把在意大利尝试过的风格尽数挥洒出来：肖像画的写实手法，威尼斯的色彩和笔触，米氏晚期的构图理念，还有矫饰派那种极致的优雅与工细。托莱多给了他一片沃土，也因他的艺术而不朽。他为这座城市留下一幅永恒的"肖像"——《托莱多风景》（纽约大都会艺术博物馆藏）：黑云压城，暴雨将至，他把自己的心境跟托莱多叠在了一起。

　　暴雨将至，托莱多虽然远离罗马的纷扰，但一样无法抵抗来势汹汹的新艺术。今人太容易将格列柯的成就离析出来看待，就好像他创造的是一种时代之外的、等着被现代发现的艺术。可是别忘了，他去世时，巴洛克艺术的创始者卡拉瓦乔和卡拉奇（Annibale Carracci）都已入土四五年了。跟他们相比，格列柯更像是属于过去的，而不是将来；他的作品更契合"矫饰主义"的精神，强调的是艺术家的想象，而不是对自然的复制。

　　西班牙画家和传记作家帕切科（Francisco Pacheco；委拉斯开兹的老师）曾去探访格列柯的工作室，正好看到他比着石膏、蜜蜡和黏土做的人像画画，这方法大概是从丁托列托那里学来的，帕切科却不赞

成,他认为还是用真人模特好。但他无法否认格列柯是了不起的大画家。在《绘画的艺术》(Arte de la pintura)一书中,帕切科给了这个希腊人很高的评价,说他画的肖像活灵活现,堪称神品。委拉斯开兹对格列柯的肖像画也大加赞赏。而今人最爱的却是格列柯晚期最放肆的作品,比如《圣约翰的幻象》(The Vision of St. John;纽约大都会艺术博物馆藏)——那种灵异的气氛,那些奇长的人体和摇曳的姿态,都令现代评论家和艺术家深深着迷。

像是有意不让人们轻易看懂他的艺术,格列柯拒绝以"自然主义"为绘画的工具。他偏爱一类不那么自然的、暗藏玄机的艺术风格,也就是瓦萨里所说的maniera——这个词恰是"矫饰主义"的来历。那时候,"矫饰主义"已演过了头,正受到批判,罗马的艺术家们都在想尽办法摆脱它,格列柯却要逆流而行,肆无忌惮地拉伸和扭曲人体,做出极端的透视缩短和失真的色彩。可贵的是,他能赋予这些手法深刻的表现力,而不仅仅用它们来炫耀技艺。

格列柯的艺术是在行走中诞生的。他的足迹如一把锋利的长剑,在16世纪后半叶欧洲的艺术版图上切开了一个清晰的横断面:从拜占庭圣像画扁平的象征世界切进文艺复兴绘画广阔的人文天地,再切入一种近乎抽象的"观念"艺术。表面上看,这三个世界大相径庭,细想之下,它们又有一个共同的理念,就是艺术终将超越现实,抵达更高的精神疆域。格列柯一生都在批判和拒绝纯粹表象的世界;他的艺术并非现实的翻版,而是想象力的延伸。

卡拉瓦乔
Michelangelo Merisi da Caravaggio

"没有希望,亦无所畏惧"——这是卡拉瓦乔跟他那帮哥们的座

右铭。他在死亡的黑翼下降生,又在夜晚的黑影中消失,就像他留下的画作,阴郁而神秘。黑暗的力量是不可抗拒的,他的画风受到热烈追捧和模仿,成了一种"主义"——"卡拉瓦乔主义"(Caravaggism),乃至更极端的"黑暗主义"(Tenebrism;取自意大利语 tenebroso,"黑暗")。可是他不光刻画黑暗与死亡,也描绘鲜花与少年;画圣徒和天使,也画倡优和骗子。他自负、叛逆、敏感、冲动,是奇才天纵的画家,也是臭名昭著的凶犯。他这个人和他的艺术,实在很复杂。

卡拉瓦乔 1571 年生于米兰。那时米兰闹饥荒,他在悲惨世界中度过了童年;六岁时,祖父和父亲相继去世。十三岁开始给一位本地画家做学徒,师傅自诩得提香真传,可画艺实在平庸,四年过去,只教给徒弟一些基本功,混饭吃尚且不够。卡拉瓦乔几乎是靠自学摸索出了绘画之道。二十一岁那年,他满怀信心地去了罗马。罗马机会很多,但没人搭理一个穷小子。还是米兰的师傅帮了忙,替他在画家切萨里门下谋了份助手的差事。切萨里水平一般,却深得教皇器重,被封为骑士。这位骑士艺术家经营一间高效、高产的画室,采用流水线作业,像装配汽车一样生产画作。卡拉瓦乔负责"生产"花卉蔬果。他这么有抱负,怎么甘心把自己的才华浪费在画那些无聊的莴苣上呢?于是另起炉灶,画静物小品、算命女郎、俊俏男孩,画好了直接拿到市上叫卖。

这样当了三年街头艺术家,运气来了。他有一幅《纸牌屋》(*The Cardsharps*),画两个贼头鼠脑的骗子跟一个天真的少年赌牌,场景取自街巷,但剔除了喧闹的背景,专注刻画三个角色的表情和行为,兼有艺术和道德的趣味。大主教德尔·蒙特一眼相中了这件作品,重金买下,并将卡拉瓦乔请到了家中。他的第一个重要委托是为罗马的圣王路易教堂创作圣马太生平组画。1600 年,《马太蒙召》(*Calling of Saint Matthew*)与《马太殉教》(*Martyrdom of Saint Matthew*)完成,揭幕的瞬间,人们惊呆了,仿佛闯进一个"实验剧场"——一间屋子四壁涂黑,只在高处开了扇窗,光从那里来,唤醒了遥远的过去。这两幅画让卡

拉瓦乔一夜成名。在当时的评论家眼中,他的画有种令人战栗的立体感,但亮的太亮、暗的太暗,画风"极不自然"。的确,看惯了拉斐尔、提香、柯雷乔,再看他,视觉和心理一下子都很难适应。那是因为他对"自然主义"的态度既非抒情也非写意,而是挑衅的。他要的几乎是一种超现实的真实,如果让他选择,他宁可活在自己的画中。

卡拉瓦乔是个快手,但耍起来跟工作一样卖力。认识他的人说,他会玩儿命画上俩星期,然后大摇大摆逛俩月,佩一把短剑,带一名仆人,随时准备跟人干架,做他的朋友实在尴尬。那时刀剑是非法武器,得有官方许可才能携带。他不管那一套,今天朝侍者扔一盘莴苣,明天劈掉对手的斗篷,这算轻的;刺伤护卫,殴打警察,他都敢。多次被捕,竟无丝毫收敛。

他的灵感跟脾气一样说来就来。他没那份闲工夫打稿,直接在帆布上着色,不满意就涂掉重画。这倒罢了,最让评论家错愕的是,他居然用劳动人民当模特。但必须承认他很会挑人,像大导演费里尼挑特型演员那般,他挑的模特都长着一张不规则的脸,奇异,粗犷,特征鲜明。他把这些模特放在可识别的当代场景里,照着他们画圣徒。

三十五岁那年,卡拉瓦乔闯了大祸。为了一名女子,或是一场比赛,他跟一个彬彬有礼的青年发生争执,吵架迅速升级为斗剑。卡拉瓦乔虽无意杀人,却导致对手重伤而死。他不敢上公堂,从罗马流窜至那不勒斯,又逃到马耳他岛。马耳他那时拥有独立主权,是"马耳他骑士团"(一个类似"圣殿骑士"的宗教军事团体)驻地,如果能加入骑士团,会更容易获得教皇赦免。他给瓦莱塔的圣约翰大教堂绘了一幅五米多宽、三米多高的《施洗约翰殉教》(*The Beheading of St. John the Baptist*):约翰已被斩,头和身子还连着,刽子手拔出腰间的短刀,正要割下圣人的头颅,血泊底下赫然写着卡拉瓦乔的名字。他画出了死亡的本质,也画出了人类残忍的本性。此作完成后,卡拉瓦乔如愿受封为骑士。一切似乎要好起来,但他的脾气又惹了麻烦。他跟另一

名骑士斗殴，锒铛入狱；越狱出逃，流亡西西里，返回那不勒斯，又寻衅滋事，侥幸从仇人刀下捡了条命，却被严重毁容。极度窘困中，罗马传来喜讯：朋友已替他向教皇求得赦免令，他可以回去了。他把行李装到船上准备出发，不料再次被捕。等他买通狱警从牢里出来，那艘船已载着他全部家当离开港口。他沿着海岸踽踽独行，几天后在高烧中死去。

卡拉瓦乔只活了三十九岁，一生急风暴雨，辉煌的事业不过十来年。说什么"没有希望，亦无所畏惧"，座右铭都是骗自己的。这个不甘心画莴苣的艺术家从未放弃过希望，始终相信艺术可以改变命运。可他又是那样害怕，逃到天尽头，仍未逃脱自己的心魔。他是名副其实的"黑暗骑士"。他死后，荷兰、法国、西班牙的艺术家接过了"黑暗"的火炬，"卡拉瓦乔主义"成了巴洛克的一块奠基石。然而黑暗之力终究只能造就一个卡拉瓦乔，他的艺术虽可模仿，他的人生却不可复制。

阿特米西亚
Artemisia Gentileschi

我不会称你为女人，这样就不会让人怀疑你思想的活力。我不会奉你为女神，这样你就不会怀疑我语气的诚恳。我不会赞扬你的美貌，那只是平凡女子的品质，与你无关。我不会说，你用你的画笔创造了神品，这样就不会夺去你的荣耀。我不会说，你用你的言辞创造了奇迹，因为只有你才配赞美它们。我只会说，你那独一无二的美德要我绞尽脑汁发明新的语言——配得上你的伟大天赋且能表达我的忠诚的语言。

[附录] 文艺复兴人物小传

这是那不勒斯的一位作家写给画家阿特米西亚的一封信，那时她已蜚声画坛。他真会夸人，尽管他赞扬这个女人的同时贬抑了别的女人，她读了也一定很开心。关键是，这位作家夸到她心坎儿里去了——他夸的是她的艺术，与她福祸相依、不离不弃的艺术。

阿特米西亚 1593 年生于罗马，是名画家奥拉齐奥·真蒂莱斯基的第一个孩子和唯一的女儿。她在艺术上很早熟，小时候给父亲当学徒，进步之快令人吃惊。十七岁那年，她画了一幅《苏珊娜与长老》(*Susanna and the Elders*)。故事取自《旧约·但以理书》：已婚女子苏珊娜在花园沐浴，两个老人溜进来偷窥，她坚守贞操，反被指控通奸，最后但以理主持公道，捍卫了她的名誉。文艺复兴和巴洛克画家都爱描绘苏珊娜的裸体，这裸体被人看见，她又看回去，目光直接而又复杂。阿特米西亚却简单，她画的苏珊娜扬起双手，使劲扭头，竭力闪避着偷窥者的目光，似乎在拼命告诉自己：我没被人看见；她画得又是那样自然，苏珊娜的裸体温暖丰腴，两脚刚浸过热水，红通通的。这情景，无论男女，看了都要心动。阿特米西亚在画上签了名，想必她自己对这件作品也很满意。那之后不久，她就被人强奸了。此事闹上法庭，为她引来各种流言蜚语；她忍着酷刑打赢了官司，嫁给一个平庸的画家，离开罗马去了佛罗伦萨。

她一边生儿育女，一边开创事业。米开朗琪罗的侄孙刚建了一座画廊，邀请她和几位佛罗伦萨艺术家各作一幅寓言画向他的叔公致敬，她的任务是在画廊二楼天花板上描绘"爱好"（inclination）。爱好乃是一个人天生的意愿，是创造力的本源。那时阿特米西亚二十二岁，身怀六甲，很自然地就画了一个美好的裸女，手举罗盘坐在云端，一颗明星正为她引路。都说这女子像画家本人；确实，她不放过任何展示自我的机会——基督教烈士亚历山大的凯瑟琳，弹鲁特琴的吉卜赛女郎，她都画成了"真人秀"。人们在欣赏她的才华的同时也在认识她这个人。她有意识地进行自我教育，学习读写，结交名流，让自己的谈吐变得更优雅；去剧院看戏，把那些华丽的服饰记在心里，再给她画

中的人物穿上。二十三岁时，阿特米西亚成为佛罗伦萨美术学院第一位女画师。她靠自己的天赋和努力赢得了贵族和学者的赞誉。美第奇公爵科西莫二世对她甚是慷慨，她与物理学家伽利略的友谊也被传为美谈。

但是像那个时代所有的艺术家一样，她也要与各类雇主周旋，时而陷入财务危机和法律纠纷。佛罗伦萨不能久留，年轻的阿特米西亚带着孩子重新踏上了谋生之路。她先回罗马住了十年，罗马更国际化，她与来自西班牙、法国、佛兰德的委托人和艺术家合作，开了眼界，长了本事，名气也越来越大。这期间她还去过威尼斯，从那时起，就有许多文人写信写诗赞美她和她的作品。三十七岁那年，阿特米西亚在那不勒斯安顿下来，开起一间成功的画室。其间曾受英国国王查尔斯一世之邀来到伦敦，那时她父亲奥拉齐奥已是国王的宫廷画师，父女团聚，再次并肩作画。她在英国内战爆发前返回那不勒斯，继续经营自己的画室，一直工作到去世。有人猜测她死于1656年的瘟疫，整整一代那不勒斯艺术家都在这场灾难中失去了生命。

阿特米西亚在世时颇受推崇，死后就被遗忘了。她的许多画作过去都归于卡拉瓦乔的追随者或奥拉齐奥名下。20世纪以来，女权主义者又齐声为她鸣冤叫屈。至今仍有不少艺术史学者坚持将"女性视角"安在她的作品上。阿特米西亚的确塑造了一群非凡的女人——克利奥帕特拉、卢柯蕾齐亚、达那厄、维纳斯、苏珊娜、犹滴，但所谓的"女性视角"归根到底是一种自然视角。她画出了这些人物在特定的情境下所应有的、自发的状态，而不是她们意识到有观众在场时蓄意为之的样子。她以同样的手法刻画了大卫、耶稣、贵族绅士。她不因男女或角色之别而美化或丑化谁，人类该是什么样就是什么样。但她非常擅于运用明暗对比营造场景气氛和戏剧效果，这一点的确是得了卡拉瓦乔的真髓，而她似乎比卡拉瓦乔更能挖掘色彩的修辞潜力。

阿特米西亚最擅长刻画的还是她自己。四十六岁时，她作了一幅寓言自画像（*Self-Portrait as the Allegory of Painting*；伦敦白金汉宫皇家收

藏），画中的她一手握色板，一手举画笔，正凝神思索。这是她的本色——一个自信、专注的画家。她与她的绘画艺术已合为一体，正如她的名字 Artemisia，把每个音节清晰地念出来就是 Arte-mi-sia，"我即艺术，艺术即我"。

普桑
Nicolas Poussin

法国巴洛克时期的"古典主义"画家。1594 年生于诺曼底小镇莱桑德利（Les Andelys），1665 年逝于罗马。

普桑生在一个农民家庭，小时候学过一点拉丁文。十八岁那年，有个画家到他的家乡工作，点燃了他对绘画的热情，他不顾父母反对，离家出走去了巴黎。那里，摄政女王玛丽·德·美第奇正在花巨资装饰自己的宫殿；法国宗教战争刚结束不久，城里城外忙着重建教堂；新崛起的富商也开始买画藏画，艺术家很吃香。但艺术市场被强大的行会垄断，普桑从小地方来，根本挤不进去。他先给一个佛兰德画家打了三个月工，这家工作室只画肖像，他没兴趣，又换了一家，仍不满意。他似乎不太适应那种好几个画匠"生产"同一幅画的工作室模式，更喜欢一个人慢慢干。日子过得很窘迫，但是对艺术痴心不改。刚好有个朋友在宫里做事，带他去看皇家艺术收藏，古罗马的雕塑、拉斐尔和提香的画作令他大开眼界，他的心飞到了罗马。

罗马在大山那边，道阻且长。普桑前两次努力都失败了——第一次抵达佛罗伦萨，第二次只到里昂。那时玛丽宫里的桂冠诗人马里诺（Giambattista Marino）请普桑给奥维德《变形记》绘一套插图，他交了一份粗糙而笨拙的作业，实在看不出将来能成大器。但诗人自有一双慧眼，总觉得这个年轻人会有出息，只是暂时没找到方向。在马里

诺热心帮助下，普桑第三次出发，终于到了罗马。此时他已是而立之年，一贫如洗。

在罗马最初几年，普桑尝试过多种艺术风格，但最让他感动的还是提香的色彩和罗马石棺上的浮雕。他画过一幅《逃往埃及途中小憩》（*Rest on the Flight into Egypt*；布达佩斯美术馆藏），活泼的小天使，明媚的圣母，湛蓝的天，加上整个画面的乐观精神，都在向提香的《酒神祭》（*Bacchanal of the Andrians*；当时在罗马，现藏马德里普拉多美术馆）致敬，而小巧画幅上透出的亲密温柔的诗意，却是提香类似的作品中很少见到的。

通过马里诺的人脉，普桑加入了古物学家德尔·波佐（Cassiano del Pozzo）的朋友圈。波佐是罗马的名人，在他引荐下，普桑得到一项重要委托：给圣彼得大教堂绘祭坛画《圣伊拉斯谟殉教》（*Martyrdom of St. Erasmus*；梵蒂冈博物馆藏）。这可是令所有青年艺术家垂涎的机会，他努力按当时盛行的"巴洛克"风尚去画，却适得其反，引来不少负面评论。之后又尝试卡拉瓦乔和威尼斯画家韦罗内塞的风格，都不理想。此时他已明白，给教堂和宫殿做装饰这类活并不适合他干。借着"反宗教改革"的东风，罗马的艺术家们不厌其烦地描绘天国盛景、基督显灵、圣徒狂喜，可这些宏大的戏剧场面显然无法拨动普桑的心弦。他的目光穿透浮华的当下，投向了过去，一个世纪前的文艺复兴艺术在他眼中新鲜如初，希腊、罗马人的生活与思想令他无限神往。终于，他下定了决心：走自己的古典之路，与"巴洛克"分道扬镳。

他从奥维德神话、古代历史和旧约故事中汲取灵感，遴选主题。1627年绘的《弥达斯》（*Midas Washing at the Source of the Pactolus*；纽约大都会艺术博物馆藏）是受奥维德启发的画作之一，构图精妙，色调沉郁，笔法流畅；足够好，但又不特别出色。跟巴洛克艺术家炫目的大作相比，此画实为一种"软推销"，背后是普桑独立的眼光和心态。弥达斯的故事尽人皆知，这个不幸的国王向酒神求得点物成金的魔法，

走到绝路才彻悟。谁不要荣华富贵呢？可是普桑已明白，在他这里，艺术和财富不可兼得，他这一生最好是过恬淡寡欲的日子。

画家常围绕一个主题创作多幅作品，反复推敲构图，挖掘画面的表现力。普桑的两幅《劫夺萨宾女子》就是如此（*Abduction of the Sabine Women*；分别藏于纽约大都会艺术博物馆与巴黎卢浮宫博物馆）。那时的艺术家特别喜欢这个主题，但很容易像鲁本斯那样画成一场眼花缭乱的闹剧，唯有普桑能把骚乱的场景画得井然有序，他读史书，知道早期文明的创建离不开这种"有组织的骚乱"。这时期普桑的笔法更工细，布局也更严整，色调以棕、褐为底，时有蓝、白、红跳出，带动场景，活跃气氛。两画均采用对角线构图，方向却是反的，对比着看十分有趣；各自又拿几组小对角线布置画面，由近及远分出层次，紧凑而不拥塞，透气而不空旷。

他像一个痴迷舞台艺术的导演，将久远的故事编成剧本，自制小型布景，做小蜡人，给它们穿上古代长袍，摆出各种造型，让它们演戏，演好了再画出来。他会根据主题和脚本在设计、色彩、笔法、人物的情态与手势上做出细微调整，为每个叙事场景创造一种感人的、持久的印象。无论宁静还是喧闹，欢喜还是哀悼，他的画总透着一种缄默的诗意。画中人沉浸在自己的世界里，忘了时间的流逝，留下一刹那的永恒和挥之不去的惋伤。

就这样，普桑坚定从容地画下去，画出了"古典主义"的大学问。但是到了晚年，他开始放松，不再像从前那样讲究秩序，构思上更依赖直觉而非体系。《俄里翁找太阳》（*Blind Orion Searching for the Rising Sun*；纽约大都会艺术博物馆藏）是普桑晚期的杰作，这时他已年逾六旬，视力在逐渐下降，他把俄里翁的神话画成了一个动人的寓言：双目失明的巨人手拿弓箭，在郁郁苍苍的山林中摸索着向前，火神的仆人刻达利翁站在他肩上为他指路。我们知道他会找到初升的太阳，重见光明；我们也知道，神话之外，每个人都在挣扎着寻找出路。普桑

放开去，任由自己的想象带路，但布局中仍有一种章法、一份清醒，让人一看就知道，这是他的手和心在工作。

普桑这一生探索过各种叙事题材——"异教"的，犹太教的，基督教的，泛神的；接近人生尽头，又创作了一组风景画，色调冷峻，意境超拔，甚至有种斯多葛式的坚忍。表面上看，它们似乎暗示着不同信仰体系的冲突，但在他眼中，这些都是人类历史和文化的产物，所以画起来不偏不倚，总是怀着敬意去演绎。他的画作既是关于某个特别信仰的，也是对"信仰"这一精神现象的总体表达。

有位传记作家这样形容普桑：一位用绘画表达自己的哲人。巴洛克雕塑大师贝尼尼也曾指着他的前额，称他是个"在那儿工作的画家"。从普桑留下的一幅自画像看，他的确是这样的人——一个目光坚定、思想深邃的逆行者。

潘诺夫斯基
Erwin Panofsky

学艺术史的人都知道潘诺夫斯基的昵称：潘（Pan）——阿卡狄亚的牧神。我们这位潘脑子特别好使，如果让他学数学或物理，他也一定能有大成就。但是艺术史需要他，艺术史学史也少不了他这块里程碑。

潘1892年生于德国汉诺威一个富裕的犹太家庭。在柏林长大并顺利通过高中毕业考试，之后在慕尼黑大学和弗赖堡大学修习法律、哲学和语文学。那时弗赖堡大学刚成立艺术史系，系主任是著名的中世纪研究学者威廉·福格（Wilhelm Vöge），潘去听他的讲座，爱上了艺术史。在福格指导下，他以"丢勒的艺术理论"为题写出一篇出色的

博士论文,这时他才二十二岁。同年,"一战"爆发,潘因骑马受伤而免服兵役,回到柏林继续钻研艺术史。

二十四岁那年,潘娶了比他年长八岁的艺术史学者多罗西亚·莫斯(Dorothea Mosse)。她也有个昵称——多拉(Dora)。潘和多拉生的两个儿子后来都成了杰出的科学家(长子汉斯是宾夕法尼亚州立大学的大气科学教授;次子沃尔夫冈是斯坦福大学的物理学教授,曾获美国国家科学奖章)。1921年,潘来到新创建的汉堡大学教书,六年后成为该校第一位艺术史教授。在那里,艺术史家阿比·瓦尔堡(Aby Warburg)创立的文化研究图书馆聚集着一批思想活跃的学者,其中就有马尔堡学派"新康德主义"哲学家恩斯特·卡西尔(Ernst Cassirer)。受其影响,潘开始关注文艺复兴艺术与思想中的"符号",不久即出版了自己的成名作《透视作为符号形式》(*Die Perspektive als symbolische Form*);还跟瓦尔堡图书馆管理员弗里茨·萨克斯尔(Friz Saxl;也是一名艺术史家)合作,为丢勒的版画《忧郁》写了本专著(*Dürers 'Melencolia I'*)。他对奥地利艺术史家李格尔(Alois Riegl)的"艺术意志"论(Kunstwollen)也有浓厚兴趣。学问做得深奥,课却讲得活泼,在学生眼里,"潘神"机智、风趣,常冒出尖刻的妙语,时而还有股自命不凡的劲儿。

潘的名声很快传至大西洋彼岸。1931年,纽约大学聘他为客座教授,他在纽约和汉堡交替授课,过起了候鸟般的生活。1933年4月,纳粹政府颁布新法,当时潘正在纽约,突然接到通知:他被解除了汉堡大学的教职。后来回忆起这段经历,潘不无讽刺地提到,那封电报的封条上赫然写着"谨祝复活节快乐"("复活节"Easter 一词的字面义意思是"东方人"),落款竟是"西部联盟"——东、西的方位和意识形态完全颠倒了。

犹太人被逐出象牙塔,德国前景一片黑暗,移居美国是唯一的出路。但是潘没有忘记他在汉堡大学的三名犹太学生。1933年夏,他返

回汉堡,冒着极大的风险辅导学生完成博士论文,帮助他们及时获得了学位。1934年,潘带着几个家人和大部分家当离开了德国,他的另外三十多名亲属则不幸被送进了集中营。

移居美国的第一年,潘在普林斯顿大学和纽约大学同时授课,翌年加盟普林斯顿高等研究院。这里是流亡学者的绿洲,他们不承担教学任务,也没有衣食之忧,只需安心治学。潘跟爱因斯坦和奥地利物理学家泡利成了好朋友(可惜我们没有他们的聊天记录)。1940年,潘和妻子加入了美国国籍。这期间,潘的学术思想也发生了转变。在早期的艺术史研究和写作中,他尝试过多种不同的方法,现在则有了明确的方向。1939年,潘出版了他的名著《图像学研究》。图像学的理论今天已得到极广泛的应用,但当年他写这本书其实有个清晰的定位,反映在书的副标题上就是:文艺复兴艺术中的人文主题(*Studies in Iconology: Humanistic Themes in the Art of the Renaissance*)。

潘是20世纪中叶最活跃的艺术史学者。他去哈佛大学作"诺顿演讲",讲稿扩充成了两卷本的专著《早期尼德兰绘画》(*Early Netherlandish Painting*)。在瑞典乌普萨拉大学的系列讲座又结为一部《西方艺术中的文艺复兴与其他复兴》(*Renaissance and Renascences in Western Art*);他提出,在那个大写的意大利"文艺复兴"发生之前,欧洲中世纪艺术与文学史上已发生过多场小规模的、局部的复兴,古典精神一直在寻找时机"重生"。《哥特建筑与经院哲学》(*Gothic Architecture and Scholasticism*)成书于1951年,薄薄的一本,读起来却很"烧脑"。——事实上,潘的著作没有哪一本读起来是轻松的,他总是邀请我们跟他一起思考,甚至鼓励我们去驳倒他。一旦熟悉了他的思维方式和语言风格,读其作品便如饮醍醐。有学者批评潘的方法过于注重艺术的符号和意义,而忽略了形式与风格,但别忘了,无论意义还是形式都是人的创造,潘骨子里是个人文学者,他最关注的还是人。了解这一点,只需读《视觉艺术的意义》一书的导言——"艺术史作为一种人文学科"("The History of Art as a Humanistic Discipline"),像当

年的阿尔贝蒂和莱奥纳多为艺术家立言那样，潘用自己的勇气、信念和实践捍卫了艺术史与人文研究的地位。

他的妻子多拉晚年也开始发表著作。夫妻二人合写过一部有趣的书：《潘多拉魔盒：一个神话符号的流变》(*Pandora's Box: The Changing Aspects of a Mythical Symbol*)，书名一语双关，包含了他俩各自的昵称——Pan 与 Dora。

1962 年，潘从普林斯顿高研院荣誉退休，随后受聘为纽约大学讲席教授（Samuel Morse Professor of Fine Arts）。三年后，多拉病逝。第二任潘夫人（Gerda Soergel）比他小三十七岁，也是一位优秀的艺术史学者，曾出版过关于米开朗琪罗的专著。

潘活了七十五岁，于 1968 年 3 月 14 日去世。我们从未见过他，但他的影响一直都在。记得当年读书时，年长的教授们说起他来都是眉飞色舞，"潘爷爷"这个绰号也不知何时叫起来的。潘爷爷一生爱狗，他养的狗去世后，高研院全体同仁送他一只爱尔兰长毛猎犬幼崽，附赠希腊语小诗一首，底下是大家的签名。诗的大意如下：

> 我们满怀深情地把这只良种小狗
> 送给我们的好邻居潘，它叫狄翁
> 狄翁是柏拉图最爱的弟子，你晓得
> 所以祝我们的小狄翁成为潘的最爱
> 愿你们心心相印、灵魂合一
> 愿天神将你俩命名为潘狄翁
> 　　　　　　（注：潘狄翁是传说中的雅典国王。）

愿潘狄翁在阿卡狄亚安息。

母题 / 文本 / 作品 / 风格流派
（本书所述）

母题

死亡之舞　5, 7, 8, 11, 14, 17, 158, 160, 196

狄多与埃涅阿斯　38, 44

施洗约翰之死　151

卢柯蕾齐亚之死　1, 29, 101, 103-106, 108, 109

耶稣之死　168-174

乐园中的克利奥帕特拉　1, 59, 62

"不要摸我"　1, 164, 175, 177, 178, 180, 186

埃涅阿斯游冥府　28, 73

基督升天　191-194, 197, 198, 200, 203

四大诅咒　75

圣母之死　164, 209-213, 215-219

西西弗斯　28, 72, 75, 76, 80, 81

大希律王屠婴　149, 163, 223-224

珀尔修斯与美杜莎　28

逃往埃及　223, 225, 232, 233, 360

维纳斯与阿多尼斯　94-97, 99, 100

世界景观　233, 234, 237, 253, 350

雅克托安之死　29, 101-109

荷兰起义（八十年战争）　235, 237

大卫与歌利亚　112, 122, 124, 126

塞巴斯蒂安殉教　243, 245-254, 258, 260

犹滴斩荷罗孚尼　84, 88, 134, 135, 137, 139, 141, 142

拉撒路复活　262, 267-269, 273, 274, 276-279, 335

参孙与大利拉　135, 136

以马忤斯的晚餐　286, 287

莎乐美　29, 148-161, 334

阿卡狄亚　2, 62, 263, 301, 302, 304, 305-317, 329-331, 362, 365

希律的盛筵　53, 151, 153-155, 157,

文本

荷马《奥德赛》　76, 78

忒奥克里托斯《田园诗集》　309-311

赫西俄德《神谱》　82

维吉尔《埃涅阿斯纪》　33-36, 38, 40, 43, 44, 73

柏拉图《斐多》　15, 20

柏拉图《会饮》　80

贺拉斯《诗艺》　107

亚里士多德《动物的繁衍》　88

李维《罗马史》　2, 48, 55, 66

母题 / 文本 / 作品 / 风格流派

奥维德《变形记》 28, 87, 94, 96, 99, 101, 105, 359
奥维德《女杰书简》 34, 35
塞涅卡《书信集》 21
老普林尼《博物志》 107, 171, 188
约瑟夫斯《犹太古史》 150, 224
马可·奥勒留《沉思录》 60
阿普列乌斯《变形记》(《金驴记》) 105
《旧约·出埃及记》 224
《旧约·士师记》 132
《旧约·传道书》 5, 262, 282
《犹滴传》 129, 131, 132, 133, 138
《新约·马太福音》 191, 223
《新约·马可福音》 148
《新约·路加福音》 197, 206, 266
《新约·约翰福音》 168, 175, 206, 266
《新约·启示录》 245
假斐洛《圣经古风》 112
第欧根尼·拉尔修《名哲言行录》 20
尤西比乌斯《编年史》 38
雅各布·德·佛拉金《金色传奇》 208
但丁《神曲》 2-3, 21, 35, 38, 49, 73, 150, 324
彼得拉克《歌集》 3, 324
彼得拉克《凯旋》 36, 38, 324
薄伽丘《十日谈》 4
薄伽丘《丽人传》 36, 38
《善终术》 22, 23
阿尔贝蒂《论绘画》 170
鹿特丹的伊拉斯谟《论死亡之准备》 23
瓦萨里《米开朗琪罗传》 64
莎士比亚《哈姆雷特》 16
莎士比亚《威尼斯商人》 32, 44
莎士比亚《鲁克丽丝受辱记》 45
莎士比亚《安东尼与克利奥帕特拉》 59, 67
马洛《迦太基女王狄多》 43
罗伯特·伯顿《忧郁的解剖》 100
歌德《意大利游记》 302, 314
尼采《人性的，太人性的》 314
克拉克爵士《裸体》 255
加缪《西西弗神话》 72
加缪《堕落》 225
菲利普·阿里耶斯《面对死亡的人》 26
沃尔特·艾萨克森《莱奥纳多·达·芬奇传》 119
阿兰·科纳《量子剧场》 303
卡洛·罗韦利《时间的秩序》 303

作品

乔托｜约 1266—1337
《拉撒路复活》，1304—1306 年，壁画，185×200 厘米，帕多瓦，斯科洛文尼小教堂。 ▶270
Giotto di Bondone: *Raising of Lazarus*, 1304-1306, fresco, 185×200cm, Scrovegni Chapel, Padua.

《希律的盛筵》，约 1320 年，壁画，280×450 厘米，佛罗伦萨，圣十字教堂，佩鲁齐小堂。 ▶154
Giotto: *Feast of Herod*, c.1320, fresco, 280×450cm, Peruzzi Chapel, Santa Croce, Florence.

多那太罗 | 1386—1466
《大卫》，1409 年，大理石，高 191 厘米，佛罗伦萨，巴杰罗美术馆。 ▶116
Donatello: *David*, 1409, marble, height 191cm, Museo Nazionale del Bargello, Florence.

《乔治屠龙》，约 1416 年，大理石浅浮雕，39×129 厘米，佛罗伦萨，巴杰罗美术馆。 ▶195
Donatello: *Saint George and the Dragon*, c.1416, marble bas relief, 39×129cm, Museo Nazionale del Bargello, Florence.

《希律的盛筵》，约 1425 年，青铜，60×60 厘米，锡耶纳，圣约翰洗礼堂。 ▶158
Donatello: *Feast of Herod*, c.1425, bronze, 60×60cm, Baptistery of San Giovanni, Siena.

《基督升天并授钥匙与彼得》，约 1428—1430 年，大理石浅浮雕，40.9×114.1 厘米，重 60.5 公斤，伦敦，维多利亚和阿尔伯特博物馆。 ▶192
Donatello: *Ascension with Christ giving the Keys to St. Peter*, c.1428-1430, carved marble in very low relief, 40.9×114.1cm, weight 60.5kg, Victoria & Albert Museum, London.

《大卫》，约 1430 年，青铜，高 158 厘米，佛罗伦萨，巴杰罗美术馆。 ▶118
Donatello: *David*, c. 1430, bronze, height 158cm, Museo Nazionale del Bargello, Florence.

《犹滴斩荷罗孚尼》，1455—1460 年，青铜，高 236 厘米，佛罗伦萨，老宫。 ▶134
Donatello: *Judith Beheading Holofernes*, 1455-1460, bronze, height 236cm, Palazzo Vecchio, Florence.

安杰利科修士 | 1395—1455
《不要摸我》，1438 年，壁画，177×139 厘米，佛罗伦萨，圣马可修道院博物馆。 ▶179
Fra Angelico: *Noli me tangere*, 1438, fresco, 177×139cm, Museum of San Marco, Florence.

马萨乔 | 1401—1428
《纳税银》，1425 年，壁画，255×598 厘米，佛罗伦萨，卡尔米内圣母教堂，布兰卡契小礼拜堂。 ▶202
Masaccio: *The Tribute Money*, 1425, fresco, 255×598cm, Brancacci Chapel, Santa Maria del Carmine, Florence.

《三位一体》，约 1426—1428 年，667×317 厘米，佛罗伦萨，新圣母教堂。 ▶25
Masaccio: *Holy Trinity*, c.1426-1428, fresco, 667×317cm, Santa Maria Novella, Florence.

"纸牌大师"
《圣塞巴斯蒂安》，约 1440 年，铜版画，14.1×20.9 厘米，纽约，大都会艺术博物馆。 ▶244
Master of the Playing Cards: *Saint Sebastian*, c.1440, engraving, 14.1×20.9cm, Metropolitan Museum of Art, New York.

母题 / 文本 / 作品 / 风格流派　　369

卡斯塔尼奥｜约 1419—1457
《大卫》，约 1450/1455 年，皮革蛋彩画，115.5×76.5×41 厘米，华盛顿，美国国家美术馆。　▶ 115
Andrea del Castagno: *David with the Head of Goliath*, c.1450/1455, tempera on leather on wood, 115.5×76.5×41cm, National Gallery of Art, Washington, DC.

波拉约洛兄弟｜约 1429—1498，约 1443—1496
《圣塞巴斯蒂安殉教》，1475 年，木板油画，291.5×202.6 厘米，伦敦，英国国家美术馆。　▶ 252
Antonio del Pollaiuolo and Piero del Pollaiuolo: *Martyrdom of Saint Sebastian*, 1475, oil on panel, 291.5×202.6cm, National Gallery, London.

汉斯·梅姆林｜约 1430—1494
《陶罐花卉》，约 1485 年，木板油画，29×22 厘米，马德里，提森-波涅米萨博物馆。　▶ 288
Hans Memling: *Flowers in a Jug (verso)*, c.1485, oil on panel, 29×22cm, Thyssen-Bornemisza Museum, Madrid.

曼特尼亚｜约 1431—1506
《圣塞巴斯蒂安殉教》，约 1457—1459 年，木板蛋彩画，68×30 厘米，维也纳艺术史博物馆。　▶ 246
Andrea Mantegna: *Martyrdom of Saint Sebastian*, c.1457-1459, tempera on panel, 68×30cm, Kunsthistorisches Museum, Vienna.

《圣母之死》，约 1462 年，木板蛋彩画，54.2×42 厘米，马德里，普拉多美术馆。　▶ 210
Andrea Mantegna: *Death of the Virgin*, c.1462, tempera on panel, 54.5×42cm, Museo del Prado, Madrid.

《圣塞巴斯蒂安殉教》，约 1475—1500 年，布面蛋彩画，255×140 厘米，巴黎，卢浮宫博物馆。　▶ 248
Andrea Mantegna: *Martyrdom of Saint Sebastian*, c.1475-1500, tempera on canvas, 255×140cm, Louvre Museum, Paris.

《哀悼基督》，约 1483 年，布面蛋彩画，68×81 厘米，米兰，布雷拉美术馆。　▶ 169
Andrea Mantegna: *Lamentation over the Dead Christ*, c.1483, tempera on canvas, 68×81cm, Pinacoteca di Brera, Milan.

《狄多》，约 1500 年，布面蛋彩画，65.3×31.4 厘米，蒙特利尔美术馆。　▶ 43
Andrea Mantegna: *Dido*, c.1500, tempera and gold on canvas, 65.3×31.4cm, Montreal Museum of Fine Arts.

《犹滴》，约 1500 年，布面蛋彩画，65×31 厘米，蒙特利尔美术馆。　▶ 43
Andrea Mantegna: *Judith with the Head of Holofernes*, c.1500, tempera and gold on canvas, 65×31cm, Montreal Museum of Fine Arts.

《圣塞巴斯蒂安殉教》，约 1506 年，布面蛋彩画，213×95 厘米，威尼斯，黄金宫画廊。　▶ 250

Andrea Mantegna: *Martyrdom of Saint Sebastian*, c.1506, tempera on canvas, 213×95cm, Galleria Franchetti, Ca'd'Oro, Venice.

沃格穆特 | 1434—1519
《死亡之舞》，舍德尔《纽伦堡编年史》中的木版插图，1493年。 ▶ 7
Michael Wolgemut: *Danse Macabre (Dance of Death)*, illustration from the *Nuremberg Chronicle* by Hartmann Schedel, 1493, woodcut.

韦罗基奥 | 约 1435—1488
《大卫》，约 1466—1468 年或 1473—1475 年，青铜，高 126 厘米，佛罗伦萨，巴杰罗美术馆。 ▶ 120
Andrea del Verrocchio: *David*, c.1466-1468 or 1473-1475, bronze, height 126cm, Museo Nazionale del Bargello, Florence.

雨果·凡·德·古斯 | 约 1430/1440—1482
《圣母之死》，约 1475 年，木板油画，147.8×122.5 厘米，布鲁日，格罗宁格博物馆。 ▶ 213
Hugo van der Goes: *Death of the Virgin*, c.1475, oil on panel, 147.8×122.5cm, Groeninge museum, Bruges.

伯恩特·诺克 | 约 1440—1509
《死亡之舞》，约 1463 年，吕贝克圣马利亚教堂"亡者小礼拜堂"壁画（已毁）的设计图稿。 ▶ 8
Bernt Notke: *Danse Macabre*, c.1463, lithography design for fresco (destroyed) in 'Chapel of the Dead', St. Mary's Church at Lübeck, Germany.

达·维罗纳 | 1441—1526
《狄多自尽》，16 世纪早期，木板油画，42.5×123.2 厘米，伦敦，英国国家美术馆。 ▶ 38
Liberale da Verona: *Dido's Suicide*, early 16th century, oil on poplar wood, 42.5×123.2cm, National Gallery, London.

波提切利 | 约 1445—1510
《圣塞巴斯蒂安殉教》，1474 年，木板油画，195×75 厘米，柏林画廊。 ▶ 254
Sandro Botticelli: *Martyrdom of Saint Sebastian*, 1474, oil on poplar wood, 195×75cm, Gemäldegalerie, Berlin.

《不要摸我》（祭坛台座装饰画），约 1484 年，木板蛋彩画，19.7×44 厘米，费城艺术博物馆。 ▶ 181
Sandro Botticelli: *Noli me tangere* (predella panel), c.1484, tempera on panel, 19.7×44cm, Philadelphia Museum of Art.

《卢柯蕾齐亚的故事》，约 1500 年，木板蛋彩画，83.8×176.8 厘米，波士顿，伊莎贝拉·斯图尔特·加德纳美术馆。 ▶ 46
Sandro Botticelli: *Story of Lucretia*, c.1500, tempera and oil on panel, 83.8×176.8cm, Isabella Stewart Gardner Museum, Boston.

《弗吉尼亚的故事》，1500—1510 年，木板蛋彩画，83.3×165.5 厘米，贝加莫，卡拉拉学院。 ▶ 56

母题 / 文本 / 作品 / 风格流派

Sandro Botticelli: *Story of Virginia*, 1500-1510, tempera on panel, 83.3×165.5cm, Accademia Carrara, Bergamo.

马丁·施恩告尔 | 约 1450—1491

《圣母之死》，15 世纪，铜版画，25.5×16.8 厘米，纽约，大都会艺术博物馆。
▶ 212

Martin Schongauer: *Death of the Virgin*, 15th century, engraving, 25.5×16.8cm, Metropolitan Museum of Art, New York.

莱奥纳多·达·芬奇 | 1452—1519

《施洗约翰》，1513—1516 年，木板油画，69×57 厘米，巴黎，卢浮宫博物馆。
▶ 153

Leonardo da Vinci: *Saint John the Baptist*, 1513-1516, oil on panel, 69×57cm, Louvre Museum, Paris.

契马 | 1459—1517

《大卫与约拿单》，约 1505—1510 年，木板油画，40.6×39.4 厘米，伦敦，英国国家美术馆。 ▶ 124

Cima da Conegliano: *David and Jonathan*, c.1505-1510, oil on panel, 40.6×39.4cm, National Gallery, London.

老卢卡斯·克拉纳赫 | 约 1472—1553

《卢柯蕾齐亚》，1525—1550 年，木板油画，87.6×58.3 厘米，班贝格州立美术馆。 ▶ 52

Lucas Cranach the Elder: *Lucretia*, 1525-1550, oil on lime wood, 87.6×58.3cm, Staatsgalerie Bamberg.

乔尔乔涅 | 1473—1510

《犹滴》，1504 年，布面油画，168×144 厘米，圣彼得堡，艾尔米塔什博物馆。
▶ 130

Giorgione: *Judith*, 1504, oil on canvas (transferred from wood), 168×144cm, Hermitage Museum, Saint Petersburg.

雷蒙第 | 约 1470/1482—1534

《卢柯蕾齐亚》，1509—1514 年，铜版画，21.2×13 毫米，阿姆斯特丹，荷兰国家博物馆。 ▶ 41

Marcantonio Raimondi (after Raphael): *Suicide of Lucretia*, 1509-1514, engraving, 21.2×13cm, Rijksmuseum, Amsterdam.

《狄多》，1508—1512 年，铜版画，15.9×12.5 厘米，华盛顿，美国国家美术馆。
▶ 42

Marcantonio Raimondi (after Raphael): *Dido*, 1508-1512, engraving, 15.9×12.5cm, National Gallery of Art, Washington, DC.

洛托 | 约 1480—1556

《女子肖像》，1530—1533 年，布面油画，96.5×110.6 厘米，伦敦，英国国家美术馆。 ▶ 51

Lorenzo Lotto: *Portrait of a Woman Inspired by Lucretia*, 1530-1533, oil on canvas, 96.5×110.6cm, National Gallery, London.

拉斐尔 | 1483—1520

《圣塞巴斯蒂安》，1501—1502 年，木板蛋彩画，45.1×36.5 厘米，贝加莫，卡拉拉学院。 ▶ 241

Raphael: *Saint Sebastian*, 1501-1502, tempera

and oil on panel, 45.1×36.5cm, Galleria dell'Accademia Carrara, Bergamo.

《金翅雀圣母》，1505—1506 年，木板油画，107×77.2 厘米，佛罗伦萨，乌菲奇美术馆。 ▶ 152
Raphael: *Madonna of the Goldfinch*, 1505-1506, oil on panel, 107×77.2cm, Gallerie degli Uffizi, Florence.

《卢柯蕾齐亚》，1508—1510 年，素描，39.7×29.2 厘米，纽约，大都会艺术博物馆。 ▶ 41
Raphael: *Lucretia* (?), 1508-1510, pen and brown ink over black chalk, 39.7×29.2cm, Metropolitan Museum of Art, New York.

《耶稣显圣容》，1516—1529 年，木板蛋彩画，410×279 厘米，梵蒂冈博物馆。 ▶ 277
Raphael: *Transfiguration*, 1516-1529, tempera grassa on wood, 410×279cm, Pinacoteca Vaticana, Vatican City.

塞巴斯蒂亚诺 | 约 1485—1547
《犹滴或莎乐美》，1510 年，木板油画，54.9×44.5 厘米，伦敦，英国国家美术馆。 ▶ 160
Sebastiano del Piombo: *Judith (or Salome?)*, 1510, oil on panel, 54.9×44.5cm, National Gallery, London.

《圣殇》，1516—1517 年，木板油画，270×225 厘米，维泰博市立博物馆。 ▶ 272

Sebastiano del Piombo: *Pietà*, 1516-1517, oil on panel, 270×225cm, Museo Civico, Viterbo.

塞巴斯蒂亚诺，《拉撒路复活》，1517—1519 年，木板油画，381×289.6 厘米，伦敦，英国国家美术馆。 ▶ 274
Sebastiano del Piombo: *Raising of Lazarus*, 1517-1519, oil on synthetic panel, 381×289.6cm, National Gallery, London.

提香 | 约 1488/1490—1576
与乔尔乔涅合作，《沉睡的维纳斯》，约 1508—1510 年，布面油画，108.5×175 厘米，德累斯顿历代大师画廊。 ▶ 65
Giorgione and Titian: *Sleeping Venus*, c.1508-1510, oil on canvas, 108.5×175cm, Gemäldegalerie Alte Meister, Dresden.

《不要摸我》，约 1514 年，布面油画，110×91.9 厘米，伦敦，英国国家美术馆。 ▶ 184
Titian: *Noli me tangere*, c.1514, oil on canvas, 110.5×91.9cm, National Gallery, London.

《神圣与世俗之爱》，约 1514 年，布面油画，118×279 厘米，罗马，博尔盖塞美术馆。 ▶ 186
Titian: *Sacred and Profane Love*, c.1514, oil on canvas, 118×279cm, Galleria Borghese, Rome.

《桑那扎罗肖像》，约 1514—1518 年，布面油画，85.7×72.7，伦敦，白金汉宫皇家收藏。 ▶ 312
Titian: *Portrait of Jacopo Sannazaro*, c.1514-

1518, oil on canvas, 85.7×72.7cm, Royal Collection, Buckingham Palace, London.

《乌尔比诺的维纳斯》，1538 年，布面油画，119×165 厘米，佛罗伦萨，乌菲奇美术馆。 ▶ 65
Titian: *Venus of Urbino*, 1538, oil on canvas, 119×165cm, Galleria degli Uffizi, Florence.

《西西弗斯》，1548—1549 年，布面油画，237×216 厘米，马德里，普拉多美术馆。 ▶ 77
Titian: *Sisyphus*, 1548-1549, oil on canvas, 237×216cm, Museo del Prado, Madrid.

《维纳斯与阿多尼斯》，1554 年，布面油画，186×207 厘米，马德里，普拉多美术馆。 ▶ 97
Titian: *Venus and Adonis*, 1554, oil on canvas, 186×207cm, Museo del Prado, Madrid.

《狄安娜与雅克托安》，1556—1559 年，布面油画，184.5×202.2 厘米，爱丁堡，苏格兰国家美术馆。 ▶ 103
Titian: *Diana and Actaeon*, 1556-1559, oil on canvas, 184.5×202.2cm, National Galleries of Scotland, Edinburgh.

《雅克托安之死》，1559—1575 年，布面油画，178.8×197.4 厘米，伦敦，英国国家美术馆。 ▶ 104
Titian: *Death of Actaeon*, 1559-1575, oil on canvas, 178.8×197.4cm, National Gallery, London.

《提提俄斯》，约 1565 年，布面油画，253×217 厘米，马德里，普拉多美术馆。 ▶ 78
Titian: *Tityus*, c.1565, oil on canvas, 253×217cm, Museo del Prado, Madrid.

《活剥马西亚斯》，1570—1576 年，布面油画，220×204 厘米，捷克共和国，克罗梅日什城堡。 ▶ 81
Titian: *The Flaying of Marsyas*, 1570-1576, oil on canvas, 220×204cm, Kroměříž Castle, Czech Republic.

《圣塞巴斯蒂安》，约 1576 年，布面油画，210×115.5 厘米，圣彼得堡，艾尔米塔什博物馆。 ▶ 256
Titian: *Saint Sebastian*, c.1576, oil on canvas, 210×115.5cm, Hermitage Museum, Saint Petersburg.

柯雷乔 | 1489—1534

《不要摸我》，约 1525 年，木板油画，130×103 厘米，马德里，普拉多美术馆。 ▶ 183
Antonio da Correggio: *Noli me tangere*, c.1525, oil on panel transferred to canvas, 130×103cm, Museo del Prado, Madrid.

罗索 | 1494—1540

《天使哀悼基督》，1524—1527 年，木板油画，133.4×104.1 厘米，波士顿美术博物馆。 ▶ 173
Rosso Fiorentino: *The Dead Christ with Angels*, 1524-1527, oil on panel, 133.4×104.1cm, Museum of Fine Arts, Boston.

小汉斯·荷尔拜因 | 约 1497—1543
《伊拉斯谟》，1523 年，木板油画，73.6×51.4 厘米，伦敦，英国国家美术馆。 ▶124
Hans Holbein the Younger: *Portrait of Erasmus*, 1523, oil on panel, 73.6×51.4cm, National Gallery, London.

《大使》，1533 年，木板油画，207×209.5 厘米，伦敦，英国国家美术馆。 ▶18
Hans Holbein the Younger: *The Ambassadors*, 1533, oil on oak wood, 207×209.5cm, National Gallery, London.

《托马斯·怀亚特爵士肖像》，约 1535—1537 年，素描，37.2×26.9 厘米，伦敦，皇家收藏。 ▶188
Hans Holbein the Younger: *Portrait of Sir Thomas Wyatt*, c.1535-1537, chalks and ink on paper, 37.2×26.9cm, Royal Collection, London.

《农夫》，木版插图，约 1549 年。 ▶11
Hans Holbein the Younger: *The Plowman*, illustration from Les simulachres et histories faces de la mort, c. 1549.

本韦努托·切里尼 | 1500—1571
切里尼，《自画像》，约 1540—1543 年，素描，28.5×18.5 厘米，都灵，皇家图书馆。 ▶84
Cellini: *Bearded Man (Self-Portrait)*, c.1540-1543, graphite on paper, 28.5×18.5cm, Royal Library, Turin.

《枫丹白露仙女》，1542—1544 年，青铜浮雕，205×409 厘米，巴黎，卢浮宫博物馆。 ▶83
Cellini: *Nymph of Fontainebleau*, 1542-1544, bronze relief, height 205cm, width 409cm, Musée du Louvre, Paris.

《珀耳修斯与美杜莎》，1545—1554 年，青铜，高 550 厘米，佛罗伦萨，佣兵凉廊。 ▶86
Cellini: *Perseus with the Head of Medusa*, 1545-1554, bronze, height 550cm, Loggia dei Lanzi, Florence.

《珀耳修斯与美杜莎》基座上的墨丘利雕像，佛罗伦萨，巴杰罗美术馆。 ▶90
Cellini: *Mercury, pedestal of Perseus with the Head of Medusa*, marble and bronze, Museo Nazionale del Bargello, Florence.

《珀耳修斯与美杜莎》基座上的达那厄与小珀耳修斯雕像，佛罗伦萨，巴杰罗美术馆。 ▶90
Cellini: *Danaë and her Son Perseus*, bronze, Museo Nazionale del Bargello, Florence.

老勃鲁盖尔 | 约 1525—1569
《尼德兰谚语》，1559 年，木板油画，117.2×163.8 厘米，柏林画廊。 ▶230
Pieter Brueghel the Elder: *Netherlandish Proverbs*, 1559, oil on panel, 117.2×163.8cm, Gemäldegalerie, Berlin.

《死神胜利》，约 1562 年，木板油画，117×162 厘米，马德里，普拉多美术馆。 ▶12

母题 / 文本 / 作品 / 风格流派

Pieter Brueghel the Elder: *Triumph of Death*, c.1562, oil on panel, 117×162cm, Museo del Prado, Madrid.

《逃往埃及》，1563 年，木板油画，37.1×55.6 厘米，伦敦，考陶尔德艺术学院。 ▶ 233
Pieter Brueghel the Elder: *Landscape with the Flight into Egypt*, 1563, oil on panel, 37.1×55.6cm, Courtauld Institute of Art, London.

《收获》，1565 年，木板油画，119×162 厘米，纽约，大都会艺术博物馆。 ▶ 234
Pieter Brueghel the Elder: *The Harvesters*, 1565, oil on panel, 119×162cm, Metropolitan Museum of Art, New York.

《雪中狩猎》，1565 年，木板油画，116.5×162 厘米，维也纳艺术史博物馆。 ▶ 234
Pieter Brueghel the Elder: *Hunters in the Snow*, 1565, oil on oak wood, 116.5×162cm, Kunsthistorisches Museum, Vienna.

《屠婴》，约 1565—1567 年，木板油画，109.2×158.1 厘米，温莎城堡，皇家收藏。 ▶ 223
Pieter Brueghel the Elder: *Massacre of the Innocents*, c.1565-1567, oil on panel, 109.2×158.1cm, Royal Collection, Windsor Castle.

韦罗内塞 | 1528—1588
《卢柯蕾齐亚》，约 1580 年，布面油画 109.5×90.5 厘米，维也纳艺术史博物馆。 ▶ 51

Paolo Veronese: *Lucretia*, c.1580, oil on canvas, 109×90.5cm, Kunsthistorisches Museum, Vienna.

格列柯 | 1541—1614
《圣母安息》，1567 年，木板蛋彩画，61.4×45 厘米，埃尔穆波利，圣母安息教堂。 ▶ 208
El Greco: *Assumption of the Virgin (Dormition)*, 1567, tempera and gold on panel, 61.4×45cm, Holy Cathedral of the Dormition of the Virgin, Ermoupoli, Greece.

格列柯，《托莱多风景》，约 1599—1600 年，布面油画，121.3×108.6 厘米，纽约，大都会艺术博物馆。 ▶ 259
El Greco: *View of Toledo*, c.1599-1600, oil on canvas, 121.3×108.6cm, Metropolitan Museum of Art, New York.

《圣塞巴斯蒂安》，1610—1614 年，布面油画，201.5×111.5 厘米，马德里，普拉多美术馆。 ▶ 257
El Greco: *Saint Sebastian*, 1610-1614, oil on canvas, 201.5×111.5cm, Museo del Prado, Madrid.

奥拉齐奥·真蒂莱斯基 | 1563—1639
《犹滴与她的侍女》，约 1608 年，布面油画，160×136 厘米，奥斯陆，国立艺术、建筑和设计博物馆。 ▶ 144
Orazio Gentileschi: *Judith and her Maidservant with the head of Holofernes*, c.1608, oil on canvas, 160×136cm, National Museum, Oslo.

雅各·德·戈恩 | 约 1565—1629
《虚空静物》,1603 年,木板油画,82.6×54 厘米,纽约,大都会艺术博物馆。
▶ 289
Jacob de Gheyn II: *Vanitas Still Life*, 1603, oil on panel, 82.6×54cm, Metropolitan Museum of Art, New York.

卡拉瓦乔 | 1571—1610
《犹滴斩荷罗孚尼》,约 1599 年,布面油画,145×195 厘米,罗马,巴贝里尼宫。
▶ 141
Caravaggio: *Judith Beheading Holofernes*, c.1599, oil on canvas, 145×195cm, Palazzo Barberini, Rome.

卡拉瓦乔,《被蜥蜴咬住的男孩》,约 1594—1596 年,布面油画,66×49.5 厘米,伦敦,英国国家美术馆。 ▶ 283
Caravaggio: *Boy Bitten by a Lizard*, c.1594-1596, oil on canvas, 66×49.5cm, National Gallery, London.

卡拉瓦乔,《鲁特琴手》,约 1595 年,布面油画,94×46.8 厘米,圣彼得堡,艾尔米塔什博物馆。 ▶ 284
Caravaggio: *The Lute Player*, c.1595, oil on canvas, 94×46.8cm, Hermitage Museum, Saint Petersburg.

卡拉瓦乔,《水果篮》,约 1599 年,布面油画,31×47 厘米,米兰,安布罗齐亚纳美术馆。 ▶ 285
Caravaggio: *Basket of Fruit*, c.1599, oil on canvas, 31×47cm, Pinacoteca Ambrosiana, Milan.

《大卫与歌利亚的首级》,约 1600 年,布面油画,110.4×91.3 厘米,马德里,普拉多美术馆。 ▶ 126
Caravaggio: *David with the Head of Goliath*, c.1600, oil on canvas, 110.4×91.3cm, Museo del Prado, Madrid.

《以马忤斯的晚餐》,约 1601 年,布面油画,141×196.2 厘米,伦敦,英国国家美术馆。 ▶ 287
Caravaggio: *Supper at Emmaus*, c.1601, oil on canvas, 141×196.2cm, National Gallery, London.

《圣母之死》,1601—1625 年,布面油画,369×245 厘米,巴黎,卢浮宫博物馆。
▶ 217
Caravaggio: *Death of the Virgin*, 1601-1625, oil on canvas, 369×245cm, Louvre Museum, Paris.

《手提歌利亚首级的大卫》,约 1610 年,布面油画,125×101 厘米,罗马,博尔盖塞美术馆。 ▶ 127
Caravaggio: *David with the Head of Goliath*, c.1610, oil on canvas, 125×101cm, Galleria Borghese, Rome.

大安布罗修斯·博斯查尔特 | 1573—1621
《拱窗里的花束》,约 1618 年,木板油画,64×46 厘米,海牙,莫瑞泰斯皇家美术馆。 ▶ 297
Ambrosius Bosschaert the Elder: *Vase of Flowers in a Window*, c.1618, oil on panel, 64×46cm, Mauritshuis, The Hague.

母题 / 文本 / 作品 / 风格流派

圭多·雷尼 | 1575—1642
《屠婴》，1611 年，布面油画，268×170 厘米，博洛尼亚，国立画廊。 ▶226
Guido Reni: *Massacre of the Innocents*, 1611, oil on canvas, 268×170cm, Pinacoteca Nazionale di Bologna.

鲁本斯 | 1577—1640
《屠婴》，1611—1612 年，木板油画，142×182 厘米，多伦多，安大略省美术馆。 ▶227
Peter Paul Rubens: *Massacre of the Innocents*, 1611-1612, oil on panel, 142×182cm, Art Gallery of Ontario, Toronto.

弗兰斯·哈尔斯 | 约 1582—1666
《手托髑髅的青年》，约 1626 年，布面油画，92.2×80.8 厘米，伦敦，英国国家美术馆。 ▶16
Frans Hals: *Young Man Holding a Skull*, c.1626, oil on canvas, 92.2×80.8cm, National Gallery, London.

阿特米西亚·真蒂莱斯基 | 1593—约 1656
《犹滴与她的侍女》，约 1618—1619 年，布面油画，114×93.5 厘米，佛罗伦萨，皮蒂宫。 ▶143
Artemisia Gentileschi: *Judith and Her Maidservant*, c.1618-1619, oil on canvas, 114×93.5cm, Palazzo Pitti, Florence.

《犹滴斩荷罗孚尼》，约 1620 年，布面油画，162.5×100 厘米，佛罗伦萨，乌菲奇美术馆。 ▶142
Artemisia Gentileschi: *Judith Slaying Holofernes*, c.1620, oil on canvas, 162.5×100cm, Galleria degli Uffizi, Florence.

《犹滴与她的侍女》，约 1625—1627 年，布面油画，182.2×142.2 厘米，底特律美术馆。 ▶143
Artemisia Gentileschi: *Judith and Her Maidservant*, c.1625-1627, oil on canvas, 182.8×142.2cm, Detroit Institute of Arts.

《卢柯蕾齐亚》，约 1627 年，布面油画，92.9×72.7 厘米，洛杉矶，盖蒂中心。 ▶50
Artemisia Gentileschi: *Lucretia*, c.1627, oil on canvas, 92.9×72.7cm, Getty Center, Los Angeles.

普桑 | 1594—1665
《屠婴》，1628—1629 年，布面油画，147×171 厘米，尚蒂伊，孔代美术馆。 ▶228
Nicolas Poussin: *Massacre of the Innocents*, 1628-1629, oil on canvas, 147×171cm, Musée Condé, Chantilly, France.

《阿卡狄亚的牧羊人》，1638—1640 年，布面油画，85×121 厘米，巴黎，卢浮宫博物馆。 ▶305
Nicolas Poussin: *Les Bergers d'Arcadie (Et in Arcadia Ego)*, 1638-1640, oil on canvas, 85×121cm, Louvre Museum, Paris.

威廉·克莱茨·海达 | 约 1594—1680
《锡器、银器和螃蟹的静物》，1633—1637 年，木板油画，54.2×73.8 厘米，伦敦，英国国家美术馆。 ▶293

Willem Claesz. Heda: *Still Life——Pewter and Silver Vessels and a Crab*, 1633-1637, oil on oak, 54.2×73.8cm, National Gallery, London.

贝尼尼 | 1598—1680
《大卫》, 1623—1624 年, 大理石, 高 170 厘米, 罗马, 博尔盖塞美术馆。
▶121
Gian Lorenzo Bernini: *David*, 1623-1624, white marble, height 170cm, Galleria Borghese, Rome.

伦勃朗 | 1606—1669
《拉撒路复活》, 约 1632 年, 蚀刻版画, 36.7×25.6 厘米, 阿姆斯特丹, 荷兰国家博物馆。 ▶279
Rembrandt: *Raising of Lazarus*, c.1632, etching and burin on paper, 36.7×25.6cm, Rijksmuseum, Amsterdam.

《卢柯蕾齐亚》, 1664 年, 布面油画, 120×101 厘米, 华盛顿, 美国国家美术馆。 ▶50
Rembrandt: *Lucretia*, 1664, oil on canvas, 120×101cm, National Gallery of Art, Washington, DC.

哈尔门·斯滕维克 | 约 1612—1656
《生命的寓言》, 约 1640 年, 木板油画, 39.2×50.7 厘米, 伦敦, 英国国家美术馆。 ▶294
Harmen Steenwijck: *Still Life——An Allegory of the Vanities of Human Life*, c.1640, oil on oak, 39.2×50.7cm, National Gallery, London.

彼得·斯滕维克 | 约 1615—1666
《死亡的象征》, 1635—1640 年, 木板油画, 36×46 厘米, 马德里, 普拉多美术馆。 ▶295
Pieter Steenwijck: *Emblem of Death*, 1635-1640, oil on panel, 36×46cm, Museo del Prado, Madrid.

威廉·凡·阿尔斯特 | 1627—1683
《花卉与怀表的静物》, 1663 年, 布面油画, 62.5×49 厘米, 海牙, 莫瑞泰斯皇家美术馆。 ▶298
Willem van Aelst: *Flower Still Life with a Timepiece*, 1663, oil on canvas, 62.5×49cm, Mauritshuis, The Hague.

古斯塔夫·杜雷 | 1832—1883
为但丁《神曲》绘制的版画(《地狱篇》第 34 歌, 第 20—21 行), 1892 年。
▶3
Gustave Doré: *Illustration for The Divine Comedy by Dante, Hell* (Canto 34, verses 20-21), 1892.

梵高 | 1853—1890
《拉撒路复活》, 1890 年, 纸面油画, 50×65.5 厘米, 阿姆斯特丹, 梵高美术馆。 ▶279
Vincent Van Gogh: *Raising of Lazarus* (after Rembrandt), 1890, oil on paper, 50×65.5cm, Van Gogh Museum, Amsterdam.

比亚兹莱 | 1872—1898
《孔雀裙》(王尔德《莎乐美》插图), 1907 年, 34.4×27.2 厘米, 伦敦, 维多利亚和阿尔伯特博物馆。 ▶149

母题 / 文本 / 作品 / 风格流派

Aubrey Beardsley: *The Peacock Skirt* (Plate V from *Salome*), 1907, 34.4×27.2cm, Victoria & Albert Museum, London.

《舞女的报酬》(王尔德《莎乐美》插图), 1907年, 34.2×27.2厘米, 伦敦, 维多利亚和阿尔伯特博物馆。 ▶149

Aubrey Beardsley: *The Dancer's Reward* (Plate XIV from *Salome*), 1907, 34.2×27.2cm, Victoria & Albert Museum, London.

毕加索 | 1881—1973

《生命》, 1903年, 布面油画, 196.5×129.2厘米, 克利夫兰艺术博物馆。 ▶176

Pablo Picasso: *La Vie*, 1903, oil on canvas, 196.5×129.2cm, Cleveland Museum of Art.

* * *

佚名罗马雕塑家,《沉睡的阿里阿德涅》(摹自公元前2世纪的希腊雕像), 白大理石, 梵蒂冈博物馆。 ▶61

Roman Sculptor: *Sleeping Ariadne*, copy of a 2^{nd} century BC original from the school of Pergamon, white marble, Vatican Museums.

《狄多女王自尽》, 中世纪泥金彩绘抄本插图, 约1413—1415年, 42×29.6厘米, 洛杉矶, 盖蒂中心。 ▶37

Boucicaut Master and workshop: *Suicide of Queen Dido*, c.1413-1415, tempera colors, gold leaf, gold paint, and ink, 42×29.6cm, Getty Center, Los Angeles.

作者不详,《死神胜利》, 约1446年, 壁画, 600×642厘米, 巴勒莫, 西西里大区美术馆。 ▶6

Mastro del Trionfo della Morte: *Triumph of Death*, c.1446, fresco, 600×642cm, Galleria Regionale della Sicilia, Palermo.

作者不详,《善终术》木版插图, 约1450年。 ▶22

Unknown artist: *Triumph over Infidelity*, illustration for *Ars moriendi*, c.1450, woodcut.

风格流派

巴洛克艺术 (Baroque Art) 49, 124, 139, 165, 320, 352, 360
博洛尼亚画派 (Bolognese School) 225, 226
拜占庭风格 (Byzantine art) 243
卡拉瓦乔主义 (Caravaggism) 354, 356
古典主义 (Classicism) 218, 359, 361
表现主义 (Expressionism) 171, 258, 351
佛罗伦萨画派 (Florentine School) 23, 84, 108, 119, 323

枫丹白露画派（School of Fontainebleau） 174
透视缩短（Foreshortening） 169, 170, 171, 326, 329, 336, 353
哥特风格（Gothic Art） 315, 325
灰色模拟浮雕画法（Grisaille） 336
幻景术（Illusionism） 336
印象主义（Impressionism） 15, 107, 307
矫饰主义（Mannerism） 124, 338, 352, 353
自然主义（Naturalism） 327, 353, 355
新古典主义（Neoclassicism） 218
帕尔马画派（Parma School） 181, 336
现实主义（Realism） 23, 138, 139, 214, 244, 286, 287, 327
扁平浮雕（Rilievo Stiacciato） 195, 196, 201
洛可可风格（Rococo） 182, 307, 328, 337
罗马画派（Roman School） 278
浪漫主义（Romanticism） 10
象征主义（Symbolism） 148
黑暗主义（Tenebrism） 354
错视法（Trompe l'œil） 336
虚空派（Vanitas） 7, 262, 282, 289, 291, 295
威尼斯画派（Venetian School） 65, 74, 95, 128, 130, 331

文艺复兴文献举要

（本书着重探讨文艺复兴艺术里的"死亡"主题，撰写过程中主要参阅如下文献）

基本文献

古希腊罗马经典

Apuleius: *The Golden Ass*, translated by P. G. Walsh, Oxford: Oxford University Press, 2008.

Marcus Aurelius: *Meditations*, translated by Martin Hammond with an introduction and notes by Diskin Clay, London: Penguin Books, 2006.

马可·奥勒留：《沉思录》，何怀宏译，北京：生活·读书·新知三联书店，2020年。

Hesiod: *Theogony* and *Works and Days*, translated by M. L. West, Oxford: Oxford University Press, 2009.

赫西俄德：《工作与时日、神谱》，张竹明、蒋平译，北京：商务印书馆，1996年。

Horace: *Satires, Epistles and Ars Poetica*, translated by H. R. Fairclough, Cambridge: Harvard University Press, 1929.

Titus Livy: *The Early History of Rome*, translated by Aubrey de Sélincourt, London: Penguin Books, 2002.

Macrobius: *Saturnalia*, edited and translated by Robert A. Kaster, Cambridge: Harvard University Press, 2011.

Ovid: *Heroides*, translated by Harold Isbell, London: Penguin Books, 1990.

Ovid: *Metamorphoses*, translated by A. D. Melville with an introduction and notes by E. J. Kenney, Oxford: Oxford University Press, 2008.

奥维德：《变形记》，杨周翰译，北京：人民文学出版社，1984年。

《柏拉图四书》，刘小枫编／译，北京：生活·读书·新知三联书店，2015年。

Pliny the Elder: *Natural History: A Selection*, translated with an introduction and notes by John F. Healy, London: Penguin Books, 1991.

Plutarch: *Plutarch's Lives*, translated by John Dryden, edited with preface by Arthur Hugh Clough, introduction by James Atlas, New York: The Modern Library, 2001.

Theocritus: *Idylls*, translated by Anthony Verity with an introduction by Richard Hunter, Oxford: Oxford University Press, 2008.

Virgil: *The Aeneid*, translated by Robert Fagles with an introduction by Bernard Knox, London: Penguin Books, 2009.

维吉尔：《埃涅阿斯纪》，杨周翰译，南京：译林出版社，1999年。

Virgil: *The Eclogues & The Georgics*, translated by C. Day Lewis with an introduction and notes by R. O. A. M. Lyne, Oxford: Oxford University Press, 2008.

中世纪与文艺复兴经典

但丁：《神曲》，田德望译，北京：人民文学出版社，2013年。

Leon Battista Alberti: *On Painting*, translated by Cecil Grayson with an introduction and notes by Martin Kemp, London: Penguin Books, 2004.

Giovanni Boccaccio: *The Decameron*, translated by G. H. McWilliam, London: Penguin Books, 2003.

薄伽丘：《十日谈》，王永年译，北京：人民文学出版社，2017年。

Giovanni Boccaccio: *Famous Women*, translated by Virginia Brown, Cambridge: Harvard University Press, 2003.

Francesco Petrarch: *Letters on Familiar Matters*, translated by Aldo S. Bernardo, New York: Italica Press, 2008.

Jacopo Sannazaro: *Arcadia*, a cura di Francesco Erspamer, Milano: Ugo Mursia Editore, 2020.

Giorgio Vasari: *The Lives of the Artists*, a new translation by Julia Conaway Bondanella and Peter Bondanella, Oxford: Oxford University Press, 2008.

Sir Thomas Wyatt: *The Complete Poems*, edited by R. A. Rebholz, London: Penguin Books, 1997.

宗教经典

The Wisdom Books: Job, Proverbs, and Ecclesiastes, translated by Robert Atler with commentary, New York: W. W. Norton & Company, 2011.

《智慧书》，冯象译注，北京：生活·读书·新知三联书店，2016 年。

The Septuagint with Apocrypha: Greek and English, translated by Lancelot C. Brenton, Peabody: Hendrickson Publishers, 1986.

Jacobus de Voragine: *The Golden Legend: Readings on the Saints*, translated by William Granger Ryan with an introduction by Eamon Duffy, Princeton: Princeton University Press, 2012.

近人论著

文学、历史、哲学

Peter J. Bicknell: "Caesar, Antony, Cleopatra and Cyprus", *Latomus*, T.36, Fasc.2 (Avril-Juin 1977).

Brian Croke: "The Originality of Eusebius' Chronicle", *The American Journal of Philology*, Vol.103, No.2 (Summer, 1982).

Vassiliki Frangeskou: "Theocritus' *Idyll* 1: an unusual Bucolic Agon", *Hermathena*, Vol.161 (Winter, 1996).

David Kalstone: "The Transformation of Arcadia: Sannazaro and Sir Philip Sidney", *Comparative Literature*, Vol.15, No.3 (Summer, 1963).

Eva Anagnostou-Laoutides and David Konstan: "Daphnis and Aphrodite: A Love Affair in Theocritus *Idyll* 1", *The American Journal of Philology*, Vol.129, No.4 (Winter, 2008).

Guido Ruggiero: "Getting a Head in the Renaissance: Mementos of Lost Love in Boccaccio and Beyond", *Renaissance Quarterly*, Vol.67, No.4 (Winter, 2014).

Tom Stoppard: *Arcadia*, London and New York: Faber and Faber, 1993.

弗里德里希·尼采:《人性的,太人性的:一本献给自由精灵的书》,杨恒达译,北京:中国人民大学出版社,2005年。

社会与文化背景

Philippe Ariès: *L'Homme devant la mort*, Paris: Éditions du Seuil, 1977.

菲利普·阿里耶斯:《面对死亡的人》,吴泓缈、冯悦译,北京:商务印书馆,2019年。

Denys Hay: *The Italian Renaissance in Its Historical Background*, Cambridge: Cambridge University Press, 1995.

Francis Ames-Lewis: *The Intellectual Life of the Early Renaissance Artist*, New Haven and London: Yale University Press, 2002.

Theodore K. Rabb: *Renaissance Lives: Portraits of an Age*, New York: Pantheon Books, 1993.

艺术史:综论

Michael Baxandall: *Painting & Experience in Fifteenth-Century Italy*, Oxford: Oxford University Press, 1988.

Anthony Blunt: *Artistic Theory in Italy 1450-1600*, Oxford: Oxford University Press, 1994.

Anthony Blunt: *Art and Architecture in France: 1500-1700*, New Haven and London: Yale University Press, 1999.

Patricia Fortini Brown: *Art and Life in Renaissance Venice*, New York: Harry N. Abrams, 1997.

Jonathan Brown: *Painting in Spain: 1500-1700*, New Haven and London: Yale University Press, 1991.

Stephen J. Campbell and Michael W. Cole: *A New History of Italian Renaissance Art*, London: Thomas & Hudson, 2012.

S. J. Freedberg: *Painting in Italy: 1500-1600*, New Haven and London: Yale University Press, 1993.

Robert Klein and Henri Zerner: *Italian Art 1500-1600: Sources and Documents*,

Evanston: Northwestern University Press, 2001.

Seymour Slive: *Dutch Painting: 1600-1800*, New Haven and London: Yale University Press, 1995.

Hans Vlieghe: *Flemish Art and Architecture: 1585-1700*, New Haven and London: Yale University Press, 1998.

艺术史：专题研究

Curtis O. Baer: "An Essay on Poussin", *The Journal of Aesthetics and Art Criticism*, Vol.21, No.3 (Spring, 1963).

Leonard Barkan: "The Beholder's Tale: Ancient Sculpture, Renaissance Narratives", *Representations*, No.44 (Autumn, 1993).

Anthony Blunt: "Poussin's Et in Arcadia Ego", *The Art Bulletin*, Vol.20, No.1 (March, 1938).

Jane Bridgeman: "The Palermo Triumph of Death", *The Burlington Magazine*, Vol.117, No.868 (July, 1975).

Keith Christiansen: *A Caravaggio Rediscovered: The Lute Player*, New York: The Metropolitan Museum of Art, 1990.

Keith Christiansen and Judith W. Mann: *Orazio and Artemisia Gentileschi*, New York: The Metropolitan Museum of Art, 2001.

Kenneth Clark: *The Nude: A Study in Ideal Form*, Princeton: Princeton University Press, 1972.

Richard Cocke: "Titian the Second Apelles: The Death of Actaeon", *Renaissance Studies*, Vol.13, No.3 (September, 1999).

Michael Cole: "Cellini's Blood", *The Art Bulletin*, Vol.81, No.2 (June, 1999).

Roger J. Crum: "Severing the Neck of Pride: Donatello's 'Judith and Holofernes' and the Recollection of Albizzi Shame in Medicean Florence", *Artibus et Historiae*, Vol.22, No.44 (2001).

Jan L. De Jong: "Dido in Italian Renaissance Art: The Afterlife of a Tragic Heroine", *Artibus et Historiae*, Vol.30, No.59 (2009).

Jill Dunkerton and Helen Howard: "Sebastiano del Piombo's 'Raising of Lazarus'", *National Gallery Technical Bulletin*, Vol.30, 30th Anniversary

Volume (2009).

Colin Eisler: "Mantegna's Meditation on the Sacrifice of Christ: His Synoptic Savior", *Artibus et Historiae*, Vol.27, No.53 (2006).

Margaret Franklin: "Mantegna's Dido: Faithful Widow or Abandoned Lover?", *Artibus et Historiae*, Vol.21, No.41 (2000).

Aneta Georgievska-Shine: "Titian and the Paradoxes of Love and Art in 'Venus and Adonis'", *Artibus et Historiae*, Vol.33, No.65 (2012).

Rona Goffen: "Lotto's Lucretia", *Renaissance Quarterly*, Vol.52, No.3 (Autumn, 1999).

Cecil Gould: "A Famous Titian Restored", *The Burlington Magazine*, Vol.100, No.659 (February, 1958).

Cecil Gould: "The Perseus and Andromeda and Titian's Poesie", *The Burlington Magazine*, Vol.105, No.720 (March, 1963).

Anthony Grafton: "Historia and Istoria: Alberti's Terminology in Context", *I Tatti Studies in the Italian Renaissance*, Vol.8 (1999).

Dalia Haitovsky: "The Sources of the Young David by Andrea del Castagno", *Mitteilungen des Kunsthistorischen Institutes in Florenz*, 29. Bd., H.1 (1985).

James Hall: *Dictionary of Subjects and Symbols in Art*, New York: Harper & Row, 1979.

Martin Henig: "'Et in Arcadia Ego': Satyrs and Maenads in the Ancient World and Beyond", *Studies in the History of Art*, Vol.54 (1997).

John Pope-Hennessy: *Essays on Italian Sculpture*, London and New York: Phaidon, 1968.

John Pope-Hennessy: *The Study and Criticism of Italian Sculpture*, Princeton: Princeton University Press, 1980.

Edith Hoffmann: "Italian Still Lifes", *The Burlington Magazine*, Vol.107, No.746 (May, 1965).

Walter Isaacson: *Leonardo da Vinci*, New York: Simon & Schuster, 2017.

Roger Jones and Nicholas Penny: *Raphael*, New Haven and London: Yale University Press, 1983.

Martin Royalton-Kisch: "Rembrandt's Drawing of'The Entombment of

Christ' over 'The Raising of Lazarus'", *Master Drawings*, Vol.29, No.3 (Autumn, 1991).

Christian K. Kleinbub: "To Sow the Heart: Touch, Spiritual Anatomy, and Image Theory in Michelangelo's Noli me tangere", *Renaissance Quarterly*, Vol.66, No.1 (Spring, 2013).

Jane C. Long: "Dangerous Women: Observations on the Feast of Herod in Florentine Art of the Early Renaissance", *Renaissance Quarterly*, Vol.66, No.4 (Winter, 2013).

Sarah Blake McHam: "Donatello's Bronze 'David' and 'Judith' as Metaphors of Medici Rule in Florence", *The Art Bulletin*, Vol.83, No.1 (March, 1996).

David Oliver Merrill: "The 'Vanitas' of Jacques de Gheyn", *Yale Art Gallery Bulletin*, Vol.25, No.3 (March, 1960).

Keith P. F. Moxey: "The Fates and Pieter Bruegel's Triumph of Death", *Oud Holland*, Vol.87, No.1 (1973).

F. J. M.: "Botticelli's 'Lucretia'", *The Burlington Magazine for Connoisseurs*, Vol.9, No.40 (July, 1906).

Edward J. Olszewski: "Prophecy and Prolepsis in Donatello's Marble 'David'", *Artibus et Historiae*, Vol.18, No.36 (1997).

Erwin Panofsky: *Meaning in the Visual Arts*, Chicago: The University of Chicago Press, 1982.

N. Randolph Parks: "On Caravaggio's 'Dormition of the Virgin' and Its Setting", *The Burlington Magazine*, Vol.127, No.988 (July, 1985).

W. R. Rearick: "Titian's Later Mythologies", *Artibus et Historiae*, Vol.17, No.33 (1996).

Bernhard Ridderbos: "Hugo van der Goes's 'Death of the Virgin' and the Modern Devotion: an analysis of a creative process", *Oud Holland*, Vol.120, No.1/2 (2007).

Nanette B. Rodney: "Salome", *The Metropolitan Museum of Art Bulletin*, Vol.11, No.7 (March, 1953).

David Rosand: "Ut Pictor Poeta: Meaning in Titian's Poesie", *New Literary History*, Vol.3, No.3 (Spring, 1972).

Edgar R. Samuel: "Death in the Glass: A New View of Holbein's 'Ambassadors'", *The Burlington Magazine*, Vol.105, No.727 (October, 1963).

John Shearman: "The 'Dead Christ' by Rosso Fiorentino", *Boston Museum Bulletin*, Vol.64, No.338 (1966).

Lawrence D. Steefel Jr.: "A Neglected Shadow in Poussin's Et in Arcadia Ego", *The Art Bulletin*, Vol.57, No.1 (March, 1975).

Regina Stefaniak: "Replicating Mysteries of the Passion: Rosso's Dead Christ with Angels", *Renaissance Quarterly*, Vol.45, No.4 (Winter, 1992).

Richard E. Stone: "A New Interpretation of the Casting of Donatello's 'Judith and Holofernes'", *Studies in the History of Art*, Vol.62 (2001).

David M. Stone: "Caravaggio and the Poetics of Blood", *The Art Bulletin*, Vol.94, No.4 (December, 2012).

Christa Gardner von Teuffel: "Sebastiano del Piombo, Raphael and Narbonne: New Evidence", *The Burlington Magazine*, Vol.126, No.981 (December, 1984).

Christa Gardner von Teuffel: "An Early Description of Sebastiano's Raising of Lazarus at Narbonne", *The Burlington Magazine*, Vol.129, No.1008 (March, 1987).

Peter Thon: "Bruegel's The Triumph of Death Reconsidered", *Renaissance Quarterly*, Vol.21, No.3 (Autumn, 1968).

Richard Verdi: "On the Critical Fortunes and Misfortunes of Poussin's 'Arcadia'", *The Burlington Magazine*, Vol.121, No.911 (February, 1979).

Robert Williams: "'Virtus Perficitur': on the Meaning of Donatello's Bronze 'David'", *Mitteilungen des Kunsthistorischen Institutes in Florenz*, 53. Bd., H.2/3 (2009).

后 记

小时候看过一本《星座与希腊神话》，很入迷。那时我已开始追问关于自我、存在、时间和死亡的问题，这本书缓解了我的焦虑，让我对深邃的夜空和久远的文明发生了兴趣。上学后，家里买了一套师范学校的美术课本，我把其中一册《美术鉴赏》当画书看，书里插图多是黑白，精度也不高，但就是在这些带着颗粒感的翻印图片中，我第一次发现了文艺复兴。其他如表现派、野兽派、达达主义等艺术运动走马灯似的闪过，唯有文艺复兴艺术家的作品给我留下了难以磨灭的第一印象。尤其是波提切利，他画的人物总让我想到中国画里的仕女。傅雷的《世界美术名作二十讲》是我中学时代常翻阅的课外读物之一，说是"世界"，其实一多半内容都在讲意大利文艺复兴，而我还觉得不过瘾。至今记得傅雷在讲莱奥纳多时说的"十五世纪的清明的理智、美的爱好、温婉的心情"，不知不觉中，我心里已种下一棵文艺复兴的根苗。

不想竟学了建筑。大学五年，我收获最大的一门功课不是建筑设计，而是西方建筑史。课上，老师写板书并自绘插图——希腊神庙、哥特教堂、文艺复兴别墅，寥寥几笔就勾出了建筑的神韵，然后他转过身，昂然凝视远方，娓娓而谈："希腊，人类健康的童年……"我一边飞快记笔记，一边想：希腊是童年，文艺复兴是什么呢？消失的童年记忆还能找回来吗？这门课没有给我答案。很多时候，问题比答案更迷人。也是在这门课上，我头一回听说有座"天堂之门"，好像在佛罗伦萨，与米开朗琪罗有关。总之，对于文艺复兴，我越来越好奇了。

2000年夏天，我在美国读硕士的第一个暑假，建筑历史学家舒马

克教授带我们去了意大利。第一站就是佛罗伦萨。那时游人还不多。从但丁故居前经过，走进静静的庭院，初夏的阳光穿过拱廊，跟做梦似的，我听见自己说：这就是翡冷翠，我终于来了。"清明的理智、美的爱好、温婉的心情"，都是真的。舒马克教授讲课太有意思了，说话时两撇白胡子跟着上下飞舞，特别生动。我的眼睛和耳朵都不够使。那天上午，站在大教堂跟前，我怯怯地问："天堂之门在哪儿？"舒马克教授眨眨眼，胡子动了下，往我身后一指，我转身，面前是一座绿、白大理石勾勒成的八边形建筑，它的镀金青铜浮雕大门正对着我，世界一下子亮了。它离我如此之近，而我还远没准备好，既念不出雕塑家的名字，更不懂浮雕里的故事。离开佛罗伦萨的前一天黄昏，我沿着阿诺河向东走去，出老城门，拾级而上，在夕阳最后一抹余晖里登上山巅，此时金星维纳斯出现在清澈的藏蓝天幕里，我站在圣米尼亚托大殿前俯瞰全城，暗许诺言：一定要回来。就这样我把佛罗伦萨当成了另一个故乡，那之后的每一次重访，都觉得像回家。

为生计，还得做几年建筑师。在华盛顿工作的时候，我利用每个周末逛博物馆，自学艺术史，阅读文艺复兴。事务所里五洲四海的同事经常约午餐，有一回我们就着烤羊肉聊起了伊斯兰艺术，旁边的伊朗同事问我信什么教，我笑着告诉她我从小受唯物主义教育，没有宗教信仰。这位波斯美人顿时瞪大了眼：那你怎么对待死亡呢？我被问得一愣，忘了吃肉。我首先想起孔夫子的箴言，"未知生，焉知死"，随即觉得答非所问；接着求助陶渊明，"死去何所道，托体同山阿"，但又有点敷衍；再想到志怪小说《幽明录》所云"人死为鬼，鬼死为聻，聻死为希，希死为夷"，却苦于无法转译。好在波斯美人也不再追究，大家继续开心吃饭。但这个问题遗留下来，时而让我犯愁。它像个陷阱——提问的人相信某种高于一切的存在，死亡在她看来已被这个神秘存在驯服，所以不成问题。又像个否定——我的伊朗朋友这么问的时候，潜意识里已经在说：看，你没法弄懂死亡之事。

那之后不久，我就辞掉工作，去读艺术史博士了（决定早已做

好），主攻方向自然是文艺复兴。真正开始学习，才知道这个词的来历：意大利语"rinascita"，就是"重生"。既然重生了，必先有衰亡；重生的这一个并非凭空而来，它比全新的生更复杂。为了走近这个"重生"，我把自己从正常的人生里连根拔起，踏上一场艰难、孤独而丰盛的旅行。我拾起了大学时浅尝辄止的德语，又自学意大利语，一边跟着古典系的老师念拉丁文。周末都泡在图书馆里啃文献。寒暑假去欧洲实地学习，奖学金全部做了盘缠。最麻烦的是每年都得重新申请一轮签证。有一回，为了去意大利，我被迫绕地球飞了一整圈。飞机上，我不停地自问：这是何苦呢？可当我拖着疲惫的身体和简单的行李走出罗马机场，坐着"莱奥纳多特快"穿过古老的城门，心中一下子又涨满熟悉的感觉：我回来了。

也曾想过放弃。艺术史有时很枯燥，我开始抵触它；文艺复兴也不光是"清明的理智"和"温婉的心情"，而是有这样那样的"阴暗面"，让我感到幻灭；想做的论文题目，学者们早已研究透。最彷徨苦闷的时候，我敲开导师办公室的门，告诉他我读不下去了。导师等我平静下来，并不劝我坚持，只柔和地说，"It's a noble pursuit"。听见这句话，我心里亮堂起来，仿佛又回到佛罗伦萨，一转身看见了"天堂之门"。

写到这里，我再次意识到，那几年潜心求知的岁月是多么纯粹，多么幸福！真正的艰难还在后面。拿到博士学位后，我幸运地申请到佛罗伦萨伊塔蒂庄园（哈佛大学意大利文艺复兴研究中心）的访学项目。临行前，一位研究现代艺术的学者勉励我："希望你的加入会给这个领域带来一点新鲜空气，因为西方的文艺复兴研究正在走向衰亡。"我听了倍感惶恐。而当我从意大利归国，打算在母校教书时，建筑系的一位前辈跟我说了句更吓人的话："你在中国研究文艺复兴肯定会死。"那感觉就像运动员还没上场，就已被裁判红牌罚下。我猜前辈是出于好意，想告诉我不必为一个没有出路的学问挣扎。可是，果然没有出路吗？我觉得这本身就是个值得研究的课题。

无论如何，我还是"辜负"了那位前辈的好意。又延了几年，在新雅书院的邀请下，我终于开出了"意大利文艺复兴艺术"这门课。走进古朴大方而又清新雅致的学堂，拿起粉笔的那一刻，我想起了当年教西方建筑史的老师。我给学生讲"天堂之门"，细说浮雕里的透视法则和精妙叙事，教他们用意大利语大声念出雕刻家"Lorenzo Ghiberti"的名字。我想起舒马克教授，而他已不在了。

我坚持读书和思考，把从前学过、一知半解的东西逐一完善。我庆幸自己从未中断对文艺复兴的学习。不得不中断的是旅行，因为一场突如其来的大流行病。放在历史上看，它又是熟悉的：六个多世纪前的那场大流行病连起了中世纪和文艺复兴。可是今天，技术和政治之外，什么样的精神力量才能让我们正视灾难与死亡，真正建立一个人类命运共同体呢？

去年深秋，北京三联书店的编辑邀我喝下午茶，开始构思一本关于文艺复兴的书。"来点有挑战度的！"编辑给我定了标准。阳光斜照进来，我想起了多年前但丁故居旁那个静静的庭院。星空，神话，波提切利，天堂之门，翡冷翠的黄昏，一一浮现眼前，"思乡"之情油然而生。最后，我想起伊朗朋友的"死亡之问"，它一下子把我带回了自己童年向时间和死亡发出的第一问，而这中间的年岁里，我一直在为文艺复兴做准备。我豁然意识到，答案或许就在那些凝视过死亡的文艺复兴艺术家和他们的作品中。夕阳西下，"另一个文艺复兴"的轮廓渐渐清晰了，还有什么比从"死亡"里看"重生"更富挑战的呢？

从去年冬至到今年立秋，我在半隐居的状态下完成了书稿。不知不觉中，这些文字拾起了我生命的足迹。我发现，原来自己一直生活在文艺复兴里，不光是因为学它、教它，更因为我思考过的大多数问题也都曾在其中爆发或重现。于我而言，文艺复兴就是一种高度提炼过的现实。我不是坐在这里赘述一段已成往事的"重生"，而是用这本书搭一个舞台，将文艺复兴艺术家刻画的"亡者"请回来做演员，给

我们呈现那些至今未曾落幕，且会延续至将来的戏剧——文明的涨落，人与自身、他者和自然的联系，爱与丧失，万物的终结……

这些亡者在我的书里扮演十二种角色，各分得一章，归成三部。第一部的亡者来自古代神话、历史和传奇，以及希伯来圣经。第二部登场的都是基督教艺术里的重要角色。施洗约翰比较特别，在《圣经》叙事中，他是基督的先遣使者，所以我把他放进了第一部，让他扮演圣人。第三部留给"大人物"之外的众生和万物，最后是一个亦真亦幻的阿卡狄亚。

有两点需要说明：其一，本书选讲的绝大多数艺术作品，我都仔细看过原作。其二，本书不是用既有的艺术史方法写成的，也无意创造新方法。多年的学习中，我逐渐明白，艺术史归根到底是一套工具，使用它的目的是为了抵达认知；而与此同时，还有其他路径抵达认知。艺术家创造出来的东西，艺术史家常把它拆开，艺术史的方法越复杂，拆得就越精细，好比一个能干的匠人拆钟表，最小的零件都摆在你面前，却忘了合回去。我的"方法"很简单：首先尽可能地将一件作品的来历（包括图像和文本）捋到源头上，在这个过程中记下自己的感悟、认知或疑问，整理好之后再讲给读者。所以这"另一个文艺复兴"也可说是我的文艺复兴——一个差点为文艺复兴"死"过两回的人的笔记。

恰好最近刚读完法国作家玛格丽特·尤瑟纳尔的历史小说《哈德良回忆录》，很喜欢最后一句话："如有可能，让我们尝试睁着眼睛进入死亡……"（Tâchons d'entrer dans la mort les yeux ouverts…）我把它借来作为这篇序的结尾和文艺复兴"死亡"艺术的开始。

二〇二一年立秋